TATI

Lo primero que todo es tener una máquina que a uno le guste,
la que más le guste a uno. Porque se trata de estar conten-
to, con el cuerpo, con lo que uno tiene en las manos.

El instrumento es clave, para el que hace un oficio. Y que
sea el mínimo, lo indispensable y nada más. Una máquina que
es buena, es una pentax con un macro 1:1. (Panchito tiene una
creo, vela).

Segundo, tener una ampliadora a su gusto, la más rica y simple
posible, en 35 mm, la más chica que fabrica Leitz es la mejor.
Te dura para toda la vida. (LEITZ TIENE OFICINA EN
STGO - SE PUEDE IMPORTAR)

Luego, es partir a la aventura, como un velero, soltar velas,
ir a valparaiso, o a chiloe, o por las calles, todo el dia,
vagar, y vagar, por partes desconocidas, y sentarse cuando uno
está cansado debajo de un árbol, comprar un platano o unos pa-
nes.. y así, tomar un tren- ir a una parte que a uno le tinque
y mirar, dibujar tambien, y mirar, salirse del mundo conocido,
entrar en lo que nunca has visto, dejarse llevar por el gusto,
mucho ir a una parte y a otra, por donde te vaya tincando..

de a poco vas encontrando cosas. Y te van viniendo imágenes,
como apariciones, las tomas.. IMPECABLE - COMO UNA CO..

Luego que has vuelto a la casa, revelas, copias y empiezas a
mirar lo que has pescado, todos los peces.. y los pones con
scotch al muro, los copias en hojitas de tamaño postal y los
miras..

MARIN

Empiezas a jugar con las L s, a buscar cortes, encuadrar, y
vas aprendiendo composición, geometría, vas encuadrando perfec-
to,.con las L s (esos pxps dos cartoncitos cortados como 1).
Y amplias lo que has encuadrado, y lo dejas en la pared así.
Para irlo viendo..

Vas mirando.

Cuando se te hace seguro que una foto es mala, al canasto!
altiro, y la mejor, la subes un poco más alto en la pared,
al final guardas las buenas, y nada más. Guardar lo mediocre
te estanca en lo mediocre. Es lo tope nada más lo que se guar-
da. Lo demás se bota, porque uno carga en la psiquis todo lo
que retiene.

NO

Luego haces gimnasia, te entretienes en otras cosas, y no te
preocupas más. Empiezas a mirar el trabajo de otros fotografos
y a buscar lo bueno, en todo lo que encuentres, libros, revis-
tas, etc. y sacas lo mejor, y si puedes recortar sacas lo bueno
y lo vas pegando en la pared al lado de lo tuyo. Y si no puedes
recortar, abres el libro o revista en la pagina de la cosa buna
y lo dejas abierto, en exposición.

Lo dejas semanas, meses, mientras te dé- uno se demura mucho
en ver. Pero poco a poco se te va entregando el secreto, y
vas viendo lo que es bueno y la profundidad de cada cosa.

Sigues viviendo tranquilo, dibujas un poco.

Sales a pasear.. y nuca! fuerces la salida a tomar fotos, por-
que se pierde la poesía, la vida que ello tiene, se enferma.
Es como forzar el amor o la amistad, no se puede.

CUANDO TE VUELVA A NACER.

Puedes partir en otro viaje, otro vagabundeo, a puerto Aguirre, puedes bajar el Backer a caballo, hasta los ventisqueros, desde aisen.. ~~xxixxx~~ valparaiso siempre es una maravilla, es perderse en la magia pasarse algunos dias dando vuelta por los cerros y calles, y durmiendo en saco de dormir en algún lado en la noche.. es muy metido en la realidad ~~que nosotros~~, es como nadando debajo del agua, en que nada te distrae, nada convencinal, te dejas llevar por las alpargatas, lentito, como si estuvieras curado, por el gusto de mirar.. CANTU-RREANDO

y lo que vaya apareciendo, lo vas fotografiando, ya con más cuidado. algo has aprendido a componer y a cortar, ya lo haces con la máquina.. y así se sigue, se llena de peces la cartera y vuelves a la casa.. APRENDES FOCO. DIAFRAGMA. PRIMER PLANO. SATURACION. VELOCIDADES - ETC. y revelas,etc. APRENDES A JUGAR CON LA MAQUINA Y SUS POSIBILIDADES

Y vas juntando poesia, lo tuyo y lo de otros, toma todo lo que encuentres bueno de los otros, ~~en el museo de arte moderno de n.y. han publicado algunos libritos, mi papá tiene algunos en la biblioteca~~. HASTE UNA COLECCION DE COSAS QUE MAS - UN MUSEITO EN UNA CARPETA

SIGUE LO QUE ES TU GUSTO Y NADA MAS, NO LE CREAS MAS QUE A TU GUSTO, TU ERES LA VIDA Y LA VIDA ES LA QUE ESCOGE, LO QUE NO TE GUSTE A TI, NO LO VEAS?, NO SIRVE. TU ERES EL UNICO CRITERIO, PERO VE LO DE TODOS LOS DEMAS.

Vas aprendiendo..

Cuando tengas unas fotos realmente! buenas, las amplias y haces una pequeña exposición - o un librito. lo mandas a empastar (~~ve unos que le hice en ese periodo de aprendizaje a mi papá, los tiene en su biblioteca~~).

Y con eso vas estableciendo un piso. Al mostrarlas te ubicas de lo ~~buenas o malas~~ que son, según las veas frente a los demás- ahí lo sientes.

Hacer una exposición es dar algo, como dar de comer, es bueno para los demás que se les muestre algo hecho con trabajo y gusto, no es lucirse uno, hace bien, es sano para todos. y a ti te hace bien porque te ~~e~~ vas ~~e~~ chequeando.

Bueno, con eso tienes para comenzar.

Es mucho vagabundeo, estar sentado debajo de un arbol, en cualquier parte.. es un andar solo por el universo, que uno derrepente empieza a mirar. El mundo convencional te pone un biombo, hay que salir de él - durante el período de fotografia

AD
 Chao. q.

DESPUES TE ESCRIBO MAS

UBICAR LO QUE UNO AMA DE VERDAD- ES LA CLAVE DE TODO

6.VII

Nice letter, Agnes, I feel the team working. Like the
eskimos. Preparing the tools and clothing in the igloo,
to go in the kayack for the whale..

As you ask me about my reasons for doing, or not, photography,
I shall explain them to you.. even though I may have done so
before, partly.

When I was17, I went to study forestry, in the US, in
Berkley. Because I wanted to live in the south of Chile,
where rivers and forests were intact, and weather, like in
the Alpes.. most beautifull regions, now mostly devastated,
by this predator, called man.

There, washing dishes, I saved my first money,.and bought
my first Leica, not because I wanted to do photos, but because
it was the most beautifull object I saw that one could buy. (Aso
a typewritzer).. for the first time in my life I had money
to buy what I wanted.

Later on, in Ann Arbor, Michigan, now 19, I was so confused
thay I decided to search for truth, and have a vagabond's
profesion for that.. and starded studying flute, as I thought
I could earn my living by playing it in cafes.. then I wast
lent a photographic lab. on weekends, where I
enjoyed enlarging, and developing, learning the craft of
photography, — I never ended paying the transversal flute
I had bougth, gave it back to the store, and came back to
Chile, in a cargo ship.. ending my university carreer having
rendered only 2 years. From there we traveled with the fami=
ly to the near east, adn Europe, for a year, where I did photos,
and In Italy discovered visual arts, and discovered there was
another dimention in photography.. (in Florence, seeng the work
of a photographer called Cavalli).. and seeng Tisianos..

Then back to Chile, where I did go to live alone in a peasants
adobe house, I rented for a year.. I wanted to be alone, and
find myself.. (now 21).. I spent the year bare footed,
doing yoga, wich I didnot know what it was.. and reading
all there was on that subject.. The year's loneliness,

cleared my mind, and at the end I had satori, (without
knowing it), I was back to be one with the Universe,
like a child, being so tranquile and undisturbed-

Durin that period, I had my lab, and went from time to
time to Valparasio, to take photos, and being so clean,
miracles started to happen, and my photography became
magic.

From that year in loneliness, I did the military service,
(nightmare), and had my first girl friend, who told me
elders were not faithfull in their marriages, that my fath
er was a playboy, as most of the friends of my parents.
I thought everything was a lie.. £ I didn't know what
to do. My school mates were becoming profesionals, I
getting married, I had no place in life.. only this
game of photography, that was nice, but was as serious,
for a young man in chile, as wanting to sell ing peanuts in the
streets.. and didn't trust anyone..
But I went on taking photos, feeling completely disa-
justed with everyone.. One day, in desperation, I sent
to the Museum of Modern Art, in N.Y. a collection of
my b.w. photos, and received a letter from Steichen
Steichen, buying me two photos for the museum collection,
(it was like a visit from the virgin Mary)
So, solowly, the idea of being a photographer started
forming itself in me.. did exhibitions, in Santiago and
Buenos Aires, friend of painters.. I started to have
a good collection of phtographs, with wich I went to
Europe, and was accepted in Magnum as a- There I did what
I did, earning my life for the first time in my life,
(I was arround 28 then), for the first thing I regained £
self steem in front of my a parents, and had money to buy
a little house, (anoteher hermit), in the cordillera,
near Santiago. I got married, felt traped, left home
and went to live alone, Do psichoanálisis, group the=
rapy, Lsd, (when firs$ appeared) (was not legalised as
it was later, forbidden), I had my firts contacts with
the Universe, and was completelly devoted to tait,

to become one with God.. By then I was in Magnum, had
done most of what I did there..

In 1967 a master appeared, that, in two years, in Arica,
(a city in the north of Chile), gave us all the knowledge
of orient, on the Universe, wich is something fantastic,
wich changed our Understanding of reality.

I saw that humanity had to do a jump, come out of the
predator-parasite position, wich is destroying everything,
and making people fight against each other.. That we had to
go to another level of conciousness, (I have been writting
to you, and others, in Magnum, about).

Then came the Chilean fall. We could loose our country to
chaos, the way so many countries are, (middle east,
Poland, etc).. I have been working with all my cappacity
to change the understanding of reality of people, so we
construct a healthy society, and planet..

Photogra

For that, I have moved to the country, where I bought a
little country house with fruit trees, to have peace and
time.. there I do writting. I have a little books ready,
three published, (by myself, and given arround freely) to
change peoples mind.. and that has been my central work, these
last years.. Construction my life, too, and the one of my
son, in the country, so we do have an island of peace.

I do crafts in the country. Have my lab, do black and
white photography, painting, (wich I doe partly to keep my
eye as a photographer). And writting, besadis a little bit
of farm work, even though there is a boy in charge.

So.. that is my life today, in a little convent, from where
my boy, (14 yesturday), comes and goes to school, seing
sheep, hens, chevres, cats, donckeys, horses, rabits, etc..
paradise for him.. I do not move because of his school, and
because I keep the level of peace that gives me clarity to
writte.. But I desire to do photography, but

only in a the best level I can. Because I think it is
the only usefull thing we can do. Quality. Gives sense
to our lives.

I am thinking, next year, to go to the islands of Chiloe,
South Of Chile, and spend the year there, doing photos
and painting. Put my boy in school there, and work
in visual arts the whole year.. ~~to teach myself, and
to give something in that field.~~ Other ideas I do have,
but I move when things come by themselves, if I invent,
nothing comes through. The moste urgent is to raise the
level of conciousness of people, to have them understand
that this is the Universe, and that it is all we have, and we
have to take care of it, and have love for each other.

An old work as you can see, that has to be permanently redone.

So.. I supose you are bothered with all this, (it is
craft talk), If something is asked from me to do, I can
take, if it does not push me or disorganise myself, because
I do not want to loose level.. (level is something that
takes time to reach, and you easily loos², with dispersion).

So, you see, I am with steam preasure, working to help all
this move forward.. And if it comes, in a good way, ~~that
can be manifested~~ in photography.. wich I love and enjoy..
But I am not inventing, only doing what makes the most sense,
with complete tranquility and care..

About sending me books, or magazines, I would love to,
here I have almost nothing.

Eugene Smith, if there is a good book on his work.

Bruce Davidson, (the best thing I have seen of him, besides
his contacts when he just came into Magnum, is a portfolio
they did on him in DU Magazine, years! ago..), If there
is a book on his best work.. I would love to have.

Haiku poetry, Japaneese.. if you could send me these 3
subjects, you would help me mantaining, and perhaps evolving

3
In my work. And maybe will produce some good fruits, from
that. (YOU CHARGE THEM ON MY ACCOUNT),

Today we are collecting the raising, that were hunging near the
sealing, in the house's corridor.. overlooking the mountains.
 GRAPES
The beautifull raisins we hunged, now, dried, become confiture
like.. and we keep for the winter, and give to friends arround..

So, you see, we are producing good things, permanently..
and photography is there, as one of that beloved crafts to
work on, when the moment comes.. ad.

By Agnes, and again, good to have found enthusiasm in you,
so we go on, with this heavy game, beautifull, difficult, and
sometimes terrible, wich life is.. Keeping it in a levell of
joy, happiness, sensee, for young people to recieve the torch
and keep the flame going.. in the middle of blizards, sometimes,
rains, or nice days, as the ones you are starting to have with
spring, ad. TODAY -

By, and no more boredom, with so many words.. ad.

 Sergio. ♥

Love to Rene, and to everyone.. ad.

II

To answer further your question, Agnes.

Good photography, or any other manifestation in man, comes from a state of grace.

Grace comes when you are delivered from conventions, obligations, conviniences, competition, ~~comp~~ and you are free, like a child in his first discovery of reality. You walk arround in surprise, seeng reality as if for the first time.. you can go deeper in that profondeur, by devotion to your oraft, like Cezanne or Monet did, Braque or Matisse.. Degas, or any other person that has given us beauty or poetry.. it is noncompatible with ~~compron~~ a mezquin intention.. as if you tie convinience to love or spontaneity, you loose it.

That is why people that do creative work, have to isolate themselves, they are all hermits, one way or another.. Pocasso would live in a world of happiness, with his children and women, as you have seen.. far from ugliness, sadness..

There are periods when the whole of society oppens to novelty, as did happen in the renaisance, in Italy, and maybe, some period of harmony, where society works with grace and inspiration, like in classic Greece.. When lie, and convenience stablish itself, poetry goes..

In Magnum we have seen, with Bruce, for example. When he just came, it was pure poetry, his N.Y. gang, and what he did at that time. He got, from hhere, a contract with Vogue, NY., as I remember, to do 4 stories, in the year, he got money, and the miracle was gone, forever.. sometimes it came back, but never as in the beguining.. then ;how do you keep the light alive? Verlaine used to live drunkard, in hotels, in misery, but kept being a poet.. has given us poetry, like a permanent sunshine.; well trained pianists, keep quality all of their lives, with complete dedication, and living in the creations of compossers, that preserve them frum falling.. It is not easy to keep life alive, not degradate it to conveniences, to conventions.. to adaptation. Back is an example of grace mantained with a normal family and working life, he is a mira=cle of balance.
Josef, kept himself from beeing traped, by living under the tables, in a sleeping bag..

but now, with his child, he probably has to compromise..

besides he is perhaps tired of his freedom, and vagabondage.

I did buy my little country house, to have the basic support,
there is no starvation or misery, when there are fruits, ve-
getables.. and you can even have hens, egfs.. so you have your
conservation and peace - like in a convent, and with that the
freedom to not to be traped, and you can produce what is true
to your heart and intelect.

Sometimes you can take an assignment that goes with your
rithm and hapiness.. and life presents itslef, but it is
very delicate..

The art is to live in hapiness, with love, with truth, with
purity, not swallowed by mechanisation..

Henri did preserve that for many years, probably becasue he
was exploring, was the discoverer of the 35 mm. cameras, and
was well formed visualy, (in the tradition of french painters).
He gave so much.. he did oppen photography for everyone..
Weston did the same with his big format, and stable subjects..

Those are moments of coincidence, in society, when a new form
appears, and is manifested through someone, or a few.. so..

You see, that in our work, of hunters of miracles, we have
the hapiness of the magic, but also the impossiblitity to
control it.. we have to be oppen to the muse, as they used to say
.. nd keep eating, clothing, paying the rent.. etc. I supose
it has always been like this, when the kayac hunters went
to sea, they never knew if they were going to find the whale,
or a storm.. when we try to control things completely, boredom
stablish its reighn, and we degradate.. and at the same time
life has to be kept going, always.. that is why to make a good
use of the hunt, is wisdom. To get oil for the lamps, leather
for the shoes and clothing, make arpoons with the bones.. etc.
To keep this miracle of life, in hapiness, in tenderness,
forming children, preserving elders, listening olders..

En the eternal moment, wich is reality. Agnes..

Also, you have to give time to rest, to renew, as with the
land, if you exaust it, by permanently asking fruits, you
disorganise the rithm.. the breathing.. that is why silence,
peace, and loneliness, are necesary, to receive inspiration,
be empty for the new.. for the reighn to come, daily.. ad.

Santiago 5-6-62

Dear Henri,

thankyou for your little note. I am always happy to hear from you.

Here I am, mostly writing.. doing little photography,

I am puzled.. I love ~~kandxhumanx~~ photography as a visual art.. as a painter loves ~~his~~ painting, and like to practice it in that way.. work that sales (eassy to sale) is an adaptation for me.. tis like doing posters for a painter.. ~~xm I dislike doing it..~~ at least I ~~feel~~ ~~I loose my time..~~ feel

Good photography is hard to do and takes much time for doing it.. I have been adapting myself ever since I entered your group.. in order to learn and get publication.. but ~~I would like~~ WANT to become serious again.. there is the problem of markets.. of getting published, of earning money..

~~I dislike the ambiance of Magnum, specially New York.. I like the work of Bruce, Hass, and a few others (of course yours)..~~

I am puzled as I tell you and would like to find a way out for ~~acting~~ WORKING in a level, ~~in a way, that may be~~ vital for me.. I can't adapt myself ~~any~~ longer.. so I write.. so I think and meditate.. waiting ~~for ins-~~ ~~piration..~~ for a clear ~~tendency~~ direction to grow in me..

good by, my love for you

Sergio

Sergio

POTOSI- BOLIVIA - 28-IV-65

MY DEAR HENRY - I WAS VERY HAPPY TO RECIEVE
YOUR LETTER - I HAVE GREAT AFFECTION FOR YOU-
ONE OF THE THINGS THAT MAKES ME SORRY NOT
TO BE IN EUROPE IS NOT SEING YOU- BUT IT IS
BETTER - FOR THE TIME BEING AT LEAST - (AND HAS
BEEN) - MY STAYING ARROUND HERE - WHERE LIFE
IS SLOWER - ~~HARE~~ SIMPLER= RURAL ALMOST - AND I HAVE
BEEN CENTERING MYSELF - COMING BACK TO EARTH -
BECOMING MATURE - (WITH HAPPINESS) (IN PARIS /EU-
ROPE- I WAS LIVING ALONE IN MY ROOM - IN HOTELS
AND RESTAURANT - AND IT WAS TOO HARD) -

MY WORK? I UNDERTOOK THE
GREAT 'ENTREPRISE' OF DOING A STORY ON A SUB-
JECT I HAD GREAT FILING FOR - DEVOTING TO IT
ALL MY CAPACITY - NOT CONSIDERING TIME (OR MO-
NEY) ~~AND~~ I WORKED TWO YEARS ON VAL-
PARAISO - A MISERABLE AND BEAUTFULL PORT -
I CAME OUT WITH A VERY STRONG COLLECTION
OF PHOTOGRAPHS. A ~~LITTLE~~ BIT SORDID AND
ROMANTIC - ~~I MOUNTED THEM ON A~~
DID A DUMMY DU SIZE WITH THEM - AND
WENT ARROUND NEW YORK SHOWING ~~THE~~
~~WORK~~ - (NERUDA HAD WRITEN SOME
TEXT ON THE SUBJECT - EVEN THOUGH
NOT MUCH RELATED) PEOPLE WERE IMPRE-
SSED BY ~~THIS~~ - BUT NO ONE WANTED TO
PUBLISH IT (PROSTITUTES. DANCING PLACES-
ETC.) - NOW IT IS AT DU - FOR
~~W~~ WHOM I ORIGINALY PLANNED IT - AND
IT IS GOING TO COME OUT - WHEN?
I DON'T KNOW -

THEY ARE HAVING AN EXHI-
BITION OF 100 OF MY PHOTOGRAPHS (MY WHOLE
WORK - I WOULD SAY) - AT THE CHICA-
GO ART INSTITUTE - NEXT AUGUST /SEPTEM-
BER- GO AND SEE IT IF YOU ARE NEAR -

AND NOW I AM AT POTOSI- BOLIVIA-
PHOTOGRAPHING THIS VERY INTERESTING CITY-
I DO THIS FOR HOLIDAY — EVEN THOUGH
I DON'T KNOW IF ~~I AM 6~~ IT IS GOING
TO BE ACCEPTED — IT WAS ME WHO PRO-
POSED THE SUBJECT AND OFFERED THEM
TO DO IT FOR A SMALL GUARANTY—
FOR IT IS A STORY I REALY WANTED TO
DO — AND I TRY TO DO
ONLY WORK THAT I REALY CARE
DOING — FOR IT IS THE ONLY
WAY OF KEEPING ME ALIVE PHOTOGRA-
PHICALY — AND I TAKE AS MUCH TI-
ME AS I FEEL TAKING — ~~AND WANTS~~
~~TO HAVE~~ AND KEEP MYSELF IN A
SLOW PACE? WITH MUCH TIME FOR
MYSELF AND DOING OTHER THINGS—
AND SEE HOW PHOTOGRAPHY DEVELOPS-
...IF IT CONTINUE TO DEVELOP AND
UNCERTAIN OF MY SURVIVAL (IN
THE MARKETS) — BUT HAPPY — FOR
I DO WHAT I WANT THE WAY
I WANT

 I FEEL THAT THE
RUSHING OF JOURNALISM — BEING REA-
DY TO JUMP ON ANY STORY — ALL THE
TIME — DESTROYS MY LOVE AND CONCENTRA-
TION ~~FOR~~ WORK — GOOD BY HENRY —
WISH I COULD SEE YOU — ~~[struck]~~ MY LOVE — SERGIO

8.IV 1986

So, Agnes,

bees have eaten most of the grapes, the recolt is poor, ..but life
is beautifull and goes on. My boy is going to school, wich started
again on march.

—We are still in the level of predators, (humanity), The problems
are the tools we do have today. (Science and technique). Tools given
to us by the cortex, (by the brain, a small portion of our body).

And predators always end in contradictions and fighting.

Now, we know, by mathematics, that contradictions end in destruction
and death. That the Universe eliminates what comes out of it's Unity.
(By laws).

So, our challenge, today, is to climb to the level of no-contradictions
(as humanity). Living in no-contradictions, means peace, means tran-
quility, means hapines, means love, means the present, means God. We
get back into the Universe, into reality.

You have understood this by now. Now, to climb to that level means,
a concious effort, means work. Evolution. Wich has been achieved in
humanity by small groups, always, and here and there, by some indivi.
duals. Now we have to climb up all of us. (We are pushed by the laws of
the universe), to become better, if not, we are eliminated).
The Universe eliminates what does not evolve, there is no staying in
the same position, either we climb or fell, these are laws.

We have some resistance to give this step. We are afraid of contradic-
ting the strong ones. But, if we give the step with complete care,
not pushing, nor offending, With total good sense. Never contradict,
(We have to do this in agreement, Consult when there are doubts).
If someone gets offended, we stop, At the same time give the necesary
step, propose it. Impose nothing.

Then there is the question of conservation, of money. We always want;
never are willing to give. But, as any good farmer knows, in order to
obtain, you have to put in. If you just take, you end drying the
land. (What we are doing to the planet today).

The thing is that we have a small capacity. So we can do only a litle.
But, if that little is love, we change the spirit, and with that, the
direction of the river.

So, our little capacity, can help change the course of things, If done
with total care, love, serenity. (That means conciousness) Craft. (Art)
Beauty, simplicity, care, etc.

Then we have laziness, wich is the heaviest thing to move. We feel like
rocks, when we have to do something wich does not mean inmediate satis-
faction. Here comes what is called decition, will, love, wich makes
thing go.

Now. How do we obtain force, being so weak, so overwelmed?

That has been an old problem for life. Since it's beguining.

We obtain force through order, through method, through rea-
soning, by giving priorities, by having tranquility, serenity.

We climb impossible rocks that way.

So, here we are, with the proposition to climb to the top,

lost in the clouds, above wich light shines permanently, of
the rock of evolution.

To the level of no-contradictions, of peace. Where we become

one with the Whole.

We know this exists, This was told to us in childhood. Because

this is the only thing that elders tell children.

We have preserved this notion. It is what all traditions are
about. All basic writings are about. In all cultures.

Everything we cherish is ~~related to~~ this: Buda, Jesus, Laotsu,
Zen, Bach, etc.

Now we have to move.

We have rested for a long time in moddern inventions. Toys.
Machines, tv., electricity,etc. wich have given us some fun,
solutions, and problems too.

Now we have to go on climbing.

So. Now. Put your attention in the kth point, (4 cmts. under
the navel). Conect that point to the ground. To the planet.

And you are back in reality, in the present, (out of time).

Mind you stop with mantrams. Chutati-chumawi, is a good one.

(You repeat that internaly, in order to stay here and now and not
in mental chatter).

In that way mind does not disturb. And you use it when you need
it.

And, being here and now, start possitive work. Even part of the
day, ~~only~~.

And, if you see it posible to produce our little poster, go

ahead. (I think it is a possitive move to make). In order to
advance towards Unity.

Keep doing the exercise I ~~was~~ sent you ~~before~~. Even if you
advance very little, (aparently). It slowly puts you back in
the Universe. (Out of mind). And pass it arround. ad.

THE

THE KINGDOM.

1. UNITED TO
 GOD.
 Through yoga.
 (Do not divide with
 religions).
2. INDIVIDUAL LIFE WELL
 SOLVED.
 Each house with vegetable gar-
 den, and fruit trees. Vocations.
3. OBJECTIVE CONDUCTION OF SO-
 CIETY, AND ENVIRONMENT.
 Multidiciplinary groups in charge.(No
 ideologies, or particular advantages).
4. LIMITED POPULATION, (HUMAN).
 Hapiness,harmony, as criteria.
5. SIMPLIFY OURSELVES. CONSTRUCT AND PRODUCE
 ONLY THE INEVITABLE; WITH MATERIALS THAT REABSORB
 EASILY.
 (Busineses be transformed into services).
6. AGRICULTURE DONE XXXXXXXXXX WITH WISDOM.

7. GEOLOGY AND ECOLOGY COMPLETELY: RECOVERED, AND WELL CARED.

THE PLANET A GARDEN TURNING ARROUND IT'S STAR.

ORGANISE THE PIRAMID. OF
REALITY IN AN ORDER
WITHOUT CONTRADICTIONS.

AS TIME DOES NOT EXIST, TO LIVE IN HARMONY, IN THE PRESENT, IS OUR GOAL.

A.D.

以上是塞尔吉奥·拉莱在1982年写给侄子塞巴斯蒂安·多诺索，1987年7月6日和1986年4月8日写给阿格尼丝·赛壬，以及1962年6月5日和1965年4月28日写给亨利·卡蒂埃-布列松的书信。原文转录见本书后（第378页起）。

第315页、第333页、第376页和第399页的诗歌，最初由拉莱用英文写成。

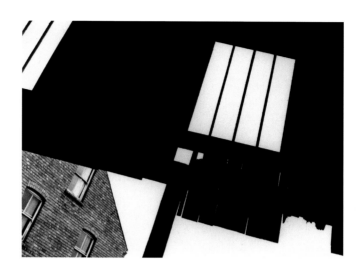

塞尔吉奥·拉莱

流浪的摄影师

[智]塞尔吉奥·拉莱 摄

[法]阿格尼丝·赛壬 编

潘 洋 郑菀蓁 译

北京出版集团公司

北京美术摄影出版社

目录

往来书信

流浪，阿格尼丝·赛壬

摄影作品

禅悟

迷宫之光，冈萨洛·雷瓦·基哈达

附录

我希望自己的照片能给人以即刻的体验，而不必反复咀嚼思虑。我所理解的摄影，与其他艺术表现形式一样，必须向内深入挖掘自我。完美的摄影作品犹如摄人心魂的奇迹——主题、光影和完美的氛围交织在一起；指尖不经意地触动快门，奇迹便发生了。

塞尔吉奥·拉莱[1]

流浪

阿格尼丝·赛壬

流浪的冲动与济世的渴望，让塞尔吉奥·拉莱（Sergio Larrain）成为了摄影师。然而在一生的大多数时间里，拉莱选择了避世隐居，冥想沉思，瑜伽、写作和绘画。拉莱给世人留下精彩的摄影作品，自己却如一颗流星，当轨迹不再呈现他期许的模样，便明智地选择终止了这道划过天际的美丽弧线。长期的内省之后，拉莱终于在放逐中找到了自我。

缘起，顺利转折的人生

塞尔吉奥·拉莱（1931～2012）出生在智利一个富裕的家庭，但很快便逃离了家中纷繁的社交活动。[2] 拉莱的父亲是著名的建筑师和收藏家，尽管父子间关系紧张，但正是家父丰富的藏书让他开阔了眼界，接触到了摄影。

牛刀小试的摄影师第一次拍摄的重要作品是圣地亚哥（Santiago）的流浪儿童。这组照片，既是拉莱本人个性的写照，也是他对美好社会的期望，在街上，在桥下，在马波乔（Mapocho River）河畔，他将自己视为流浪儿童的一员。同一时期，拉莱给纽约现代艺术博物馆（MoMA）的爱德华·史泰钦（Edward Steichen）寄去了几幅作品，得到了积极的回应。史泰钦评价这些照片"这简直就是圣母玛利亚显灵"。拉莱后来回忆到，正是这种肯定，坚定了他成为一名职业摄影师的抱负。[3]

拉莱热衷于圣地亚哥的文化圈，结识了其中不少的重要人物。1957年，拉莱与北美著名的艺术家希拉·希克斯（Sheila Hicks）进行了一次穿越智利南部的长途旅行。归来后，两人在圣地亚哥的智利国家美术馆艺术宫（Palacio de Bellas Artes），而后在布宜诺斯艾利斯（Buenos Aires）展出了旅行中创造的艺术作品，这对拉莱具有重要意义。迫于生计，拉莱成了一名自由摄影师，为巴西著名杂志《O克鲁塞罗》（*O Cruzerio*）周刊供稿。为了得到父母的认可，也为摆脱压抑的家庭环境，拉莱申请了英国文化协会（British Council）提供的奖学金前往伦敦，并得以追随他崇拜的

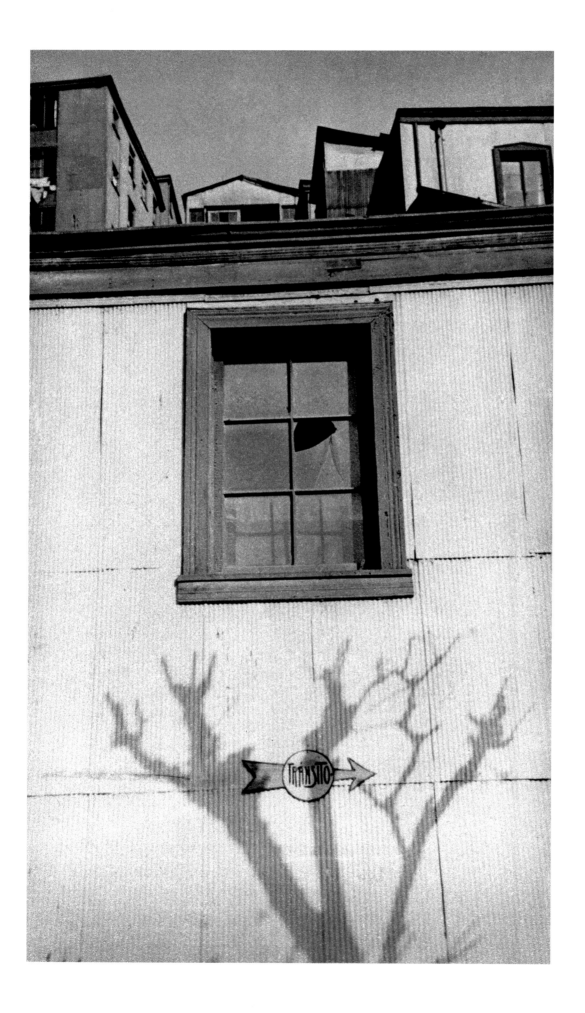

摄影师——比尔·布兰特（Bill Brandt）。

旅欧期间，拉莱的梦想得以实现：偶像亨利·卡蒂埃-布列松（Henri Cartier-Bresson）看到他的作品后十分赏识，盛情邀其加入玛格南图片社（Magnum）。然而，拉莱很快就产生了疑惑：为了满足杂志的用稿需求，不得不拍摄大量的图片。他向两位好朋友——画家卡门·席尔瓦（Carmen Silva）和布列松——吐露了自己的心声，他想做好拍摄工作，但是却感到记者（其商业性的一面）恐怕并不契合自己的本性。[4]

事实上，拉莱在玛格南的工作的确不长，从1959年持续到1963年。那段时间，被"超验"的感觉所吸引，拉莱尝试过服用迷幻剂，体验了各种超验主义的冥想方法，还沉迷于神秘的东方哲学。最后，拉莱决定回到智利，成为玛格南的"通讯员"——这可令他逃离繁复的日常工作。[5] 1969年，拉莱加入阿里卡学院（Arica community），跟随玻利维亚哲学家奥斯卡·伊察索（Óscar Ichazo）学习，并在两年后离开。[6]

20世纪70年代，萨尔瓦多·阿连德（Salvador Allende）的下台和军事独裁者的当权迫使拉莱选择了"自我放逐"，这种状态从1978年直到他逝世。拉莱在距离奥瓦耶（Ovalle）不远的小镇图拉约恩（Tulahuén）定居下来。从那起，拉莱开始在他的写作中搭配照片，以这种方式表达自己对世界的关切：试图从不计后果的鲁莽举动和肆意挥霍的伤害中，拯救地球和人类。拉莱喜欢把自己那些摄影小品称作俳句（haiku）或禅悟（satori），它们（有时还附上画作）会夹入写给友人的信中。拉莱始终坚持定期将自己的负片和小样寄给玛格南，还不忘注明，不要公开这些照片。

拉莱结束了流浪，他选择归根故土，坚持僧侣般的隐世和苦修。

职业生涯（诱惑的考验）

我感受到新闻报道的压力——这要求你必须随时做好准备，跳入故事中——完全摧毁了我在摄影时的全神贯注和我对摄影的热爱。[7]

如果称布列松是街头摄影师，那拉莱就是一名流浪者。但是拉莱的流浪概念是由自己界定，他认为一切的行为都有赖于经过良好训练的眼界。他曾写道，"好的摄影作品，或任何其他的人类表现形式，源于一种优雅。"为此，要学会通过超脱成规，集中精力，细致观察来表达一幅照片。[8]

玛格南期间，拉莱在长达两年的时间里马不停蹄，足迹遍布阿尔及利亚、伊朗、意大利等世界各地。其职业生涯的巅峰之作无疑是拍摄西西里岛的黑手党，一次不可思议的冒险经历，一篇难以置信的报道。诚然，

以一名智利旅行者的身份刺探黑手党老大的私人生活绝非易事，所以报道被广泛传播。[9]拉莱是否因此而遭到黑手党的追杀，也众说纷纭。何塞·多诺索（José Donoso）曾经亲耳听到拉莱对于这次报道的看法，他本人应该是很满意。拉莱说过，"完成那次报道，是一次困难而漫长的旅程，不过它给我带来了极大的满足感。"[10]但后来，拉莱也意识到故事有多疯狂，毁掉了其中不少底片。

太平洋和安第斯山脉之间，最美的诗。[11]

1965年拉莱在一封从波托西（Potosi）寄给布列松的信中透露："我正进行着一个大的拍摄项目，它完全基于个人兴趣，我将全部精力都投诸于此，毫不吝惜时间与金钱。我已经在瓦尔帕莱索（Valparaíso）工作了两年，那是一座残破不堪，但却十分美丽的港口城市。我拍到了一批十分震撼的照片，一个颓败却散发浪漫气息的城市。"[12]同一年，拉莱还在写给马克·吕布（Marc Riboud）的信中提到，他对这个拍摄项目已竭尽全力，"无法做得更好了"。[13]显然，可以把它看成拉莱的"封笔之作"。之后的作品（除几次商业摄影外）都只局限于试验阶段，且屡有瑕疵。像比尼亚德尔马（Viňa del Mar）那样的作品早已不在，只有拉莱口中所称"禅悟"的照片还意境犹存，不过这些都与新闻摄影毫无关联了。

拉莱在瓦尔帕莱索拍摄的作品极为出色，这座"肮脏的玫瑰"深深吸引着他的镜头。[14]1952年前后，拉莱在山城起伏的街道中游荡，那张著名的两个女孩在巴韦斯特雷略廊道（Pasaje Bavestrello）下楼梯的照片就拍摄于这一阶段。[15]后来，拉莱又回到瓦尔帕莱索为《O克鲁塞罗》周刊拍摄，作品刊登在1959年1月号上。这篇报道由拉莱亲自执笔，题为《浮在山上的城市》，展现了他不俗的文学天赋。[16]不再受报道任务的支配后，拉莱在瓦尔帕莱索做了更长的停留，妻子帕基塔·特吕埃尔（Paquita Truel）和好友巴勃罗·聂鲁达（Pablo Neruda）也常常陪伴在他的身边。[17]

此时的摄影师，就如同离船登岸的水手，对这个城市的感觉有别于平常，"如同孩子第一次好奇地探索世界"。[18]但这一次，孩子并未被夜夜笙歌、醉生梦死纠缠，他找到了重归母体的温暖。

在摄影师勒内·伯里（René Burri）的推荐下，拉莱开始给《亚特兰蒂斯》（*Du Atlantis*）杂志供稿。这本瑞士评论杂志于1966年刊登了他的作品，拉莱对其评价很高。[19]拉莱在1960年就曾对何塞·多诺索表示，媒体都在说谎："我曾经见识过所谓大刊的工作方式，而且意识到在这些小报上发表的绝大多数照片都是谬误"。[20]拉莱确有先见之明，不久之后，布列松也辞去了新闻摄影的工作。为了维持生计而出售照片，拉莱对这种妥协充满质疑。一开始，拉莱对待摄影作品的态度就更像是艺术家和诗人，他总是会追寻正确的方式表达自己的感受，与其所见融为一体。

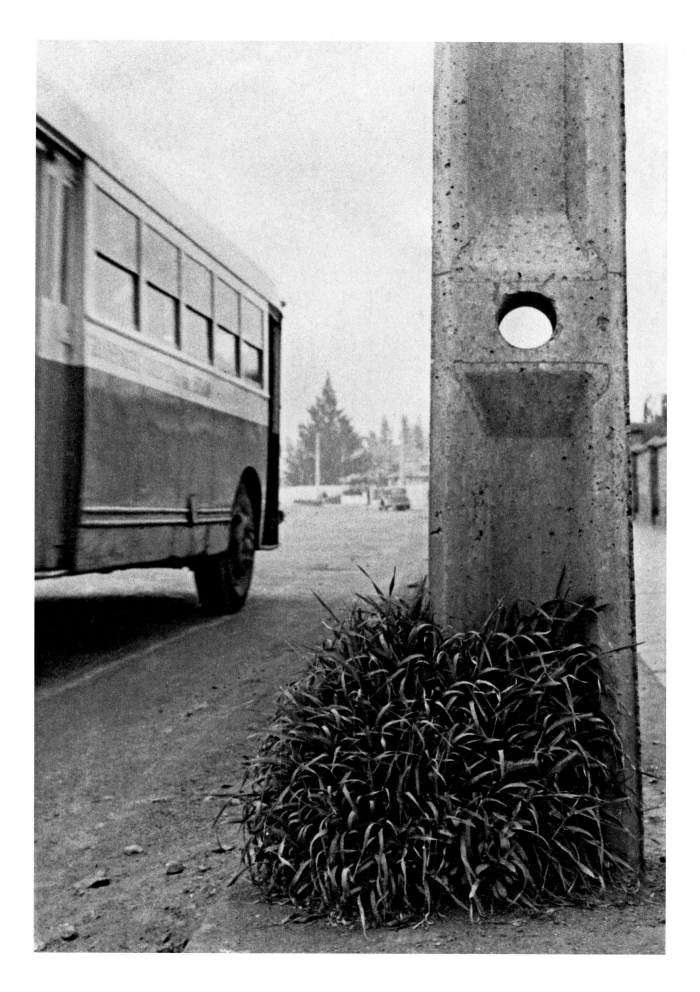

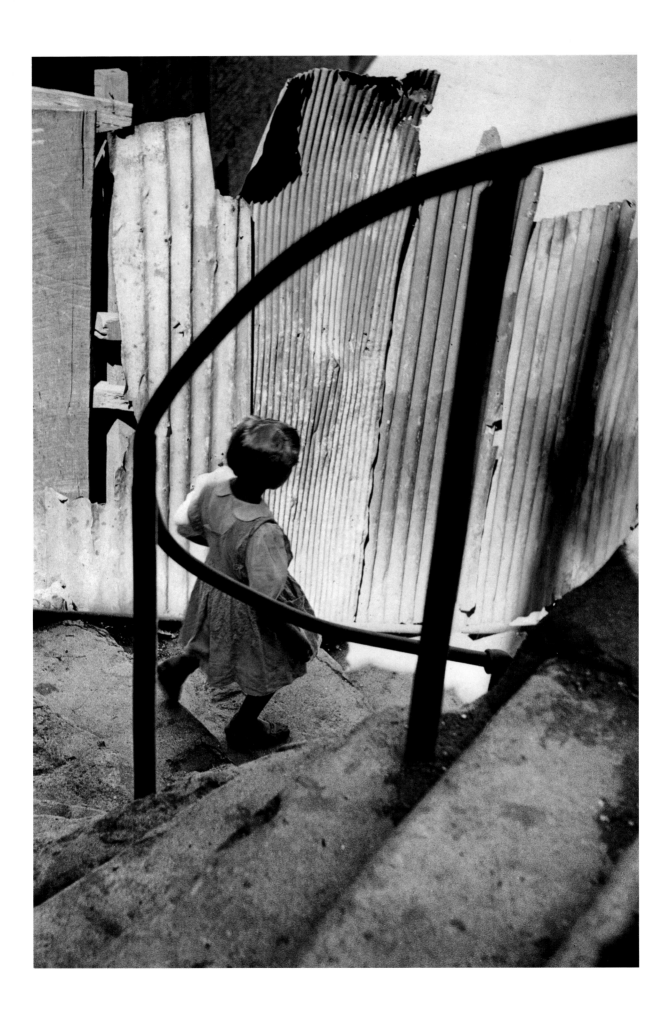

作品重现，延续传奇

拉莱的作品始终笼罩着浓郁的神秘色彩，直到今天依然不为大多数人所知。20世纪80年代早期，摄影艺术蓬勃发展，照片开始出现在博物馆中。就在那时，我在玛格南发现了一批精心收藏的印相小样。[21]其中出现"神秘的""大师"（guru，指印度教的宗师或领袖）和"天才"等字眼，令我百思不得其解。拍下这些作品的摄影师拉莱，环绕在各种无法言说的重重迷雾之中。

于是，我决定给这位神秘人物写信，希望解答自己的疑惑。拉莱在玛格南留下的唯一联络方式，是他在奥瓦耶的邮箱地址。我们之间漫长的通信持续到他辞世，虽然每隔一个月才能收到回信，但是这种交流方式让我能够更好地理解他，更加轻松地研究他在玛格南留下的档案。在尊重拉莱观点的同时，我不得不与他推倒一切重来的意愿和对摄影界的悲观看法"针锋相对"。他的作品将带给观众极大的愉悦——这是唯一能够说服他发表《瓦尔帕莱索》和《伦敦》两套作品的方法。[22]但是，在西班牙巴伦西亚现代艺术学院（IVAM）举办大型展览过后，有媒体已找到了他在图拉约恩的家，扰乱了他耗时数年才获得的宁静。[23]这不禁令我感到万分遗憾，随后的画册编撰计划也不得不搁浅。拉莱本有可能亲自参与，但在他眼中，画册的形式掺入了"太多的自我"。

许多摄影师想要一睹拉莱的庐山真面目，不过大多害怕失望而放弃。其中有几位最终成行，如帕特里克·扎克曼（Patrick Zachmann）和菲利普·赛克勒（Philippe Séclier）。结果，他们的造访终以拉莱的"劝教"告终。也有不少摄影师与拉莱保持鸿信往来，讨论摄影，如玛蒂妮·弗兰克（Martine Franck，拉莱曾经帮助她在圣地亚哥举办摄影展）、伯纳德·普罗索（Bernard Plossu）和斯蒂芬·吉尔（Stephen Gill，拉莱用化名为他的摄影集撰写序言）。[24]还有更多摄影师对于拉莱的作品深表敬仰，特别是他的玛格南同事，美国人布鲁斯·戴维森（Bruce Davidson）、瑞士人勒内·伯里、捷克摄影师约瑟夫·寇德卡（Josef Koudelka），以及英国的大卫·赫恩（David Hurn）和马丁·帕尔（Martin Parr，帕尔收集了堪称最完整的拉莱已发表作品）。

我与拉莱的通信持续了三十年，手中拥有他写给我的数百封信件。拉莱会在信中不经意地流露出对于摄影的感悟，例如在一封信的结尾，他写下了这样一段话："纯粹的摄影，比如韦斯顿（Edward Weston）或者斯特兰德（Paul Strand）的作品，都是另一种形式的禅悟，并没有什么遥远的、隐秘不明的动机，而是直接能够体察到现实的本来模样。布拉塞（Brassaï）的作品感情充沛，犹如诗歌。布兰特心怀梦想，如同寇德卡；埃文斯（Walker Evans）非常直接，具有典型的美国人风格，展现出

崭新的观察角度。"[25]

拉莱回信内容丰富，给玛格南、马克·吕布和玛蒂妮·弗兰克的更是如此。信中常会夹带绘画和诗歌，还有他分享的"禅悟"照片。拉莱还会随信寄来小册子，指导大家如何冥想、拯救世界和自我。撰写这些精神指南，占据了拉莱大部分的时间。但是，每当人们就拉莱独具慧眼的珍贵摄影实践提出问题时，总能从回复中获得启发：拉莱对于摄影的视野和观感，依然敏锐且精准。

石头的宇宙进化论

摄影，是意识的高度集中。[26]

拉莱经常使用的词汇包括"摆脱常规束缚""纯粹""集中"和"奇迹"，这些词汇距离通常用于摄影史的学科语言相去甚远，它们更接近于一种个人神秘主义。在他看来，摄影师不过是一个中介，他们所拍摄的画面早已存在于宇宙间。拉莱在介绍他的第一本书《手中的取景框》（*El rectángulo en la mano*，一本小诗集）的一段文字中写到："我能够给予这个世界一个形状，当感到神性与我产生共鸣的时候。"[27]拉莱作为摄影师这一媒介，担当了在精神世界和现实世界之间摆渡的船夫角色。其后，"赞美我主"（Alham du Lilah）如同祷语般被反复吟诵，渗透贯穿在他的作品之中。[28]

在这里，我们直接遭遇了拉莱个人的宇宙进化论，也是他的摄影作品难以阐释之处。解读他的作品，首先要理解他的世界观。在他看来，摄影并非通过精湛技巧，而要通过真切的洞察；并非与拍摄对象保持距离，而是微妙的融入。拉莱的风格更接近布拉塞，而非布列松。放弃了新闻摄影后，拉莱试图进行一种纯粹的摄影，一种摆脱了信息传播负担的摄影。"通过剥离主观因素，愿我的作品终能达到完全的现实主义。"（禅悟）[29]拉莱常常被称为"拉丁美洲的罗伯特·弗兰克（Robert Frank）"，两人的确都致力于在整合经典纪实摄影传统的同时，为内心世界留下空间。两人也都同样在十分年轻的时候就放弃了新闻摄影，大步向前追寻心中认定更重要的东西，认为世俗的成功极其危险。他们采用同样的方式拍摄伦敦，虽然两人的拍摄时间相差七年，但是据我所知，当拉莱于1958年前往伦敦的时候，并不曾看过弗兰克的摄影作品。那一年，弗兰克的《美国人》（*The Americans*）首次出版，也许拉莱于1959年在巴黎居留时曾经看过这本书，不过拉莱本人从未提及。[30]

拉莱是否从新闻摄影的工作中构筑了自己的摄影视野？是否一定采用激进的方式才能达到"禅悟"？玛格南期间的高产，是否归因于压力？价值观的冲突？还是某种需要？最终，拉莱选择放弃摄影，投入绘画和瑜

注解

1. 1960年8月。引自何塞·多纳托（José Donato），Sergio Larrain: Un chileno entre los ases fotográficos'，Ercilla no.1317, 17 August 1960, p.66.

2. 关于拉莱的详细传记，请参见本书第335页冈萨洛·雷瓦·基哈达撰写的文章。

3. 1987年7月6日，拉莱写给阿格尼丝·赛壬的信，原稿见本书第3页。巴黎，阿格尼丝·赛壬存档。纽约现代艺术博物馆档案资料显示，该馆于1954年收藏了拉莱的四幅作品。

4. 1965年4月28日，拉莱写给亨利·卡蒂埃-布列松的信，原稿见本书第11页。巴黎，亨利·卡蒂埃-布列松基金会（Foundation Henri Cartier-Bresson）。

5. 1965年1月16日，拉莱写给马克·吕布的信。

6. 1973年，拉莱最后一次前往巴黎，与印度大师斯瓦米·帕济南帕德（Swami Prajnanpad）会面。

7. 1965年4月28日，拉莱写给亨利·卡蒂埃-布列松的信，原稿见本书第11页。

8. 1987年7月6日，拉莱写给阿格尼丝·赛壬的信，原稿见本书第3页。

9. 当时全世界有19家报刊转载了拉莱的报道。

10. Donato, El escribidor intruso, Ediciones Universidad Diego Portales, 2004, p.63.

11. Sergio Larrain, La ciudad colgada en los cerros, O Cruzerio International, January 1959.

12. 1965年4月28日，拉莱写给亨利·卡蒂埃-布列松的信，原稿见本书第11页。

13. 1965年1月16日，拉莱写给马克·吕布的信。

14. 巴勃罗·聂鲁达将这座城市描绘为"肮脏的玫瑰"："瓦尔帕莱索，肮脏的玫瑰、瘟疫似的海洋石棺！"出自《漫歌 第七章》。Canto General VII. Trans. Jack Schmitt (Berkeley & Los Angeles: University of California Press, 2000), p.281.

15. 这幅照片包含在1952年至1954年间，拉莱送给父亲的相册中，至今仍为其家人所有。

16. 文章原题名：La ciudad colgada en los cerros.

17. 巴勃罗·聂鲁达为杂志所写的文章《漫游瓦尔帕莱索》（Vagabond Valparaíso），在他去世后被收入 Confieso que he vivido: Memorias（1974）。Memoirs published in English, trans. Hardie St.Martin (London: Souvenir Press, 1977).

18. 1987年7月6日，拉莱写给阿格尼丝·赛壬的信，同前注。

19. 《瓦尔帕莱索》，拉莱拍摄，聂鲁达撰文。（Du Atlantis, Zurich: Conzett & Huber, No.300, February 1966）

20. Donato, El escribidor intruso, 同前注。

21. 玛格南图片社拥有拉莱大约2700张小样（每张36幅），包括对应的底片。最后一批小样的时间在20世纪90年代末。为保存档案，拉莱翻拍了自己自20世纪50年代起的第一批摄影作品，因为这些想象的原始底片已丢失。拉莱一些早期作品的底片至今仍未找到，此外，还包括拉莱为经济目的而接受的拍摄任务，他很可能对那些主题毫不感兴趣。为了确定照片作者，玛格南规定原始照片一经发现，都应扫描一份寄回图片社。

22. 塞尔吉奥·拉莱，《瓦尔帕莱索》（Paris: Hazan, 1991）；《伦敦：1958~1959》（London: Dewi Lewis, 1998）。

23. 展览配有作品的目录册，于1999年7月1日开幕，到9月26日结束。

24. Stephen Gill, Hackney Flowers (London: Nobody/Archive of Modern Conflict, 2007).

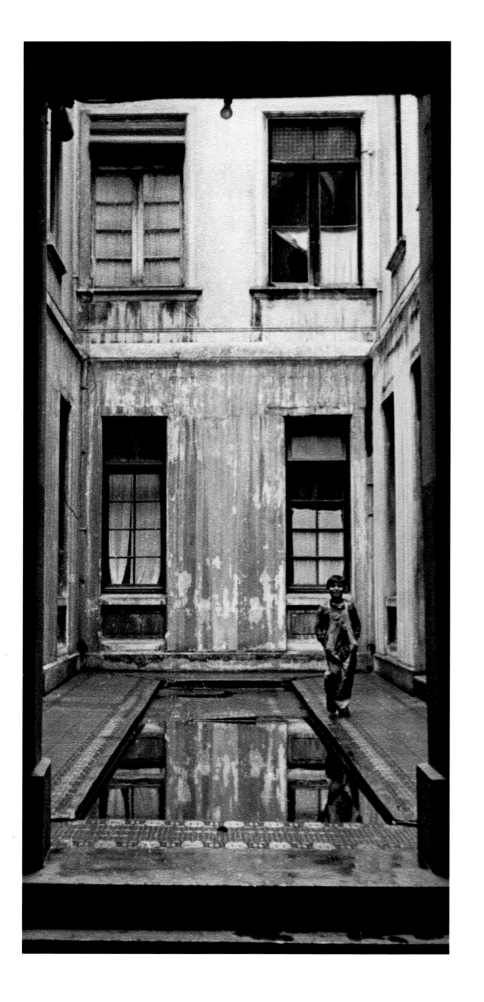

25. 2004年2月5日，拉莱写给阿格尼丝·赛壬的信，巴黎，阿格尼丝·赛壬存档。

26. Amanda Puz and Sergio Larrain, Qué es en buenas cuentas fotógrafo? Un señor que se fija más, Paula, no.87, April 1971, pp.84~89.

27. Sergio Larrain, El rectángulo en la mano, Cadernos Brasileiros, Santiago: Editorial Universitaria, May 1963.

28. "Alhamdulilah" 在阿拉伯语中的意思是 "赞美我主"，相当于希伯来语的 "hallelujah"。

29. Donato, El escribidor intruso, Ediciones Universidad Diego Portales, 2004, p.66.

30. Robert Frank, Les Américians, Paris: Editions Delpire, 1958. 注：由于弗兰克在美国寻找该书的出版商时颇费周章，直至1959年才由格罗夫出版社（Grove Press）在美国推出英文版，由杰克·凯鲁亚克（Jack Kerouac）作序。

31. "摄影仿佛断头台上的铡刀，捕捉的就是那闪耀的瞬间，化为永恒。" 引自亨利·卡蒂埃-布列松，为克劳迪娅·莫阿提（Claudia Moatti）和艾伦·伯加拉（Alain Bergala）的著作（I tempi di Roma: un cantiere fotografico, Paris: Adam Biro-Vilo International, 2000）所作的序言。

伽。布列松曾经将绘画与摄影进行对比，称绘画为一种冥想和沉思，而摄影则是踩着独特步点儿的舞蹈。对拉莱而言，摄影更安静。决定性的瞬间既依靠眼睛，又涉及气息。摄影不是 "断头台上瞬间落下的铡刀"，而是一种呼吸。[31]布列松长于操纵光影，捕捉转瞬即逝的时机，而呈现在拉莱作品中的，则是石块儿、人行道、古印加的围墙、路边的石基、码头，是流浪的人们露宿的街道。

拉莱将现实切割成片段，从不担心有什么落在了取景框之外，更不惧怕大胆的对角线构图（如255、269页），不惧怕图像模糊，也不惧怕烈日直射或者光线暗淡。在他的作品中，石头是重要并且一再出现的主题，是画面中最坚实的基调。但是，拉莱的绘画却转向了天空，那天空来自拉莱的窗口，也来自拉莱的内心。历经流浪，名声对拉莱而言已触手可及，但他却选择归根于深爱的故乡，传其所学，记其所思，并向人类破坏地球的行为提出强烈警告。愿这位平和的流浪者所虑，能引起世人的觉醒。

一服完兵役，我就前往奇洛埃岛（*Chiloé Island*）开始我钟爱的摄影——一个能给予自己无限自由的职业——慢慢成为我的事业。

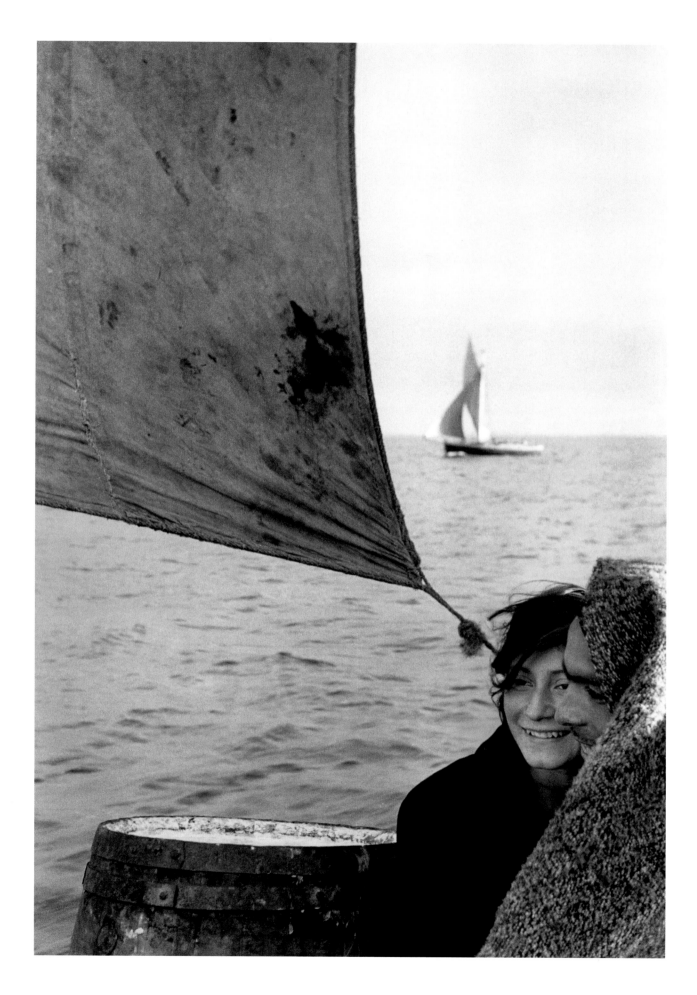

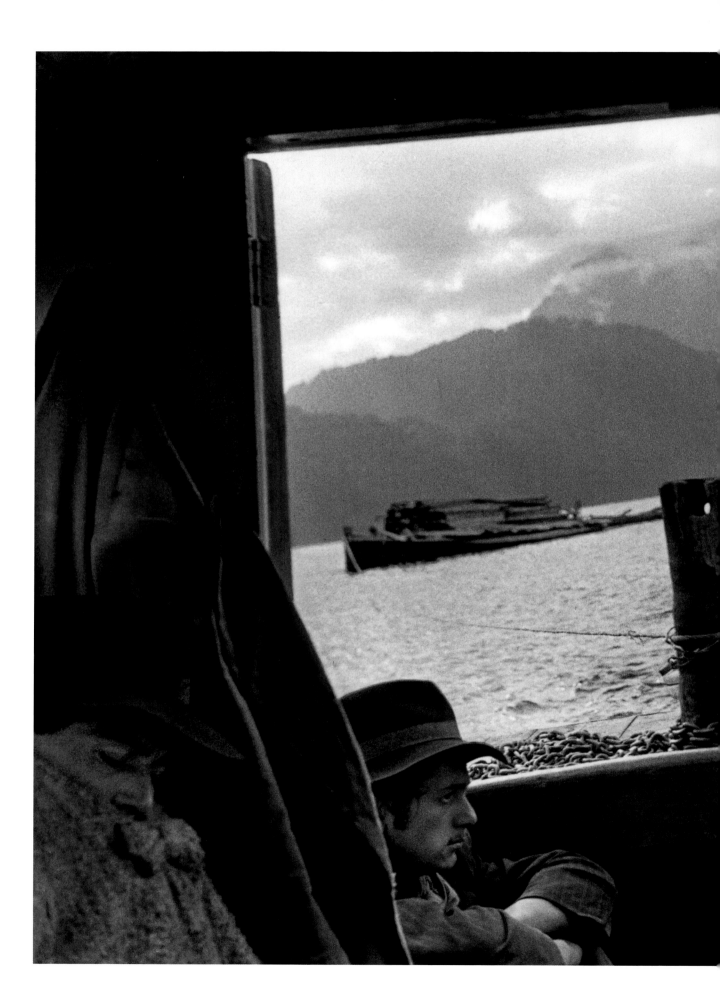

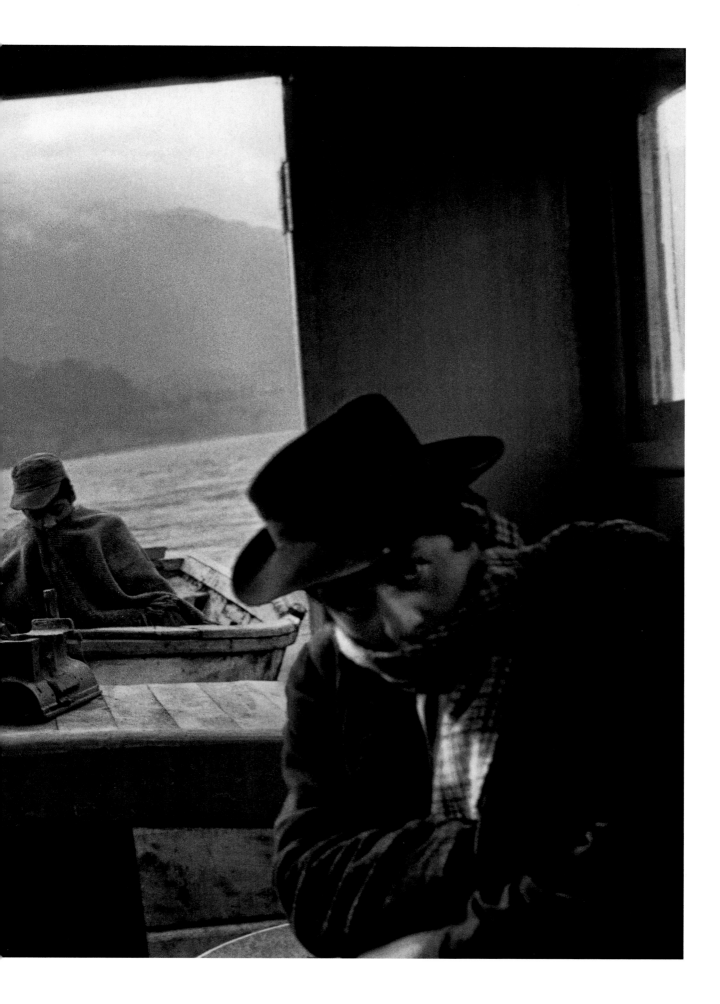

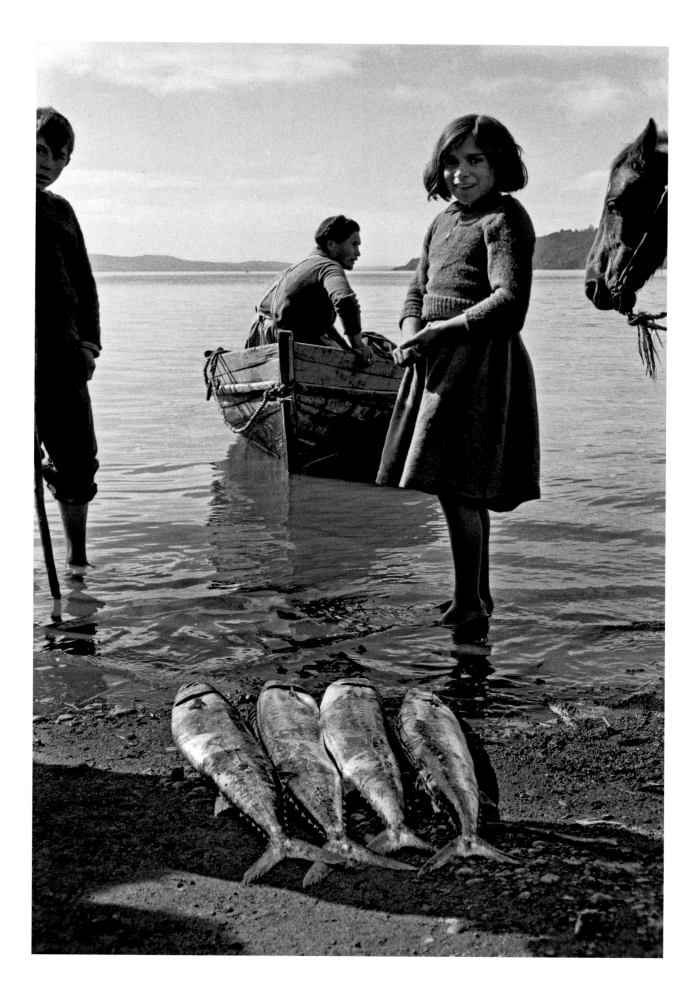

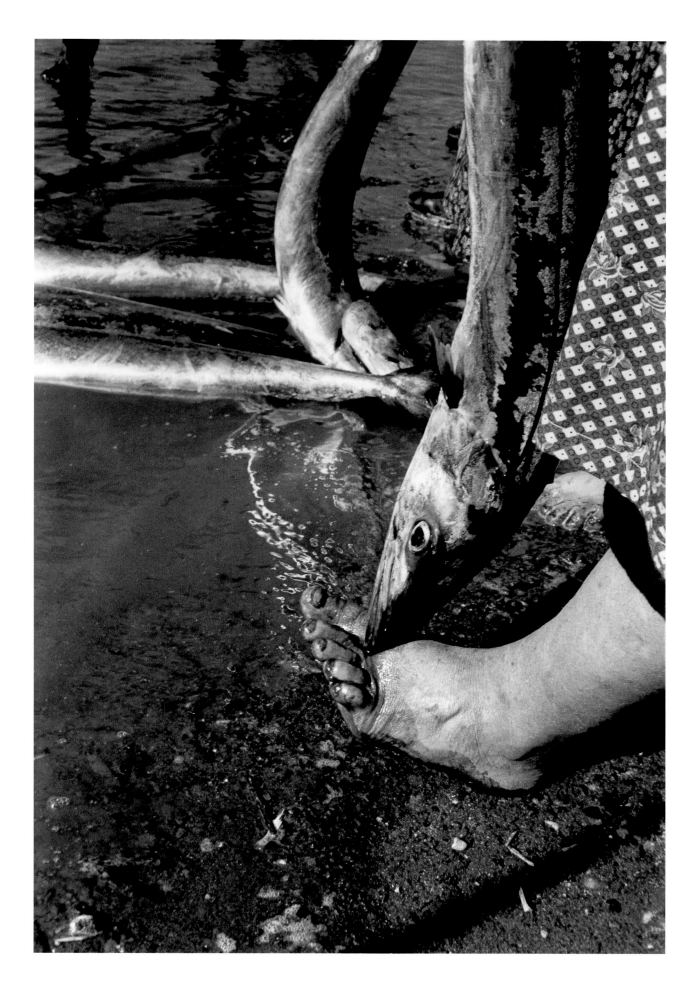

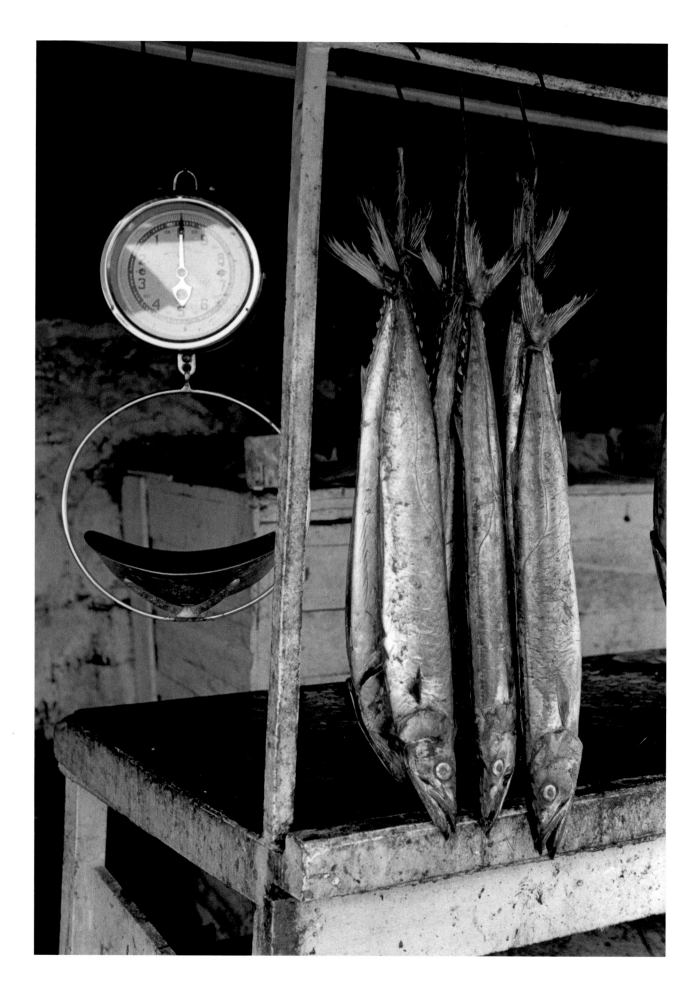

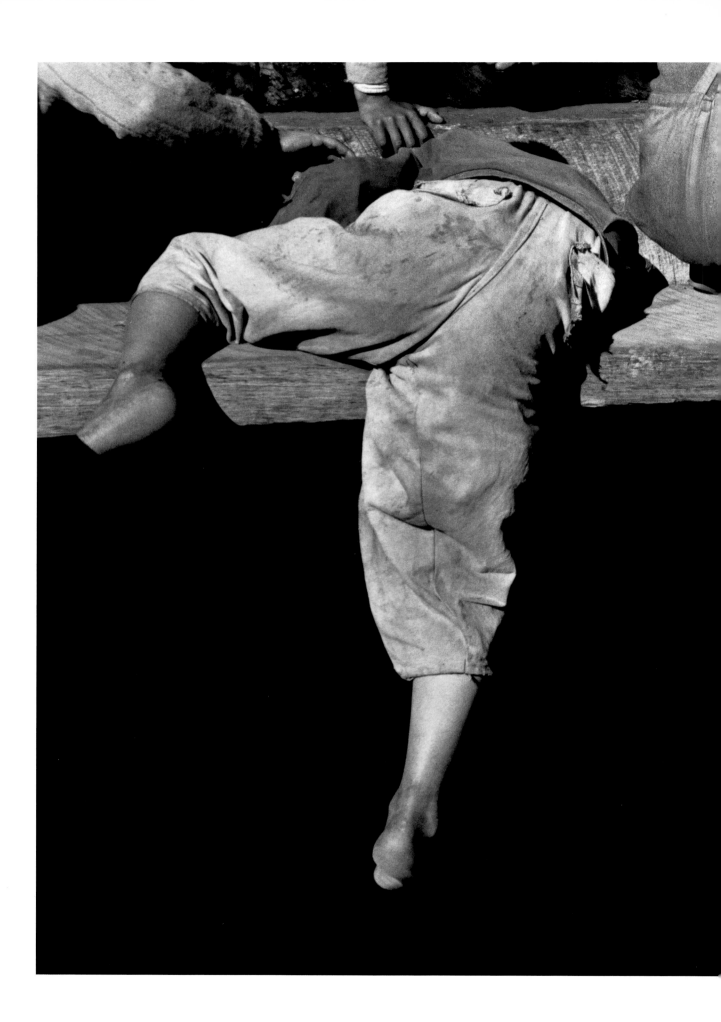

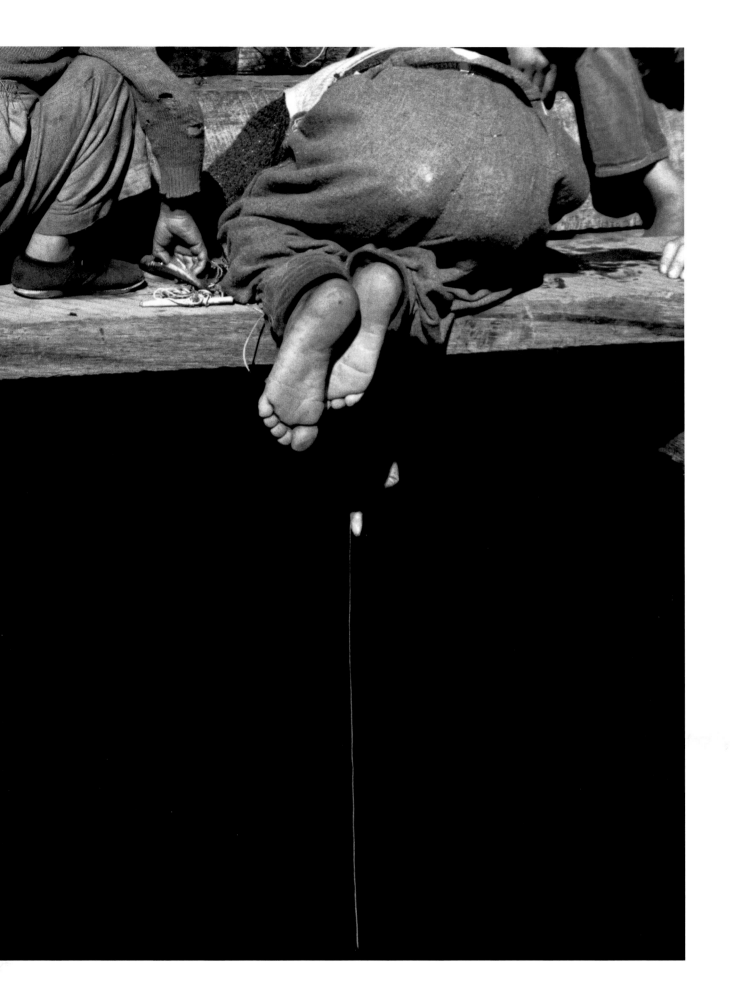

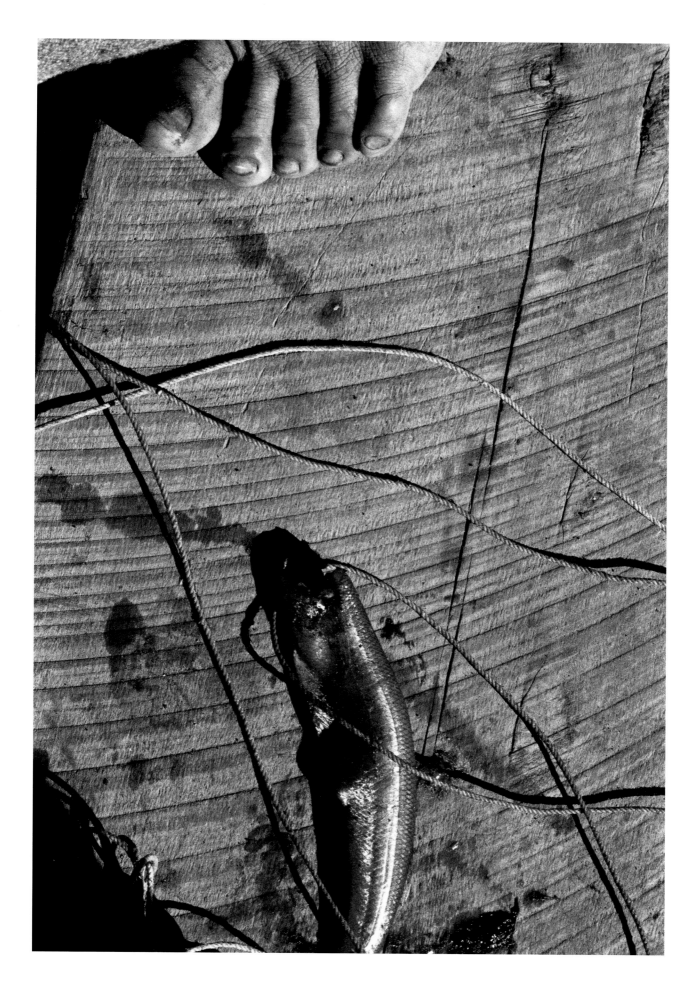

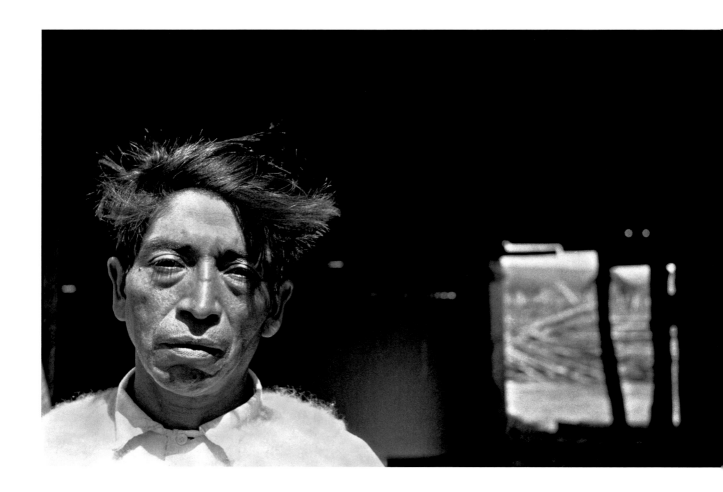

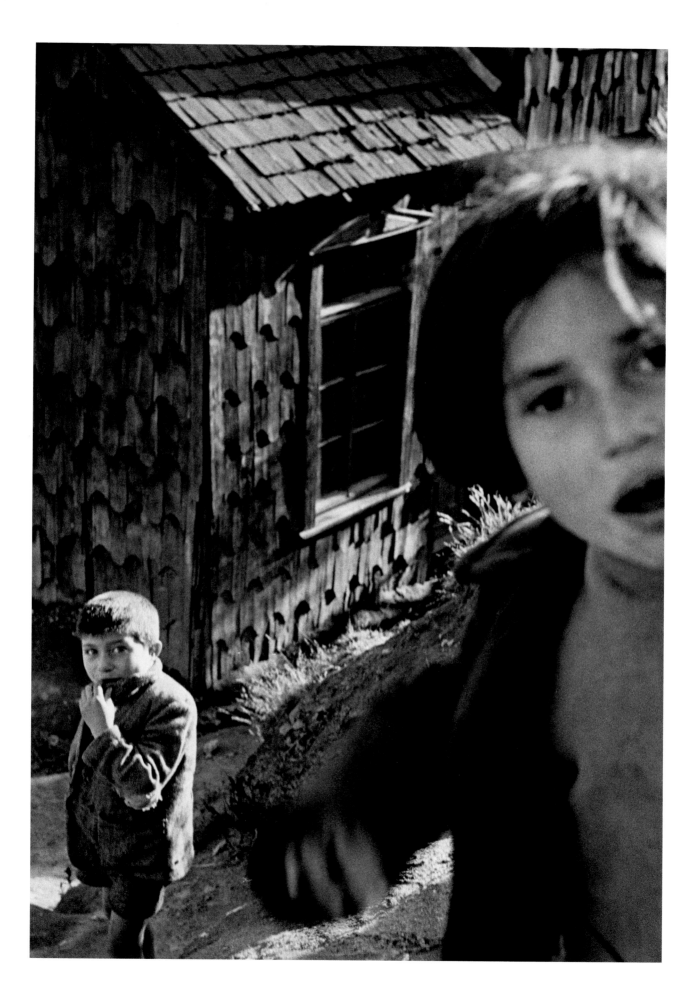

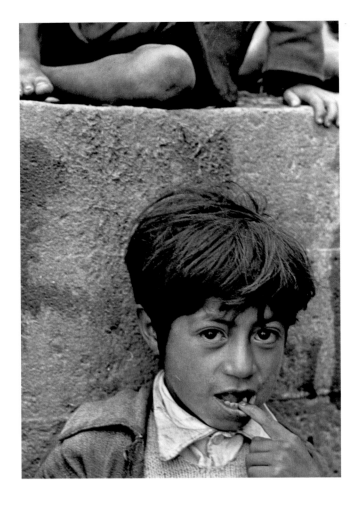

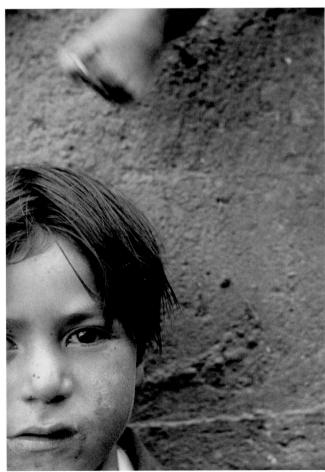

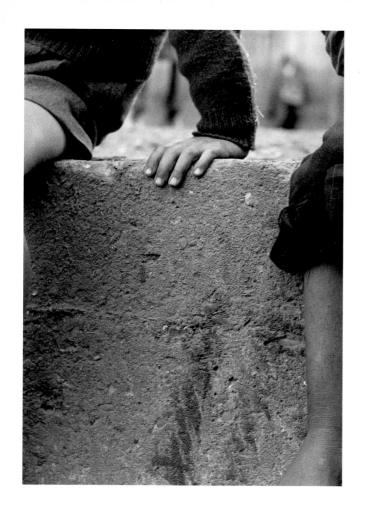

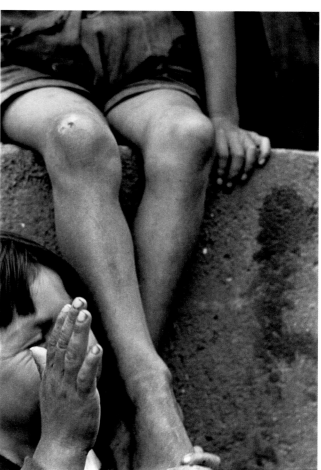

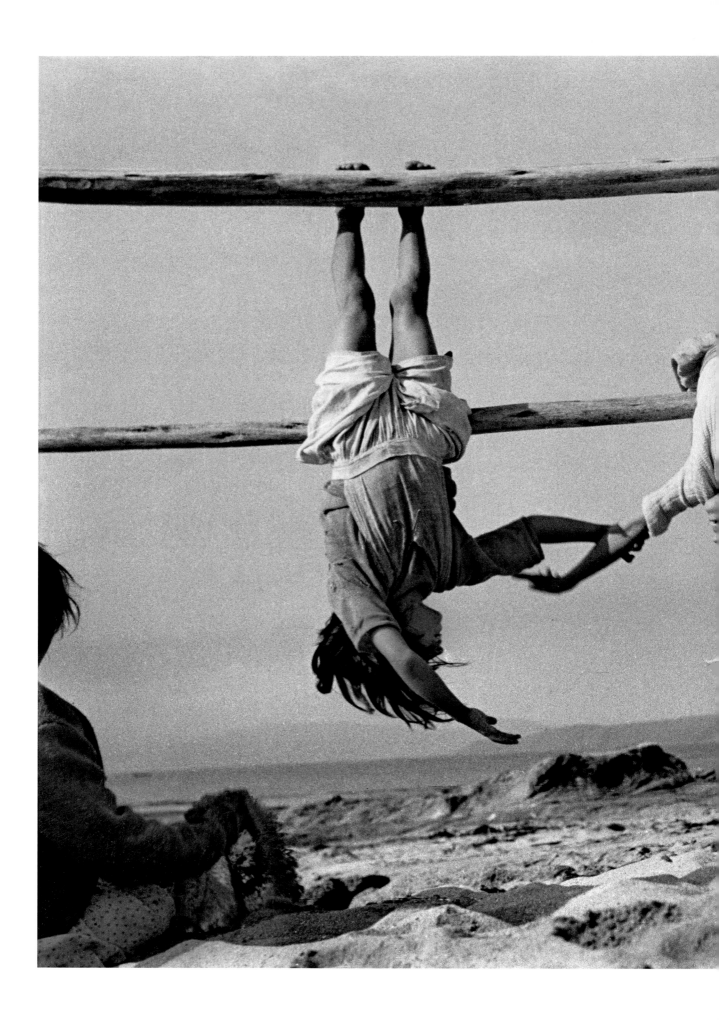

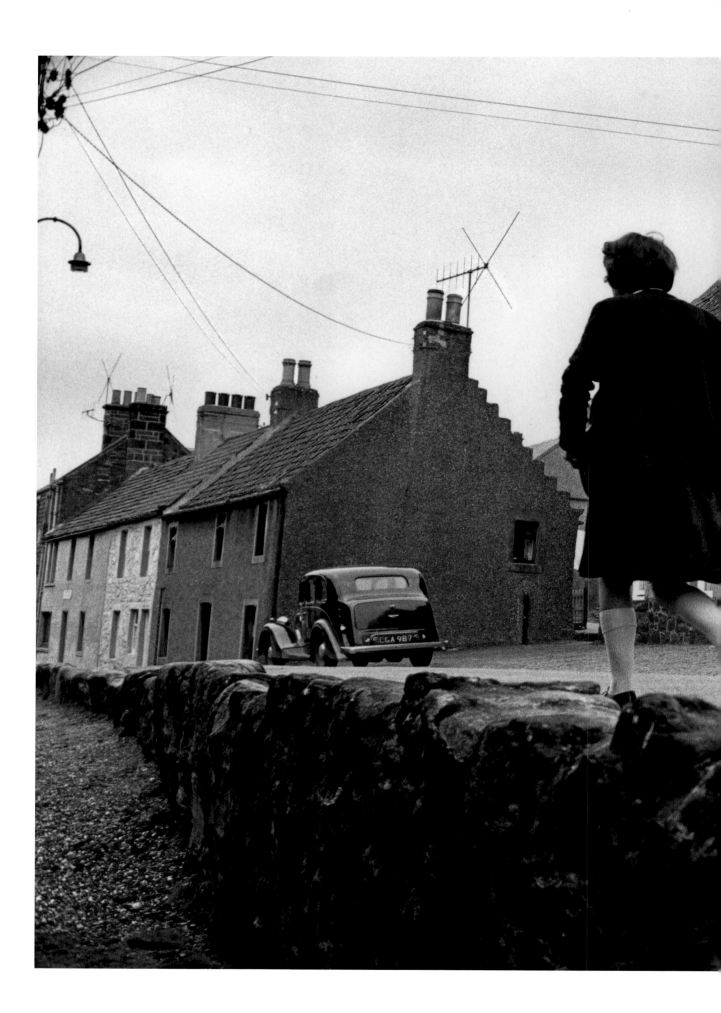

在圣地亚哥街头，那些因贫穷，甚至更糟——缺少关爱而流离失所的孩子们，露宿在屋檐、桥墩之下。他们以乞讨为生，久而久之成了不良少年。这样的风餐露宿要到14岁，那时，他们将不再被当做孩子。

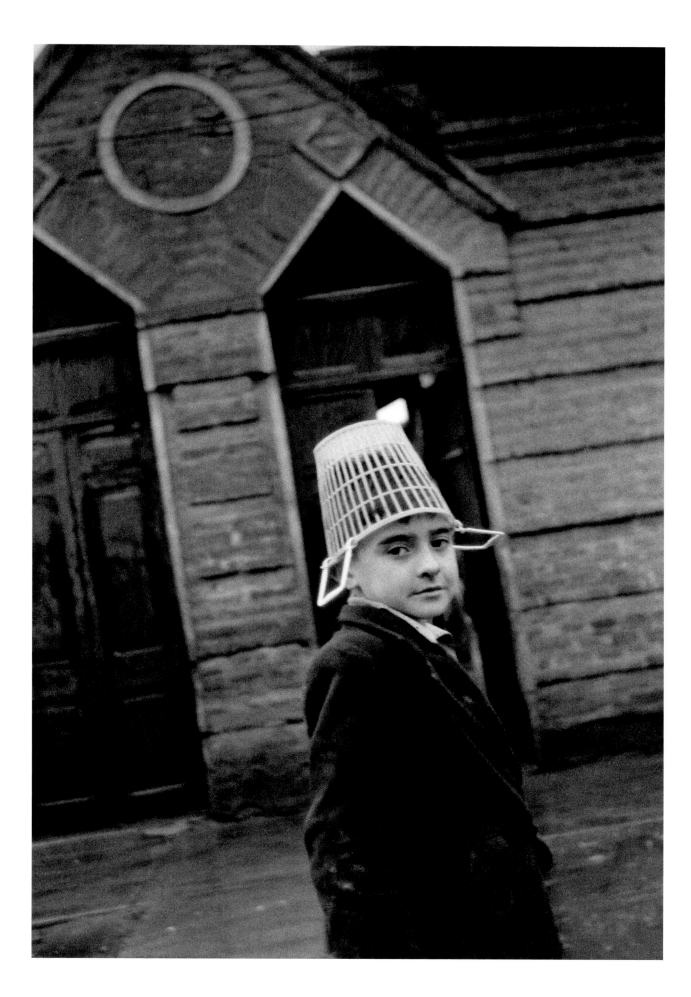

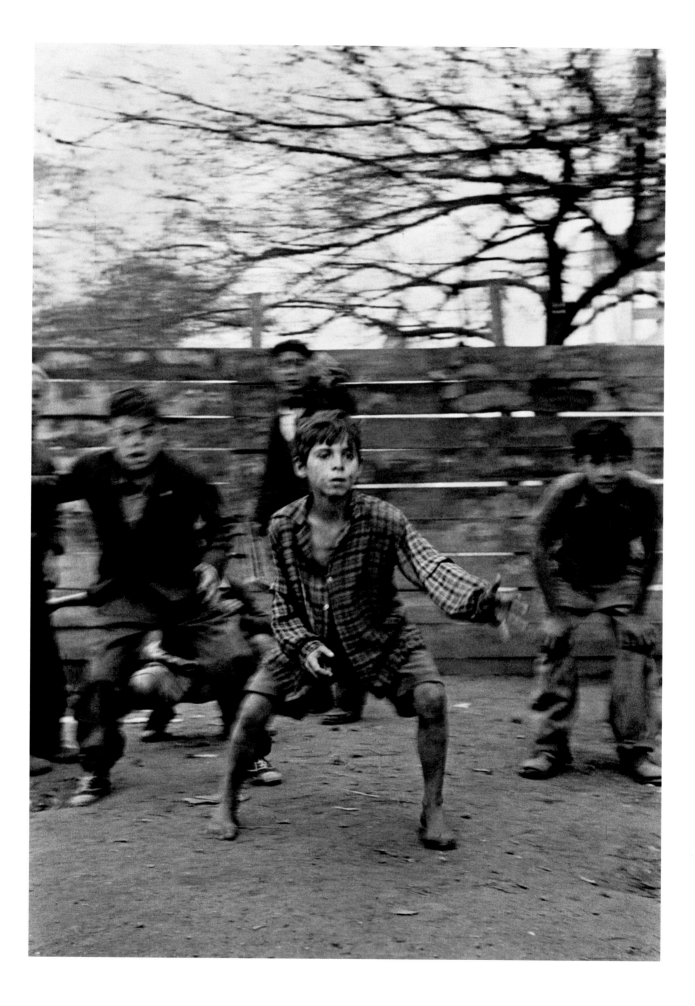

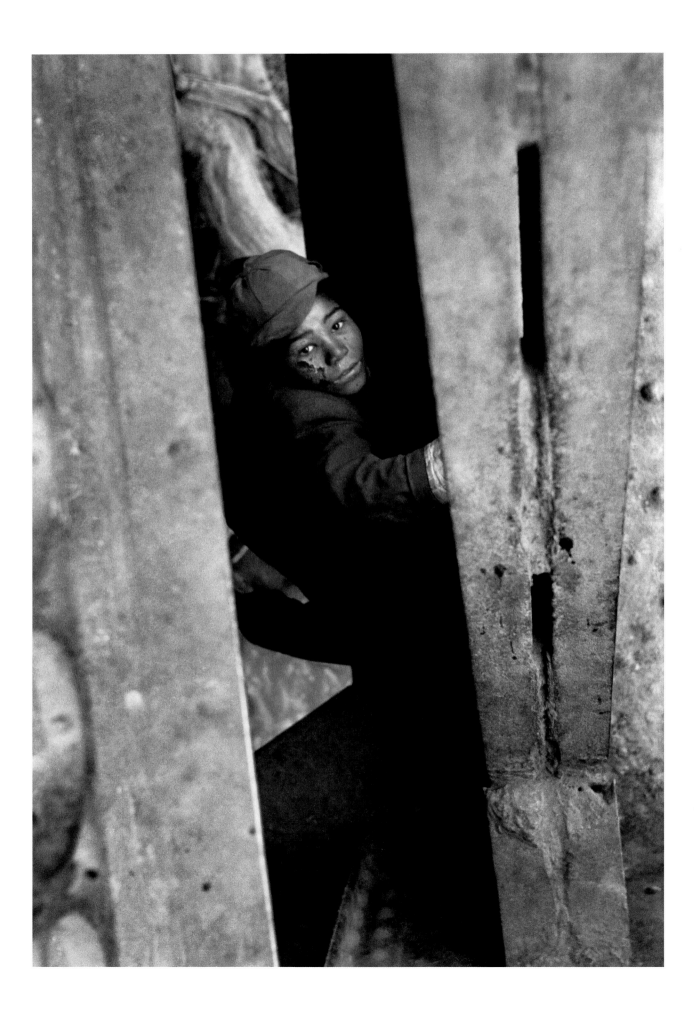

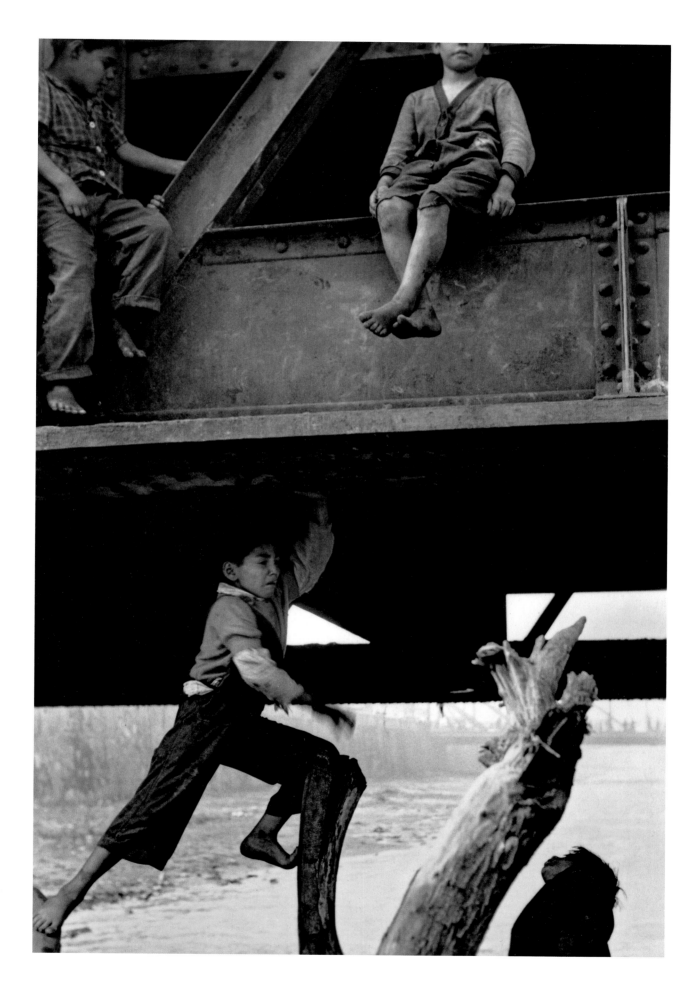

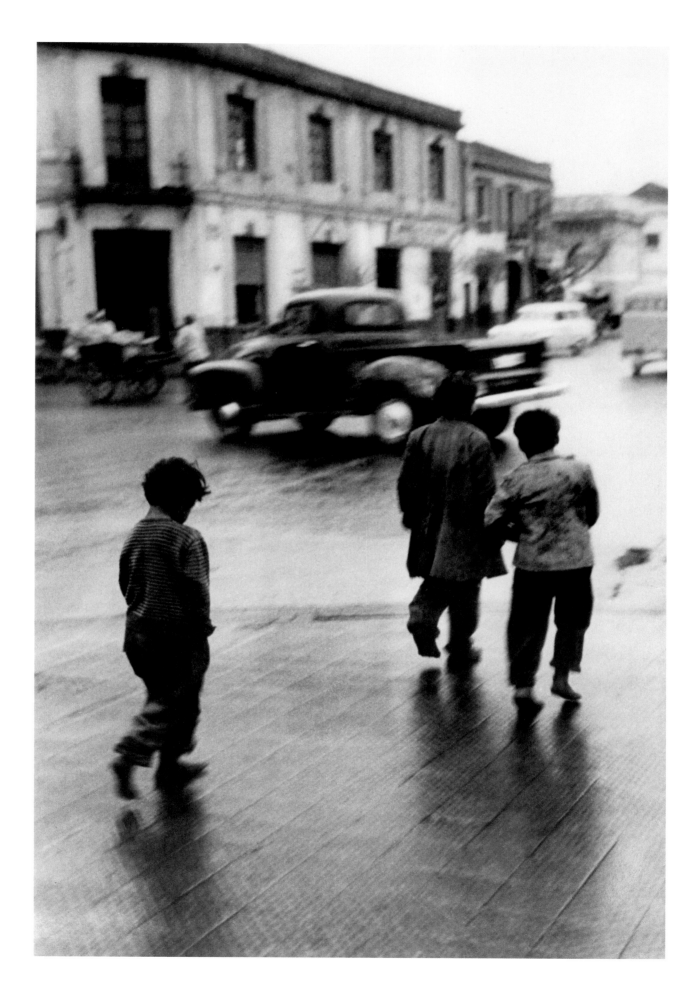

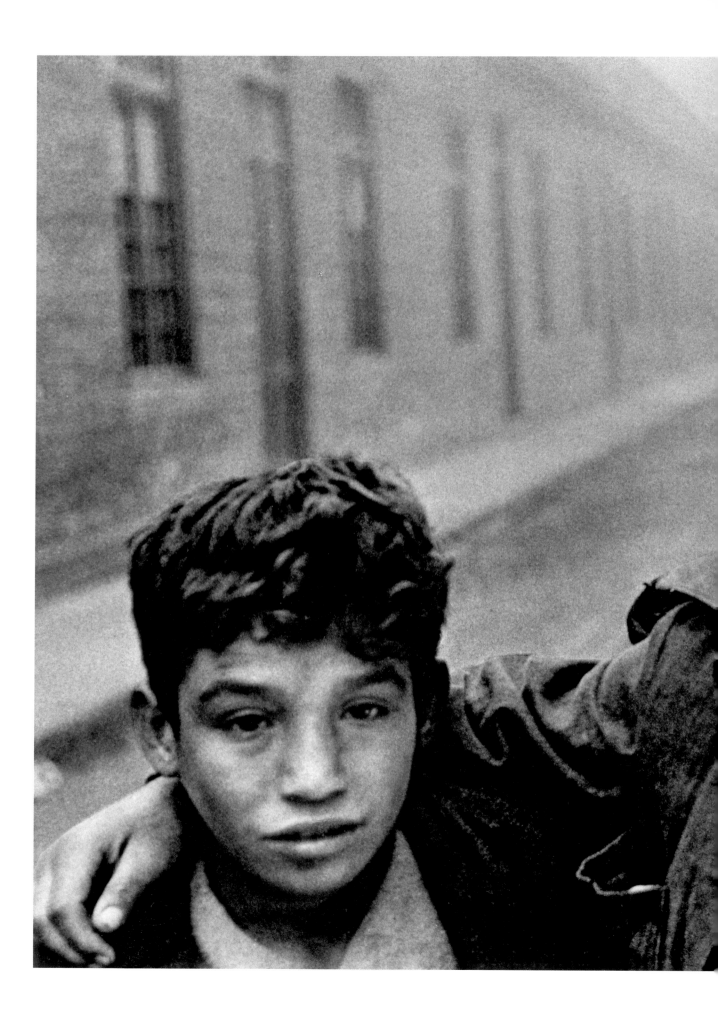

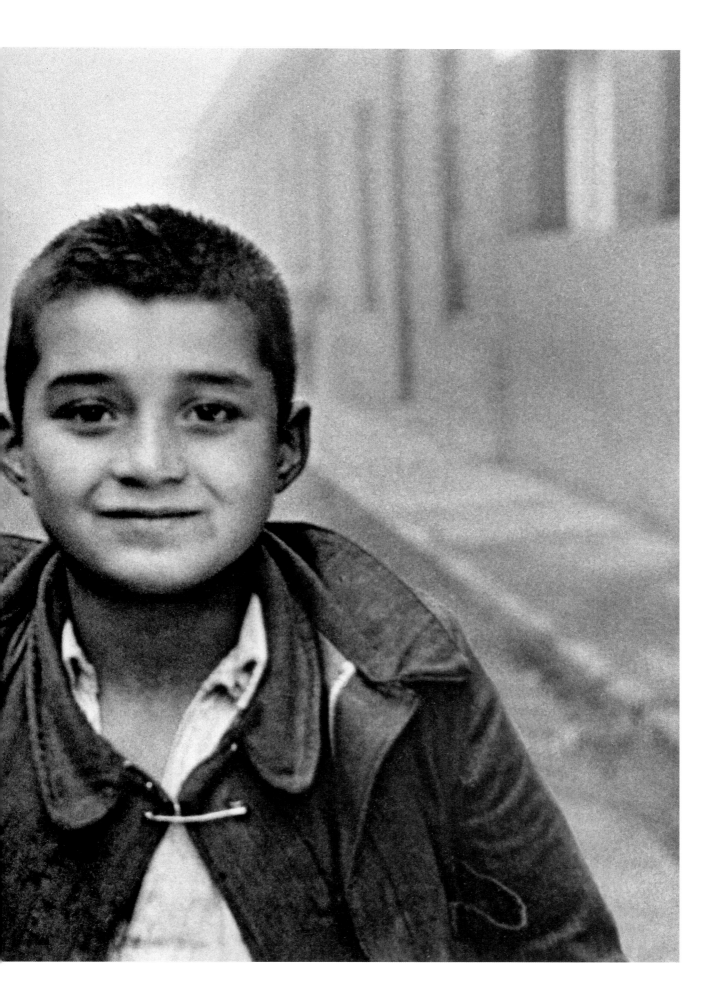

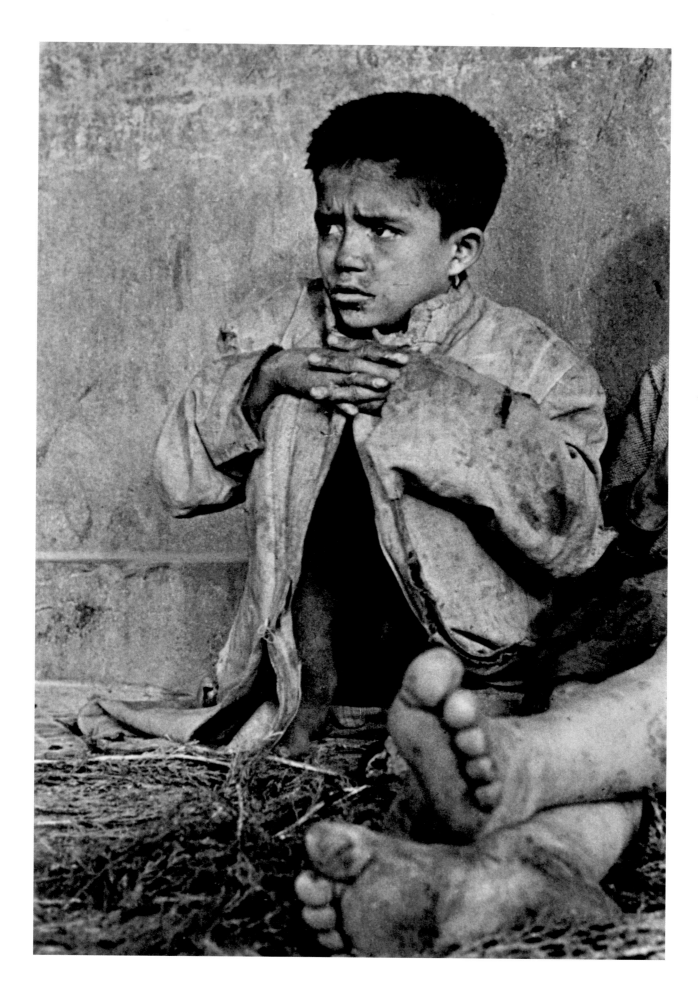

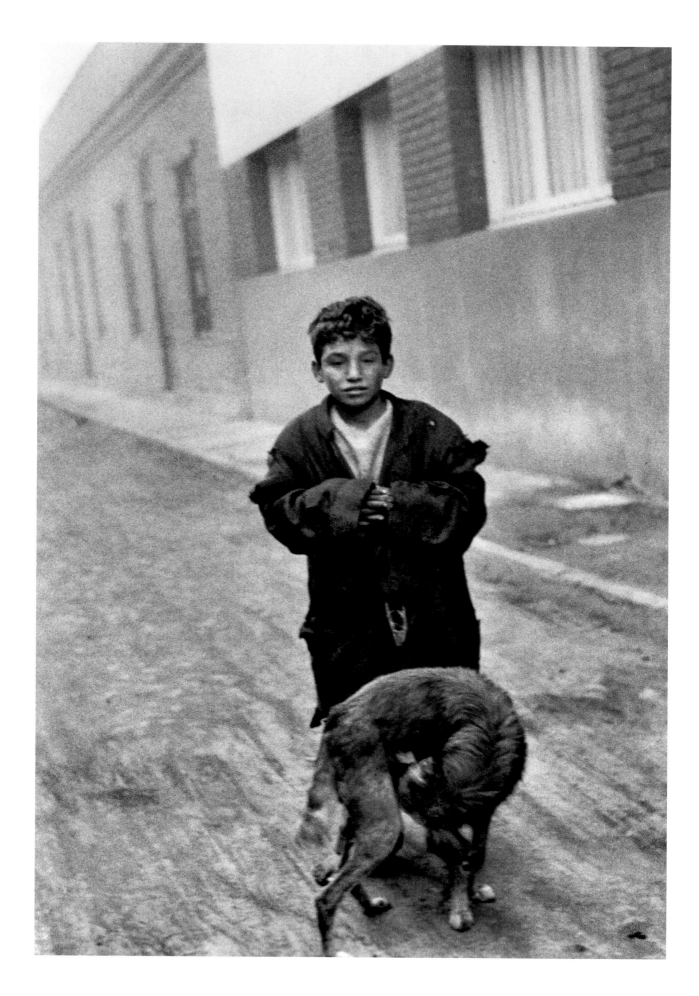

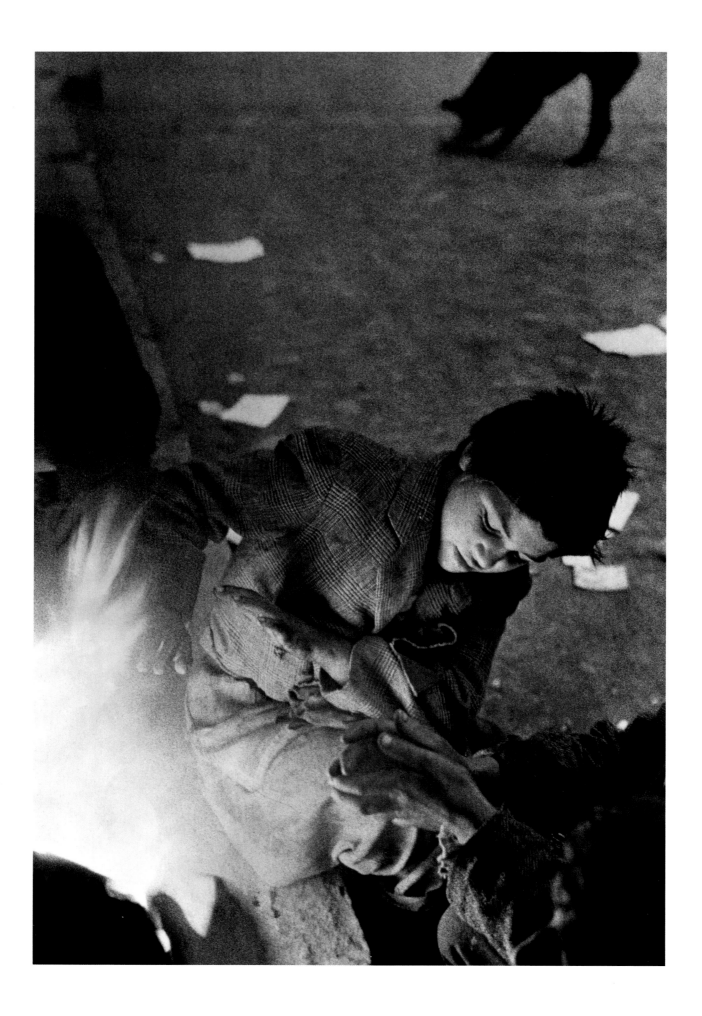

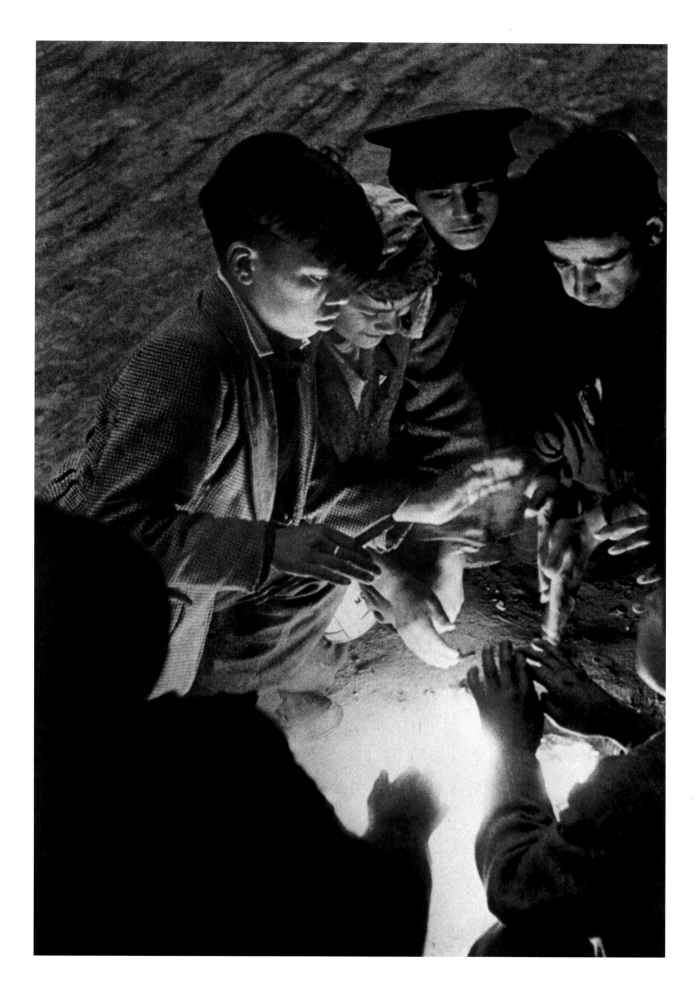

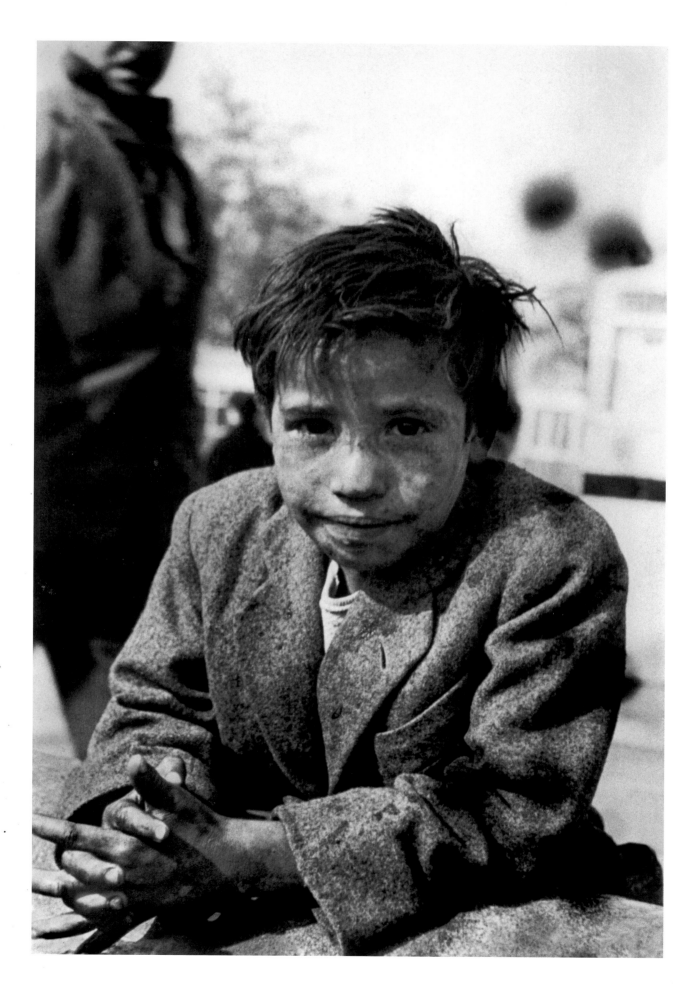

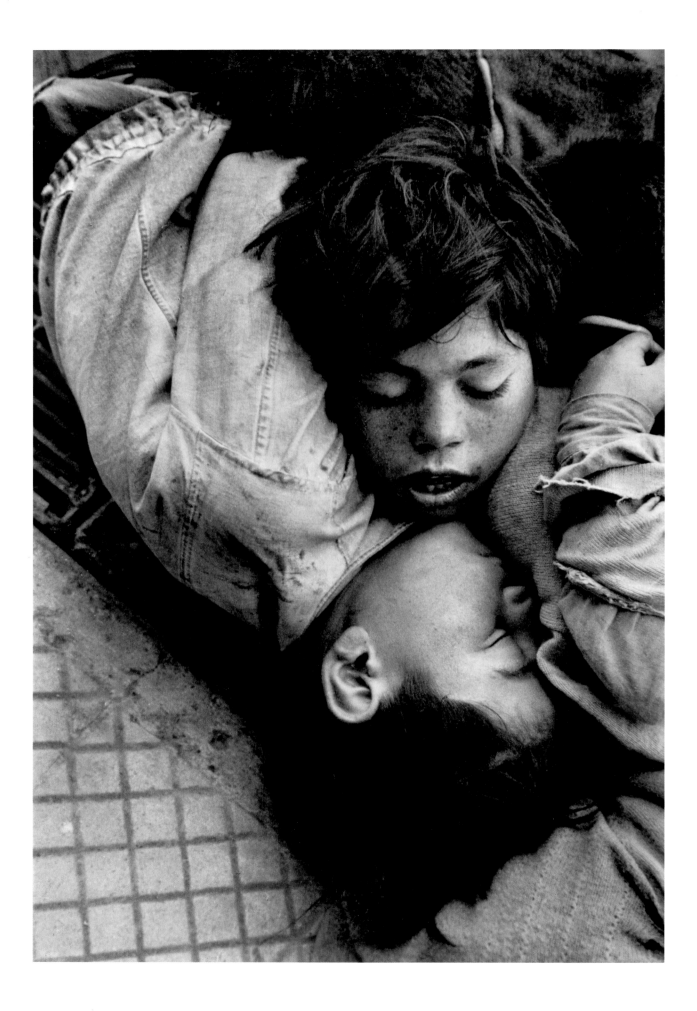

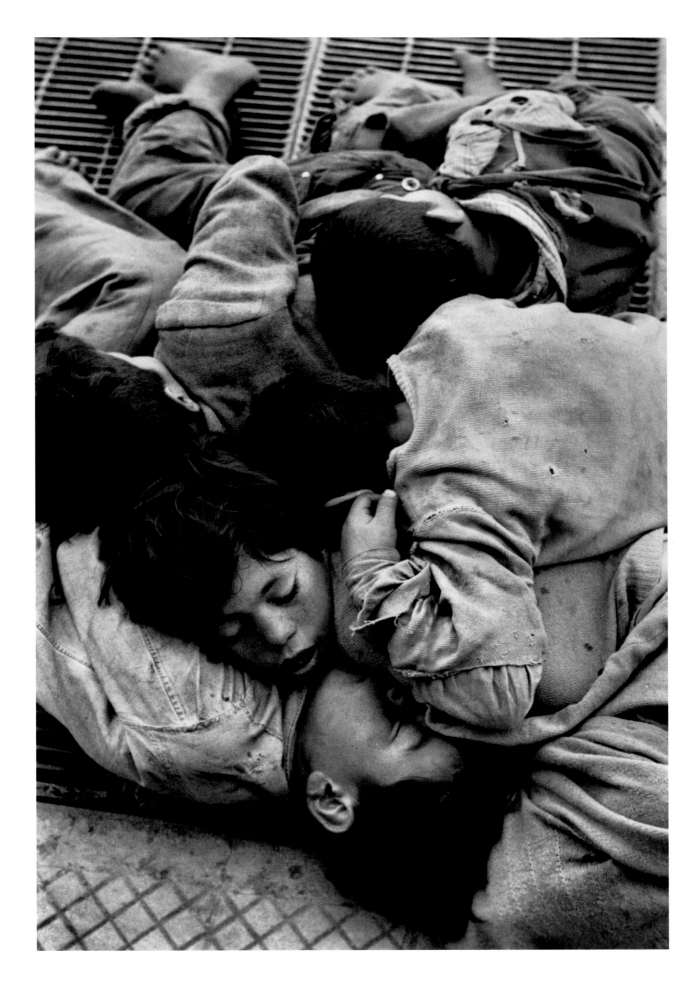

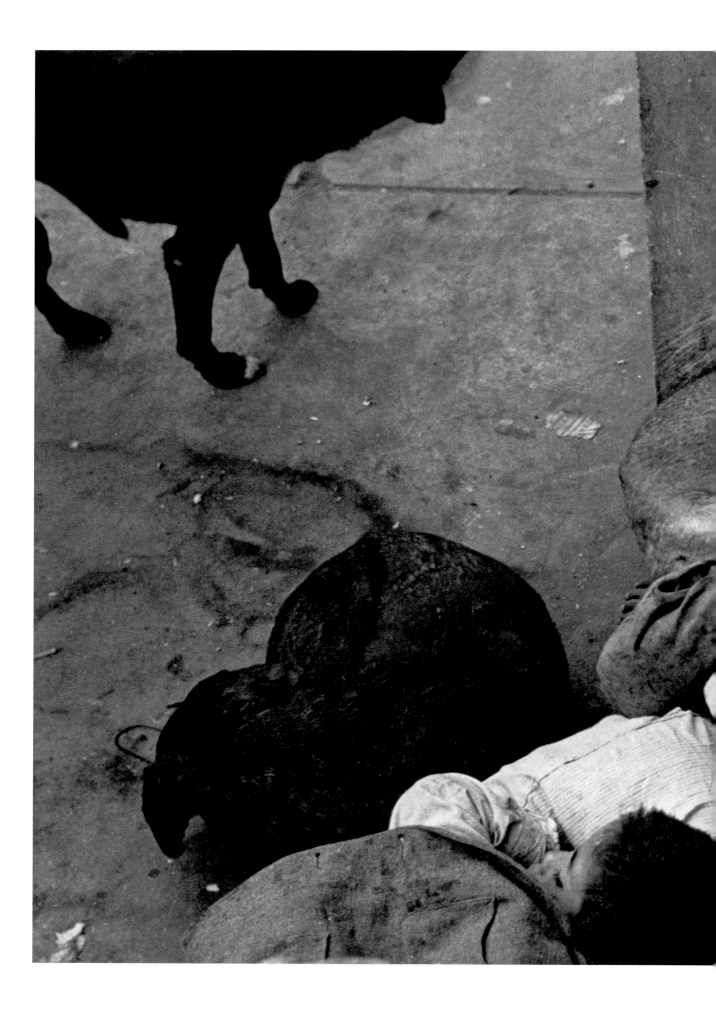

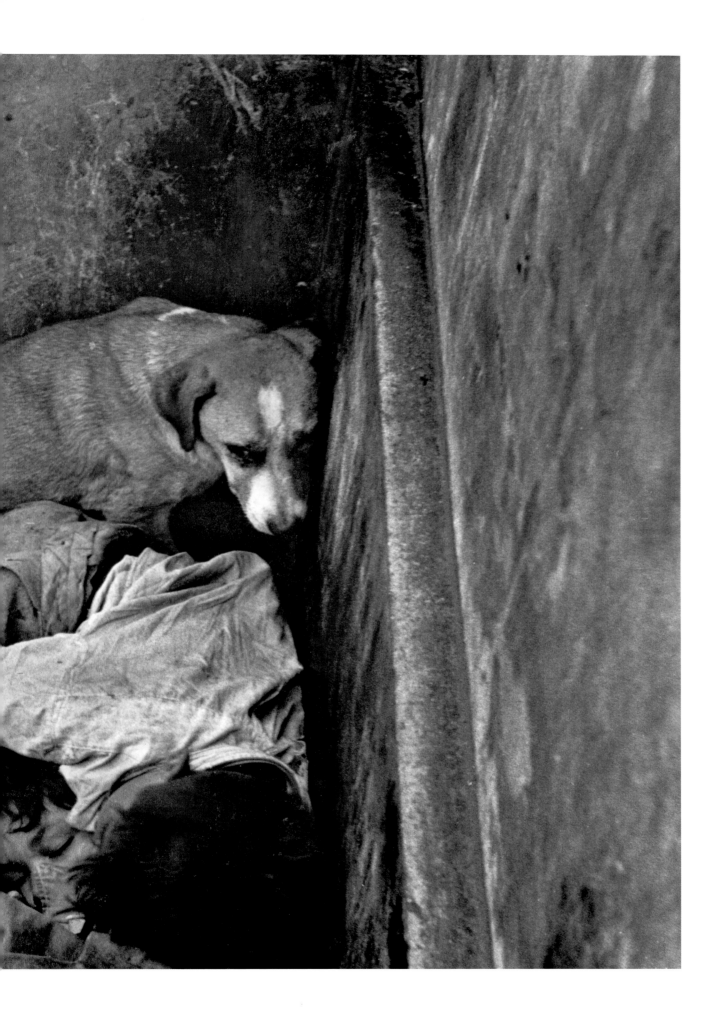

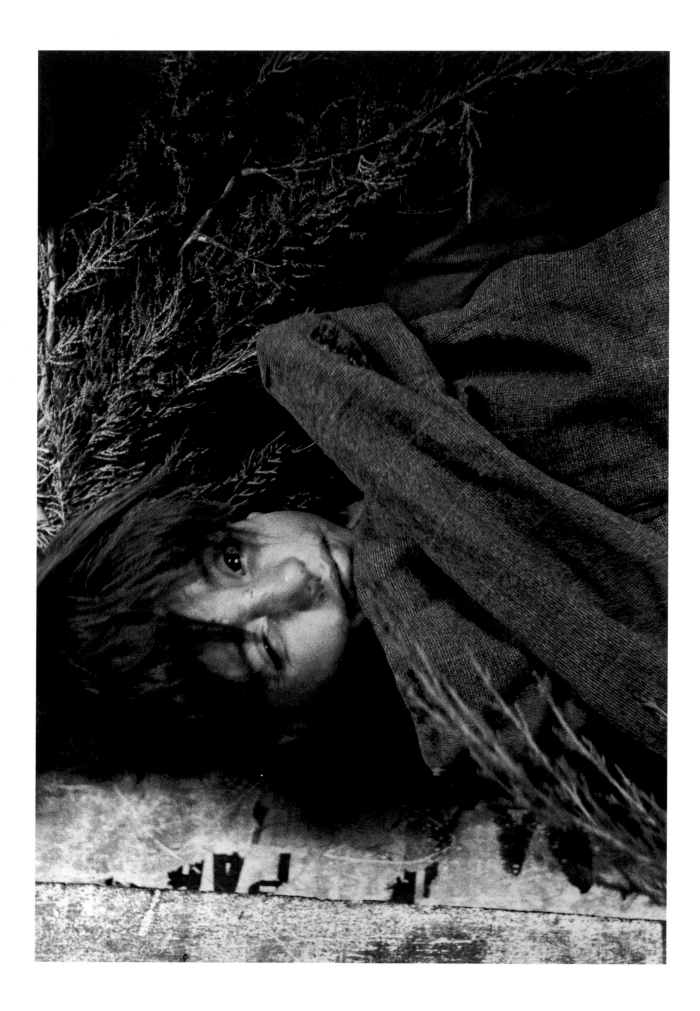

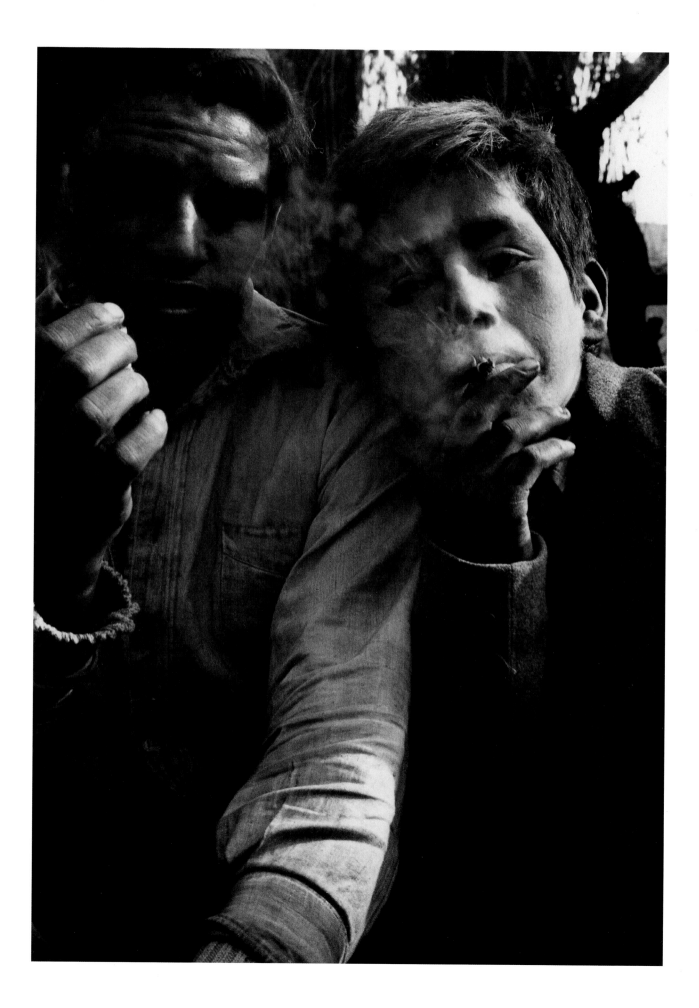

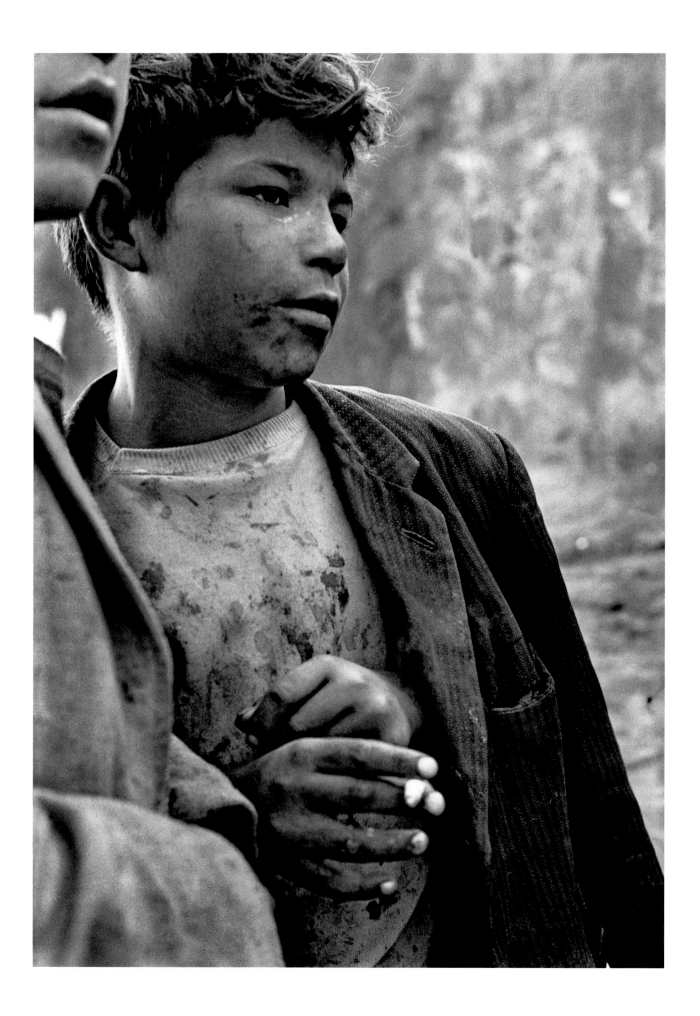

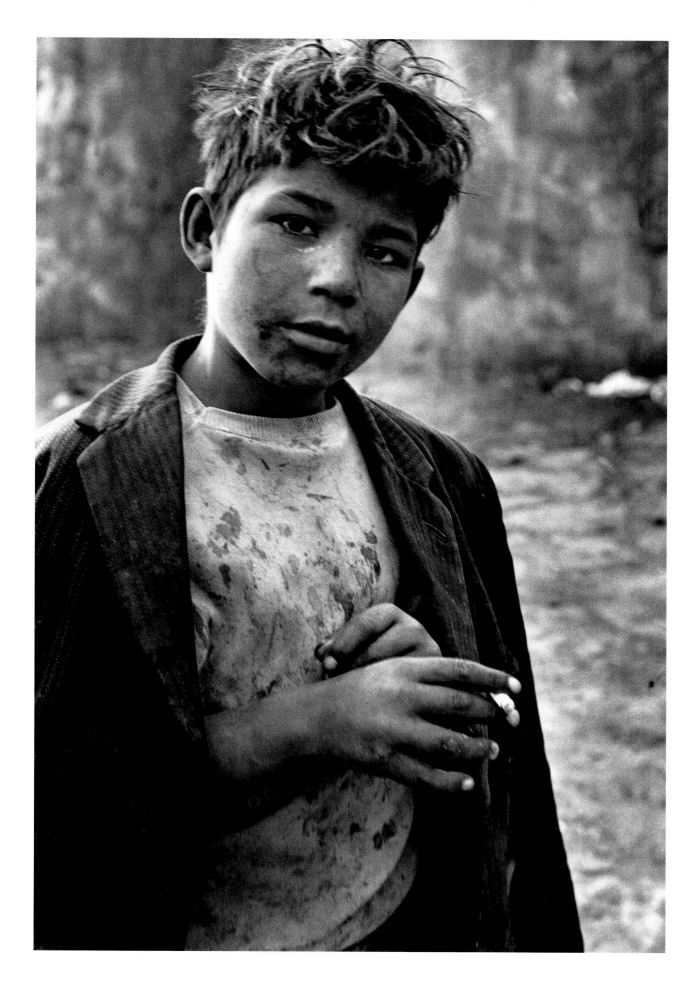

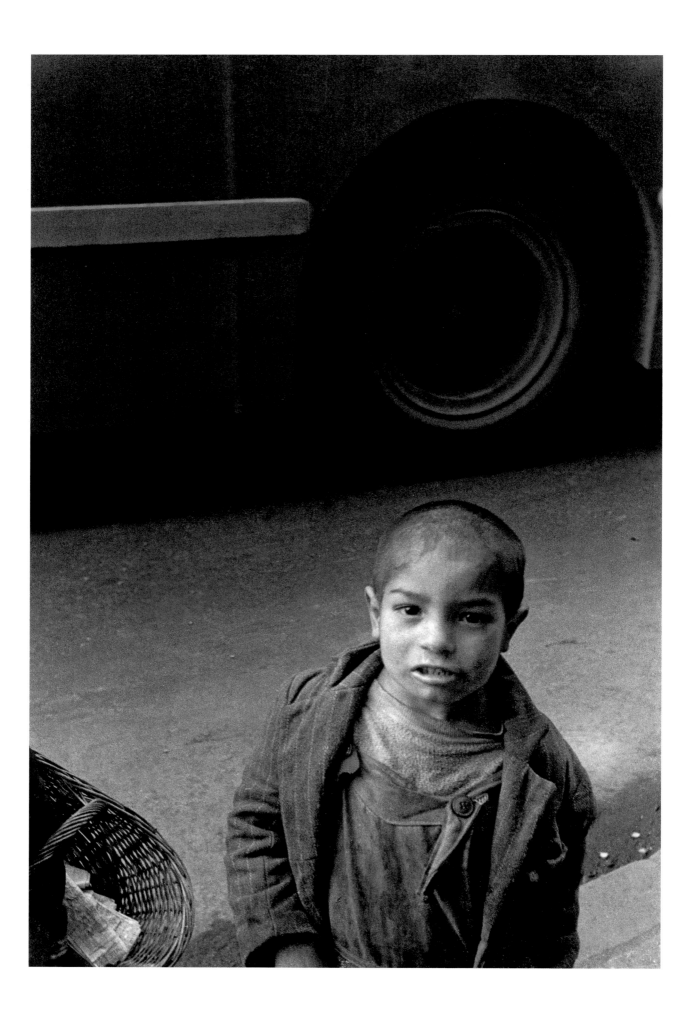

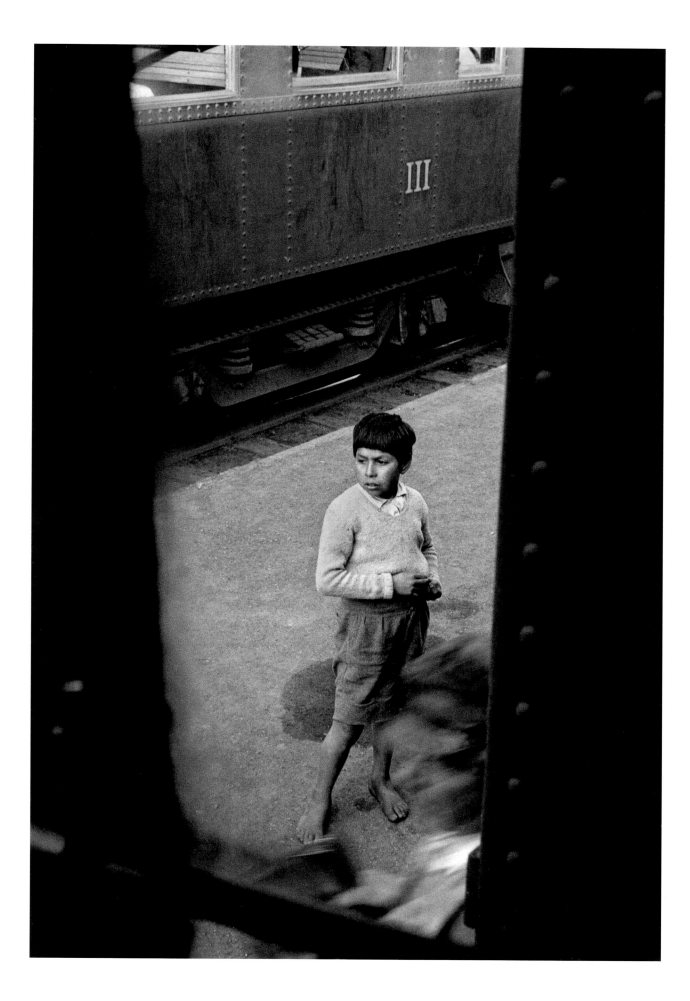

我正穿越玻利维亚。就在今天，我从寒冷的安第斯高原下来，开始感受到热带的炽烈。明天，我将要去拍摄塔拉布科（*Tarabuco*）的集市，一个靠近苏克雷的小镇，这是我此行的初衷。当地的居民不同寻常，我觉得一定可以拍到引人入胜的照片。

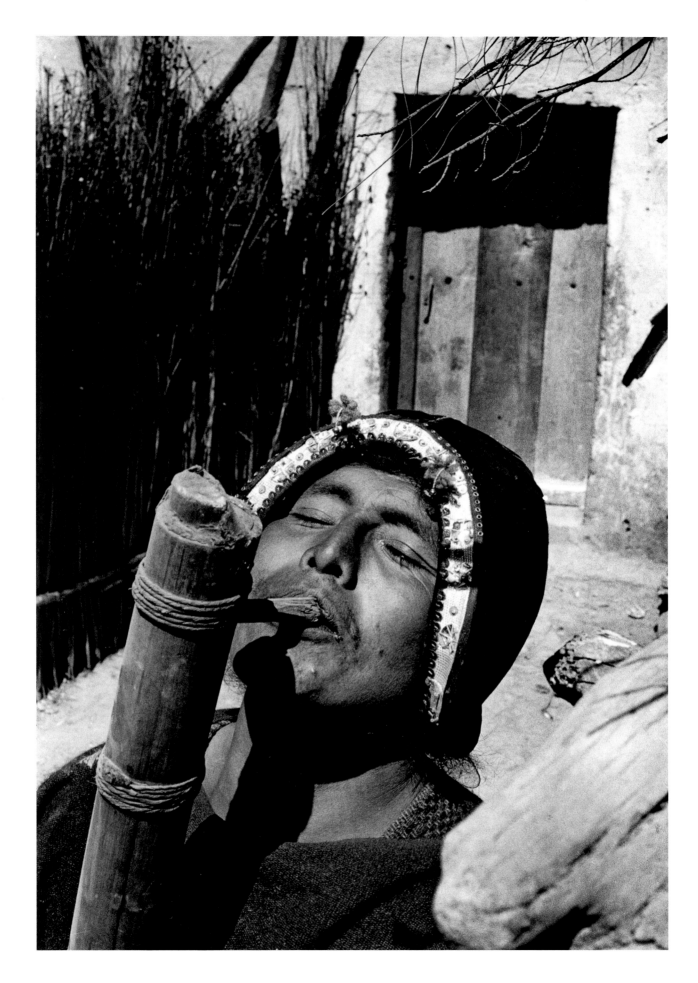

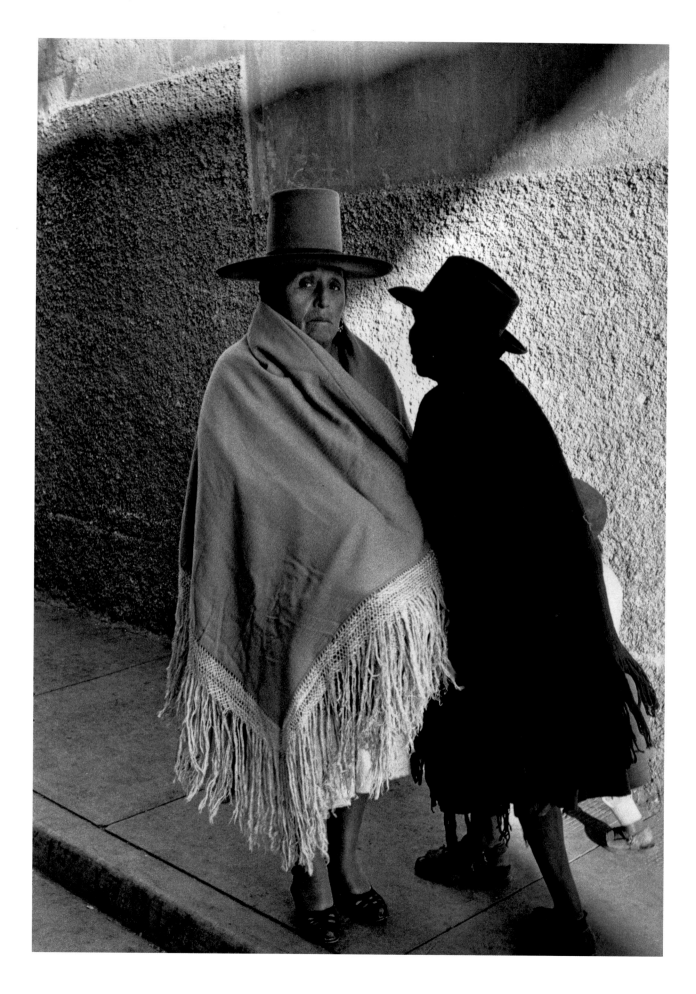

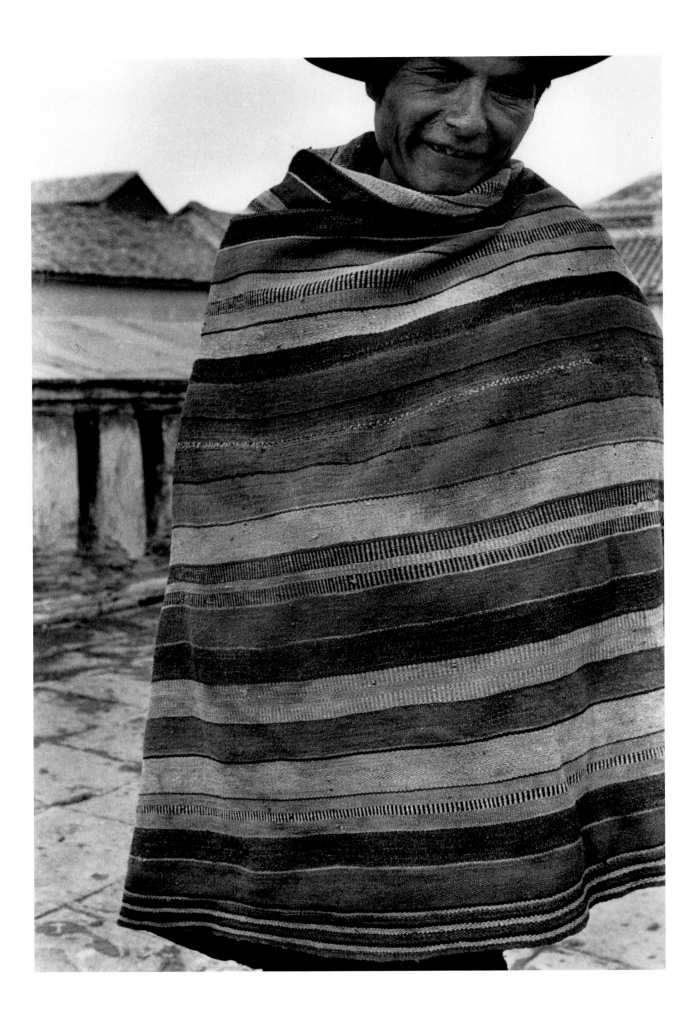

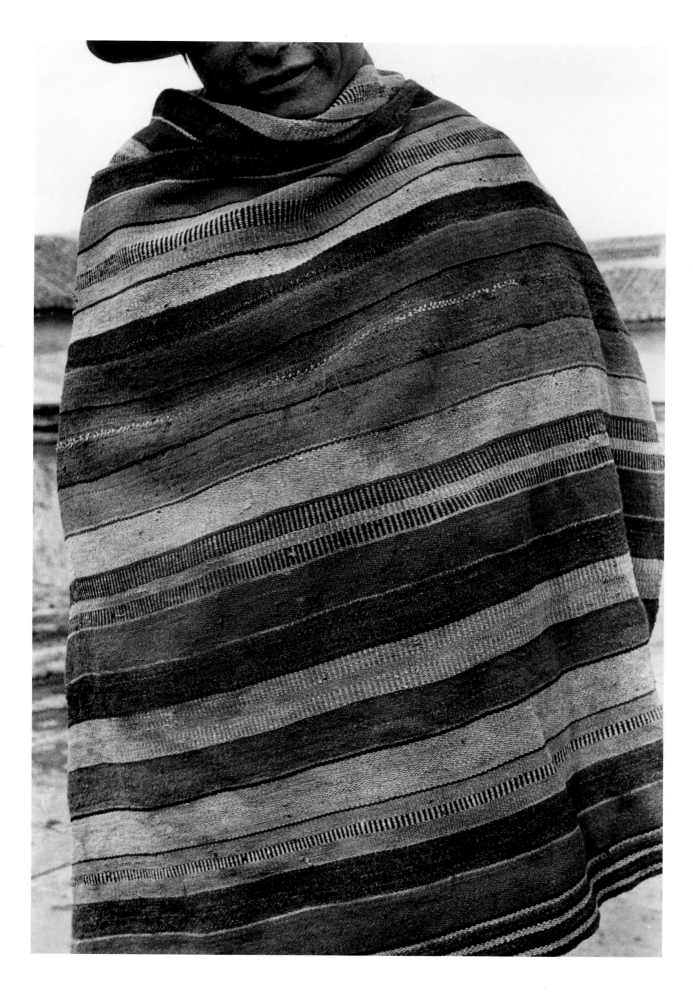

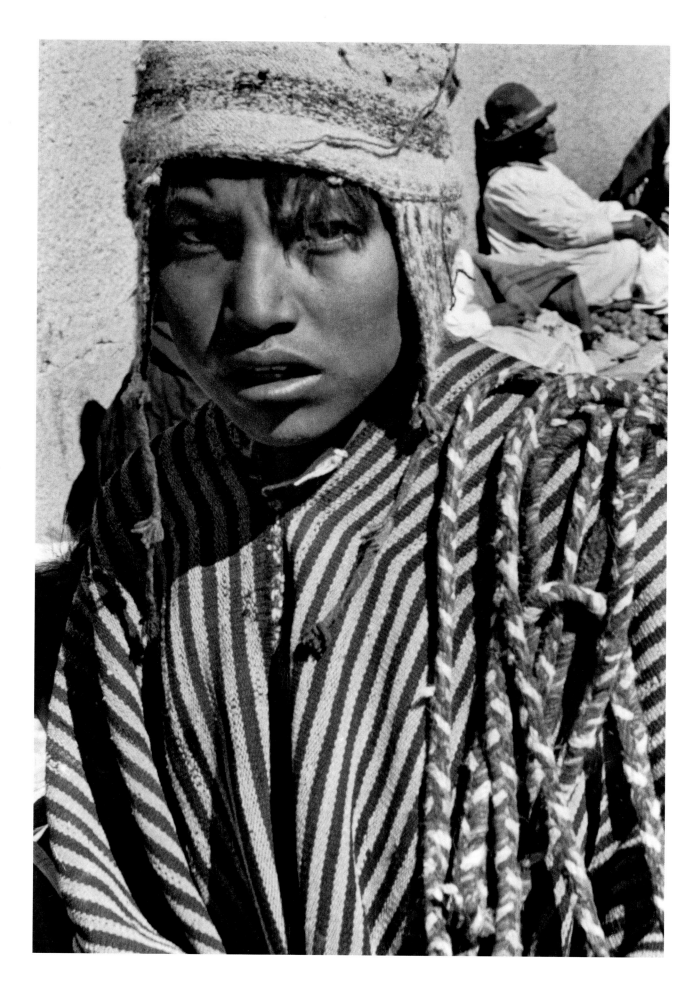

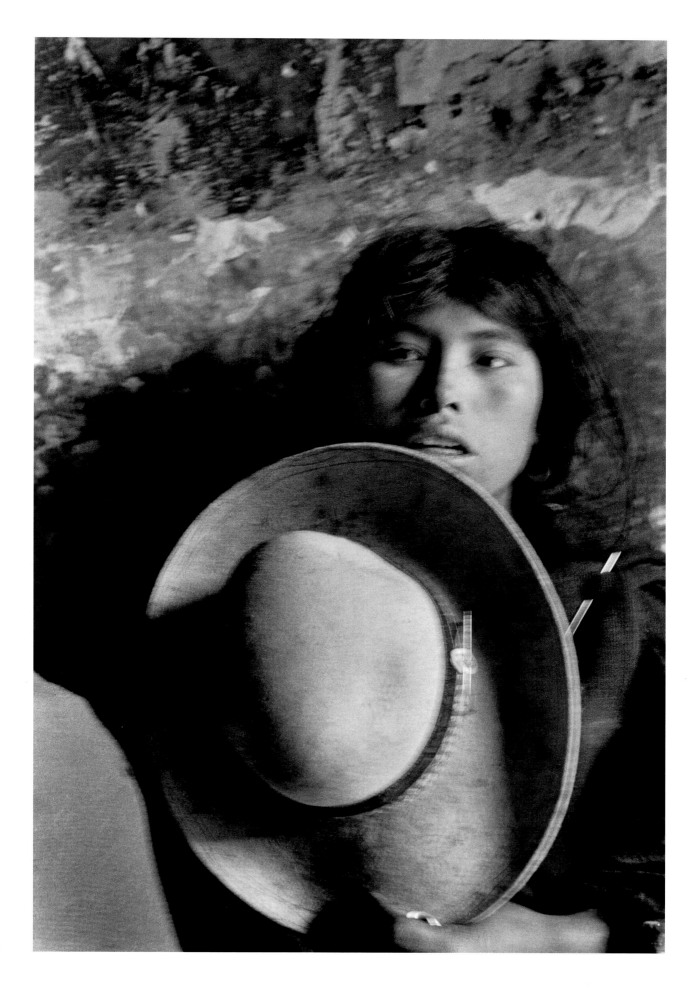

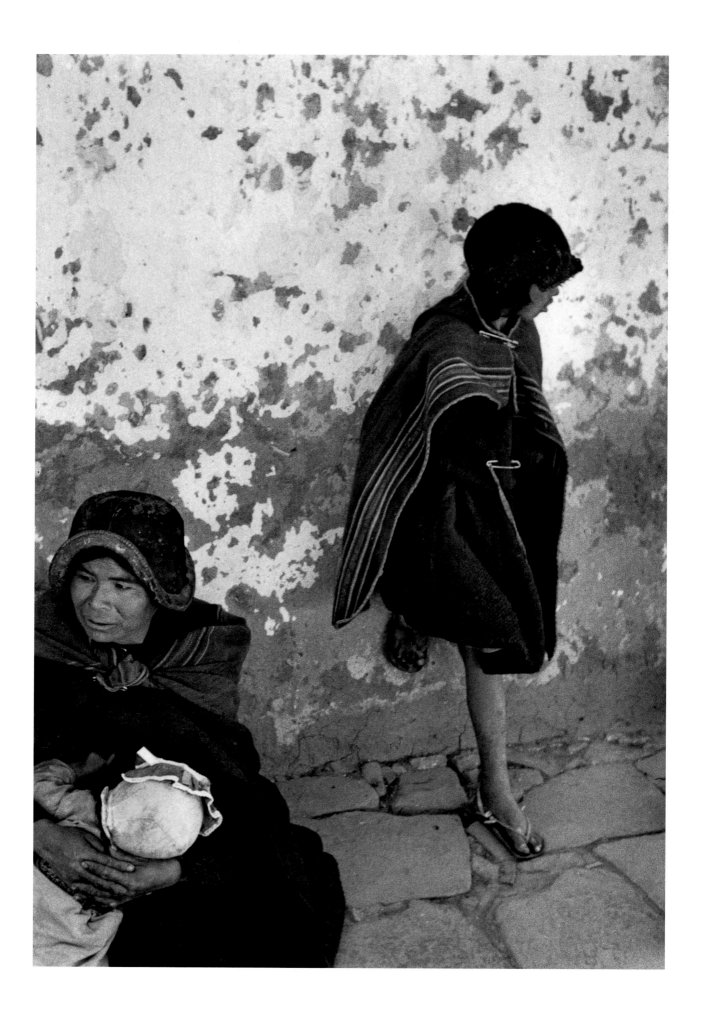

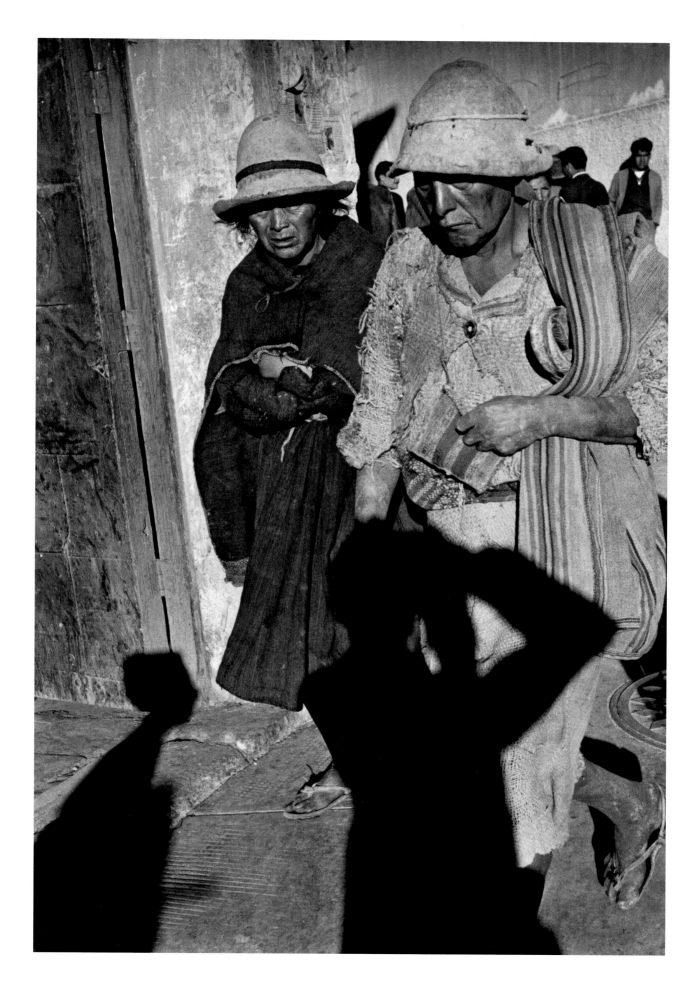

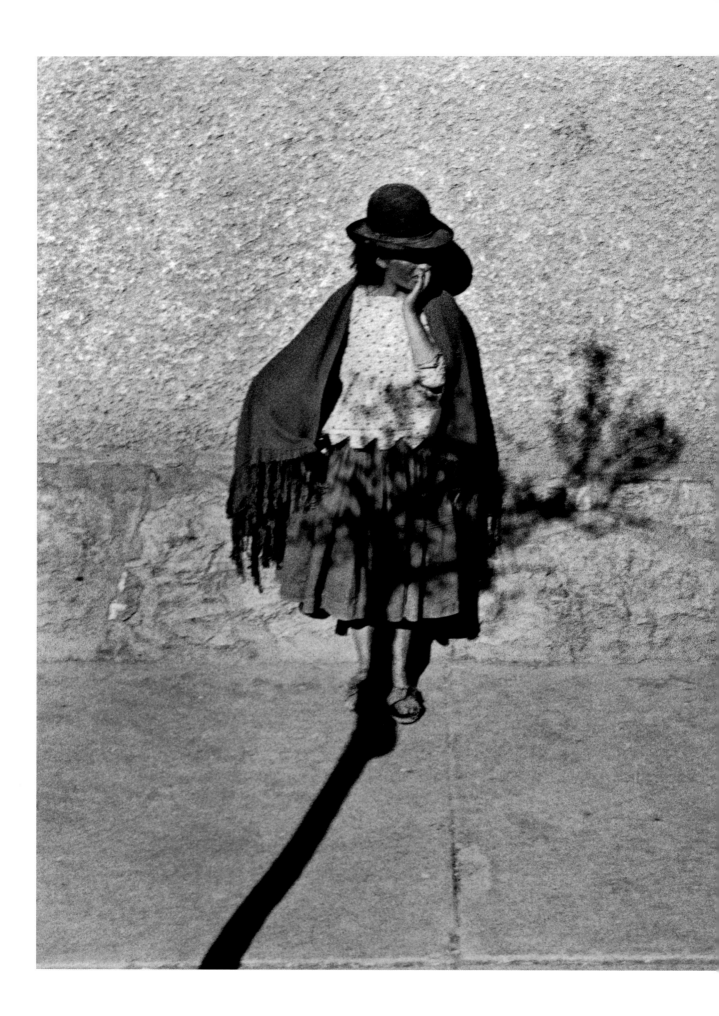

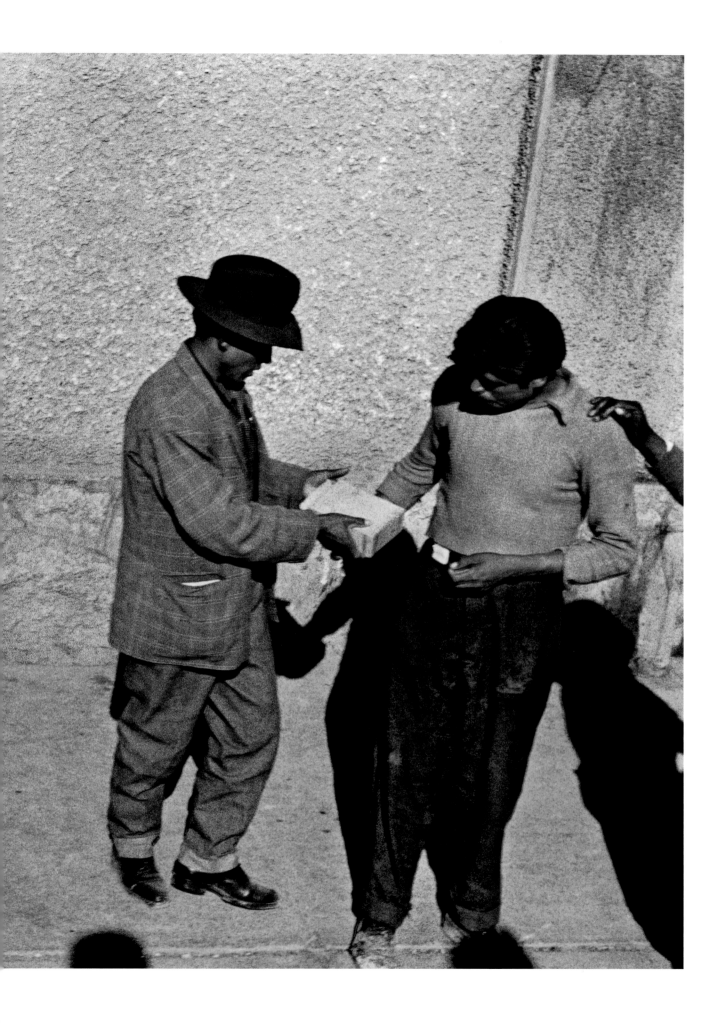

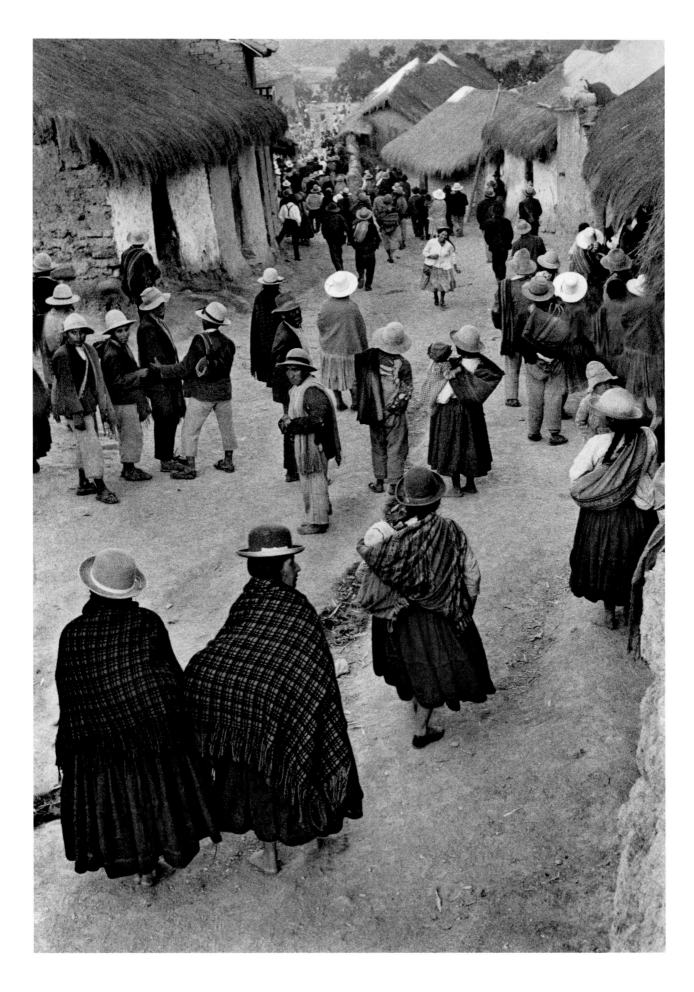

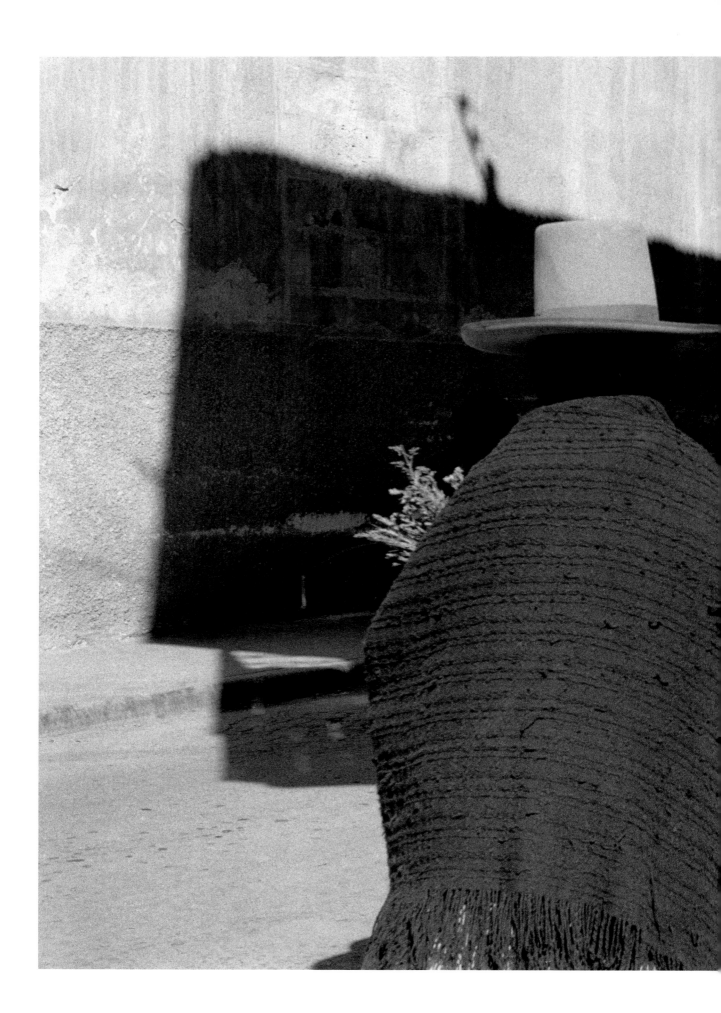

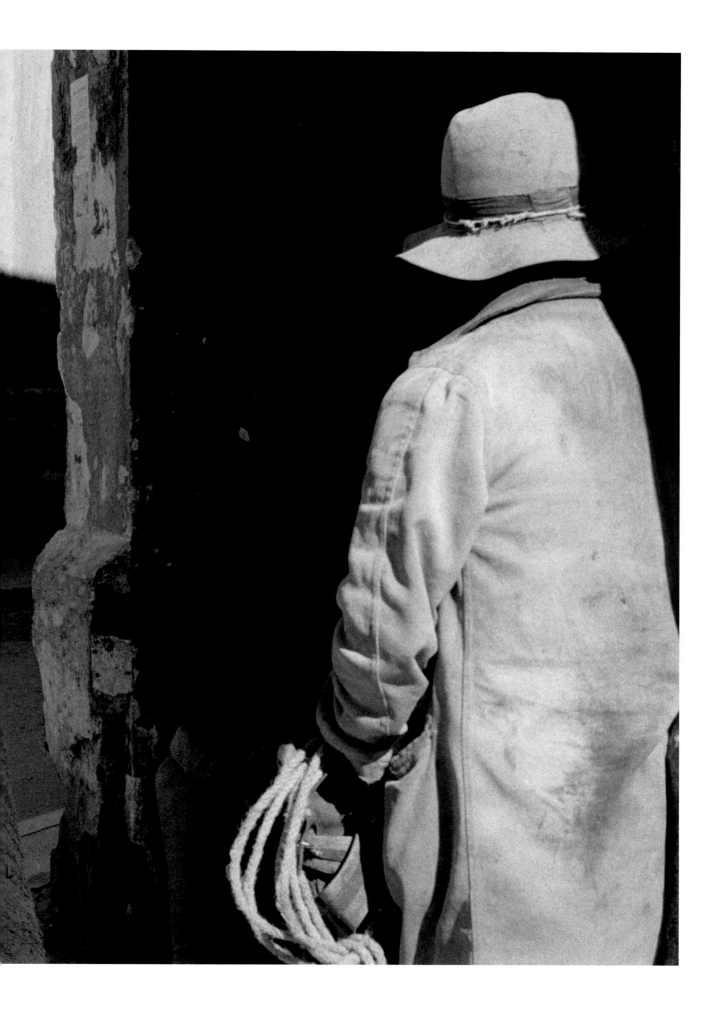

在西班牙人抵达今天的秘鲁，建立殖民地并驱逐、屠杀印加人的四百年后，印加帝国依然存在。尽管已被迫改变，支离破碎的古老印加文化仍存续至今。她的文化格调和民俗传统保留了下来，深藏于20世纪物质文明背后。

这部分的影像是纯粹的摄影表达，并非去阐释一则故事或说明一篇文章。

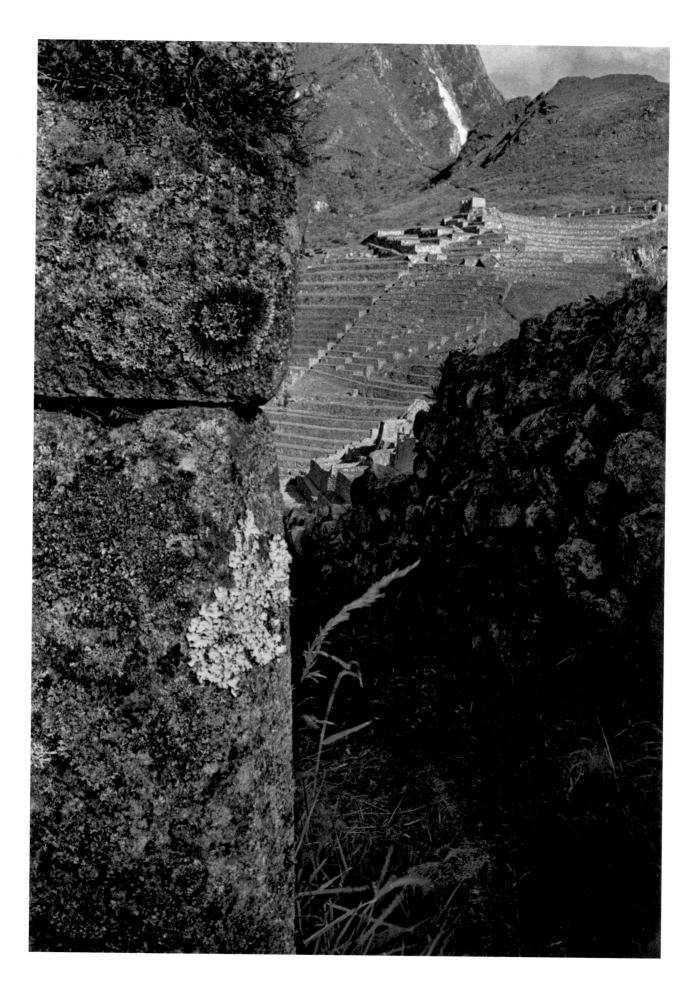

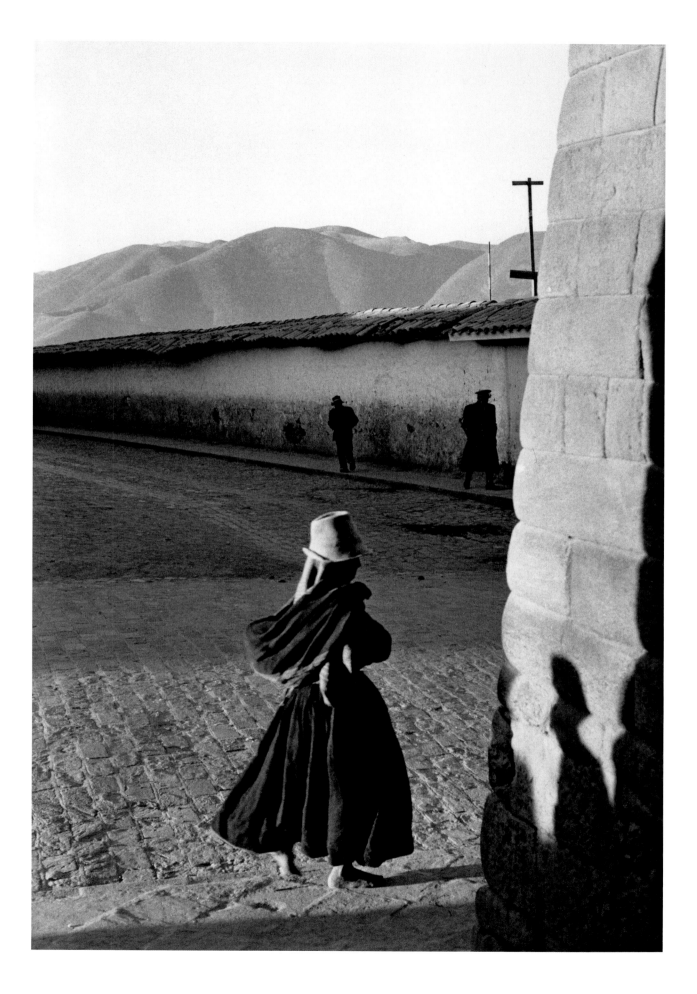

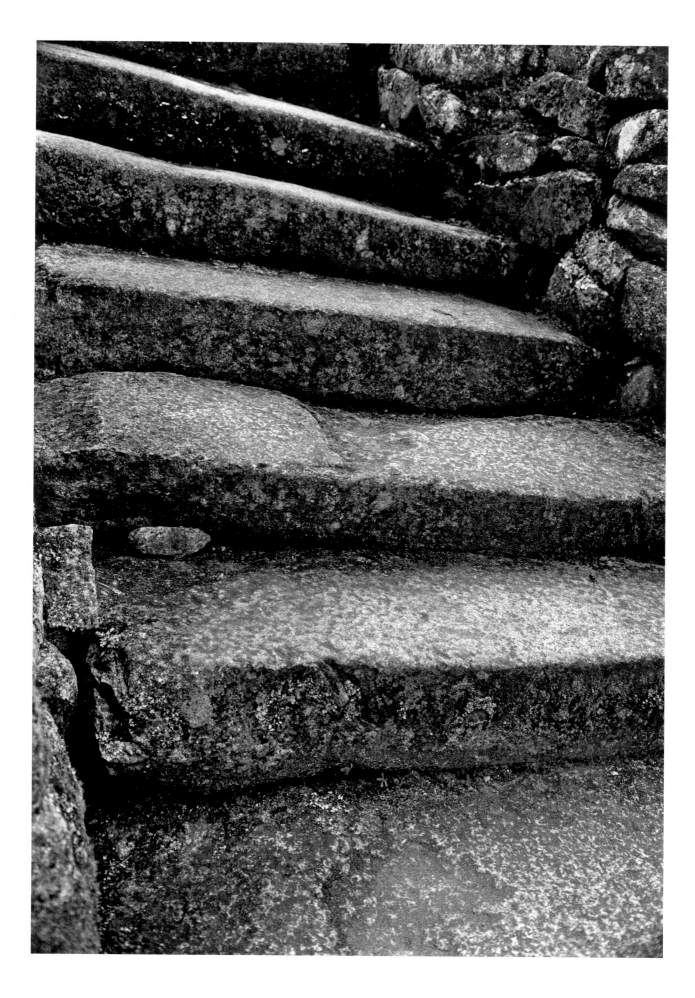

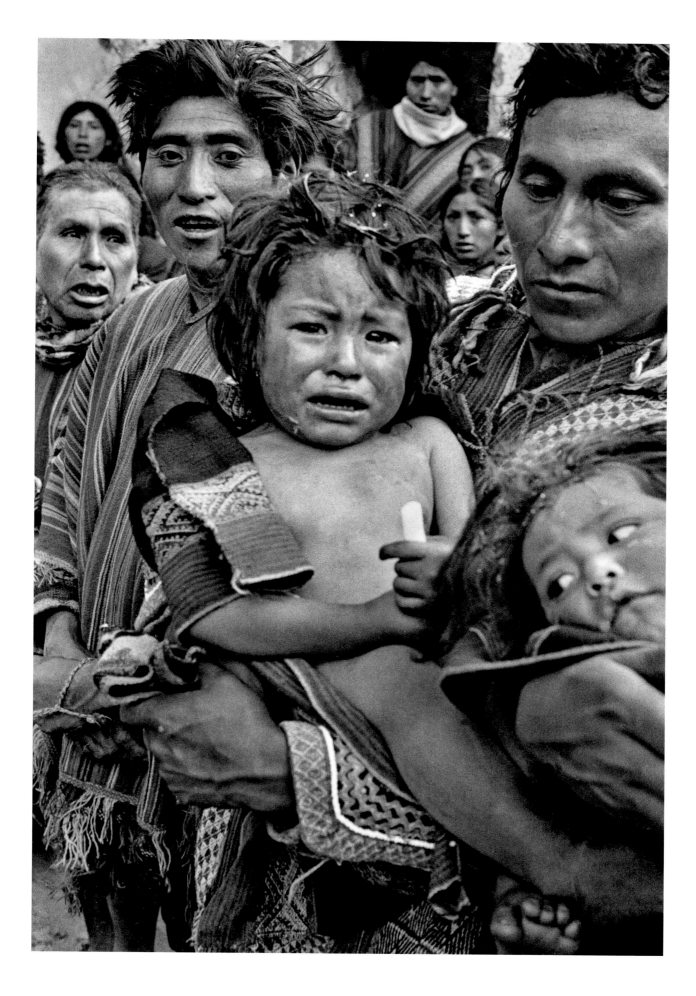

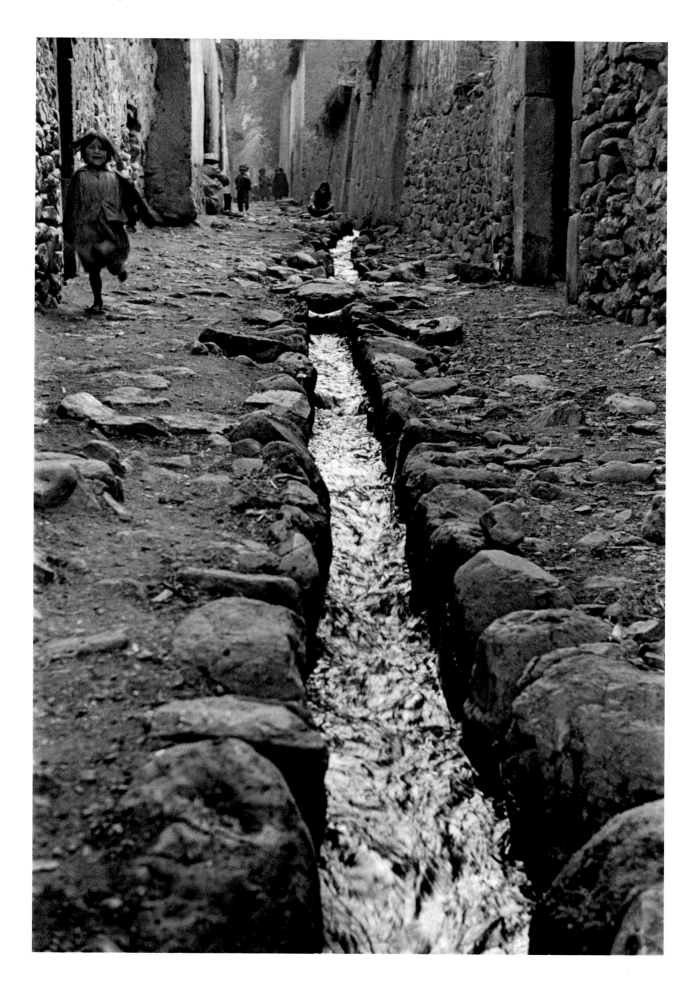

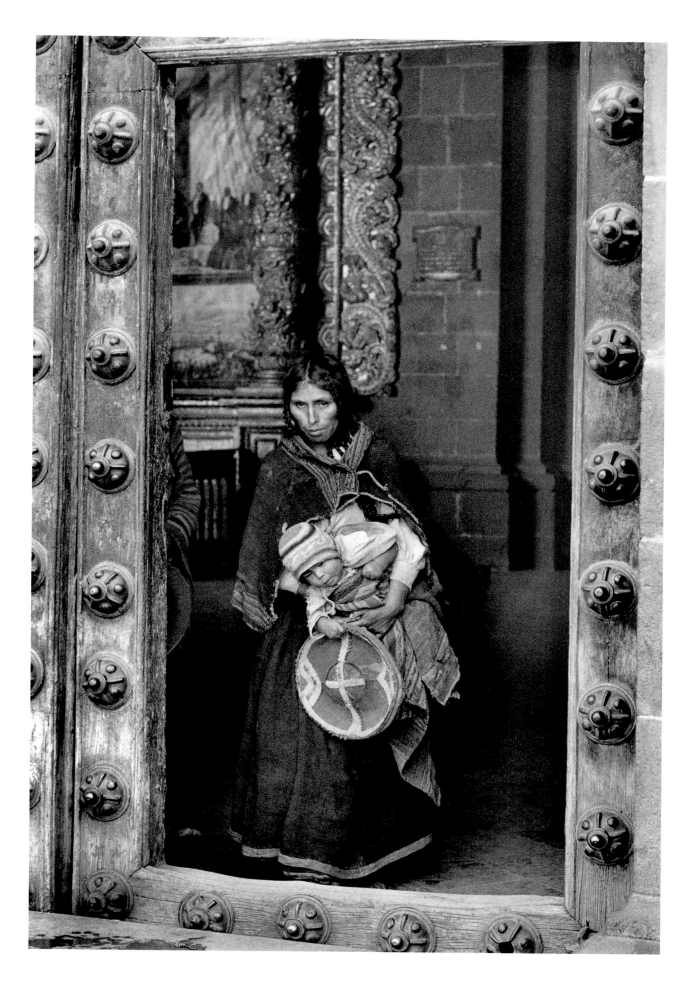

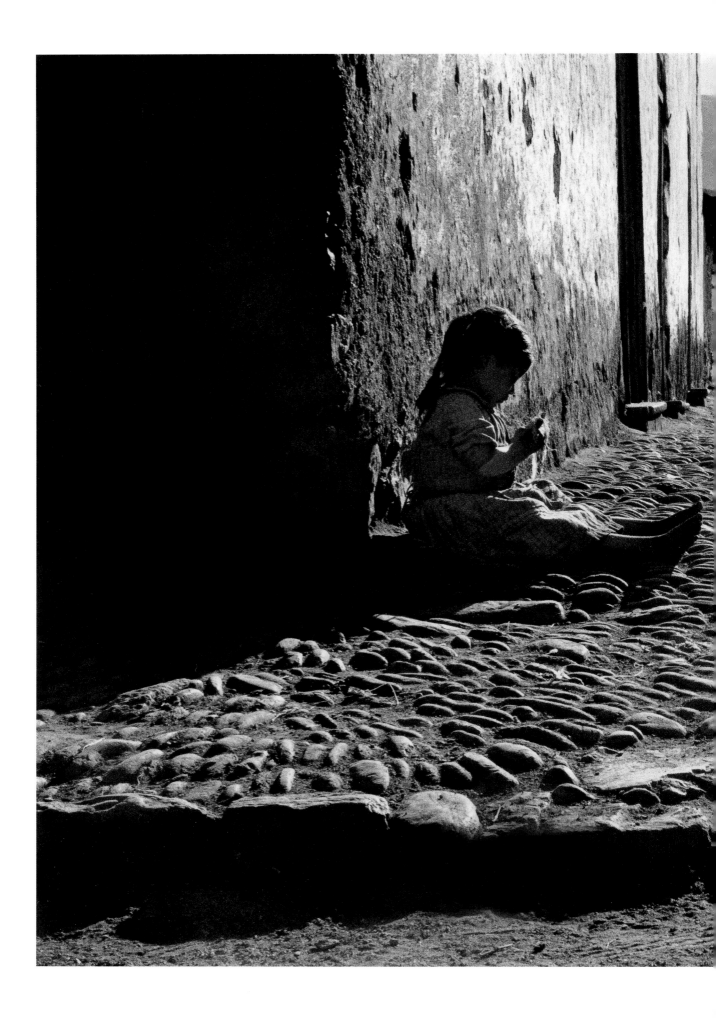

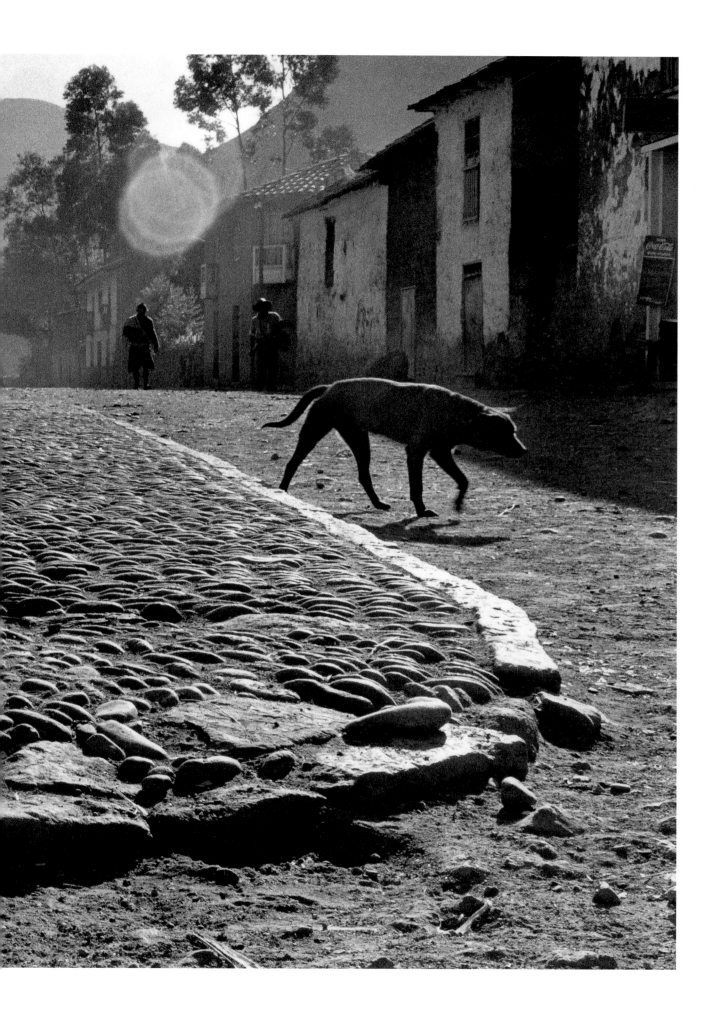

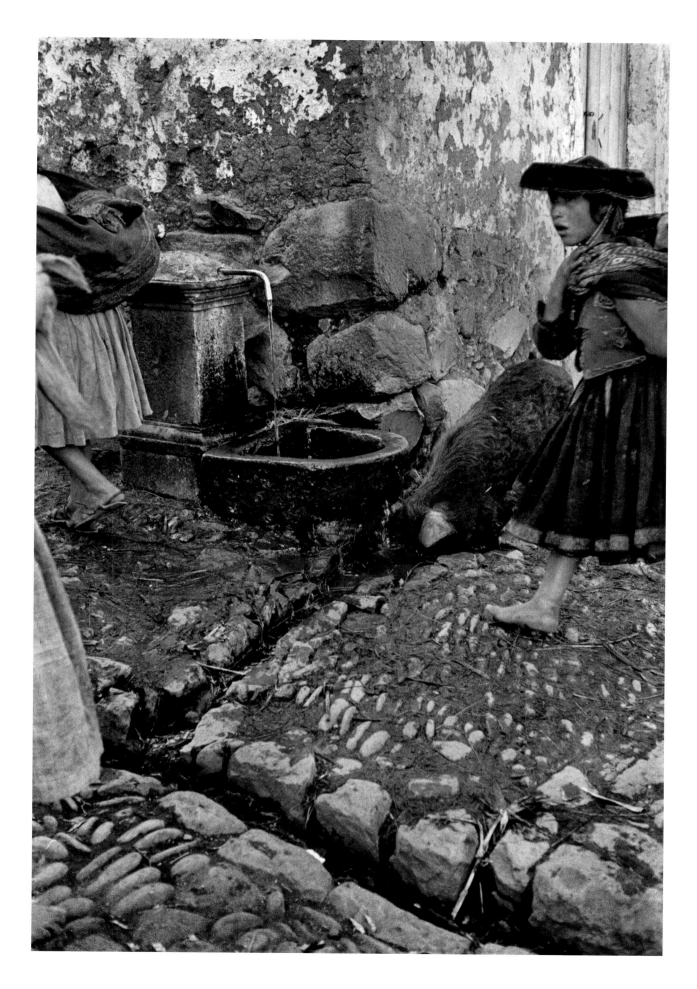

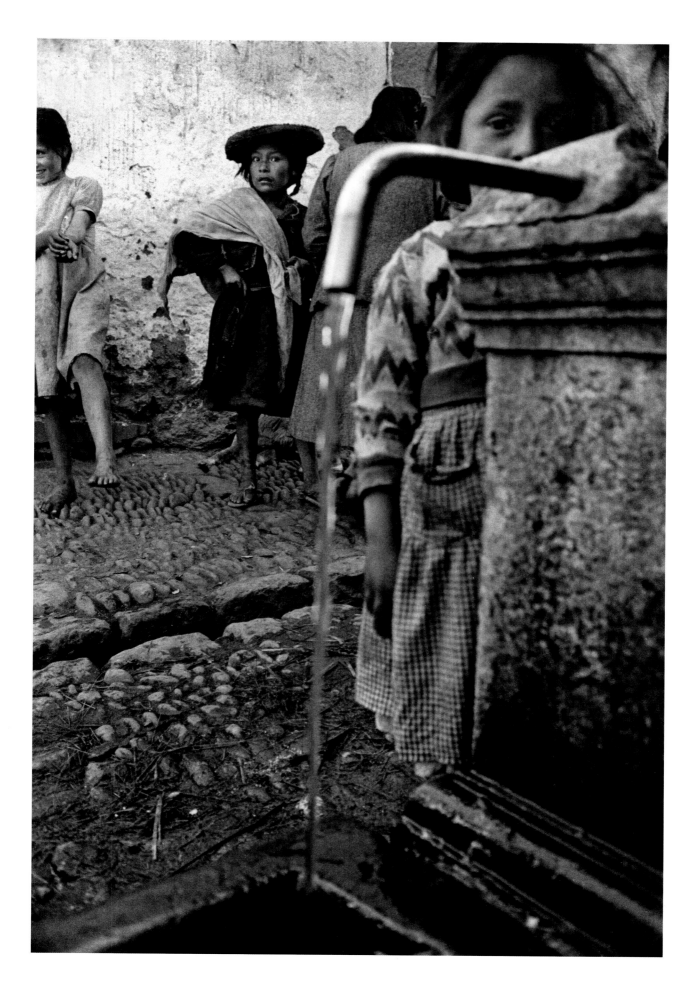

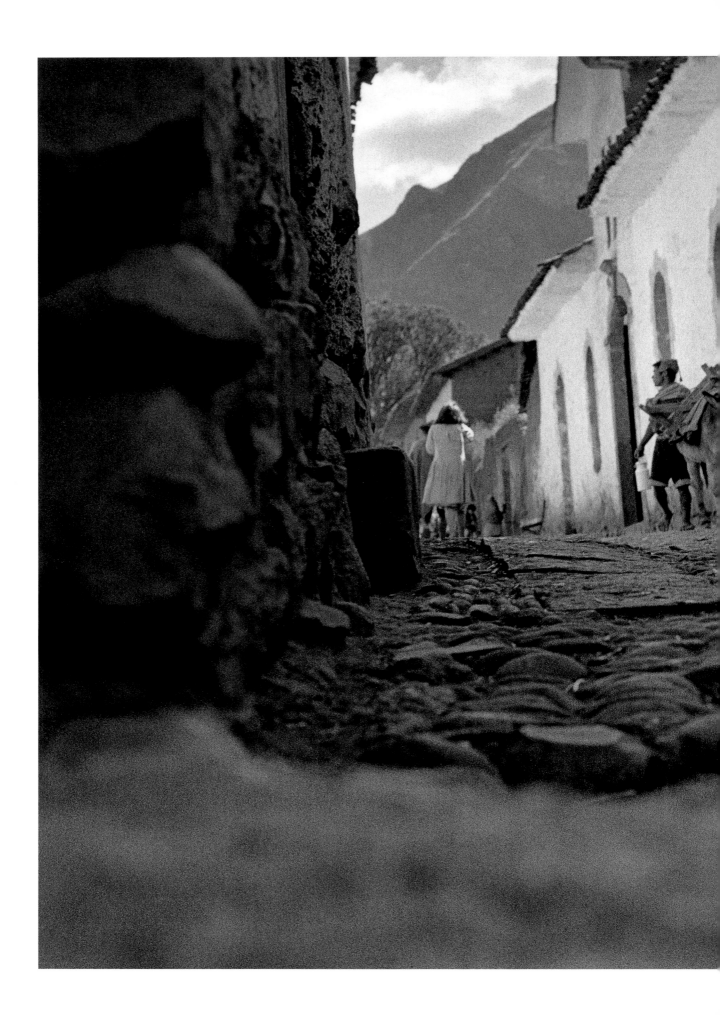

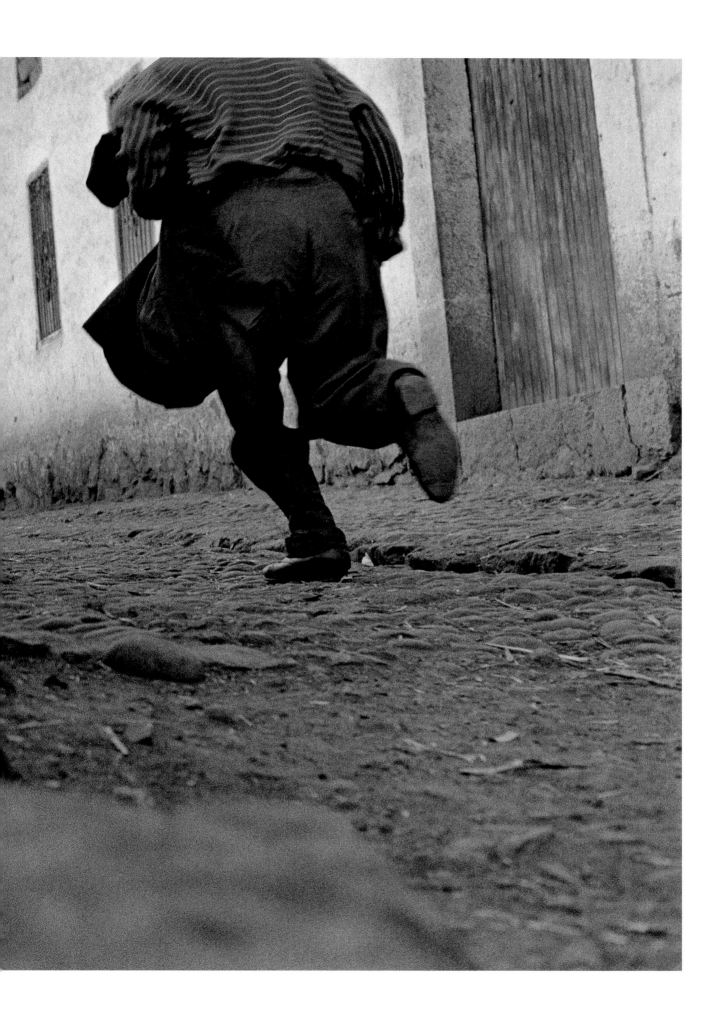

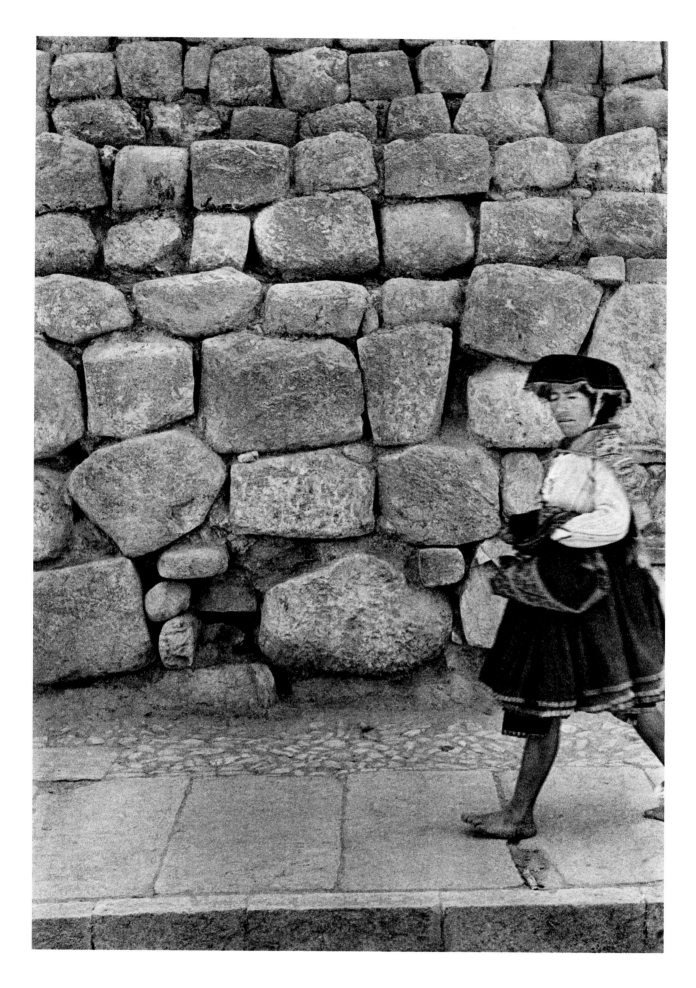

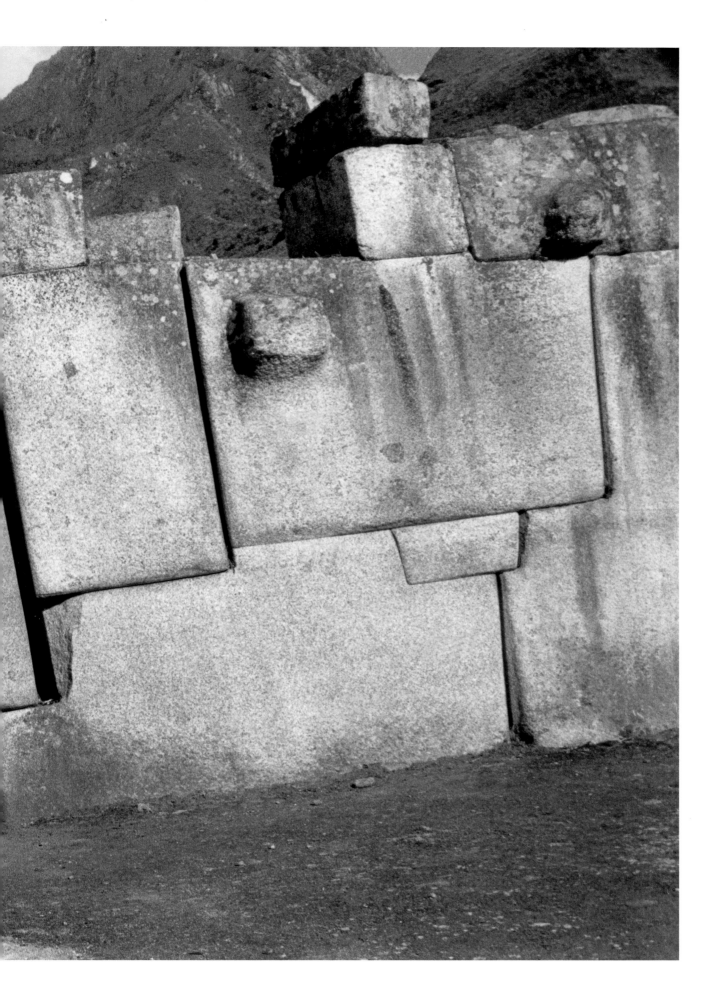

我游荡在布宜诺斯艾利斯，无所事事，独自一人，身无分文。每天，我东奔西走，遇到形形色色的人。唯一一件令我自始至终都全神贯注的事，就是记录下这座城市的影像。我终日徜徉于巷陌，游走于市郊，那是一种纯粹的乐趣……

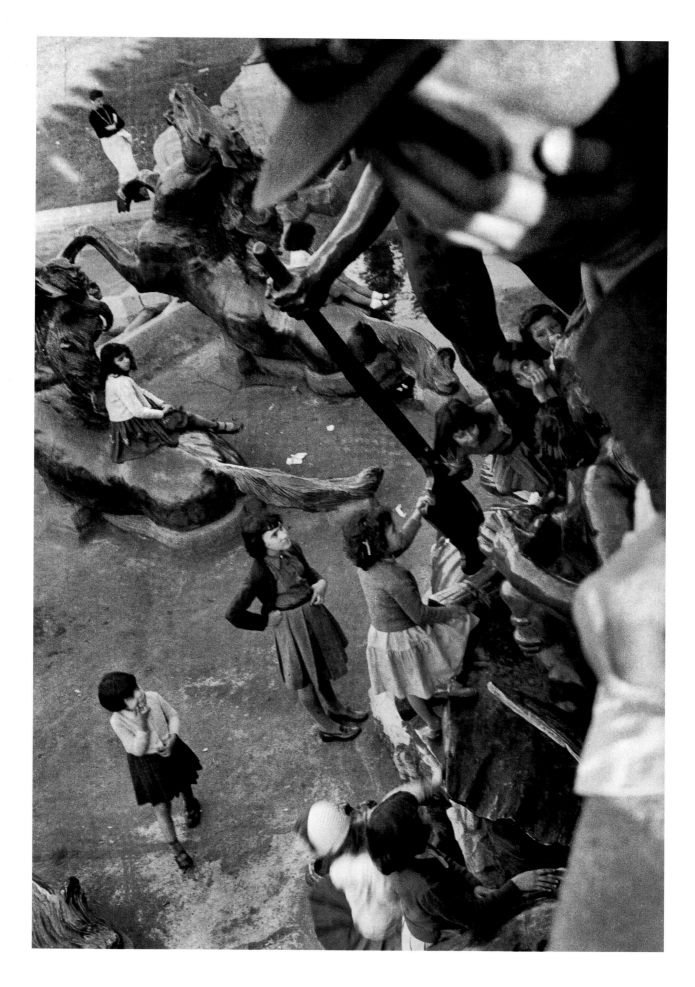

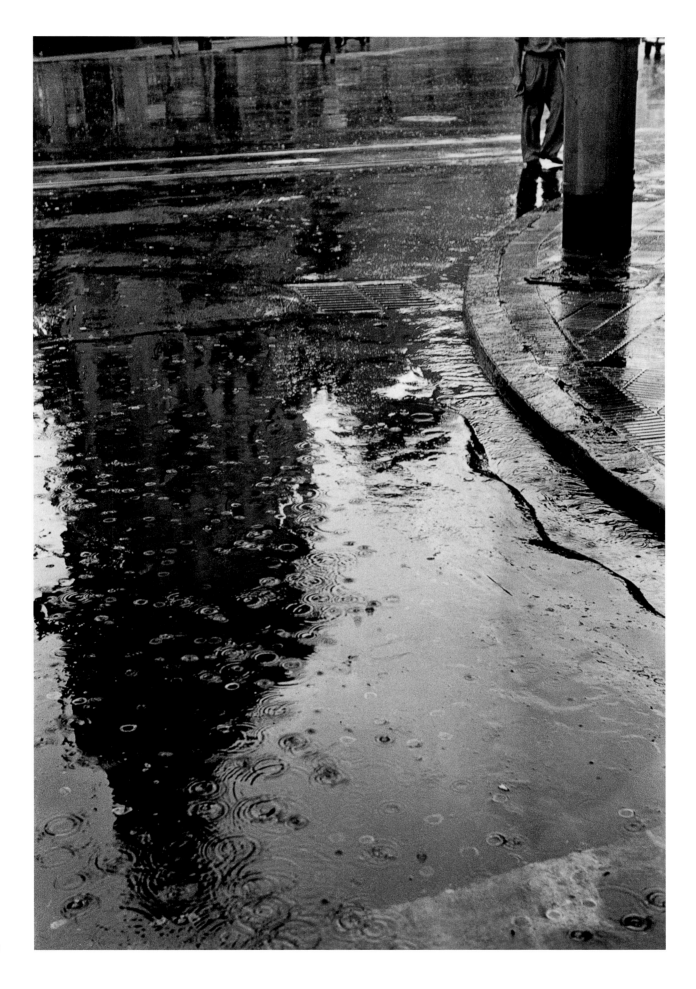

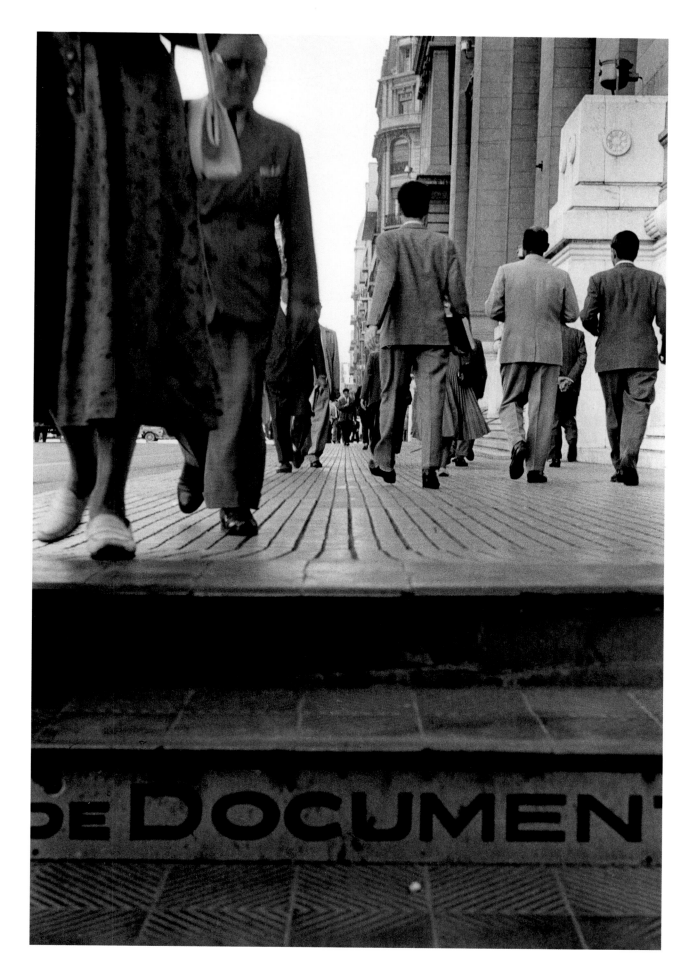

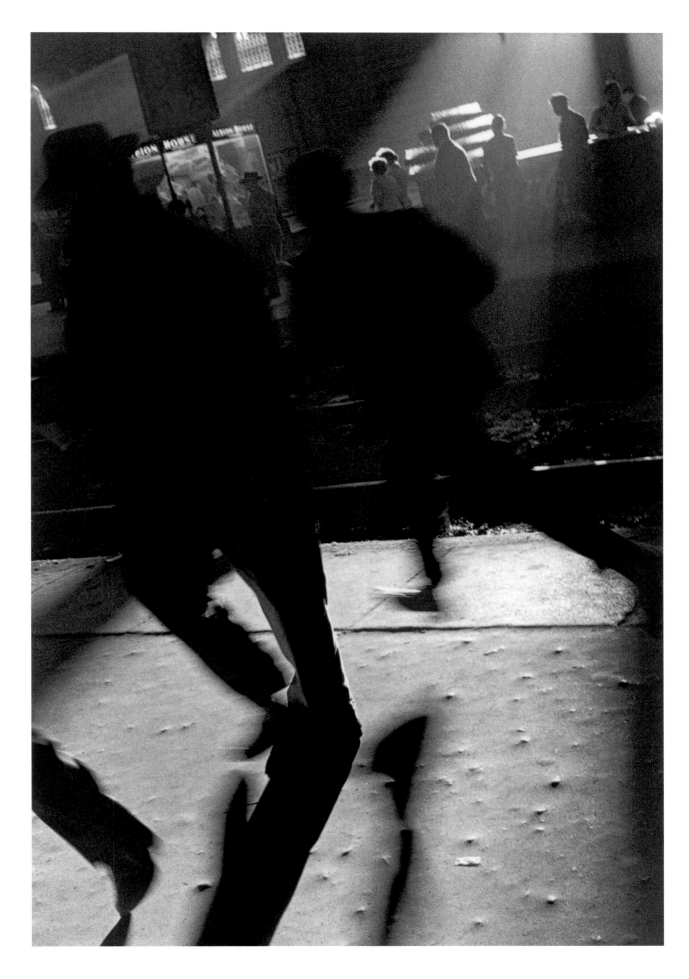

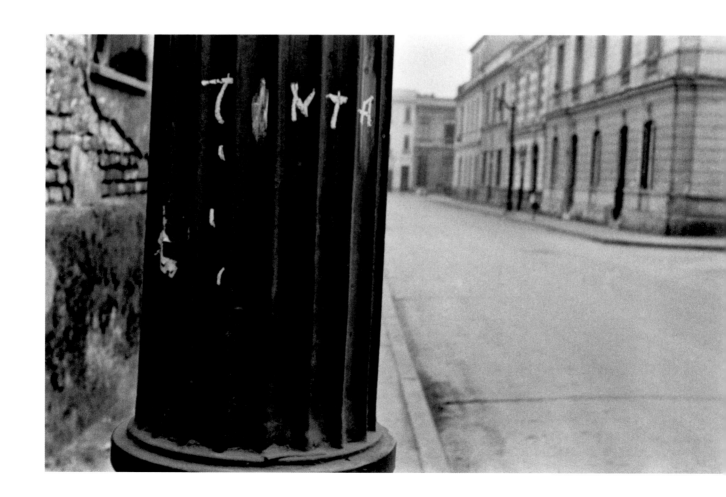

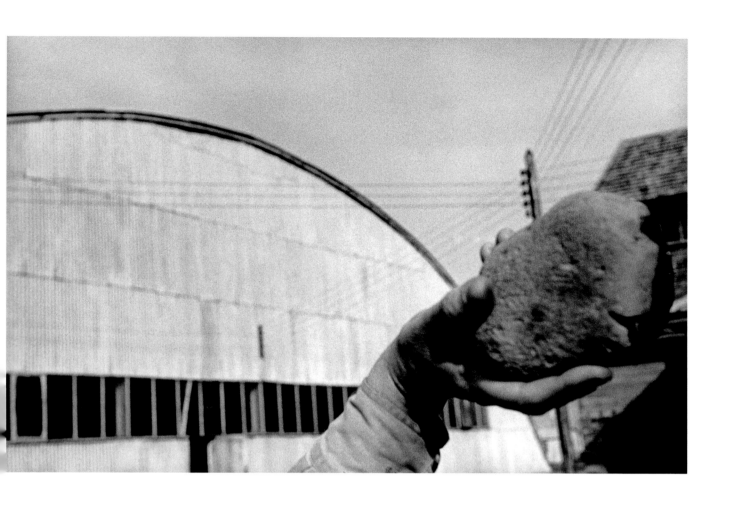

伦敦

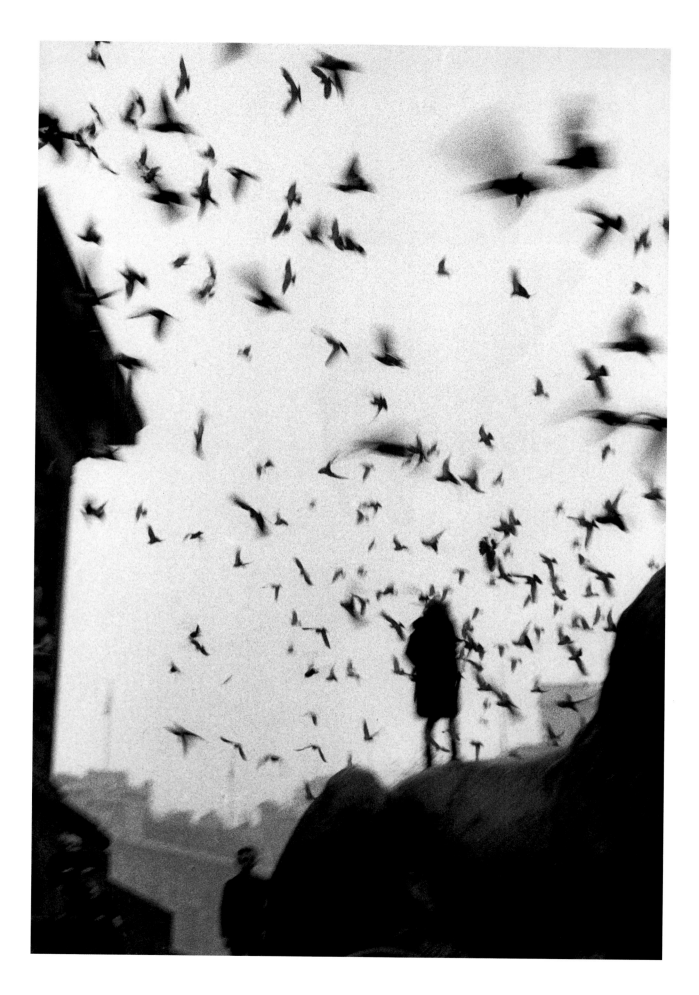

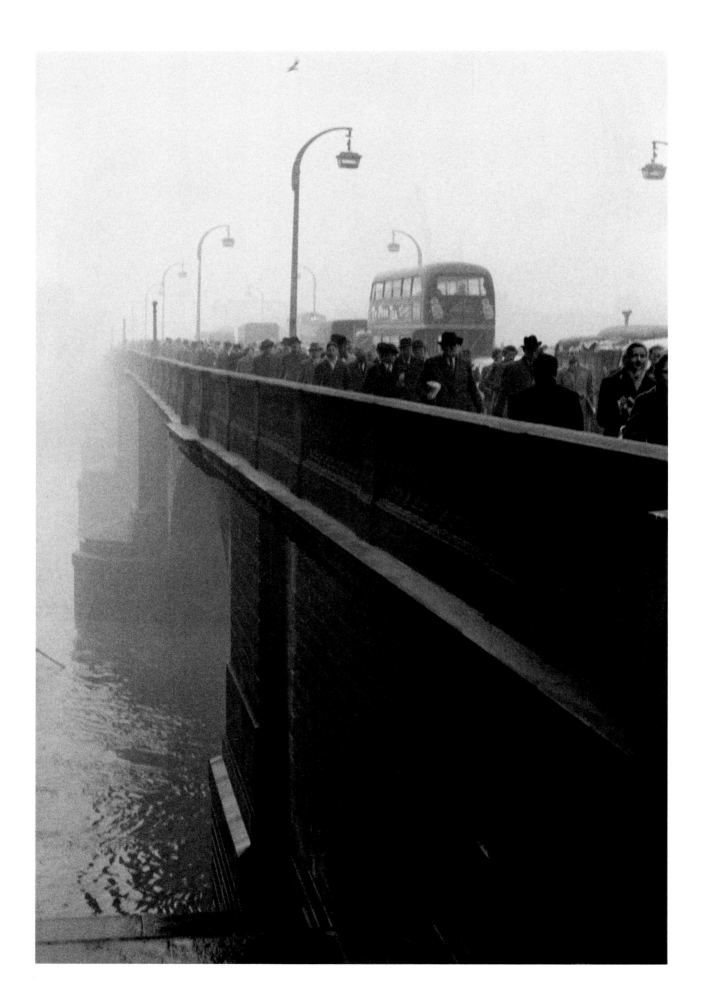

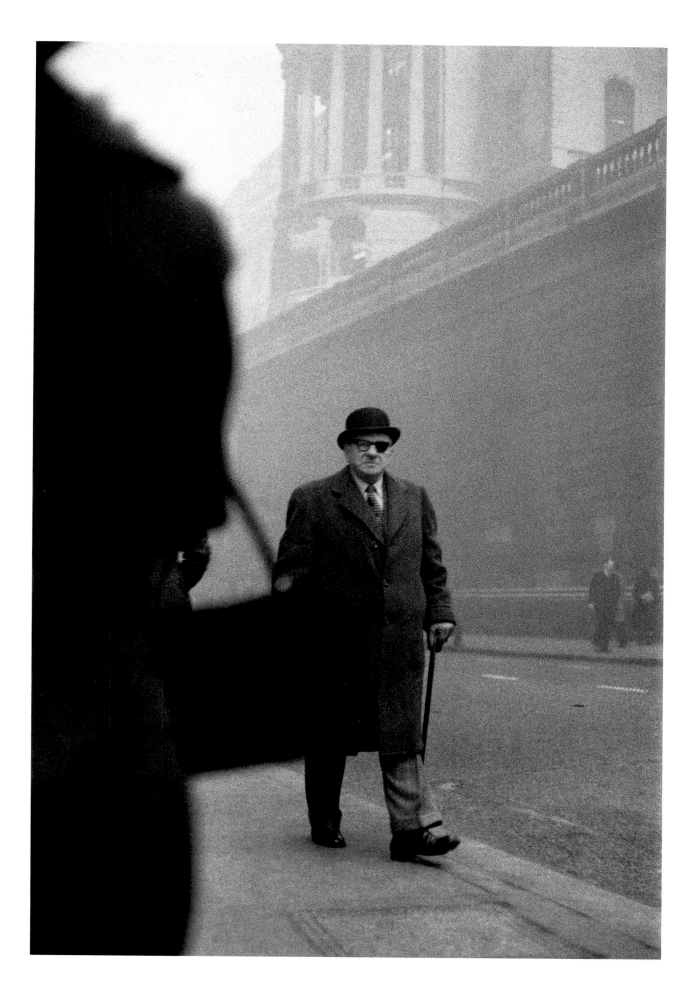

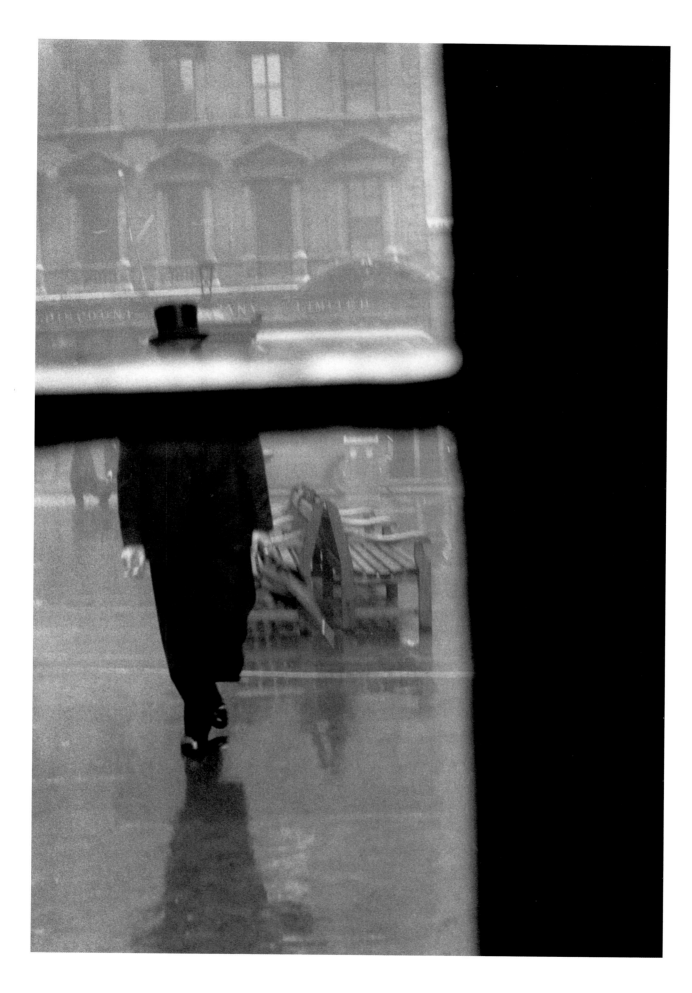

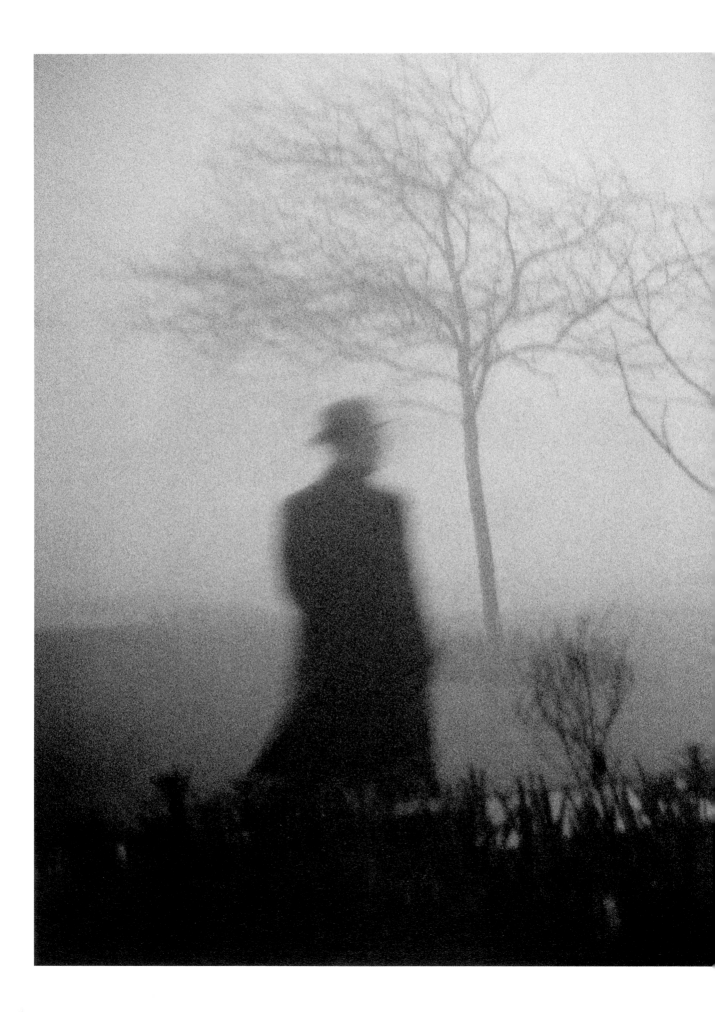

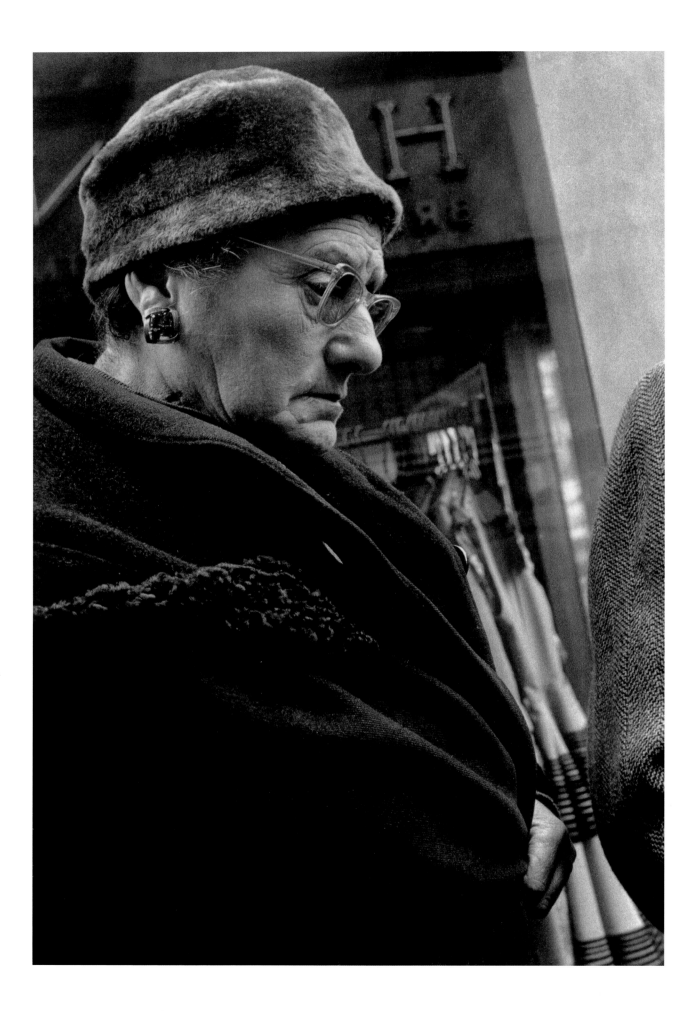

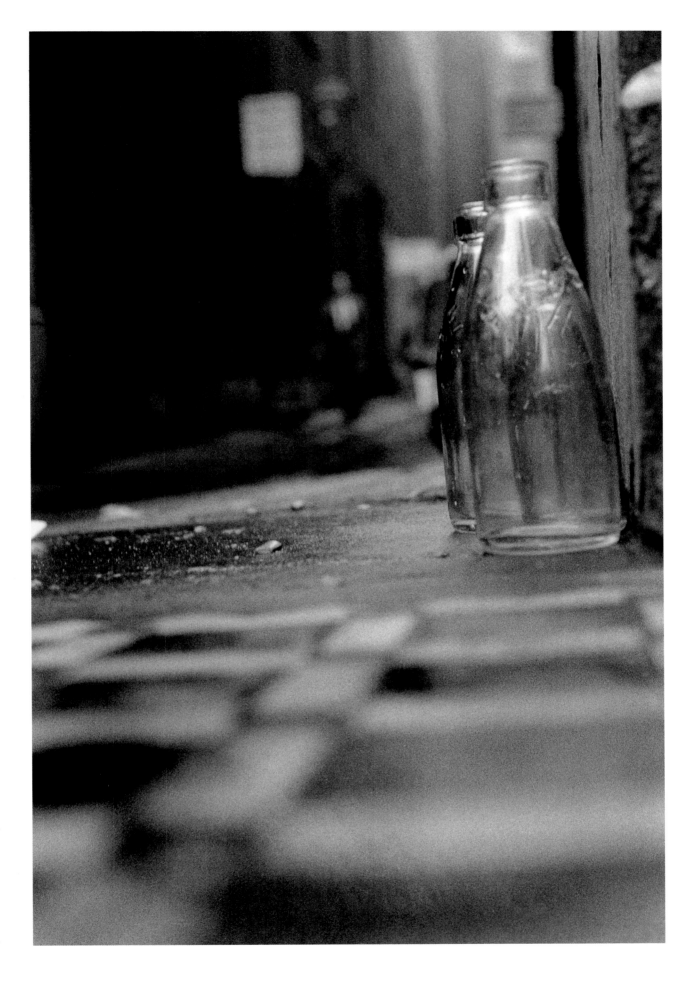

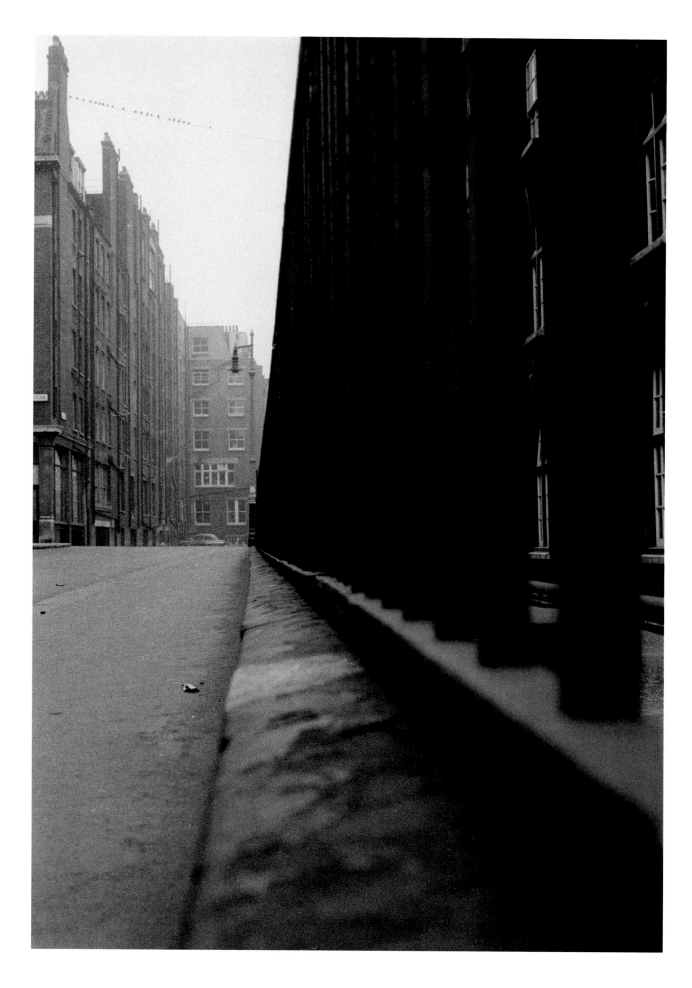

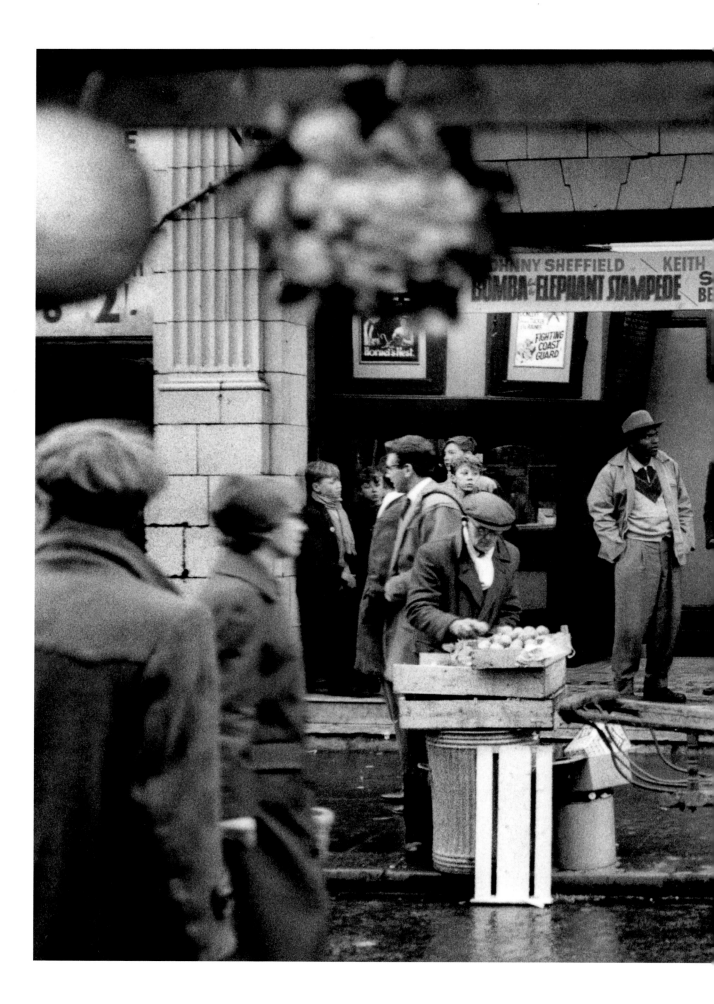

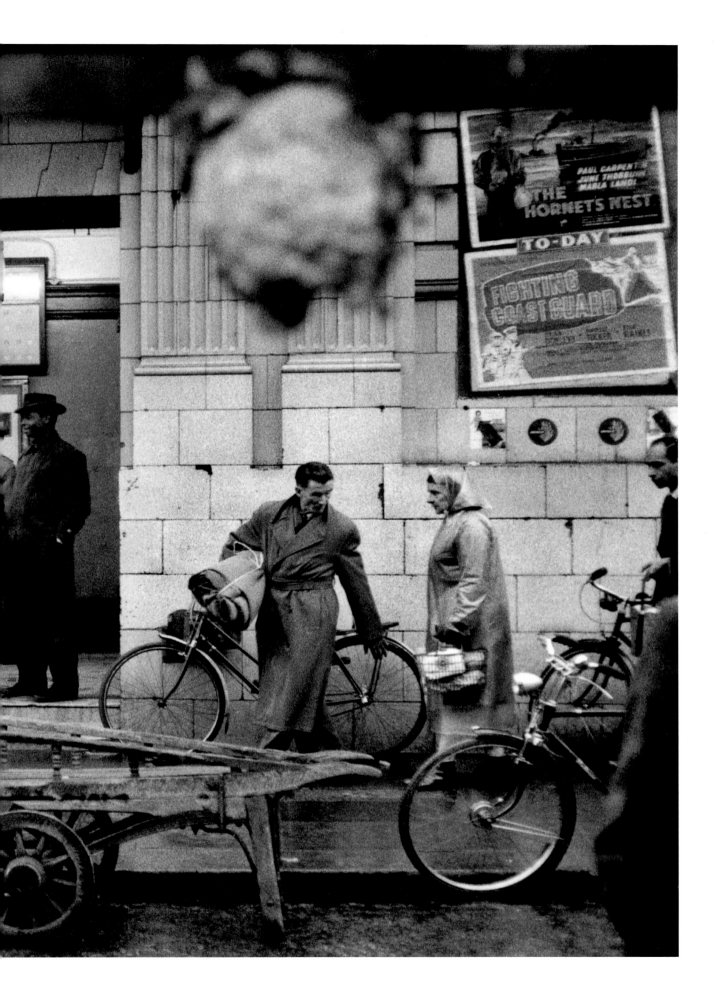

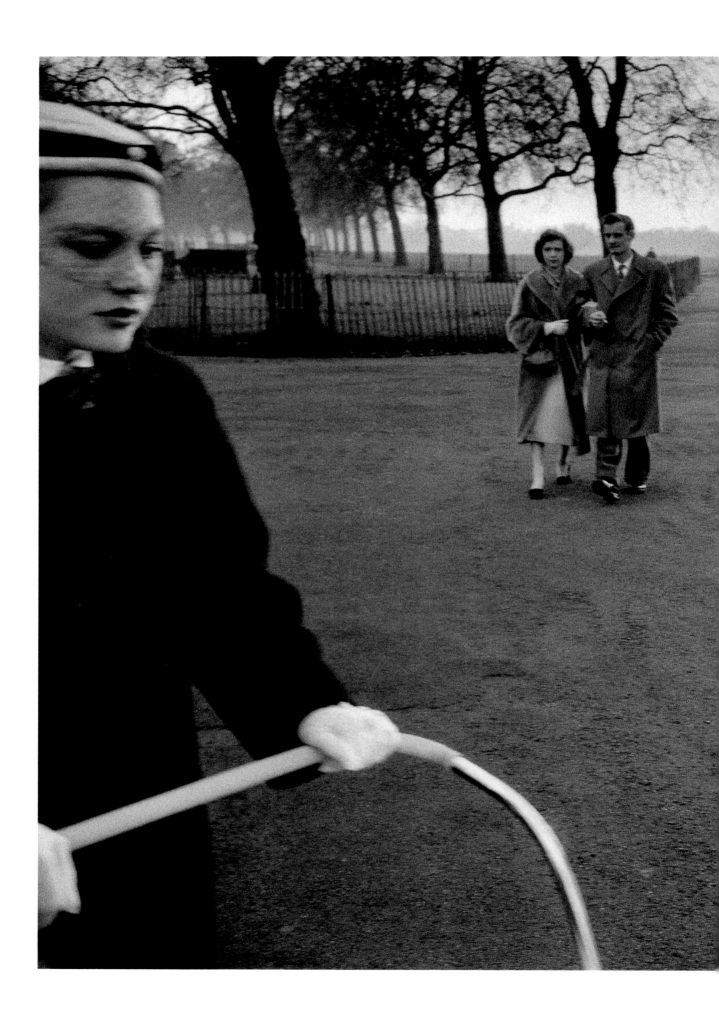

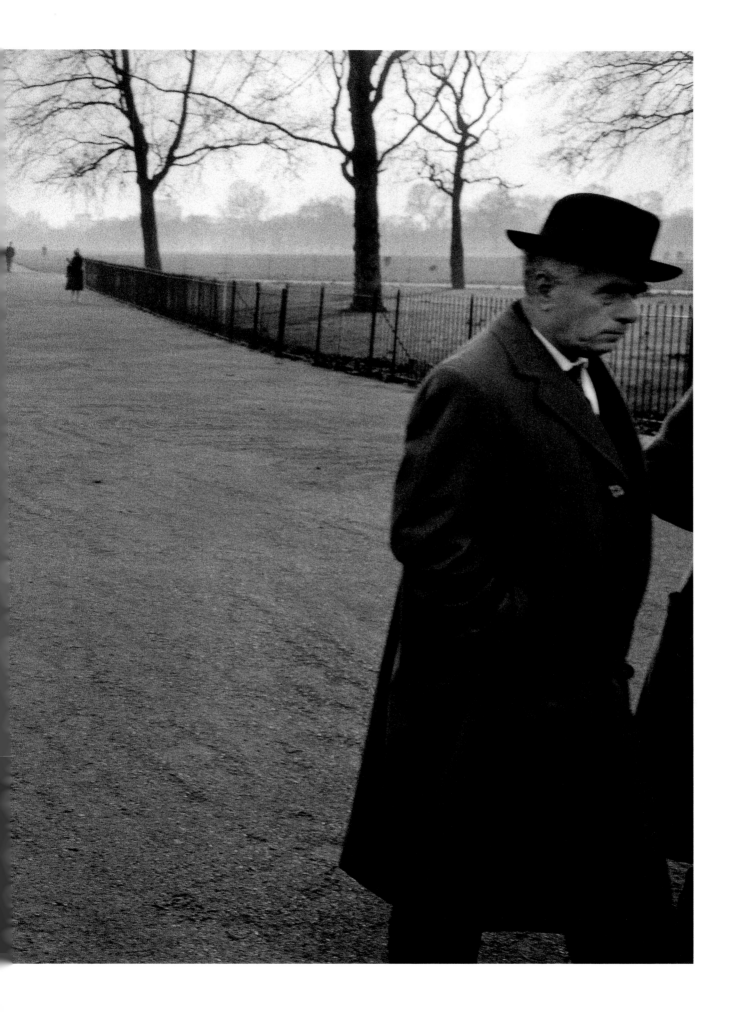

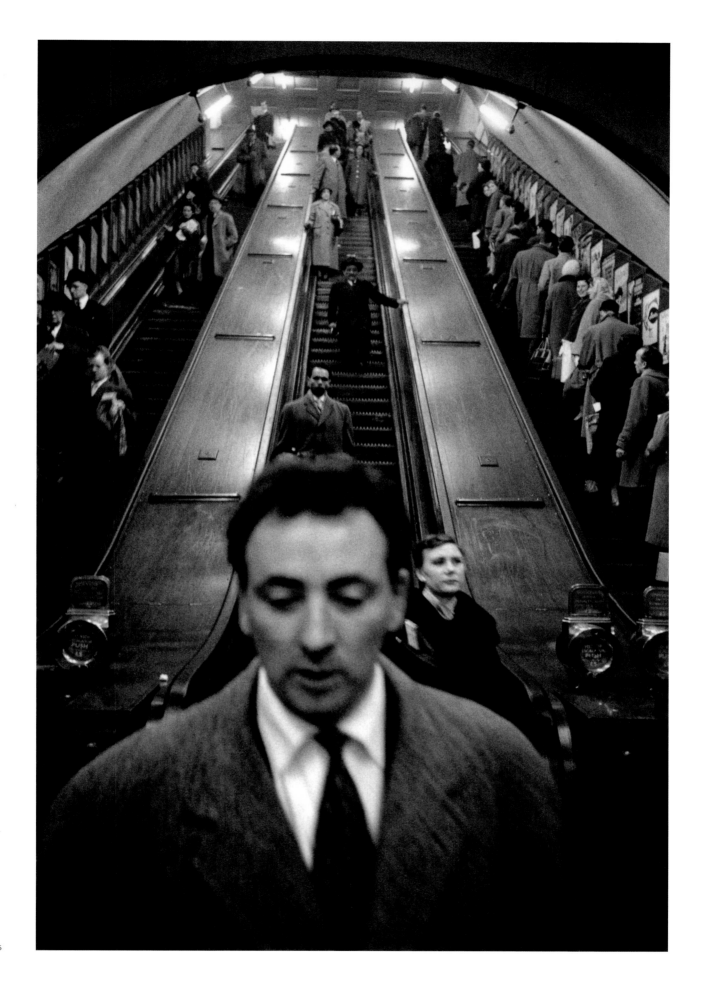

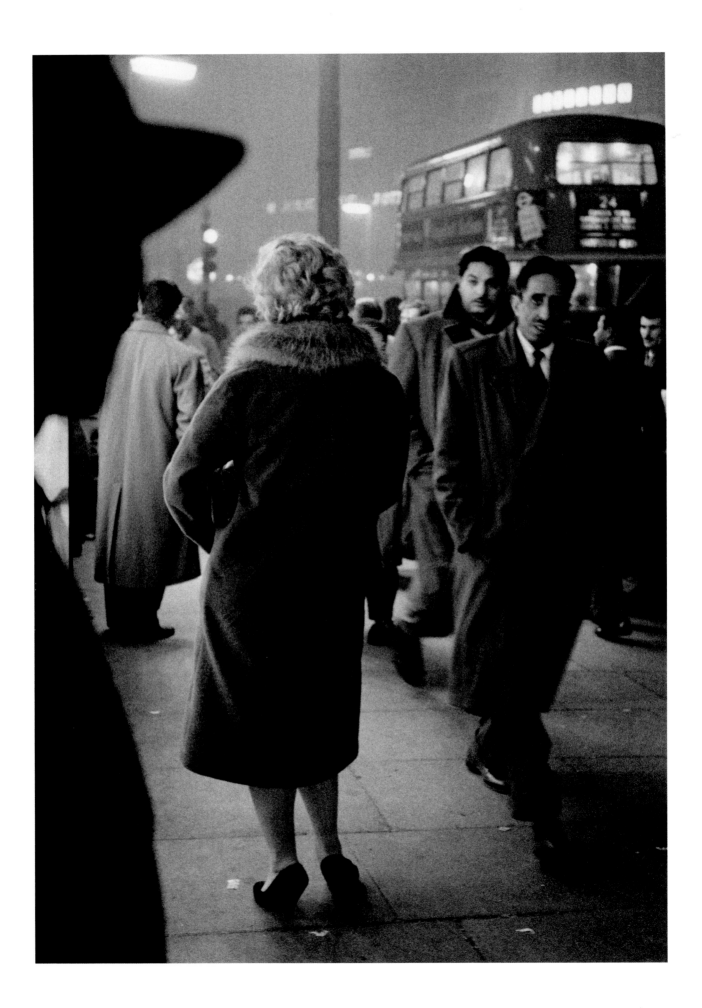

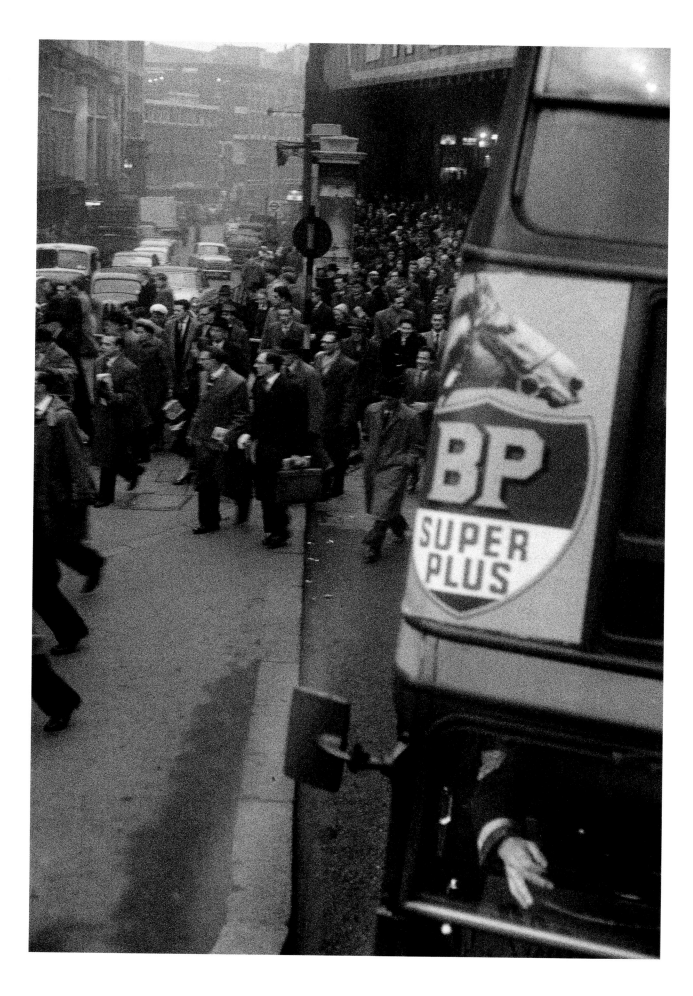

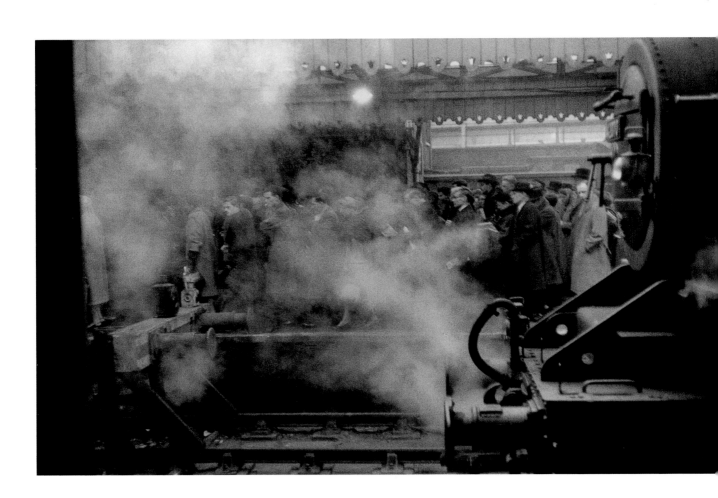

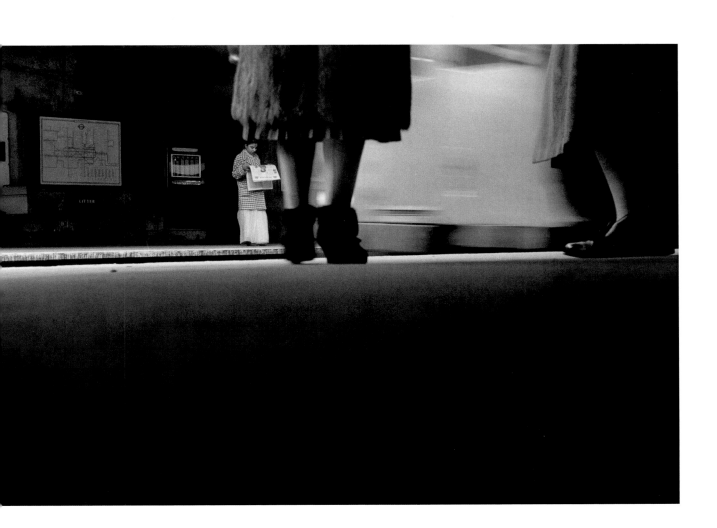

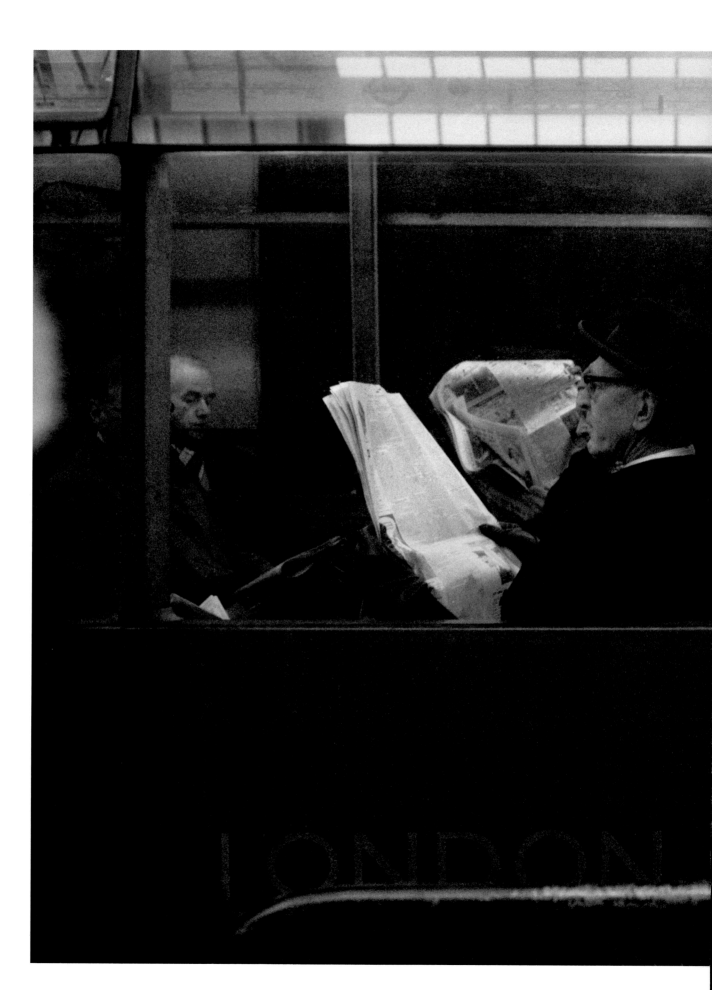

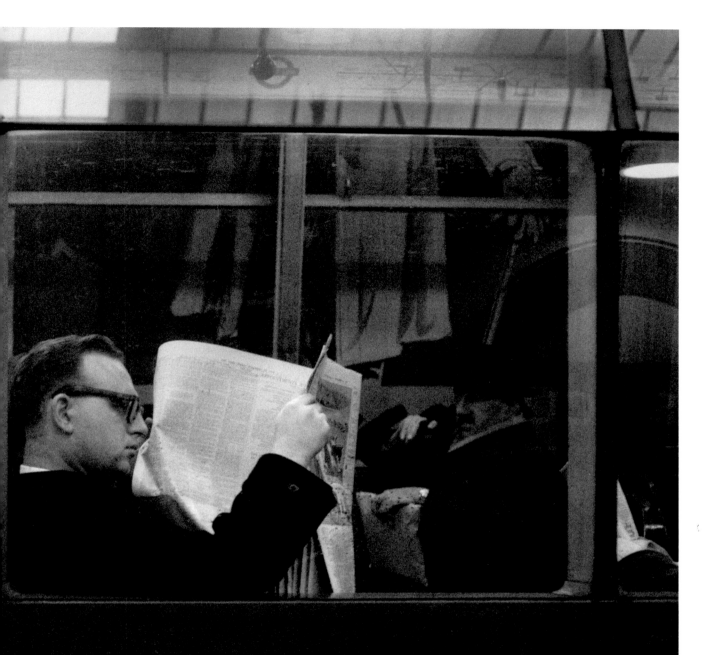

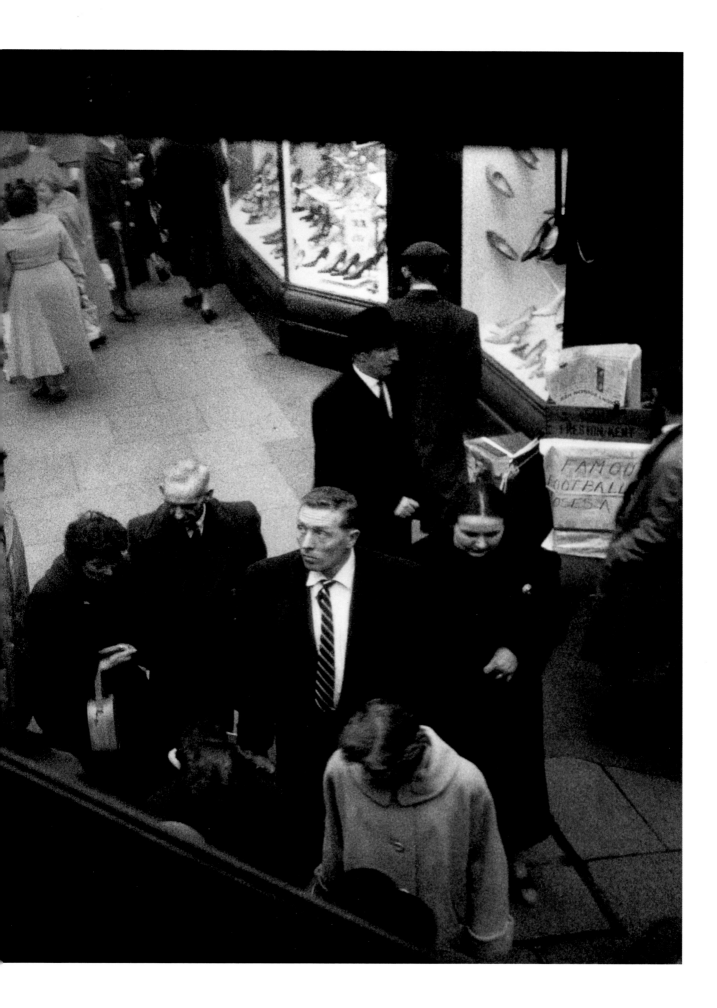

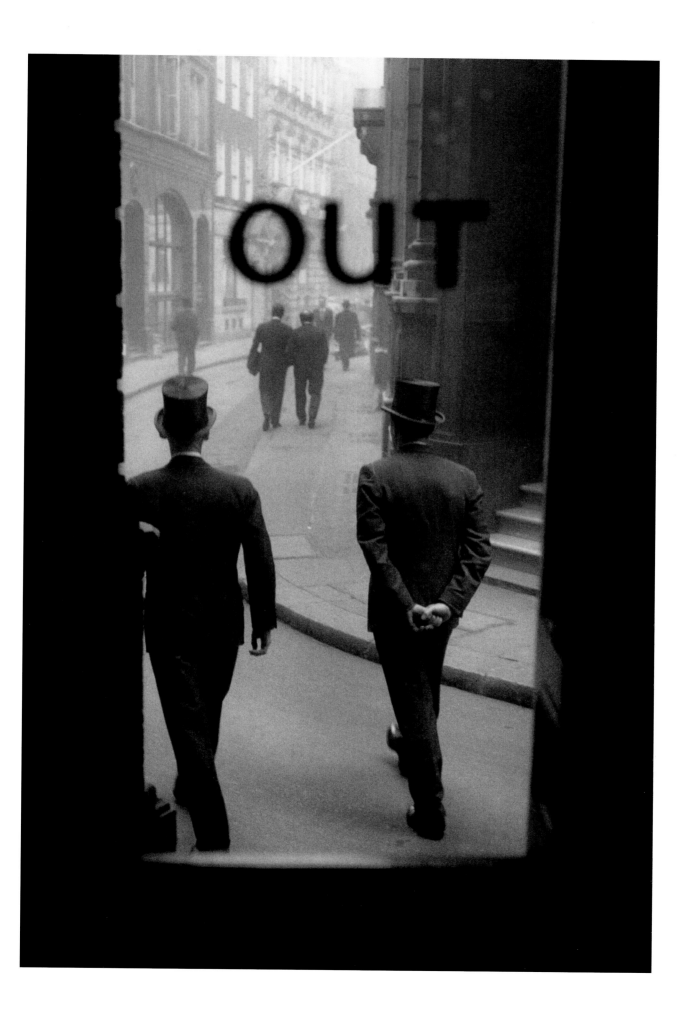

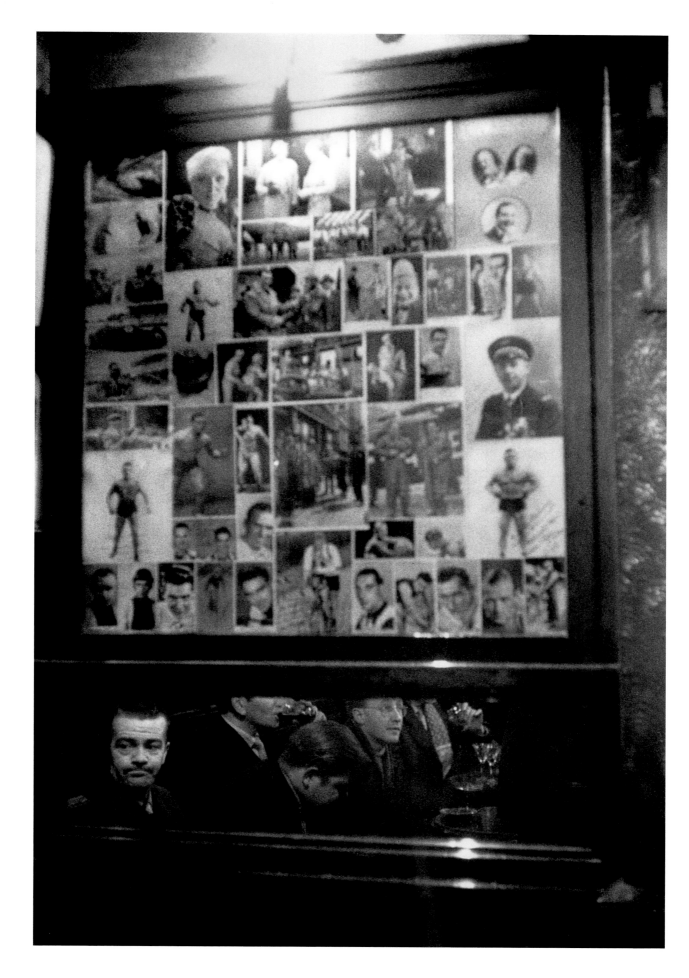

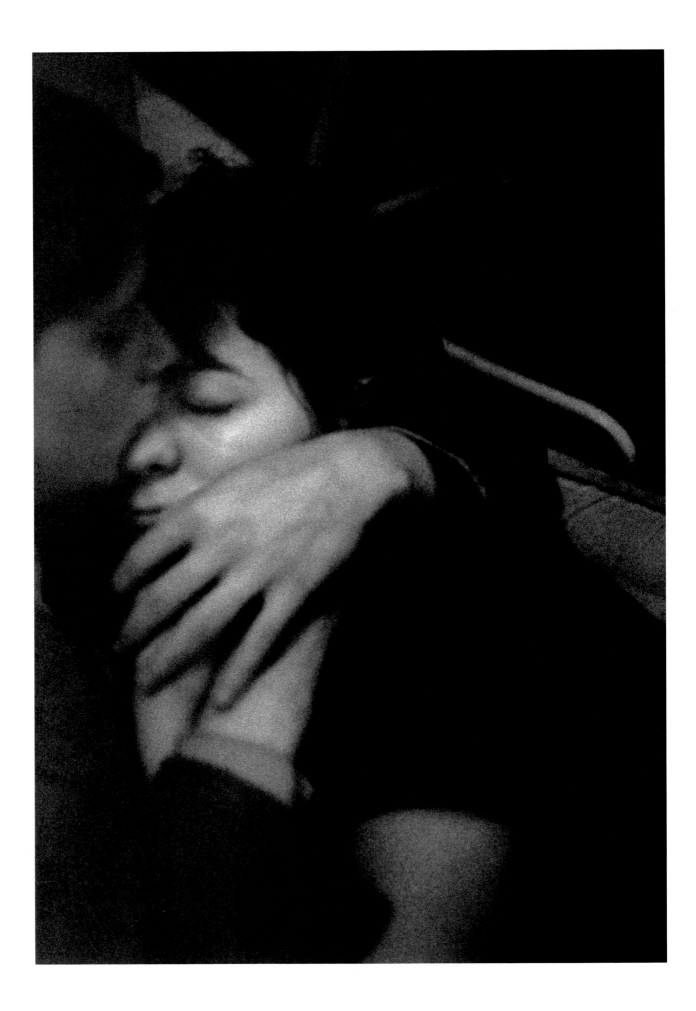

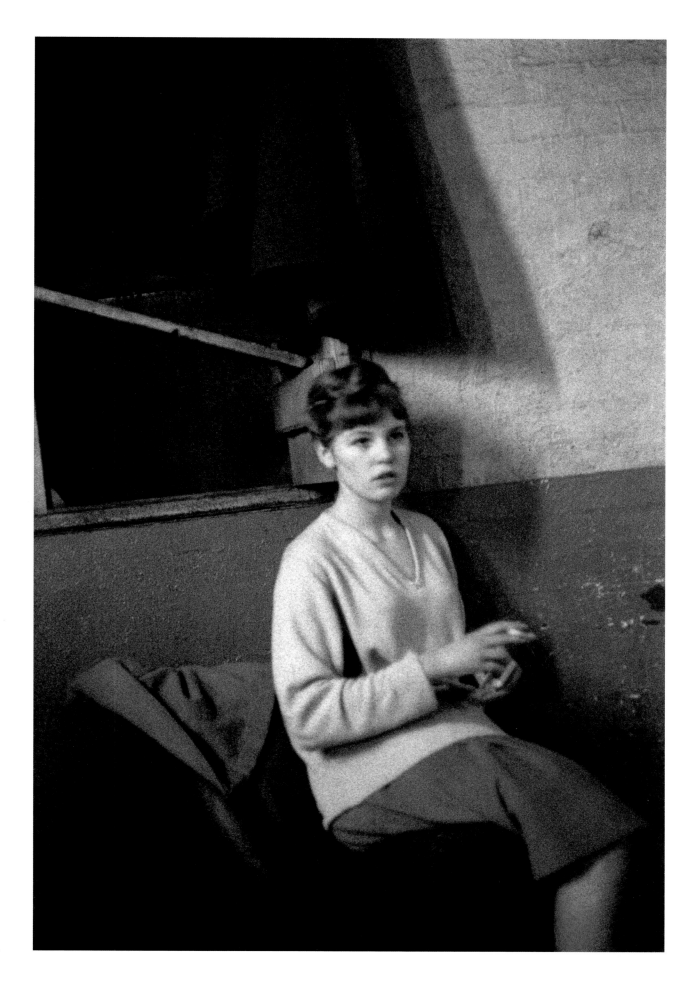

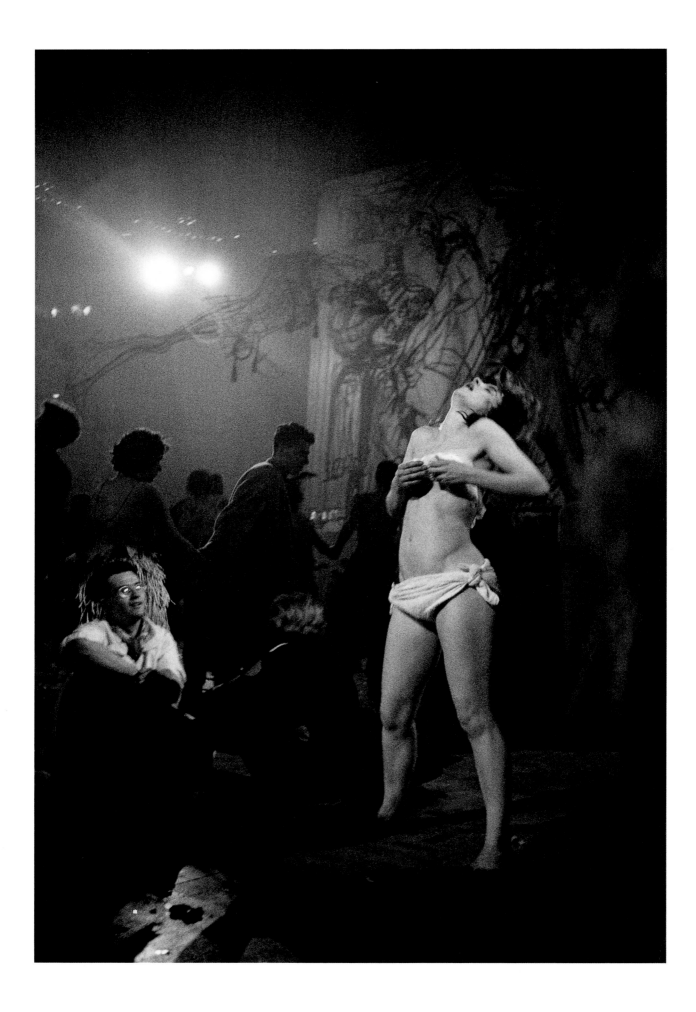

巴黎

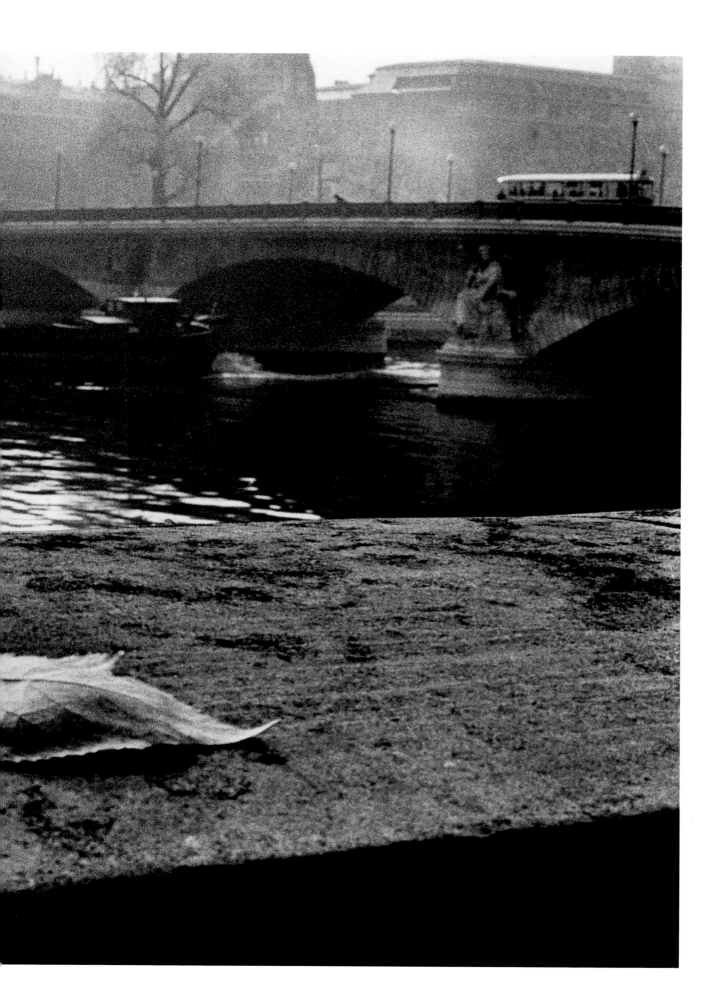

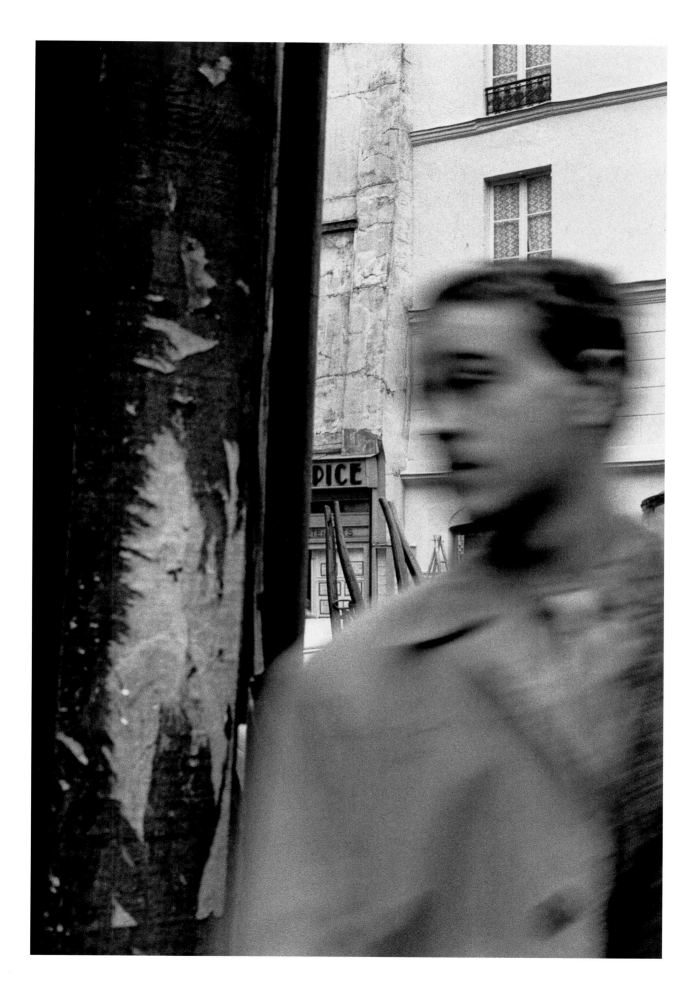

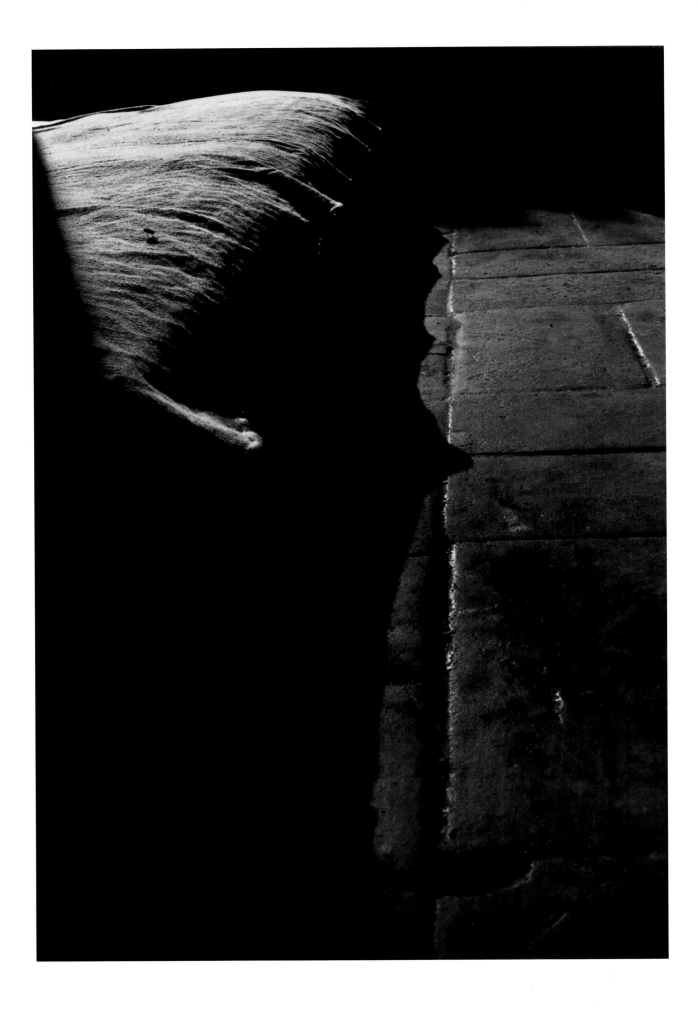

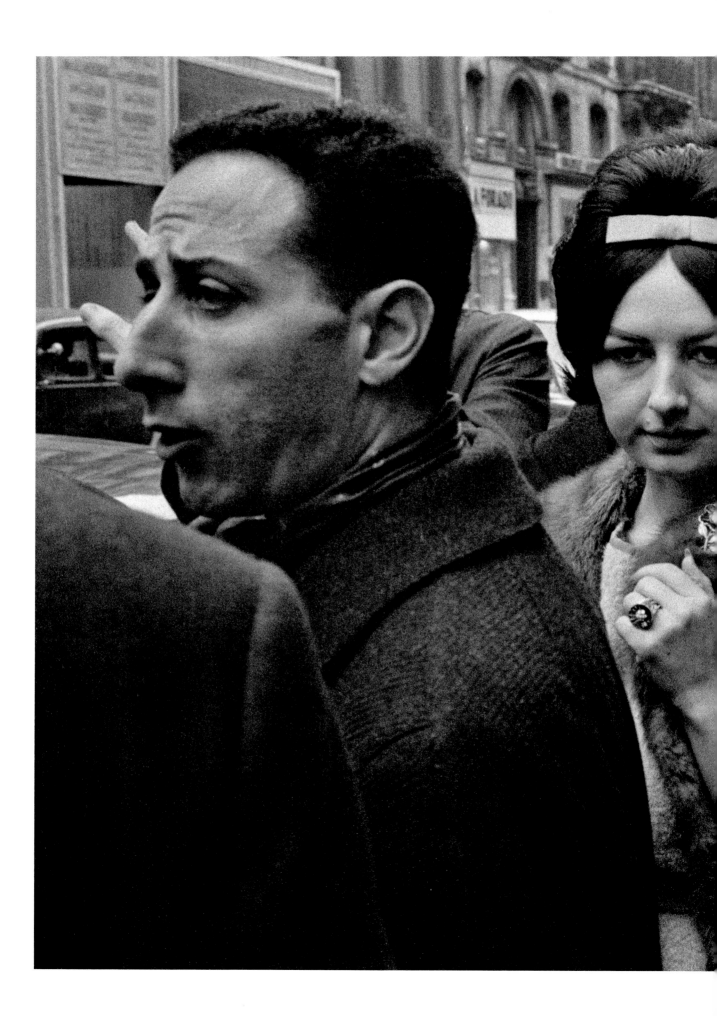

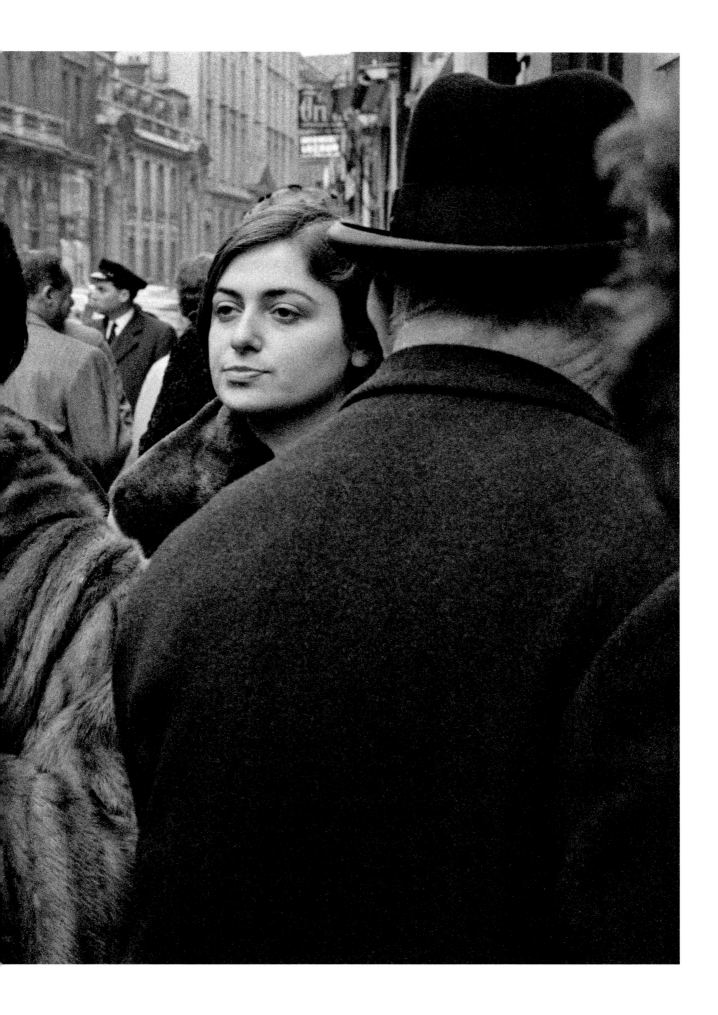

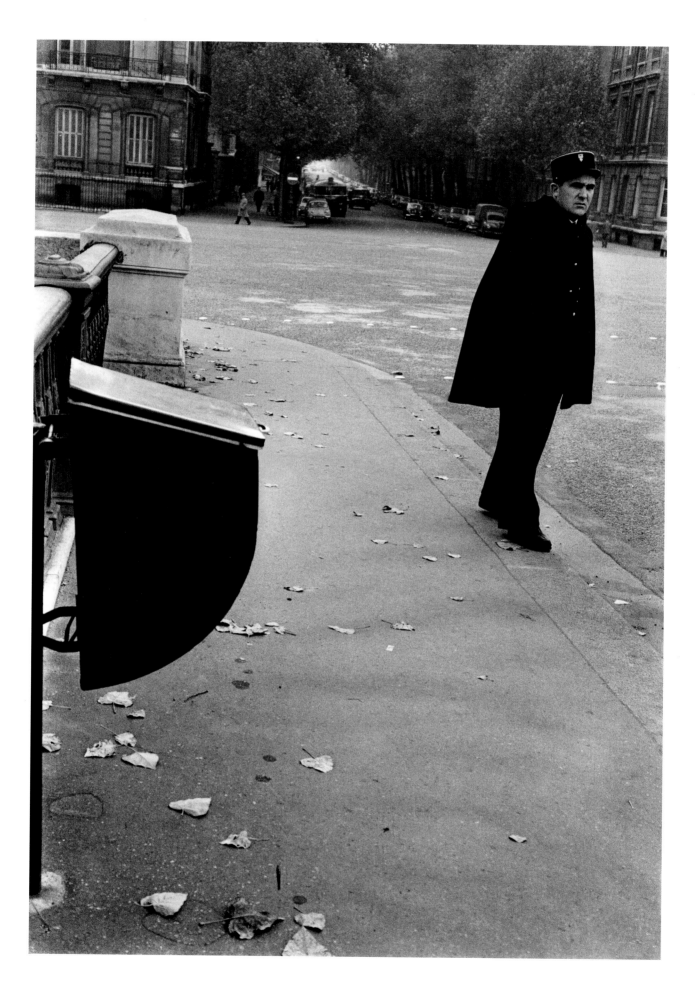

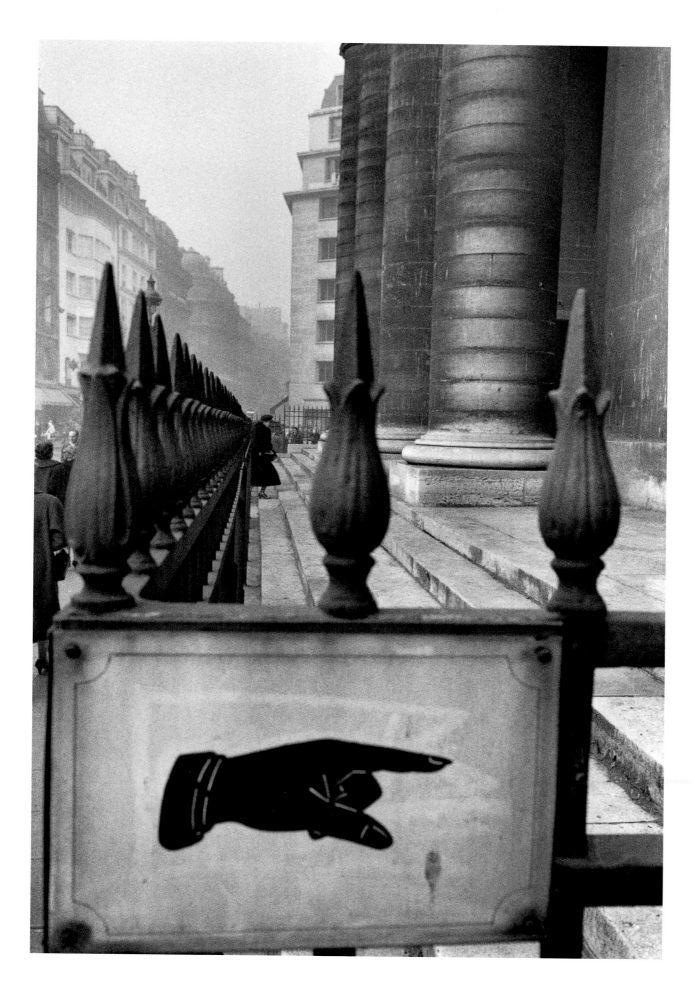

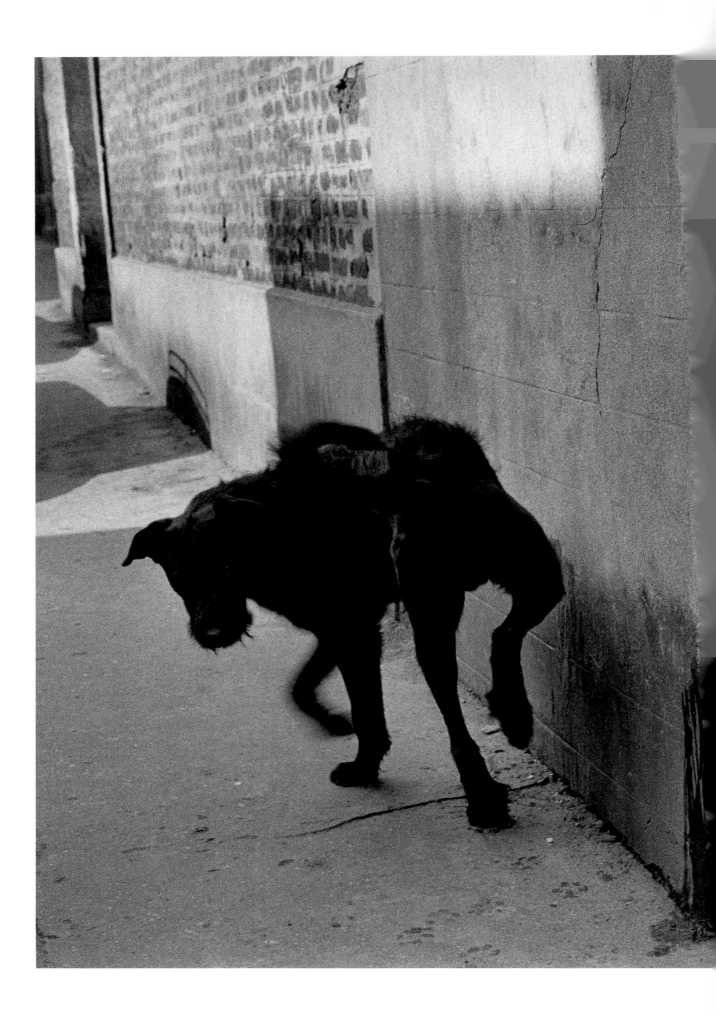

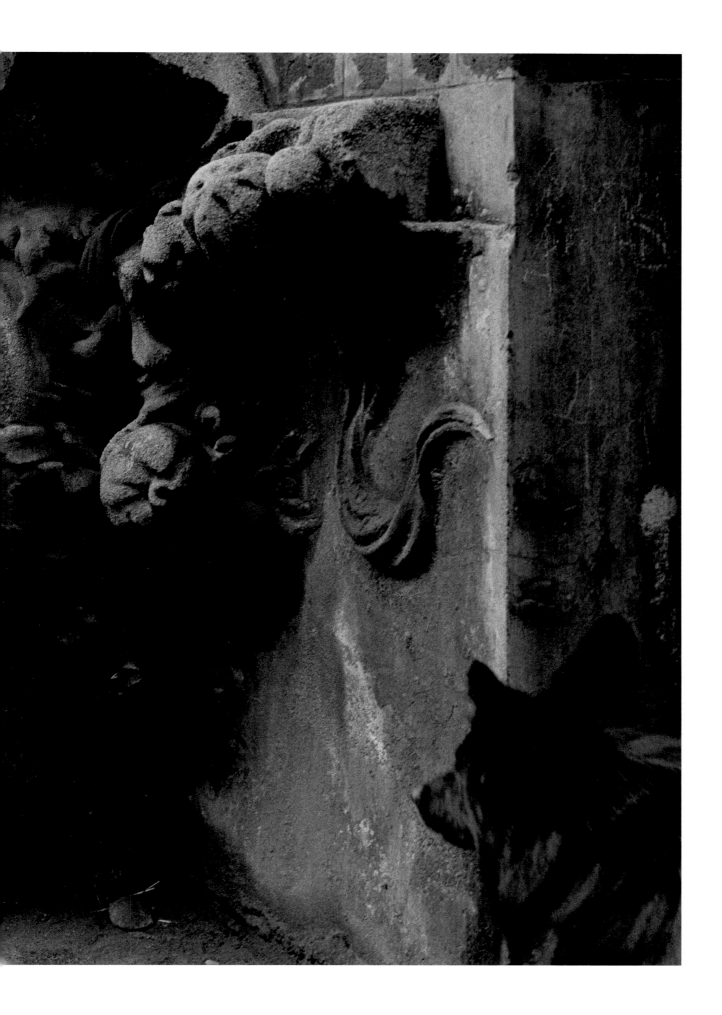

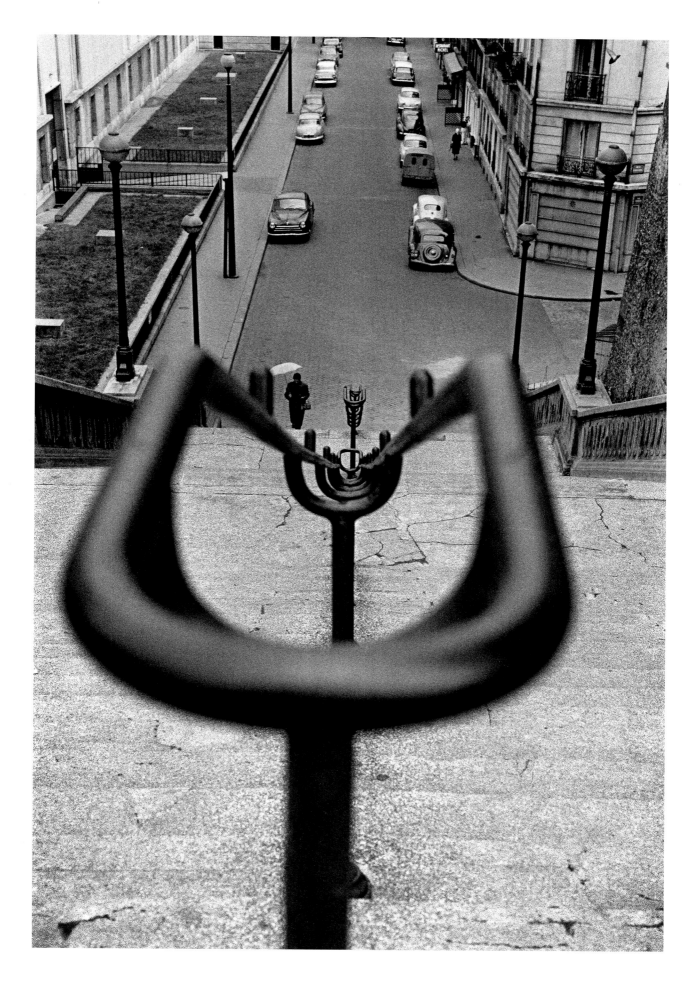

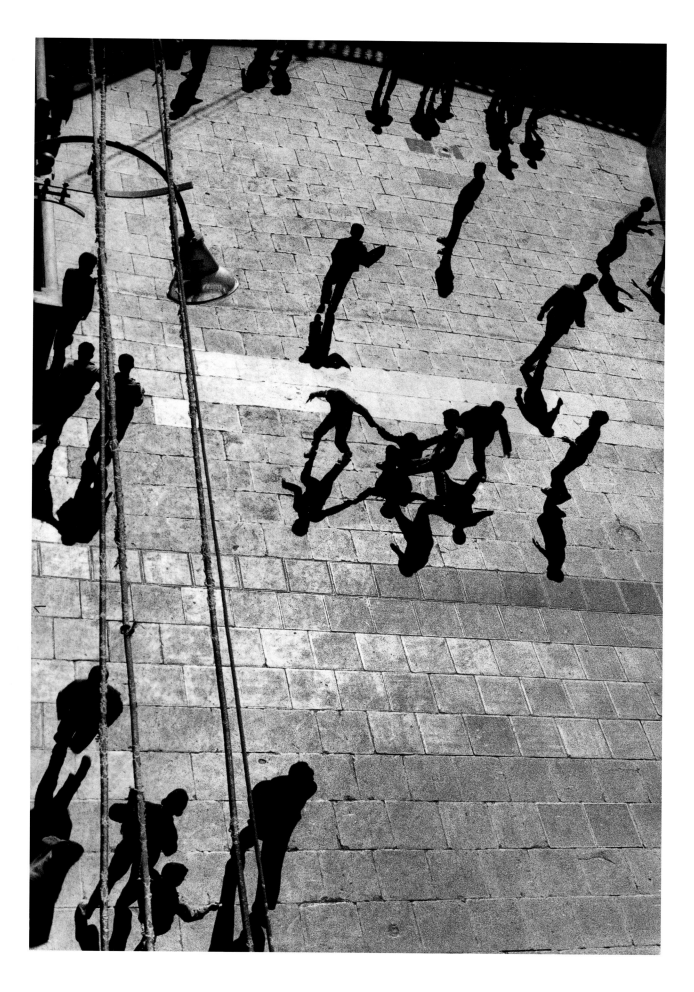

意大利

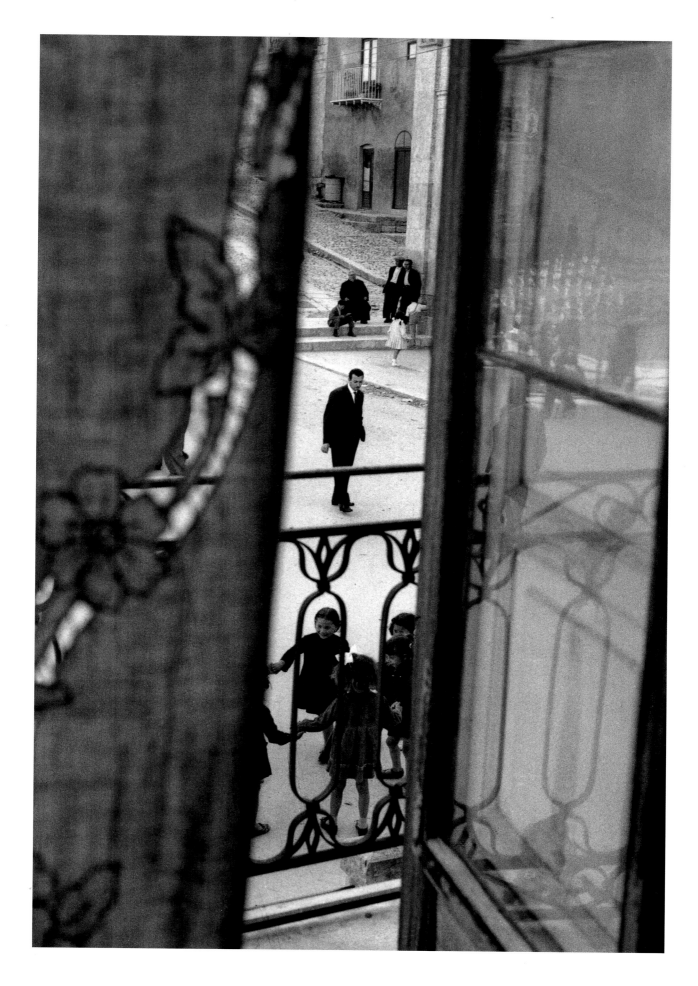

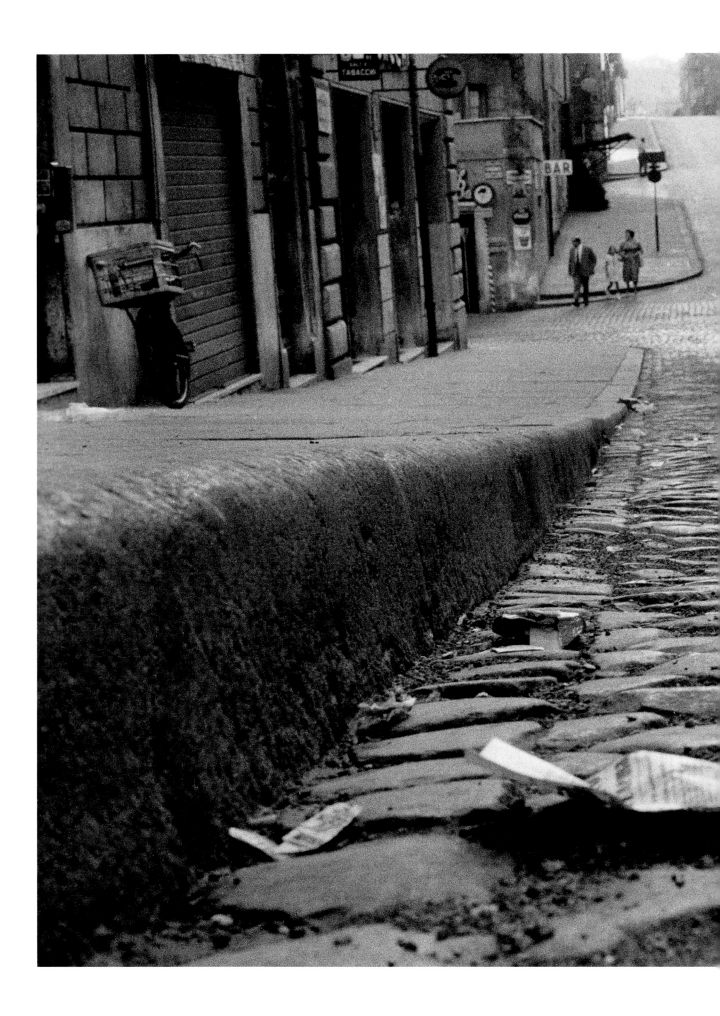

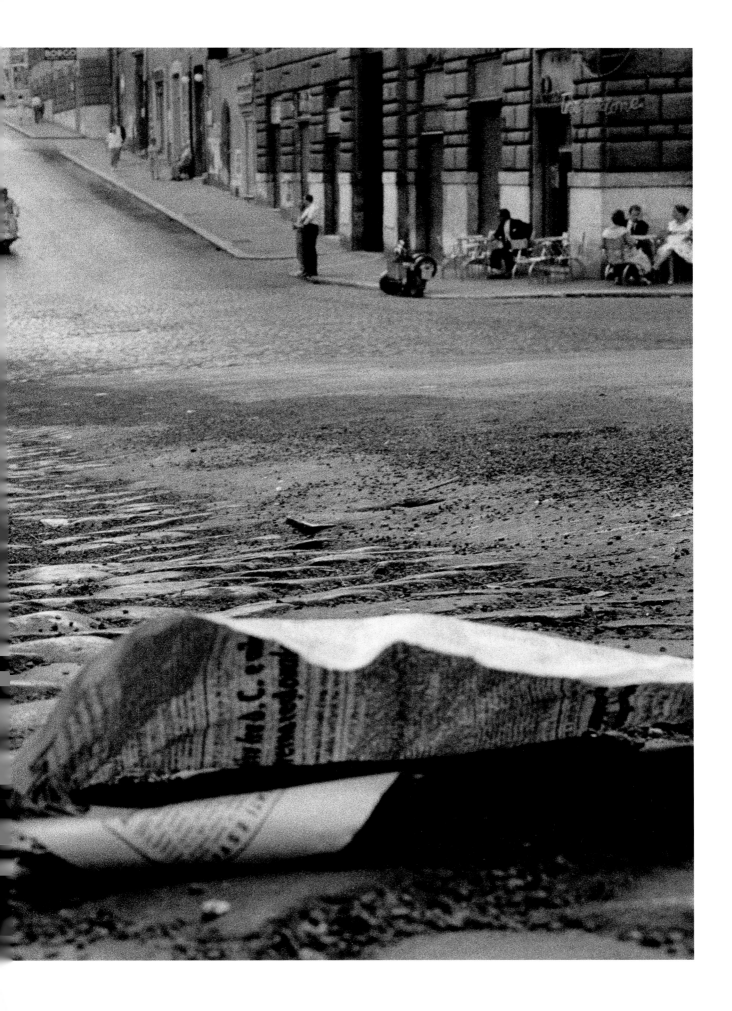

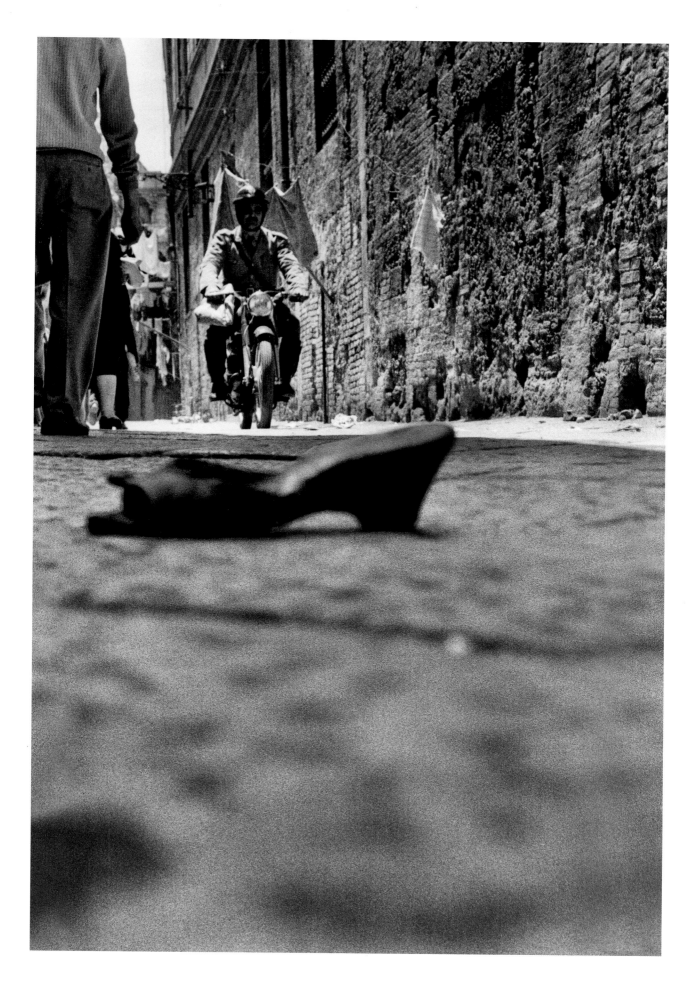

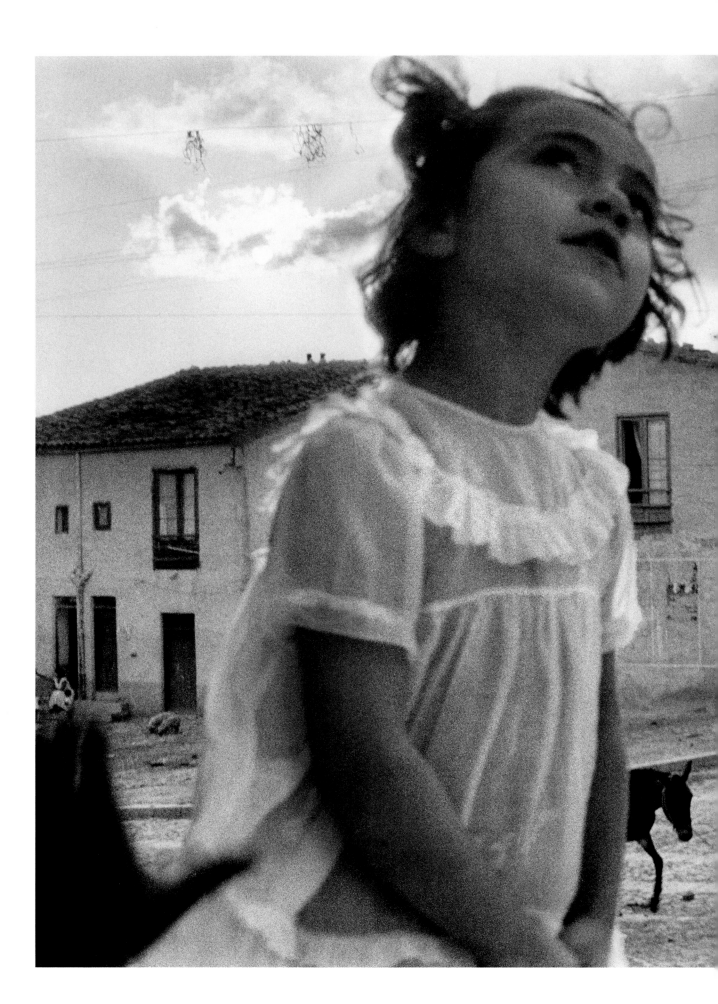

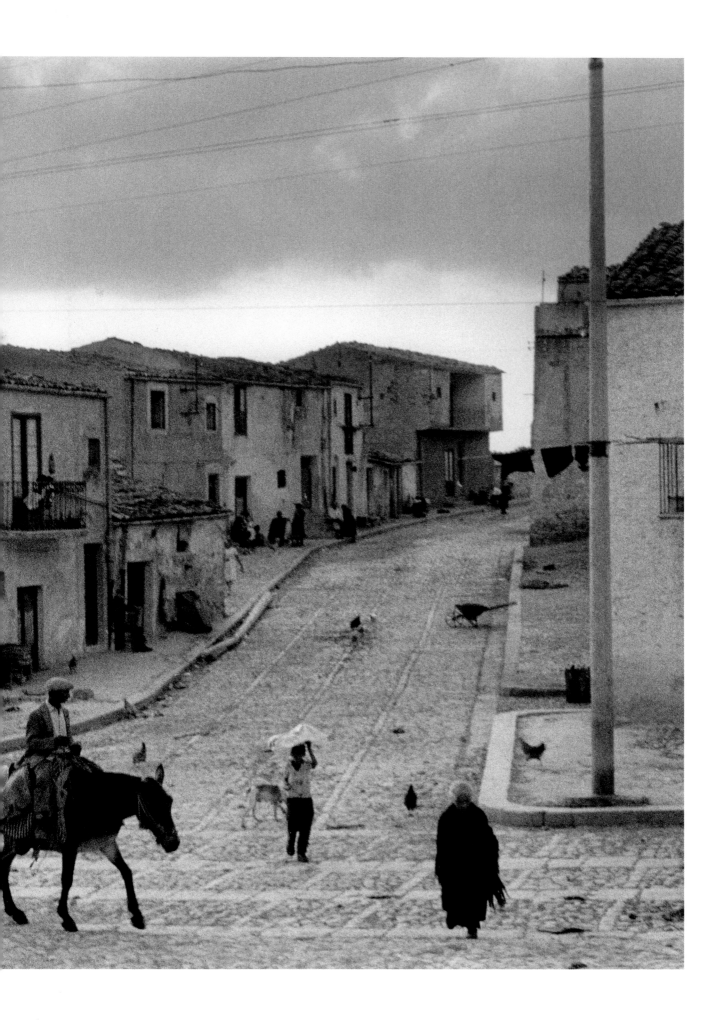

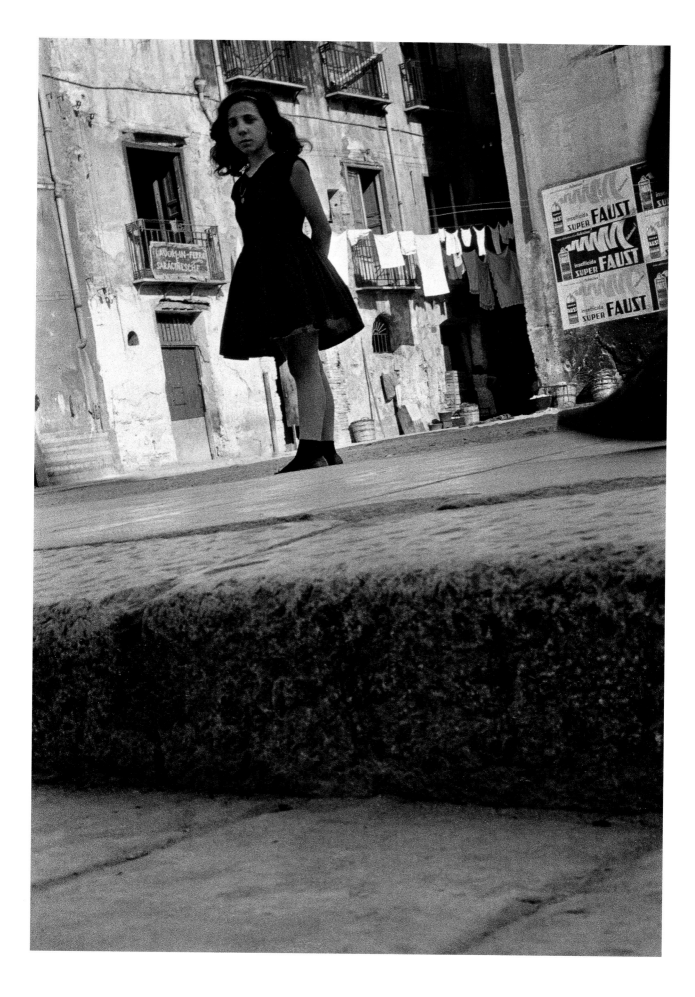

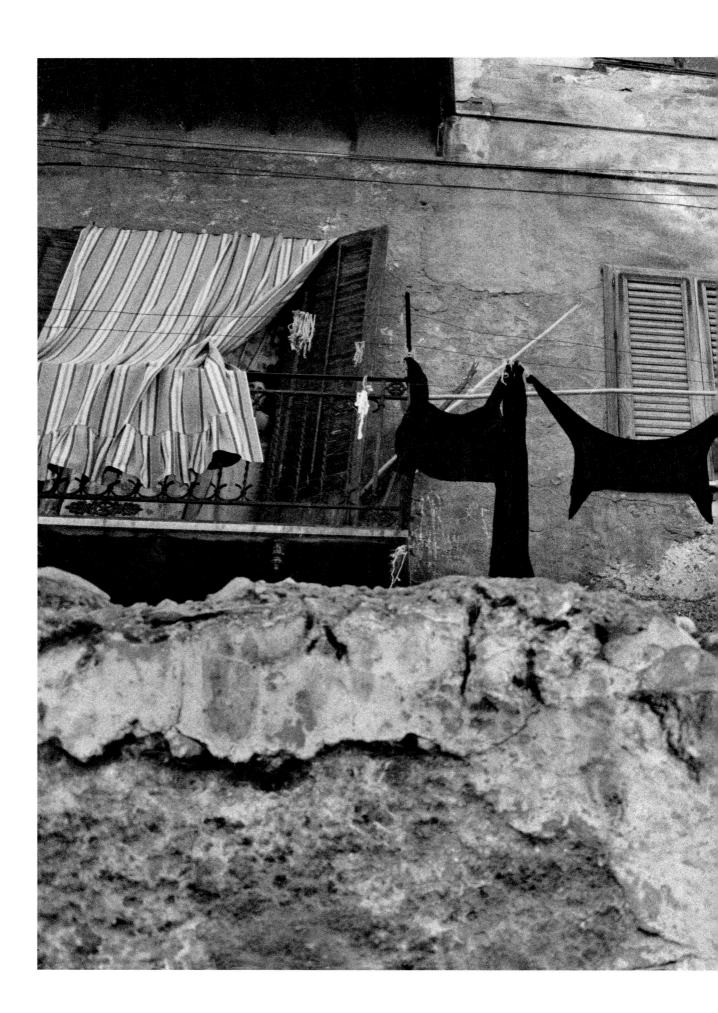

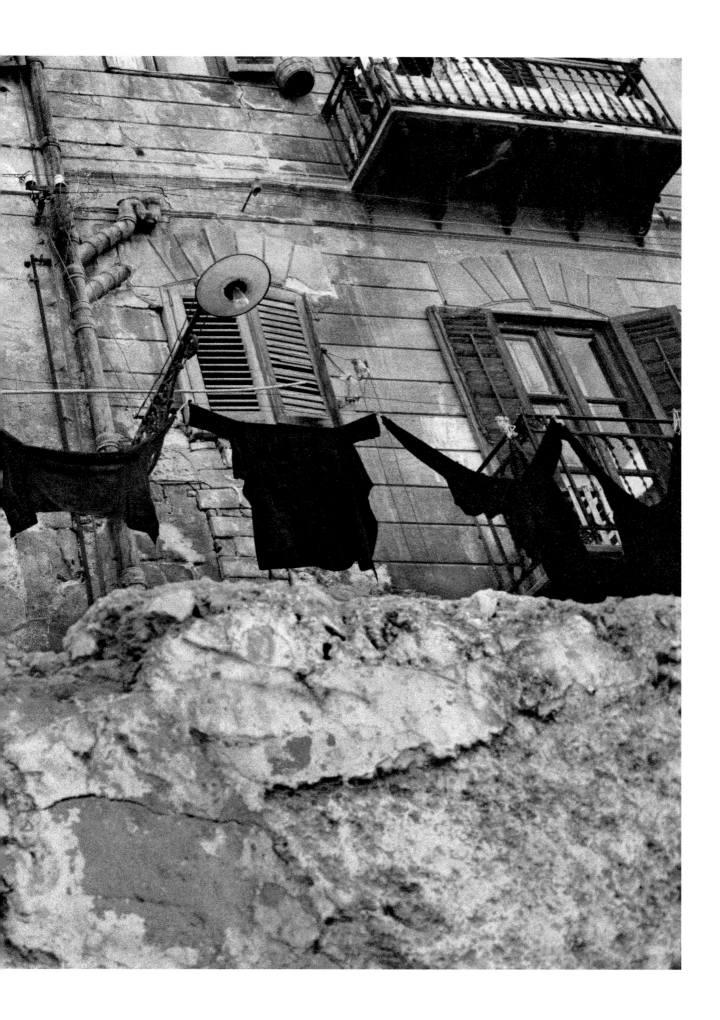

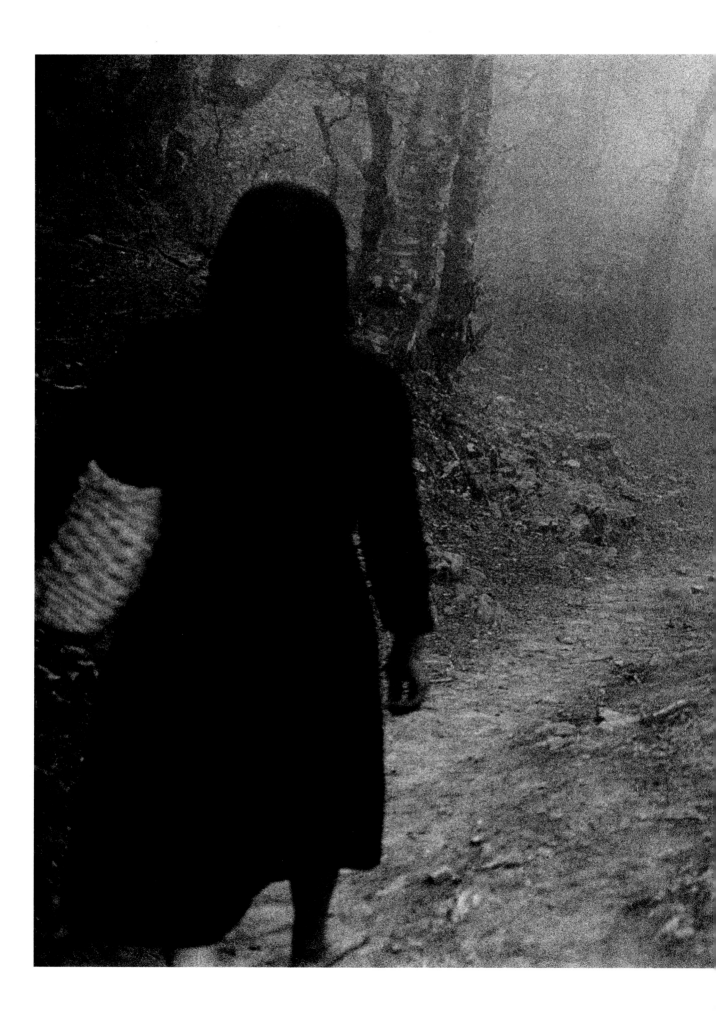

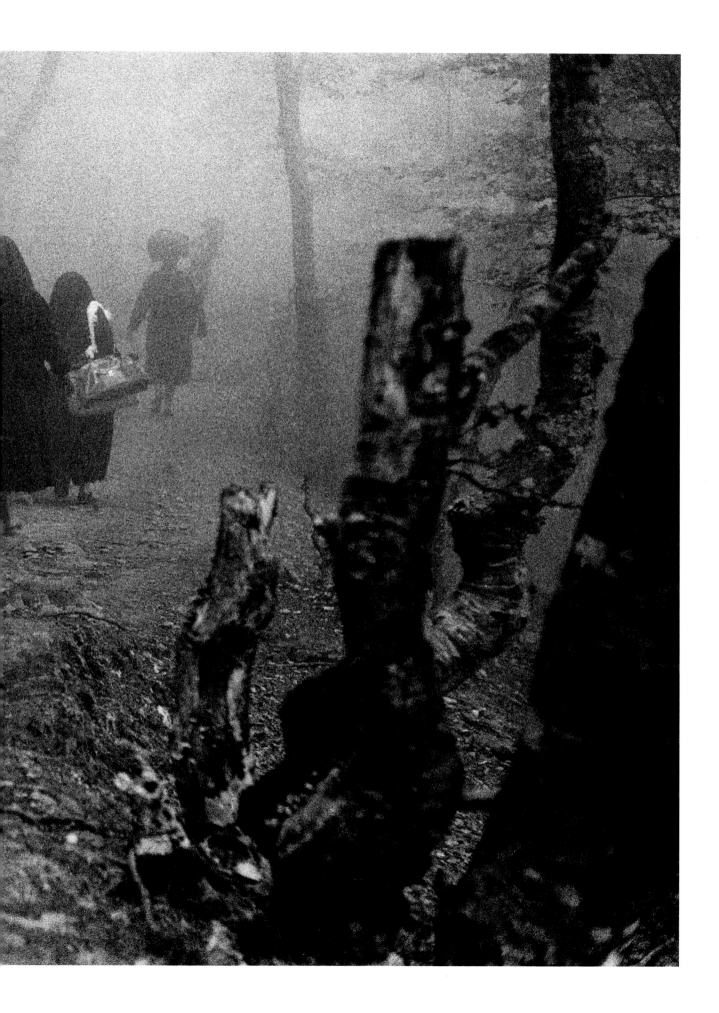

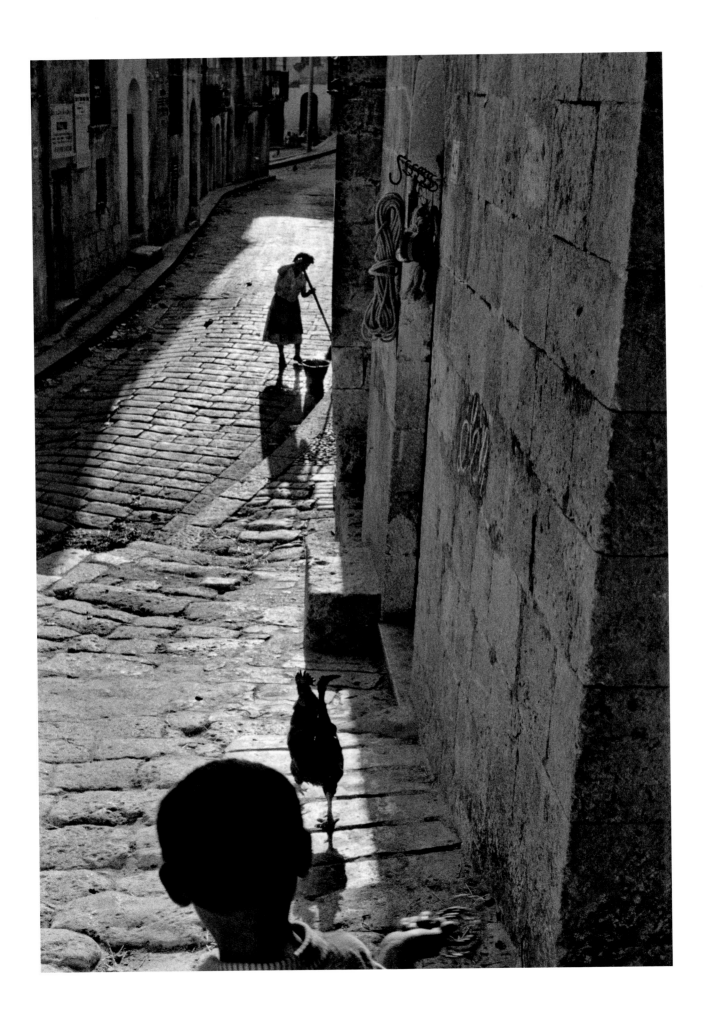

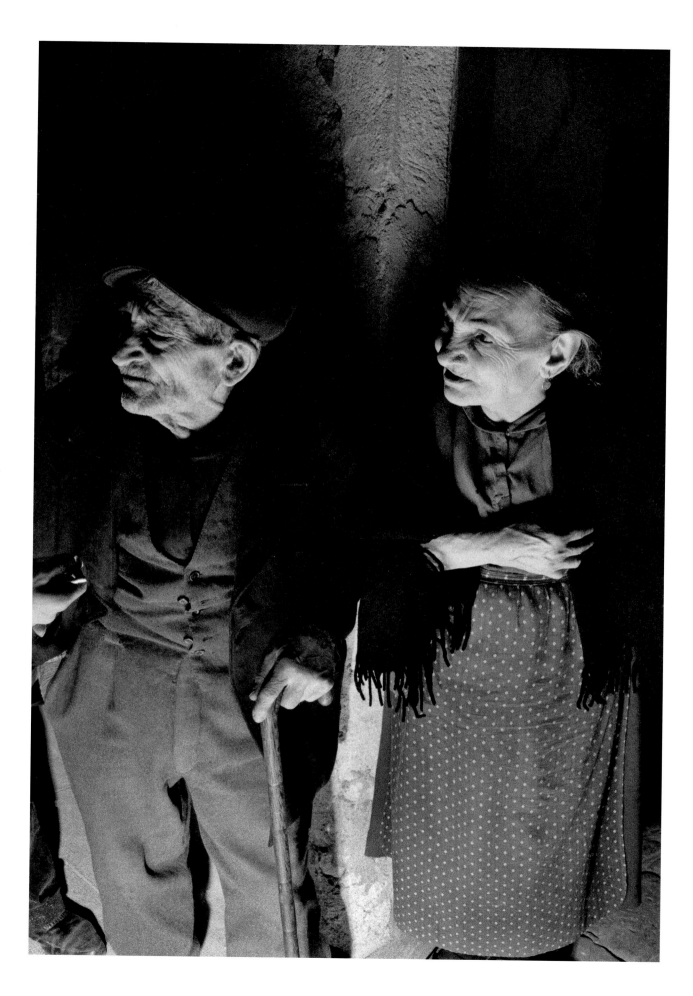

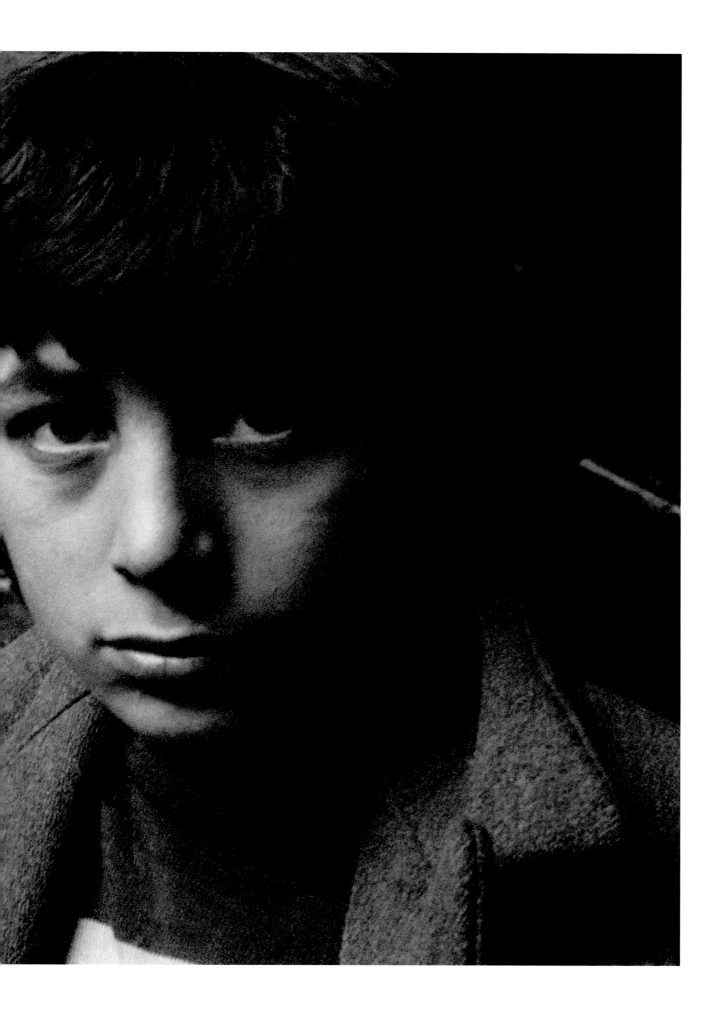

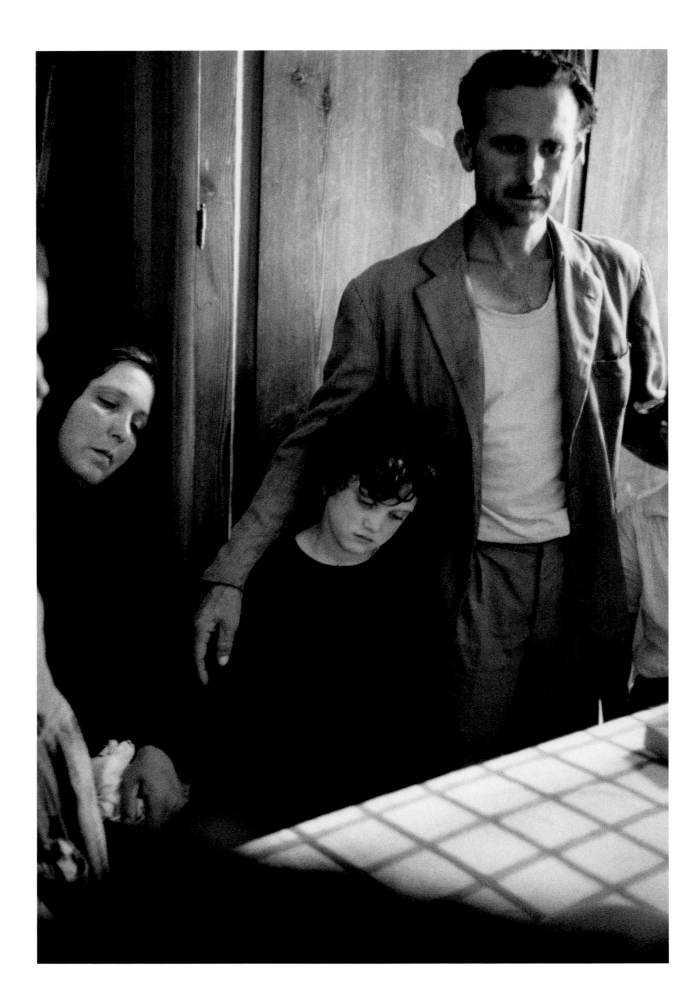

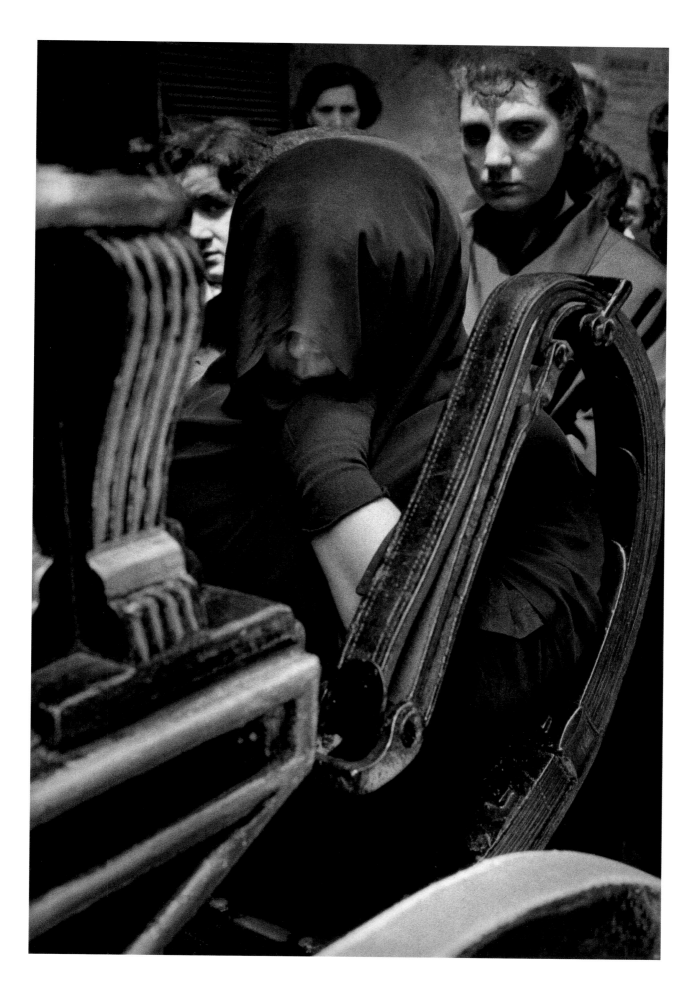

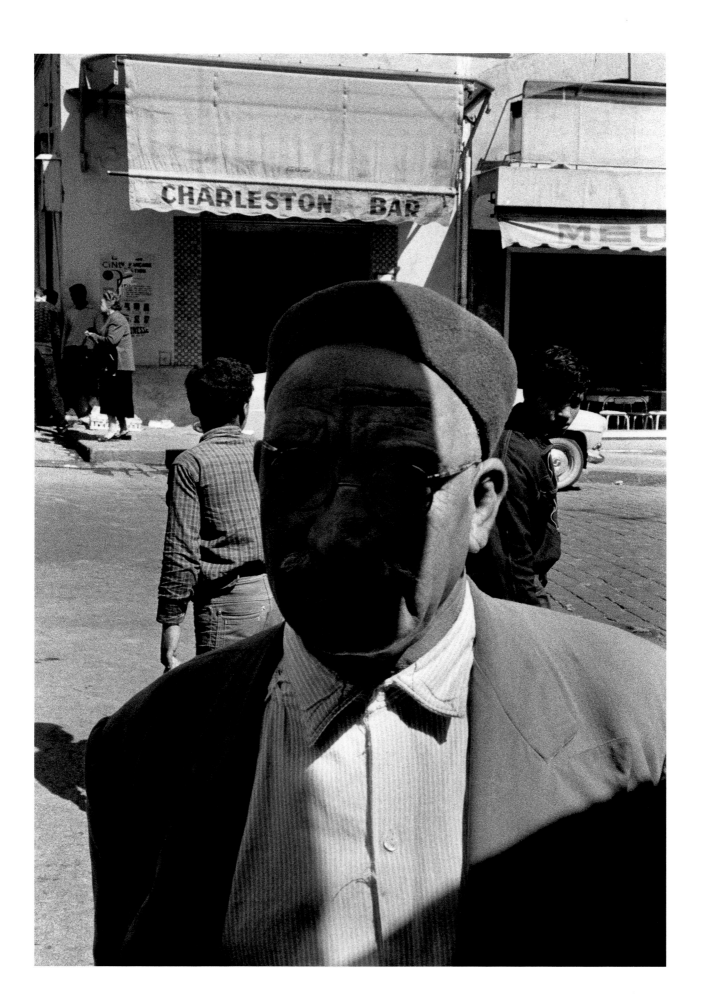

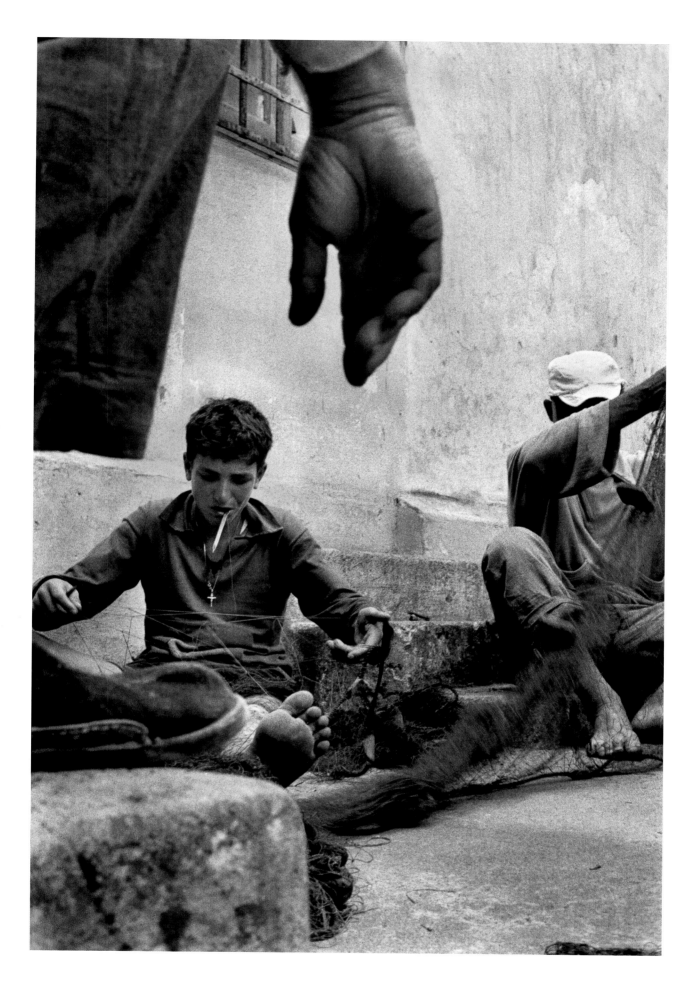

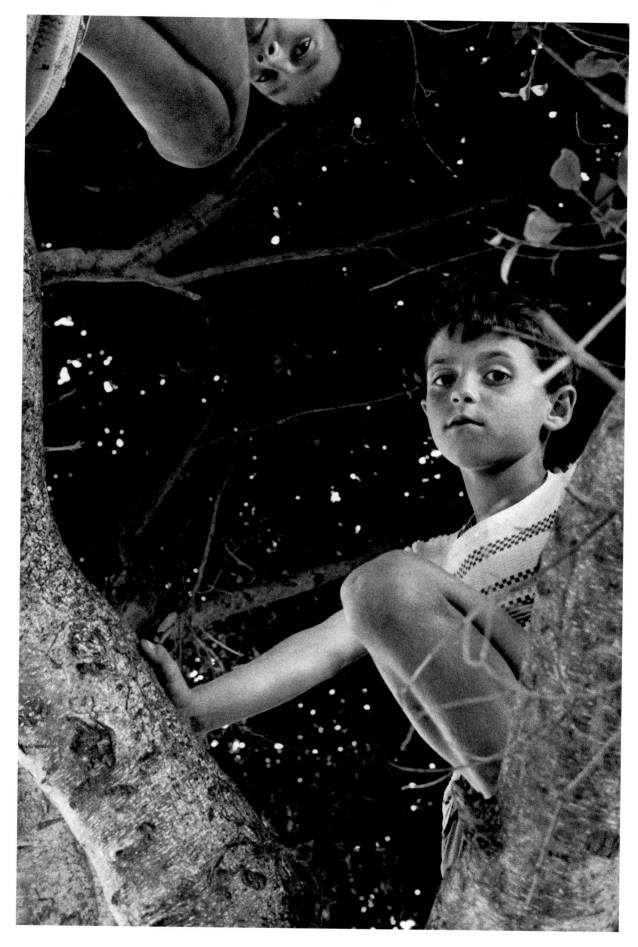

在瓦尔帕莱索港，智利的阳台，一座俯瞰太平洋的城市。明亮、晴朗的晨光一晃而过，迎面扑来正午炙热的阳光。

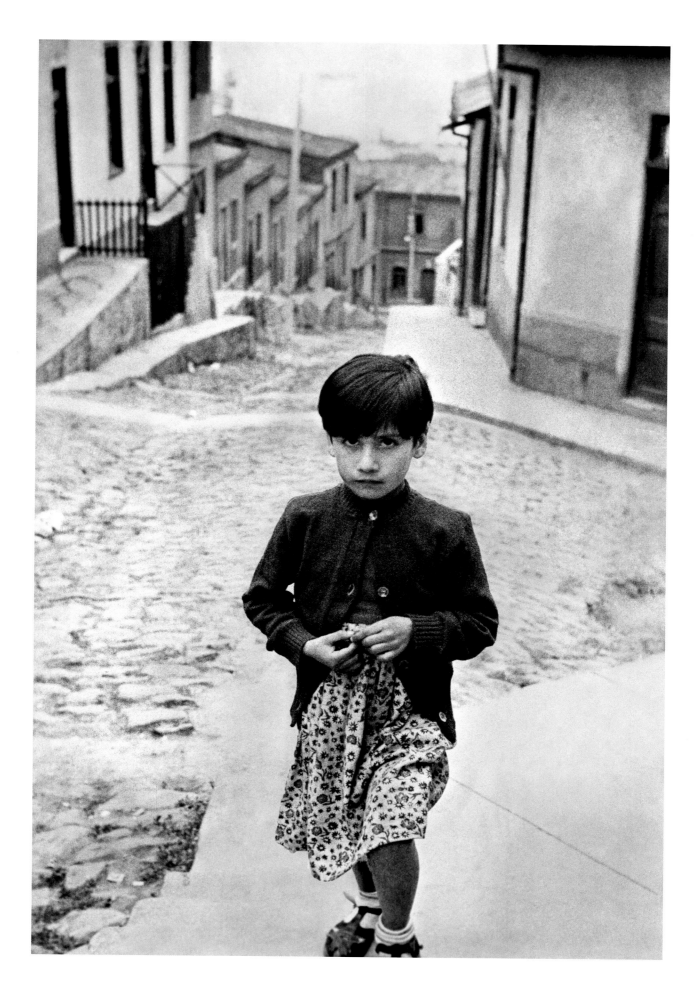

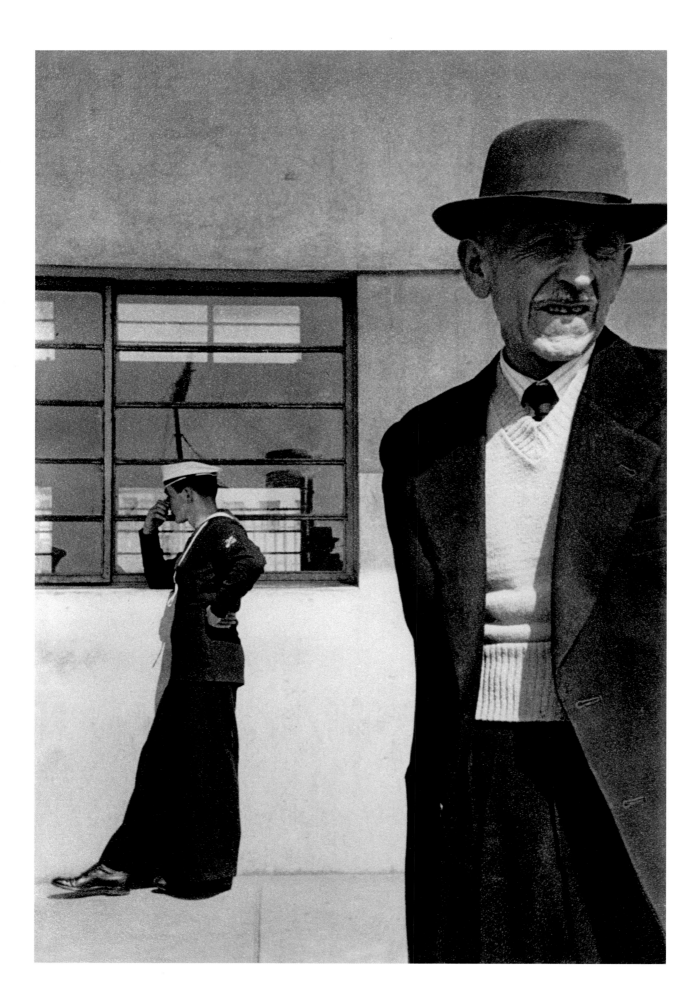

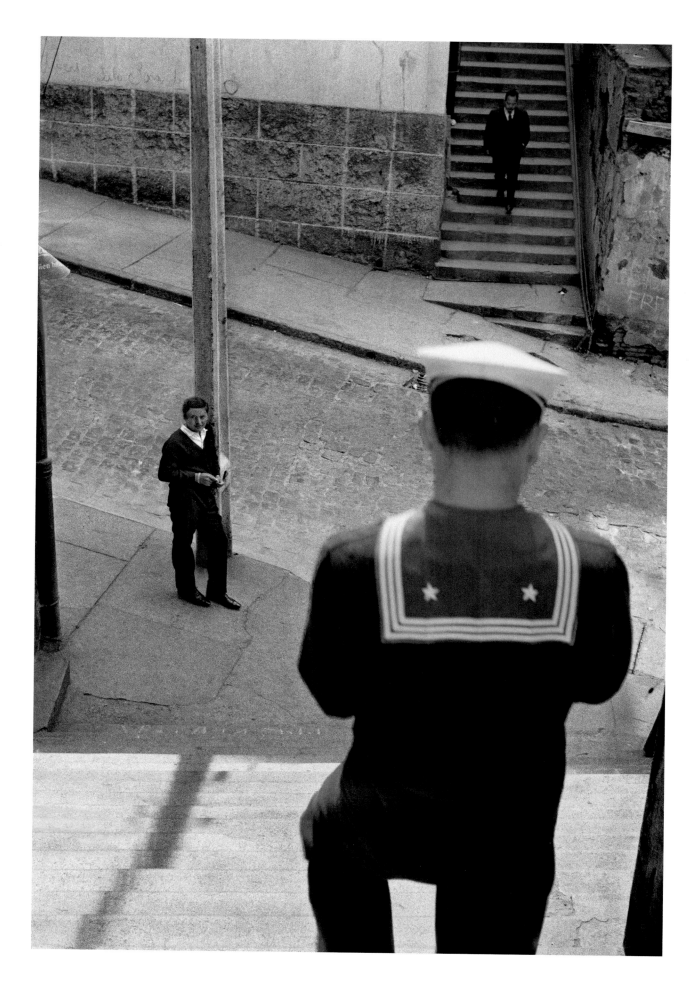

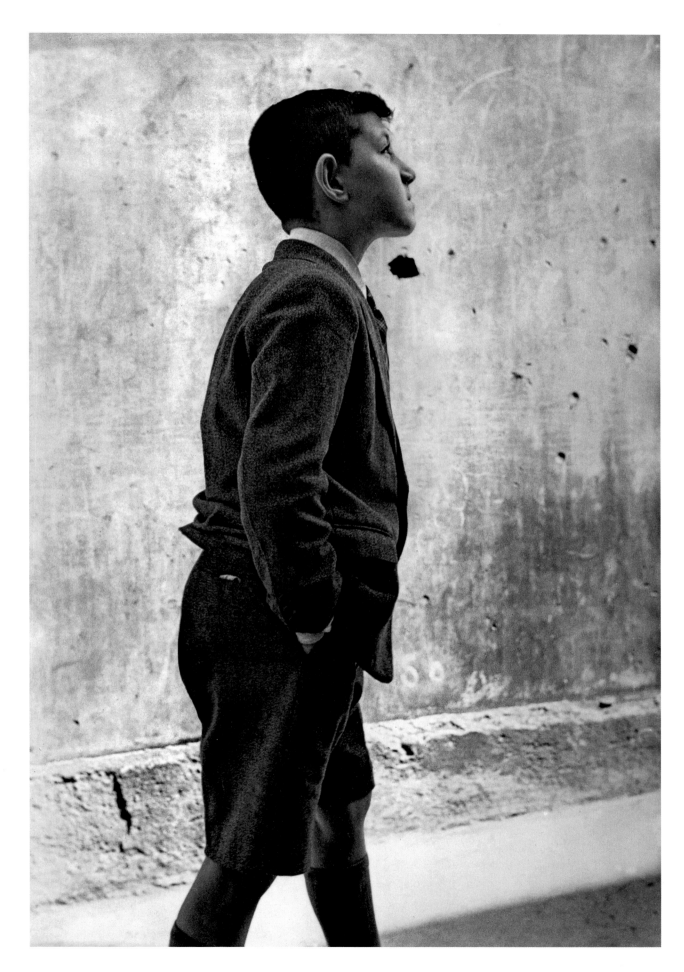

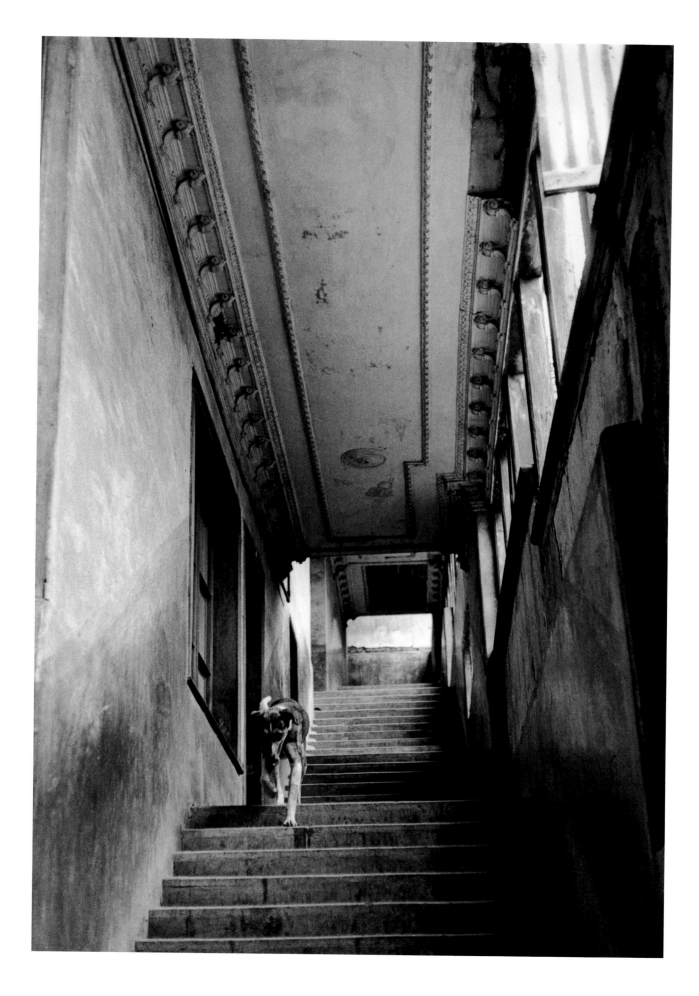

在瓦尔帕莱索，我开启了自己的摄影生涯。大约在1951年，我沿着城区起伏的街道上上下下……两个小女孩下楼梯的背影是闯入我镜头的第一幅"奇妙"画面……只有在瓦尔帕莱索，这奇妙一瞬才能发生。

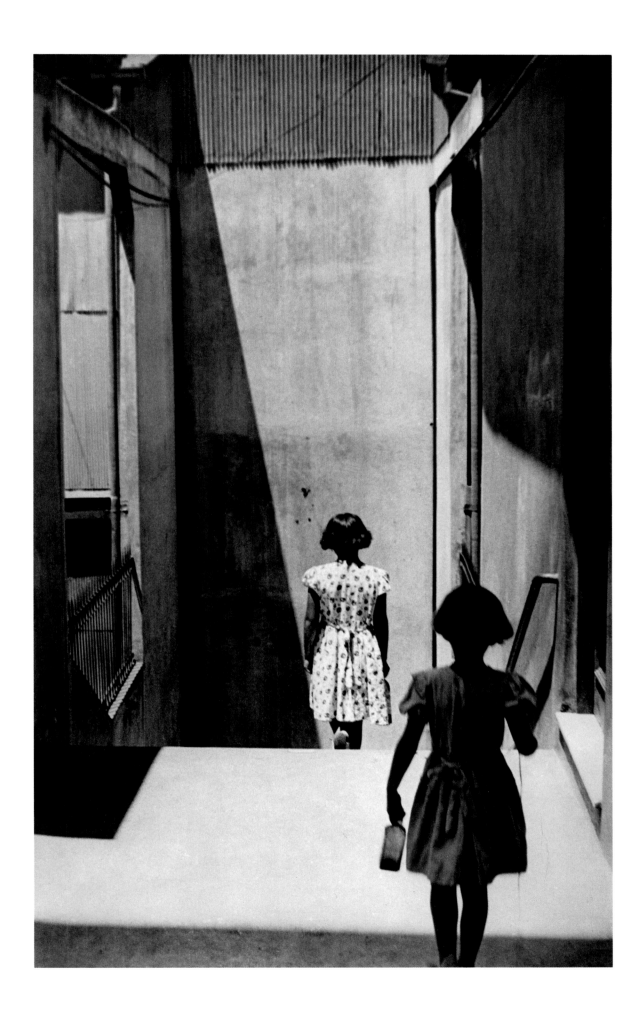

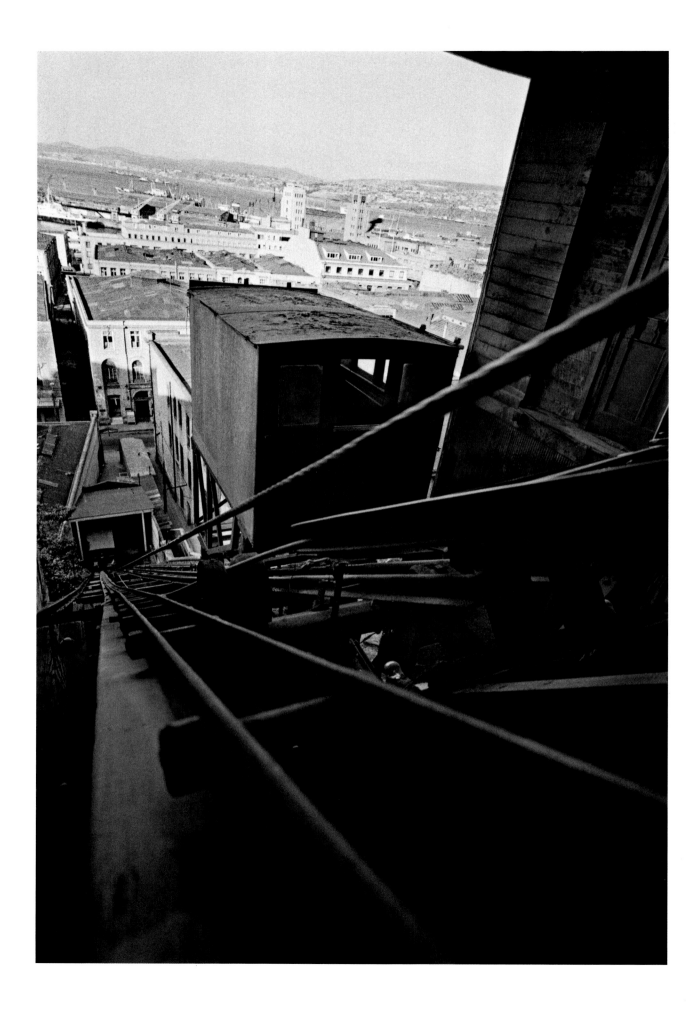

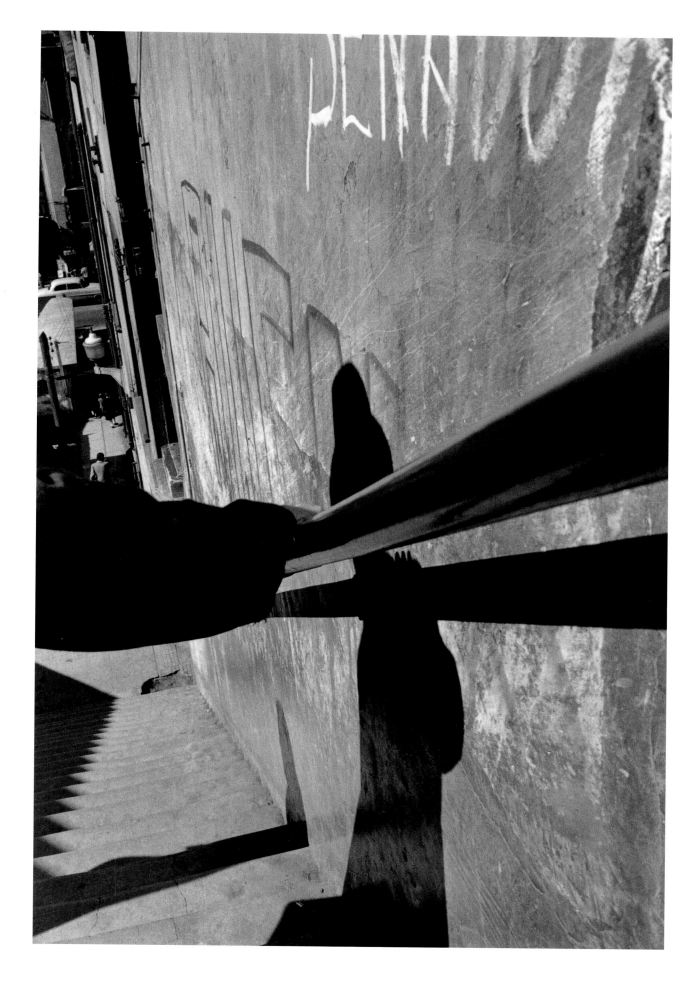

我为玛格南工作期间，花费时间最久的一次拍摄是对聂鲁达，当时还有做一本画册的想法。聂鲁达有一幢可以俯瞰海湾的房子……有时我整天都跟他在一起，街上闲逛……去古籍书店淘宝……我记得，有一天他打开一本旧书，发现一封来自几个世纪前的信，写给一位英国女子……要不然我们就在船具店里研究一套正出售的老式潜水服……那可真是奇妙……

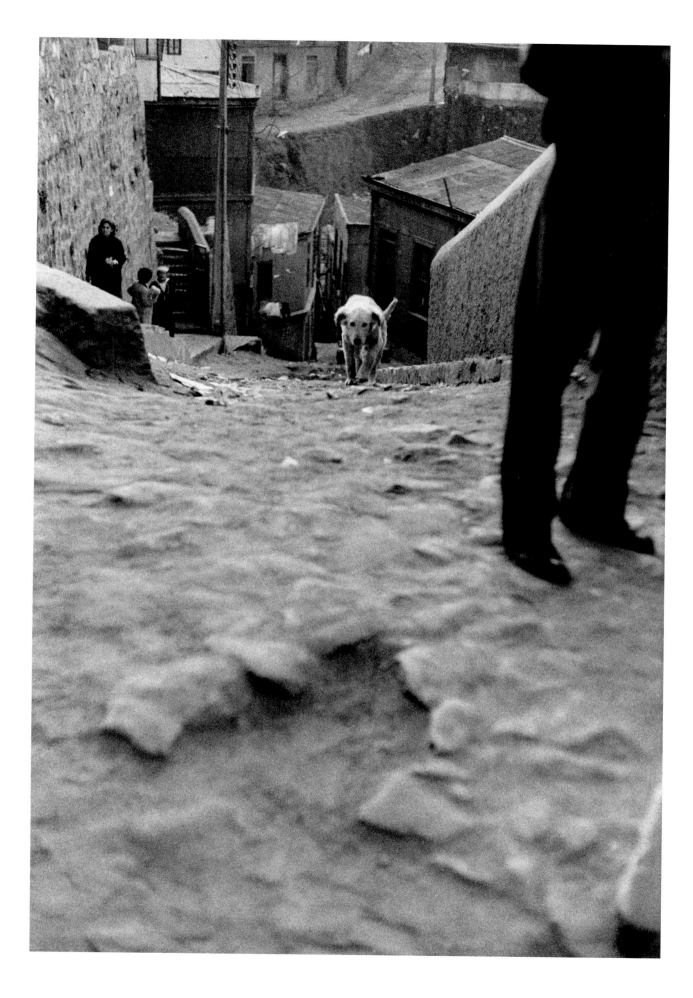

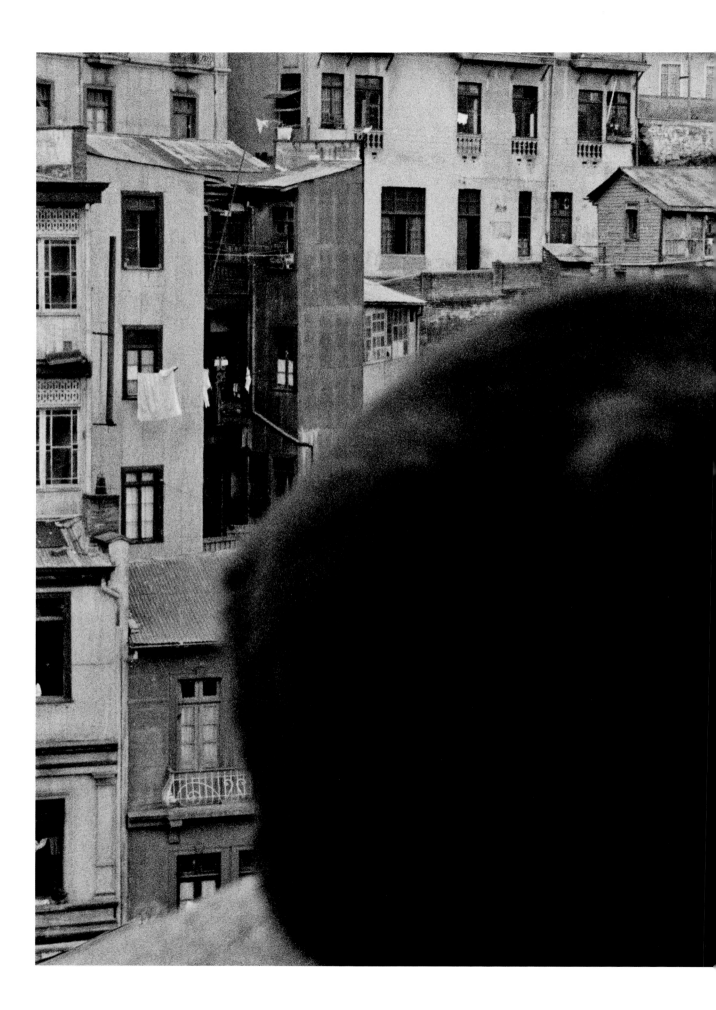

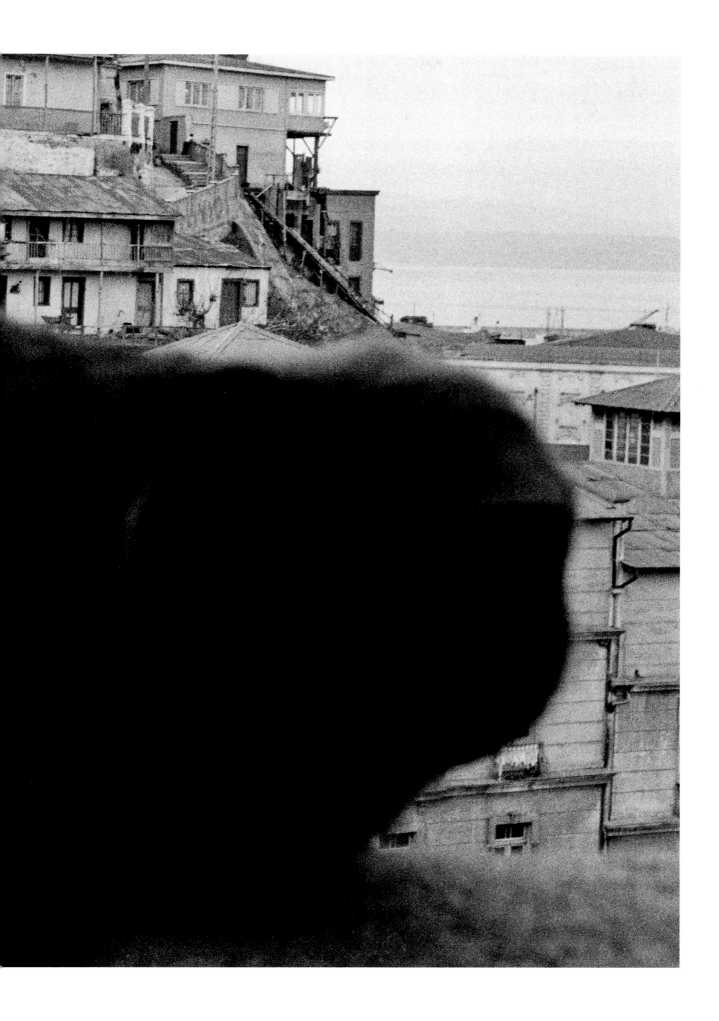

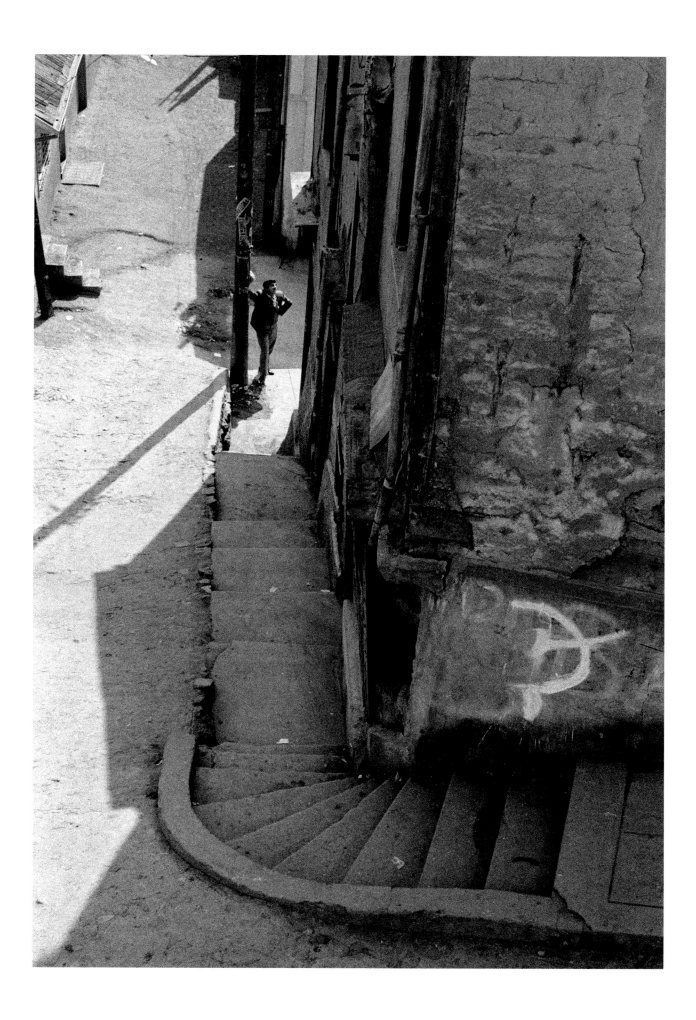

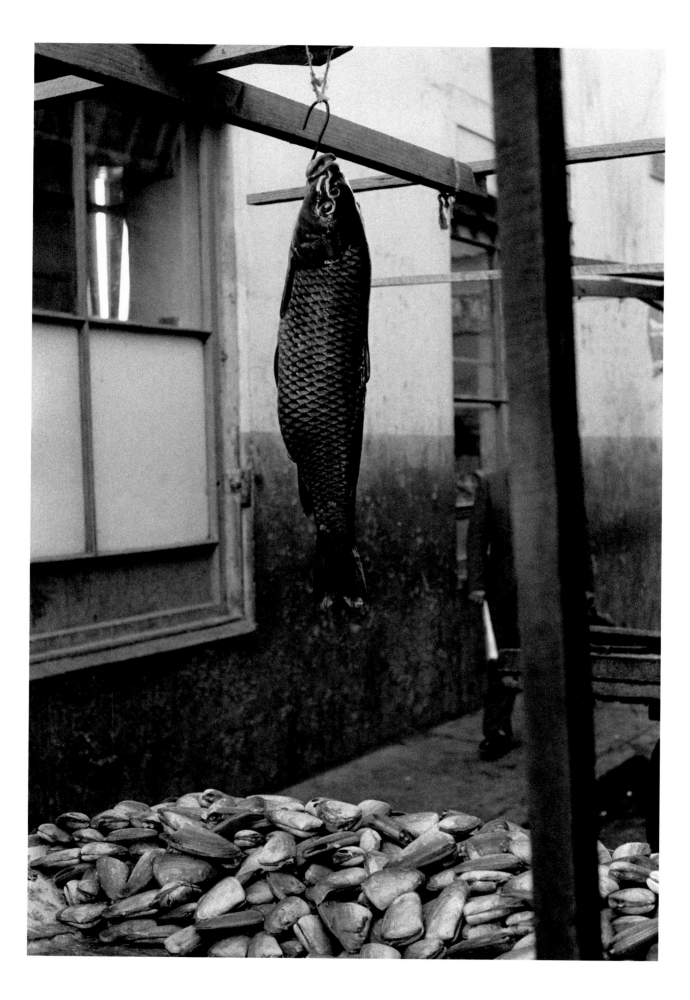

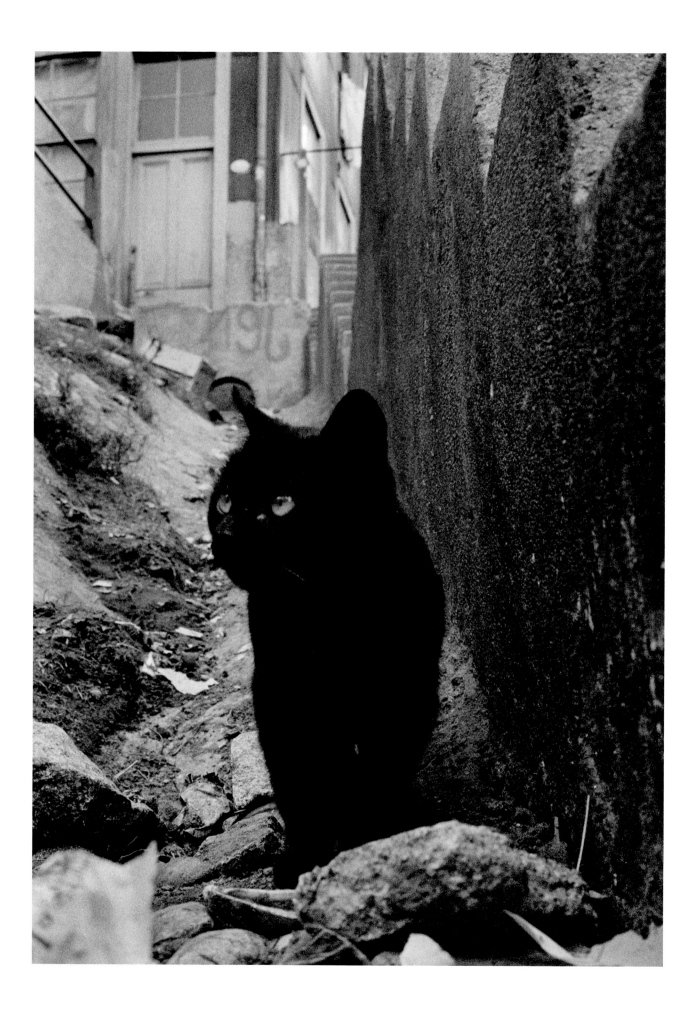

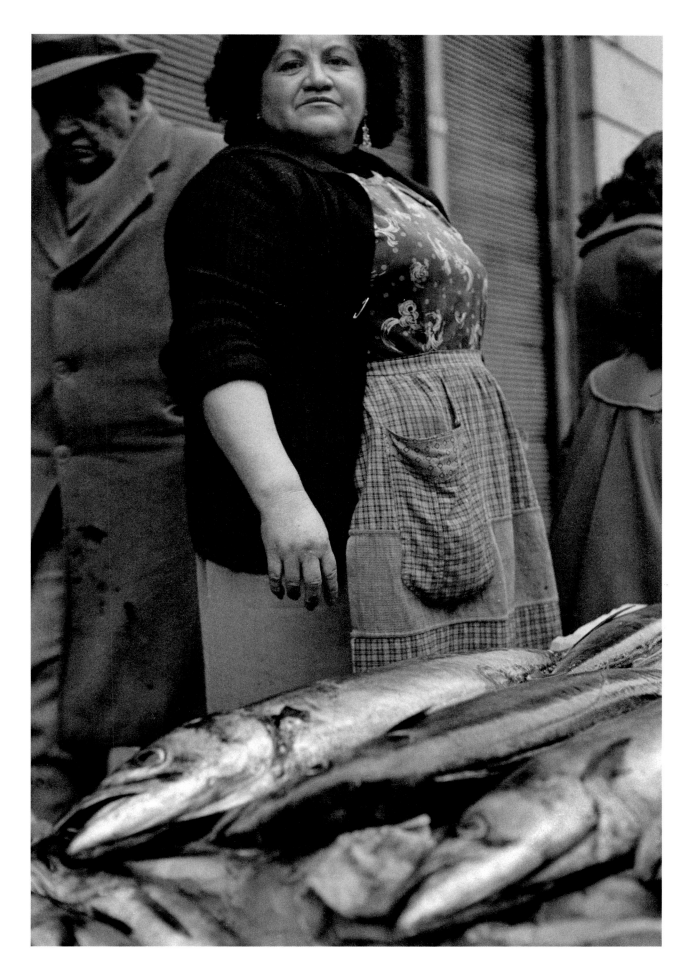

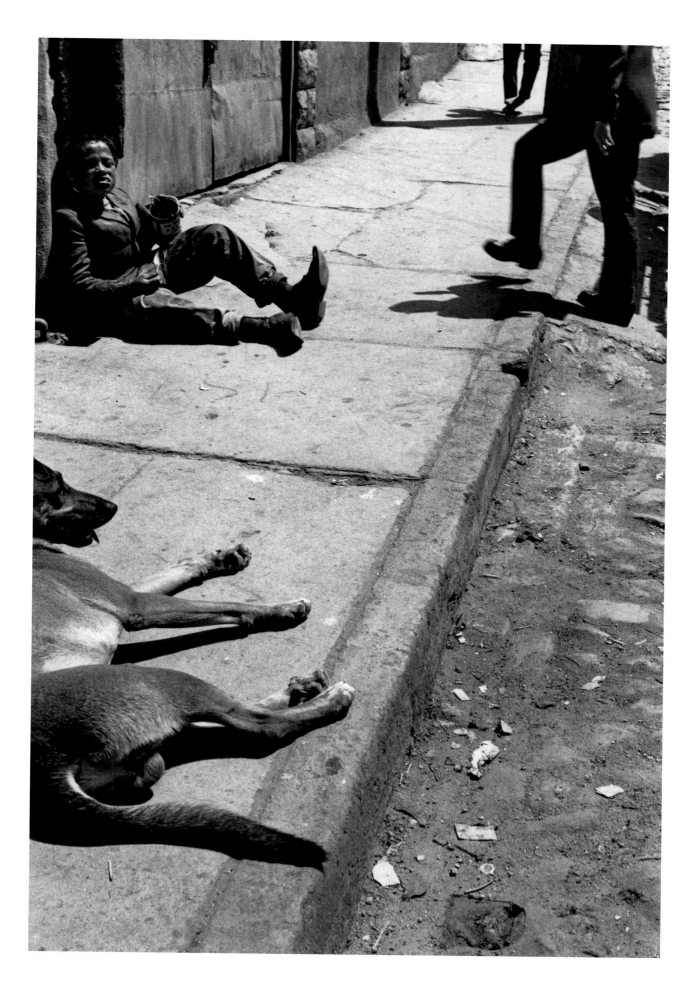

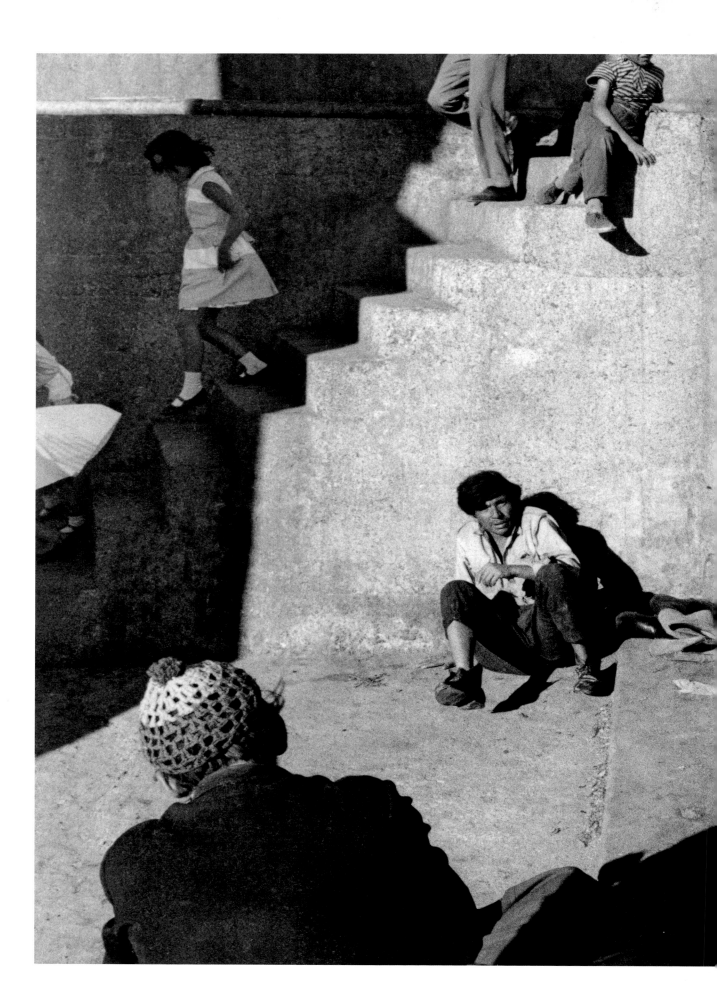

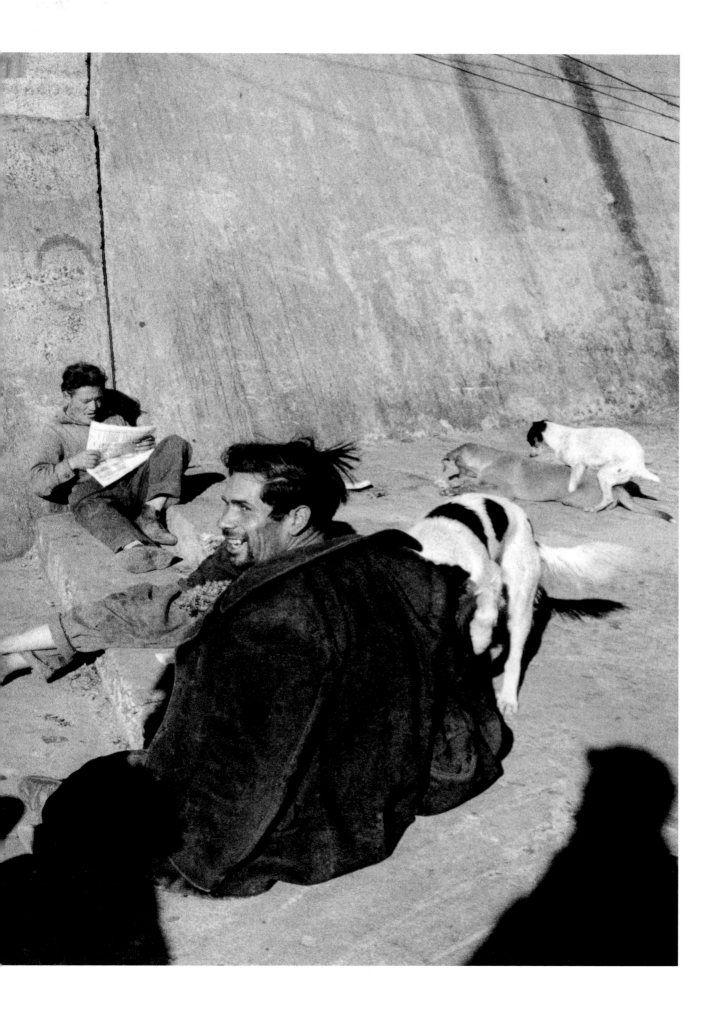

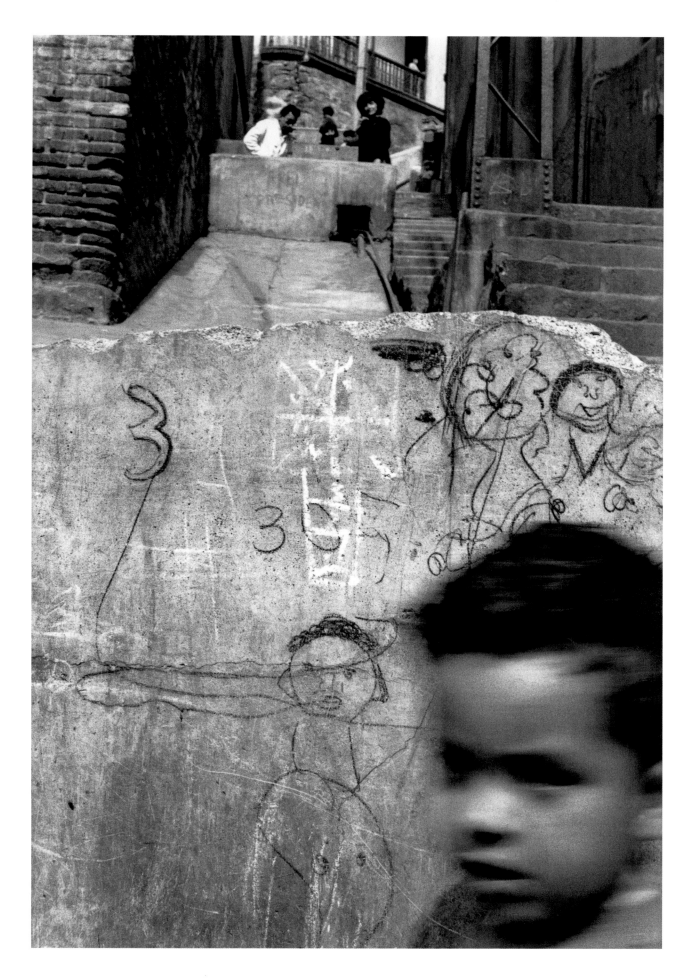

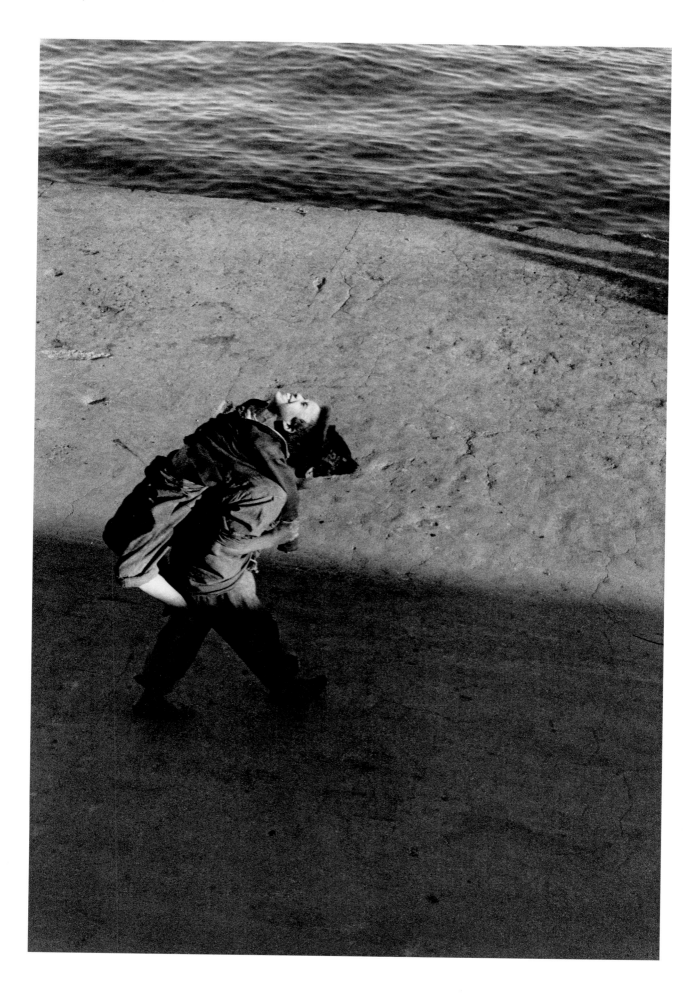

从大西洋经由合恩角进入太平洋，瓦尔帕莱索曾是船只停靠补给的第一个港口。那感觉就像是到达火星上的太空站，在经历数月狂风、巨浪的颠簸后，你却仍不确定是否到达了航行的终点。

这曾是进入智利——远离西班牙的广袤殖民地的重要港口。从这里出发，旅行者骑马或乘车深入内陆。在维多利亚时代，英国商人定居在这里，促使商业的发展。银行、商铺，各类建筑竞相而起……20世纪初期，瓦尔帕莱索是智利最繁荣的城市。

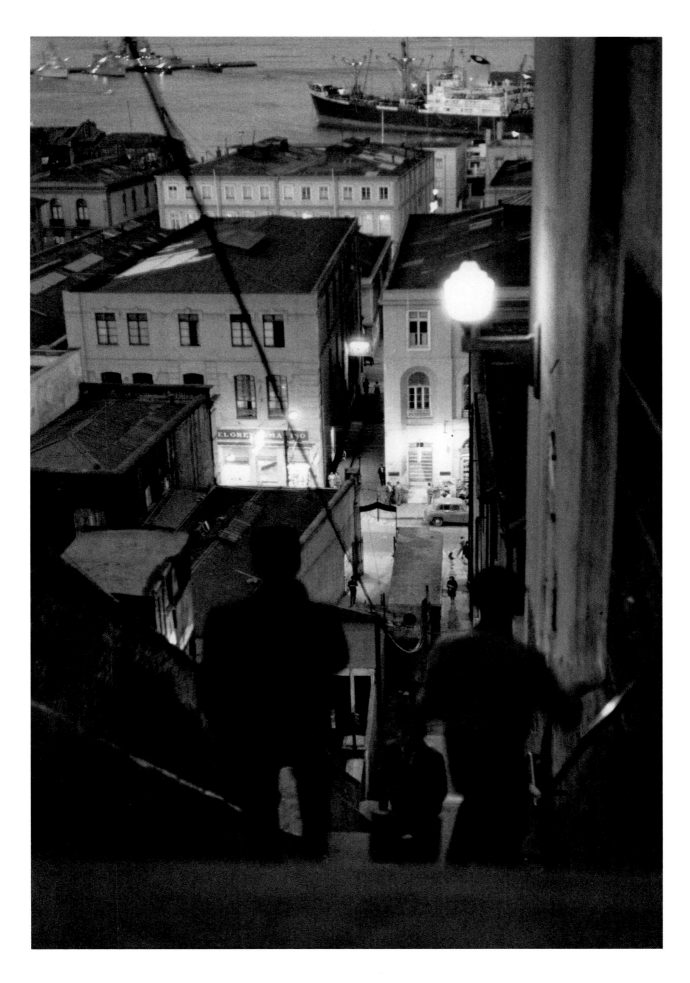

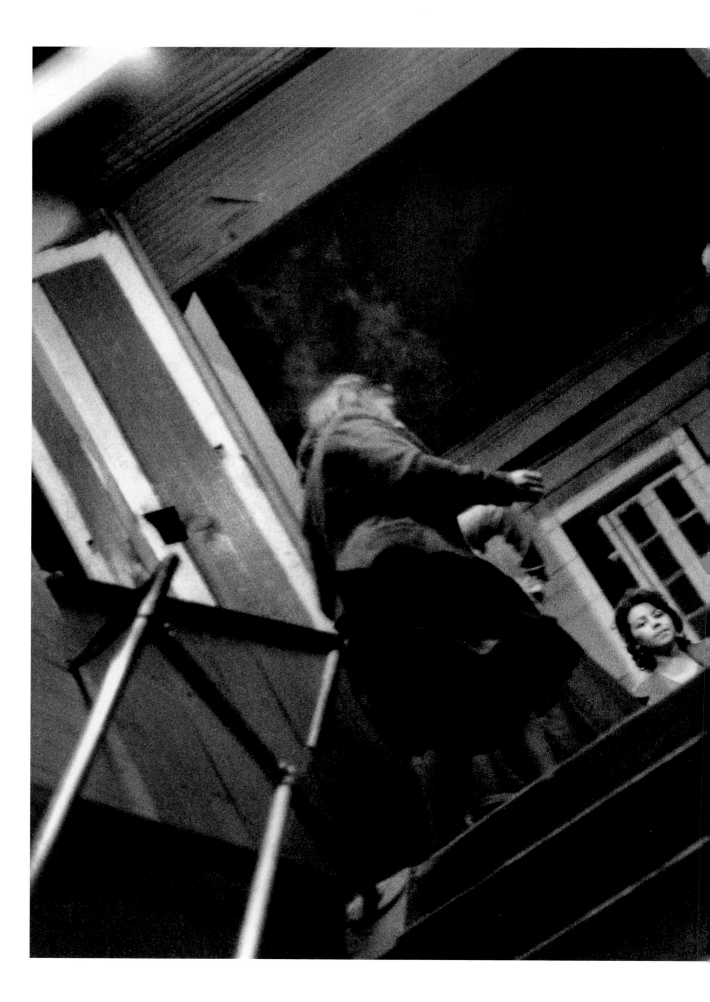

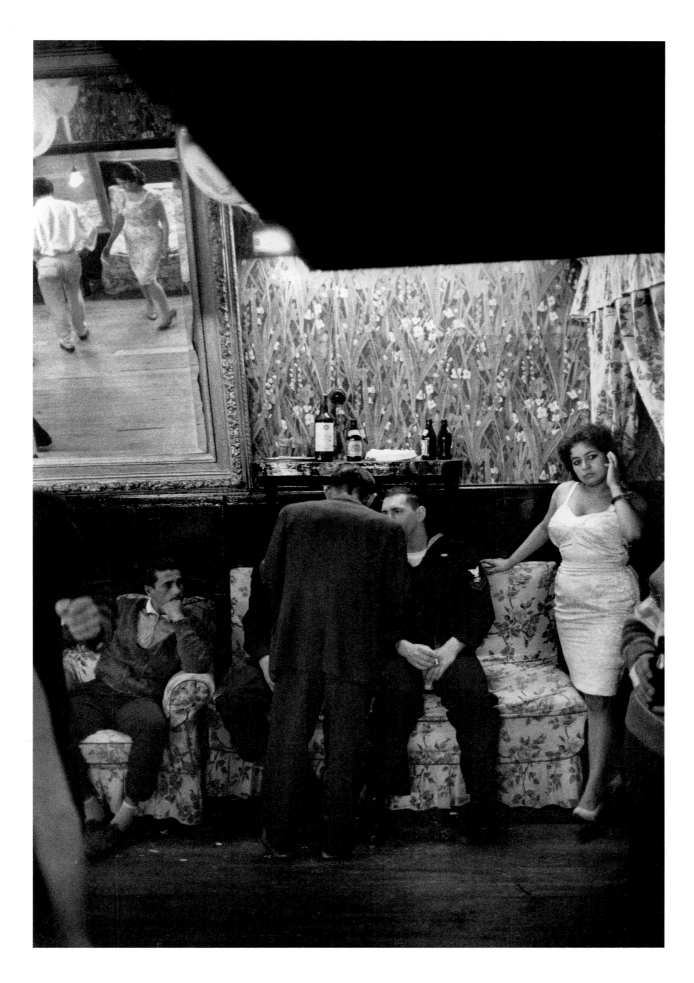

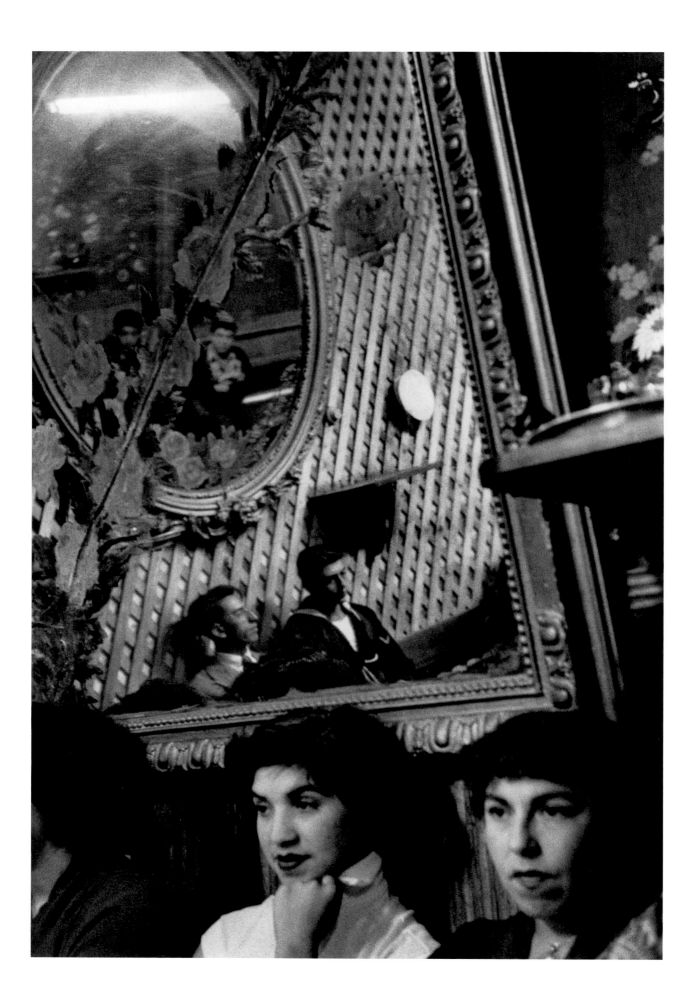

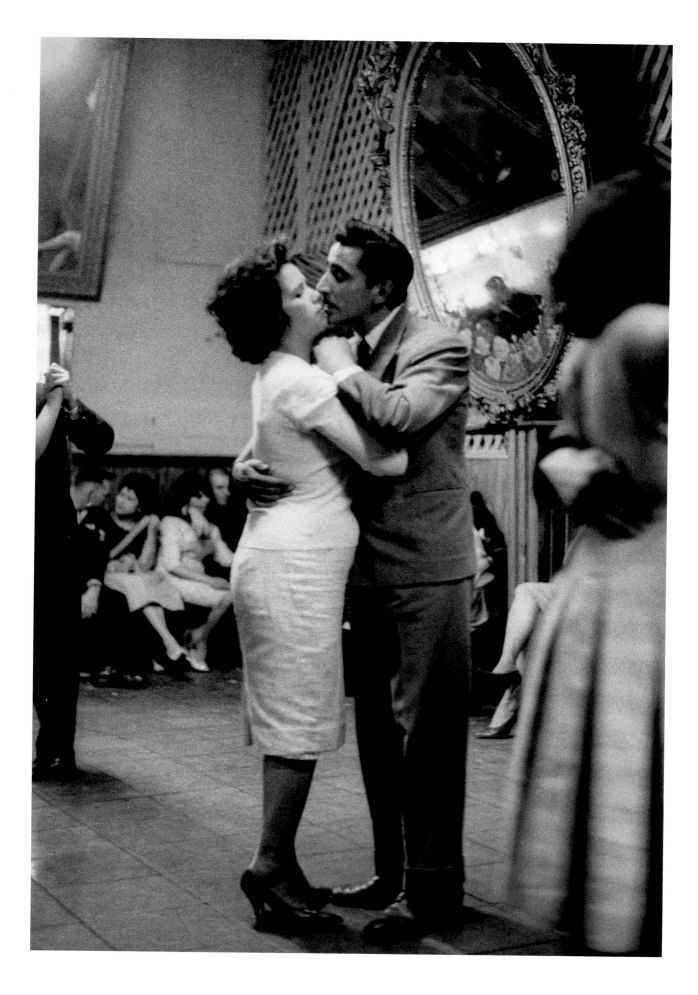

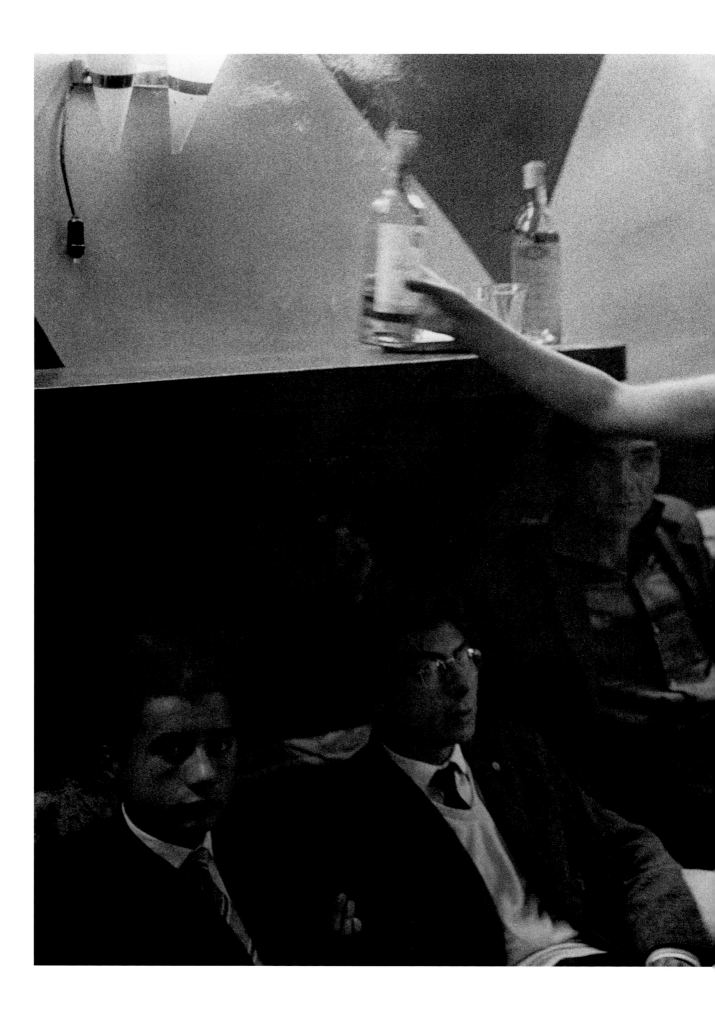

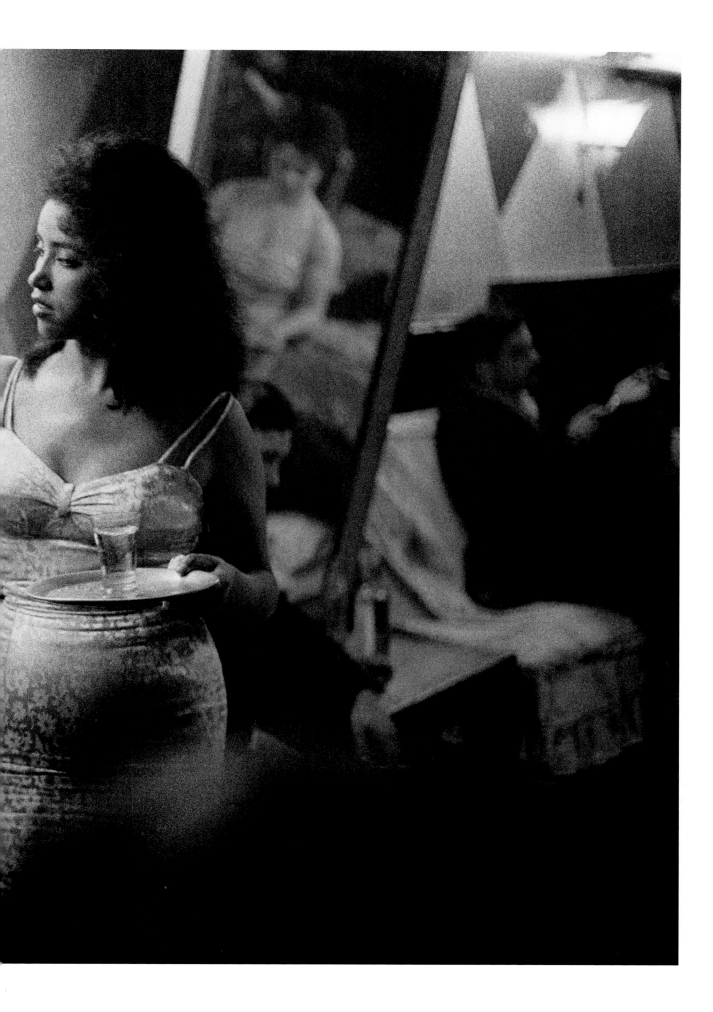

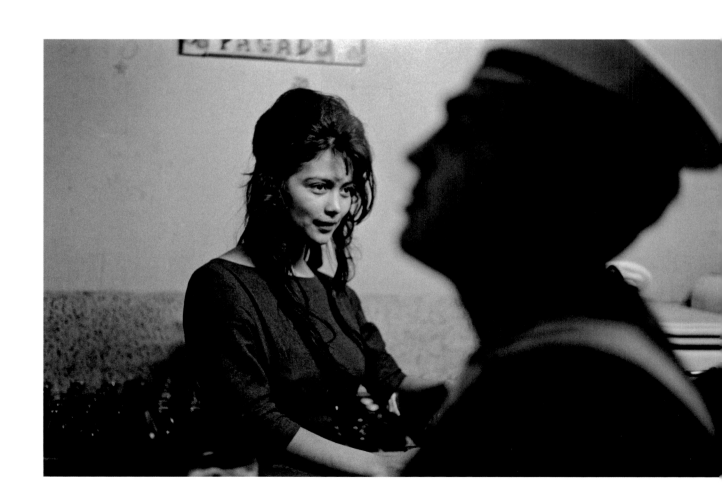

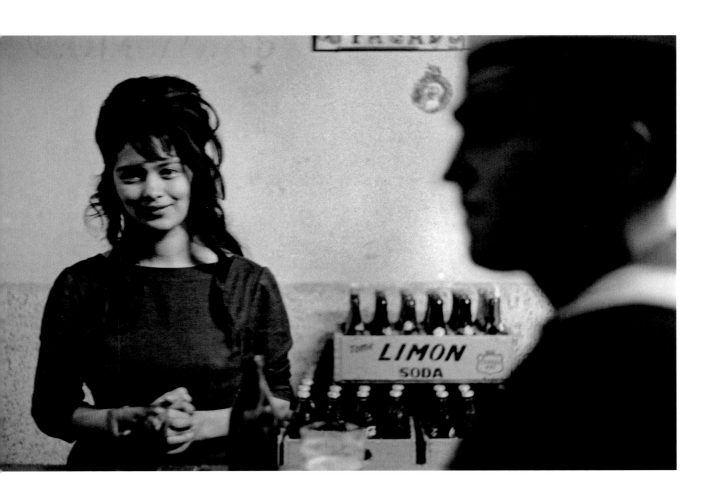

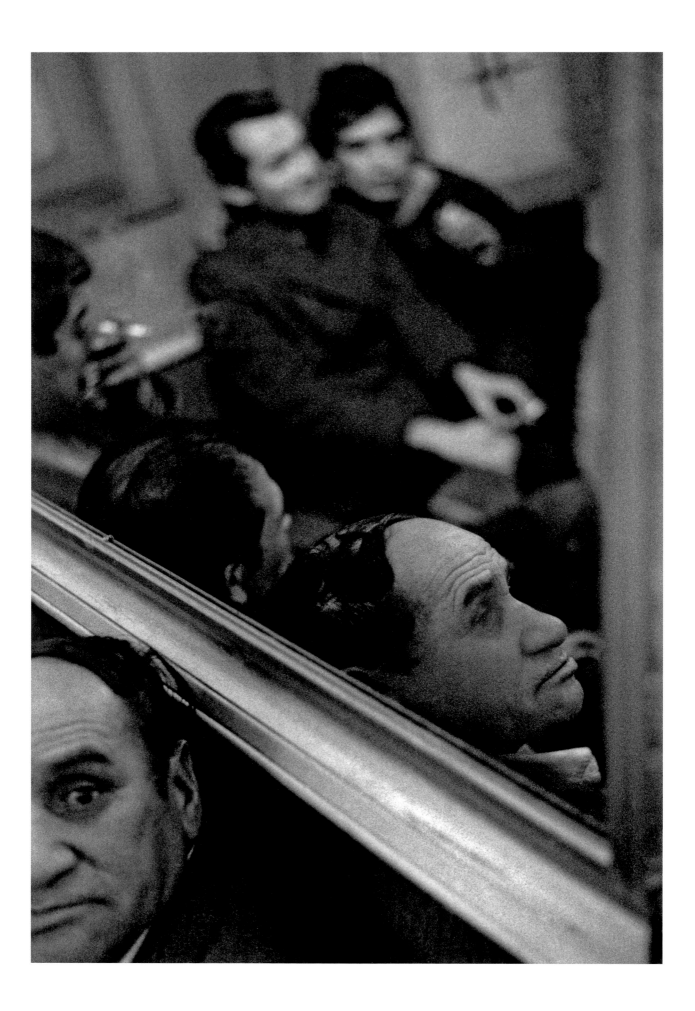

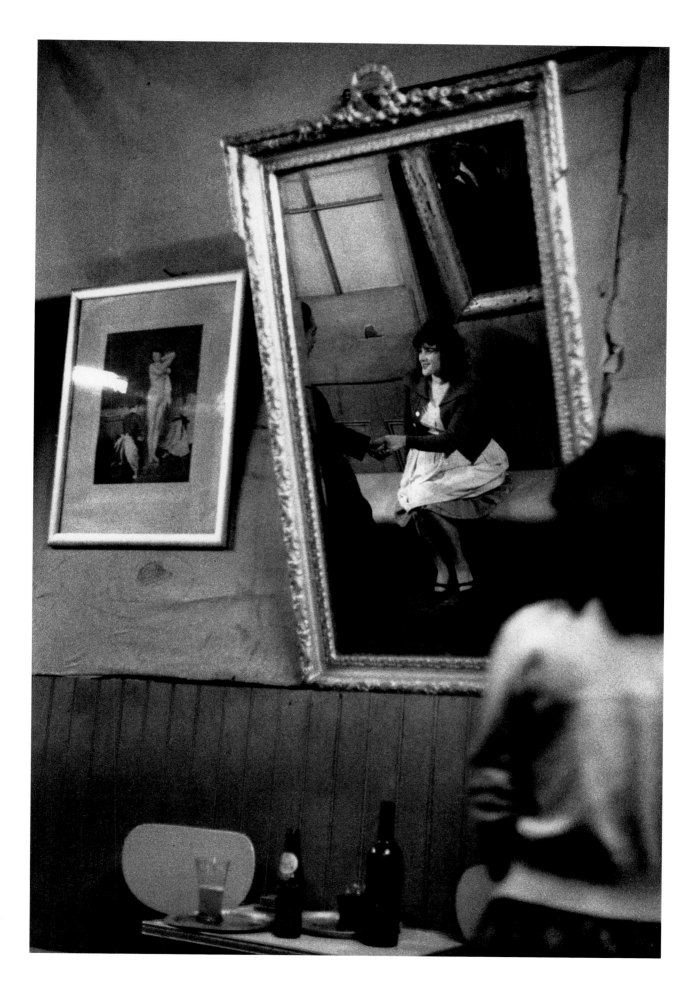

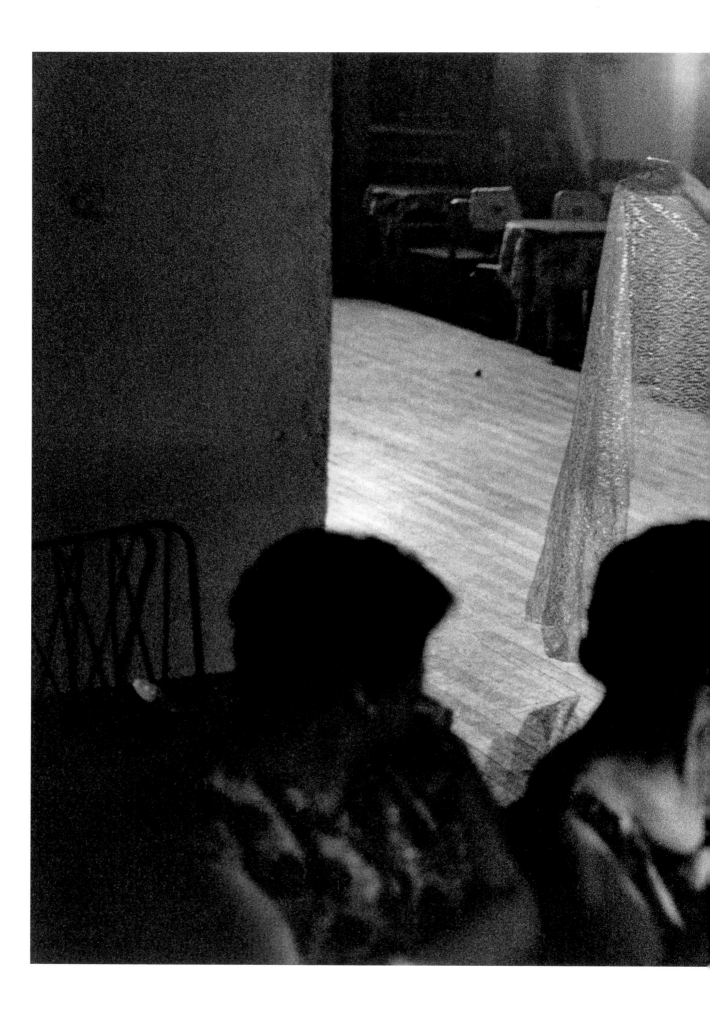

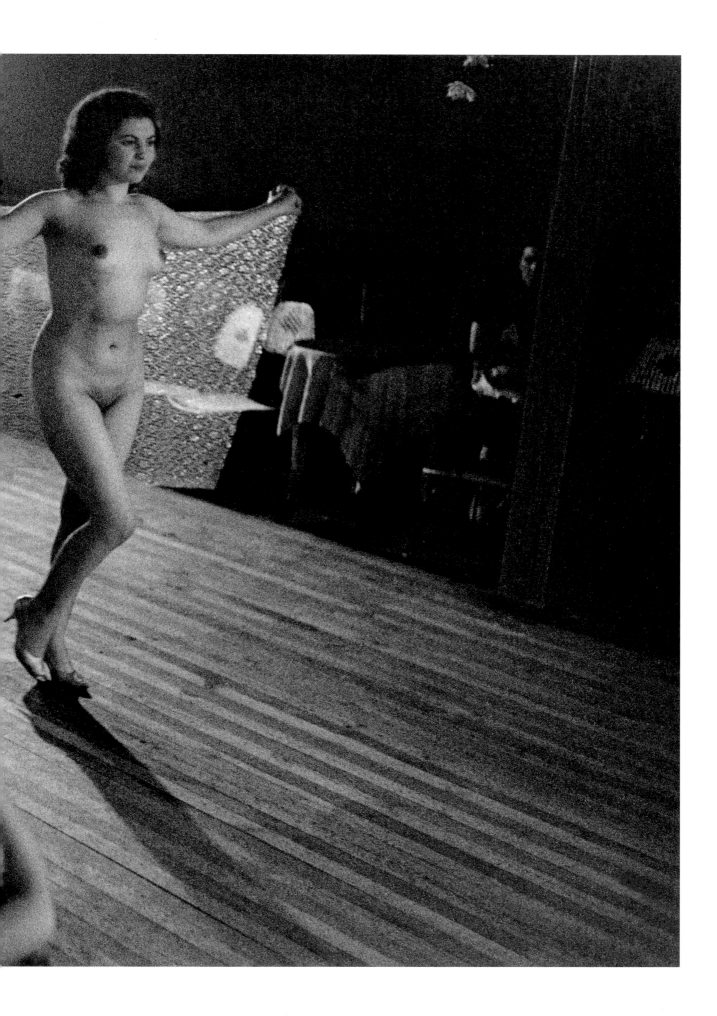

在这些风尘女子的房间里，四壁都挂着镶有金色边框的镜子，那是穷人和无知者试图通过效仿富人来提升自己档次的手法。在"七面镜"酒吧（Los Siete Espejos），镜子的一端都用绳子牵着，略微倾斜的角度正好彼此反射，整个房间也在映射下变成了万花筒，显得光怪陆离！

这地方简直不可思议，它有一个大舞厅，沿墙排放着座椅提供给客人和那些女孩……常常还有一两个易装者和一些好像女人的性别错位者。尽管他们十分拮据，还常常穿着二手衣服试图展示魅力，使人心酸苦楚！

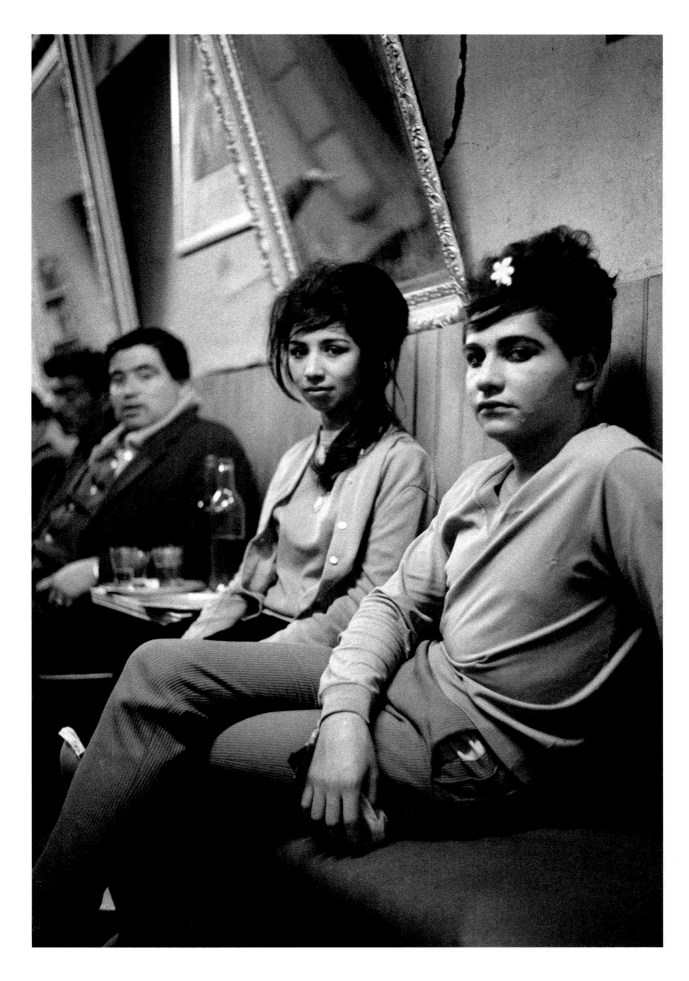

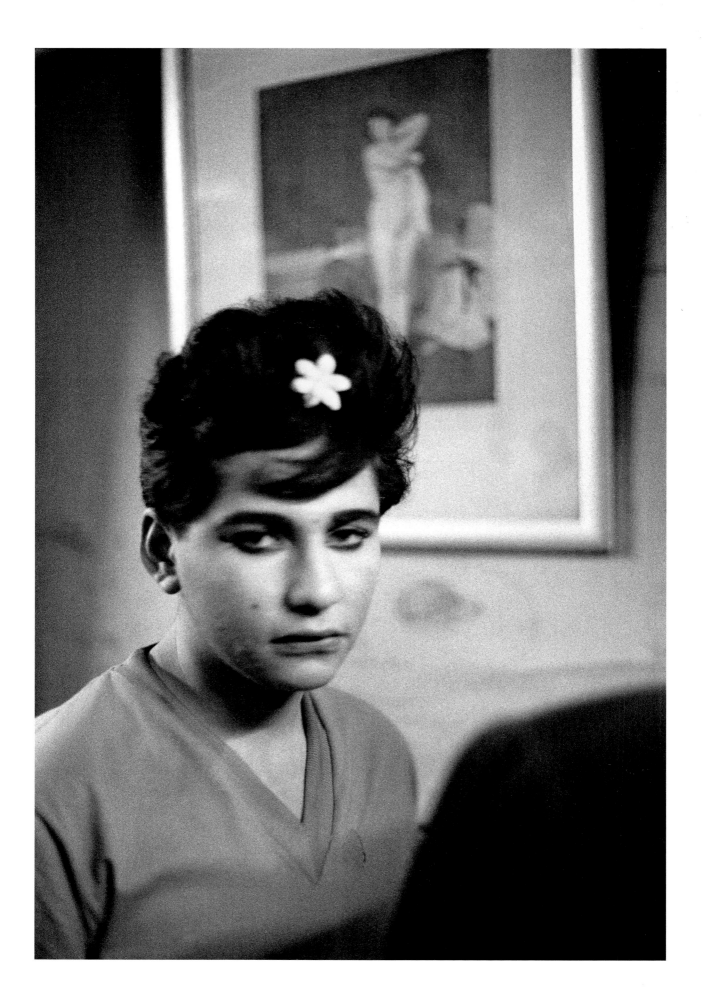

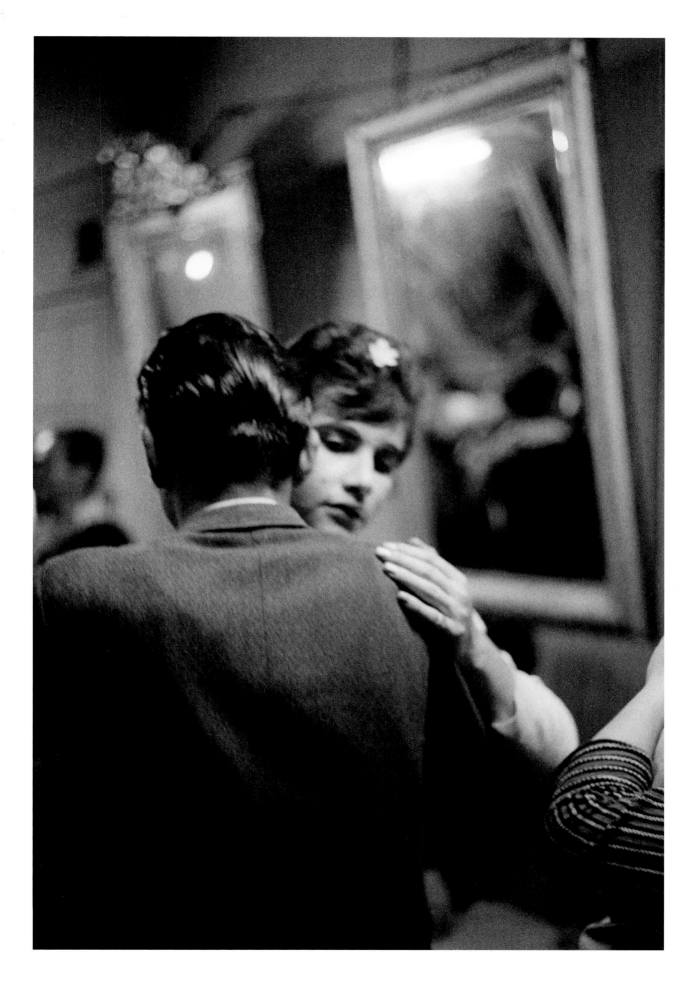

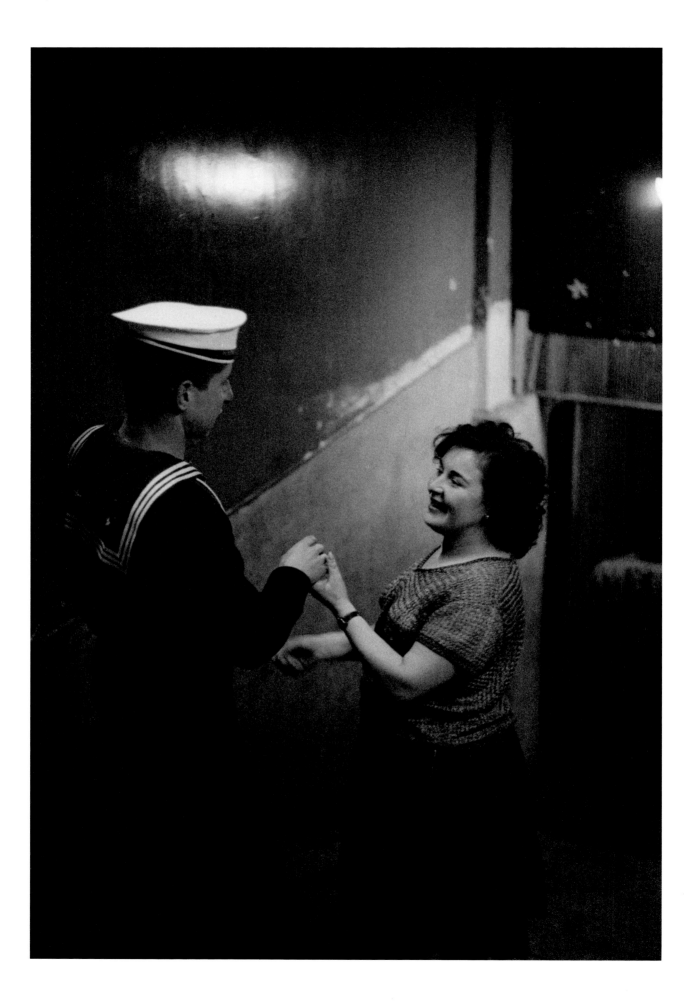

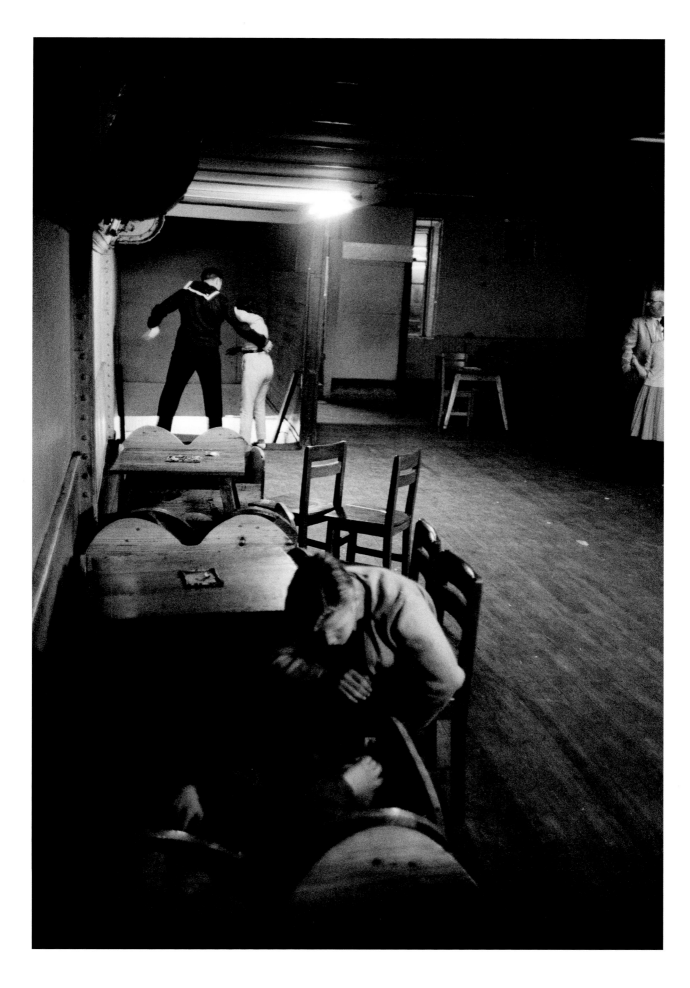

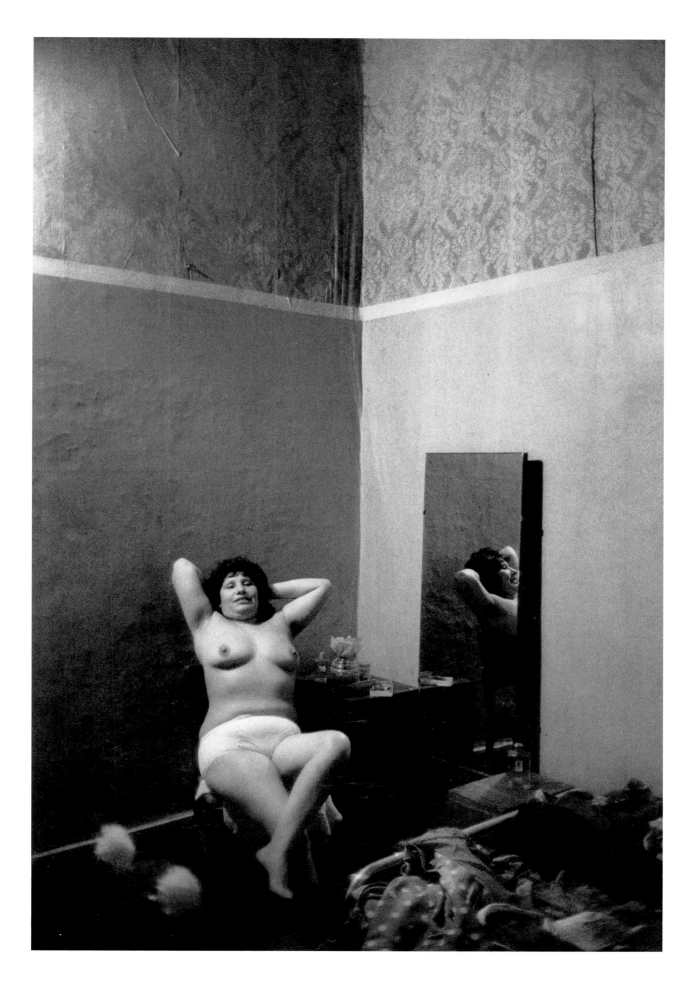

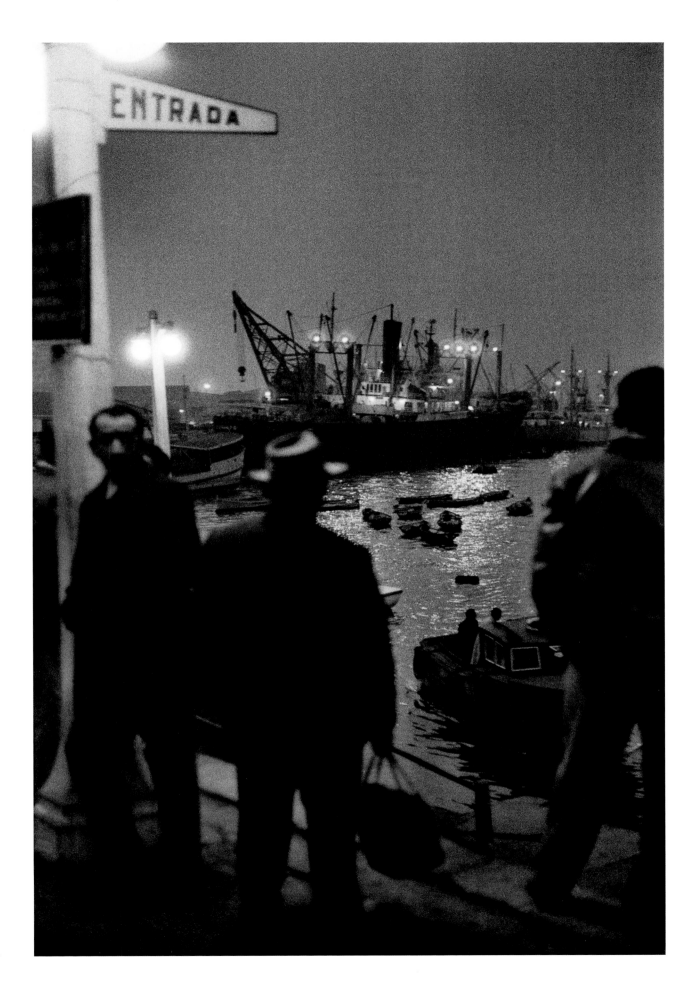

圣地亚哥

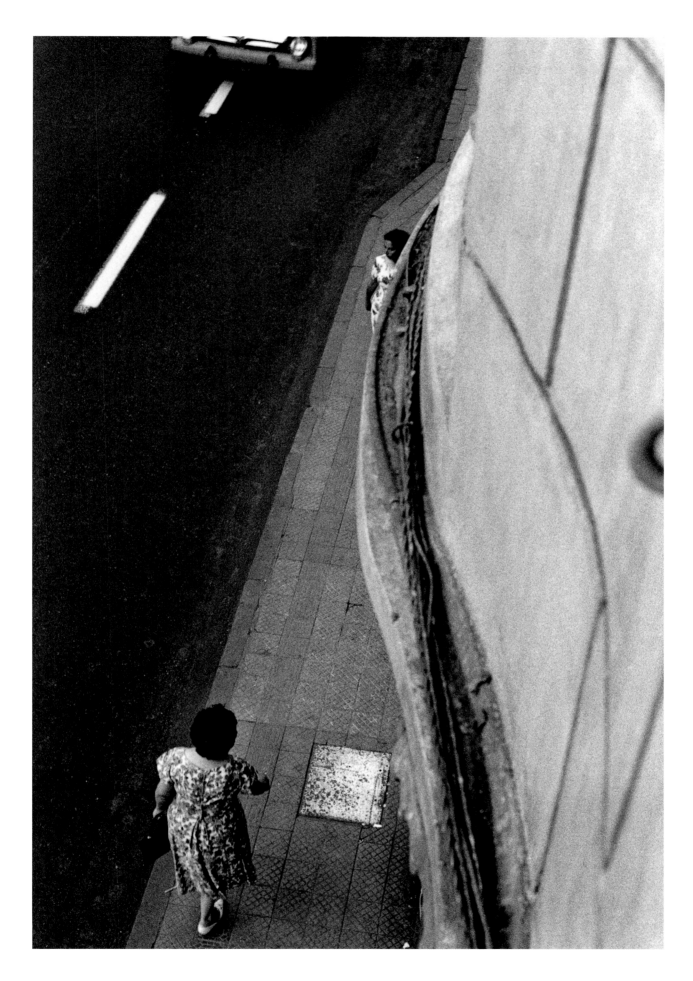

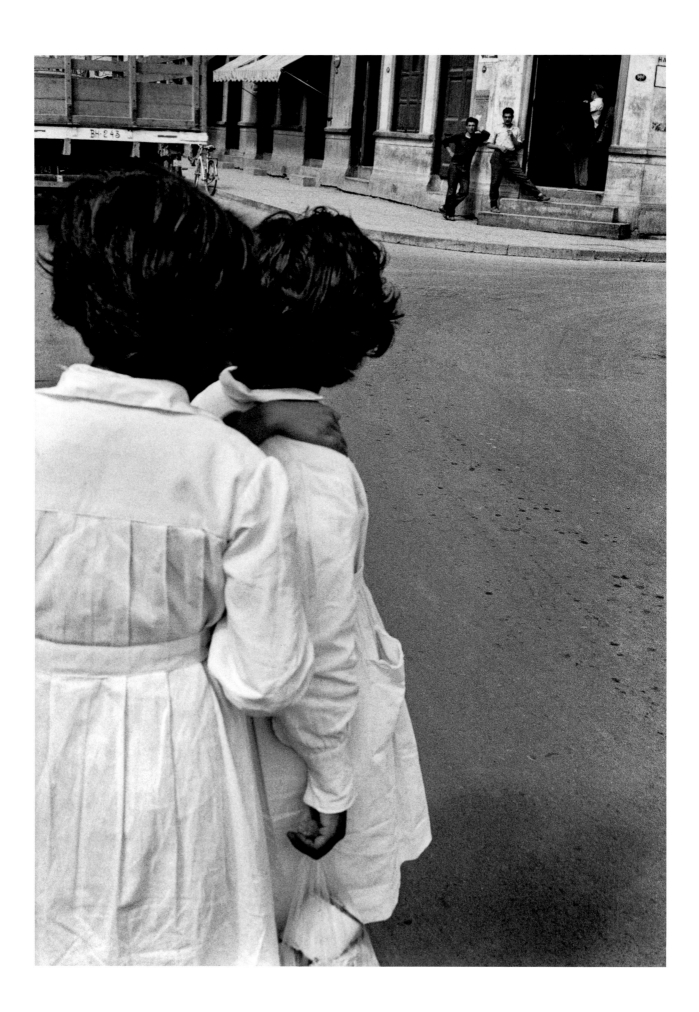

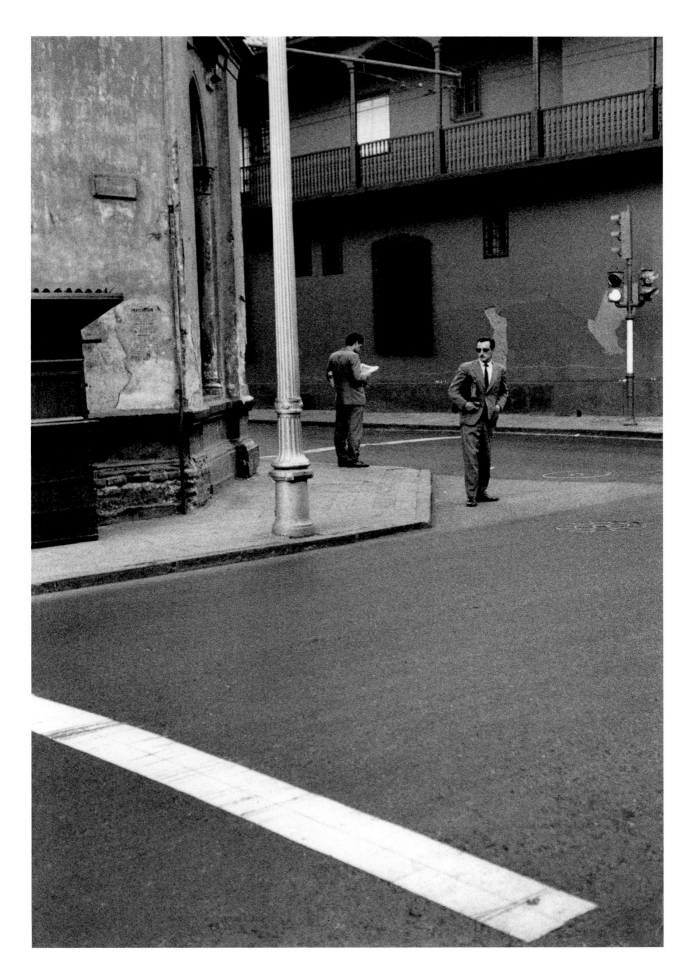

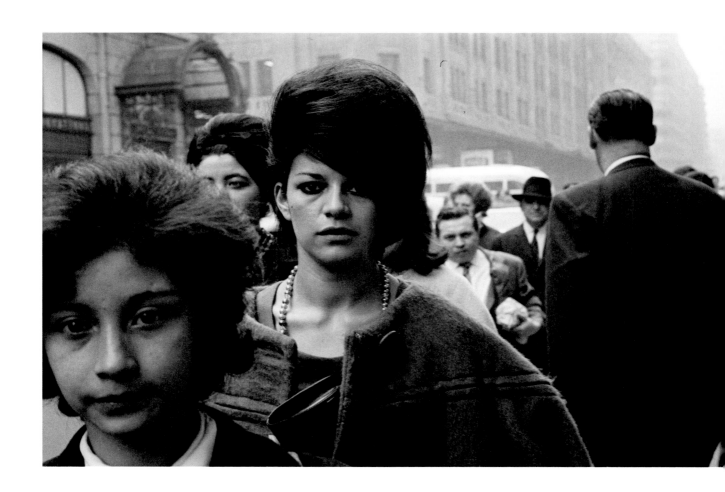

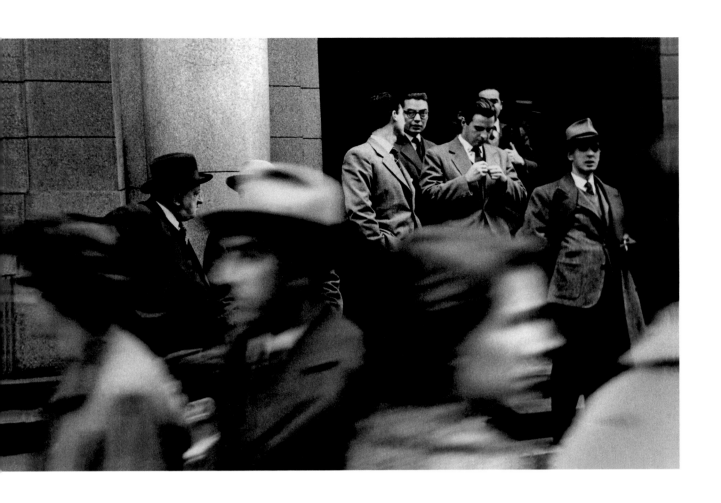

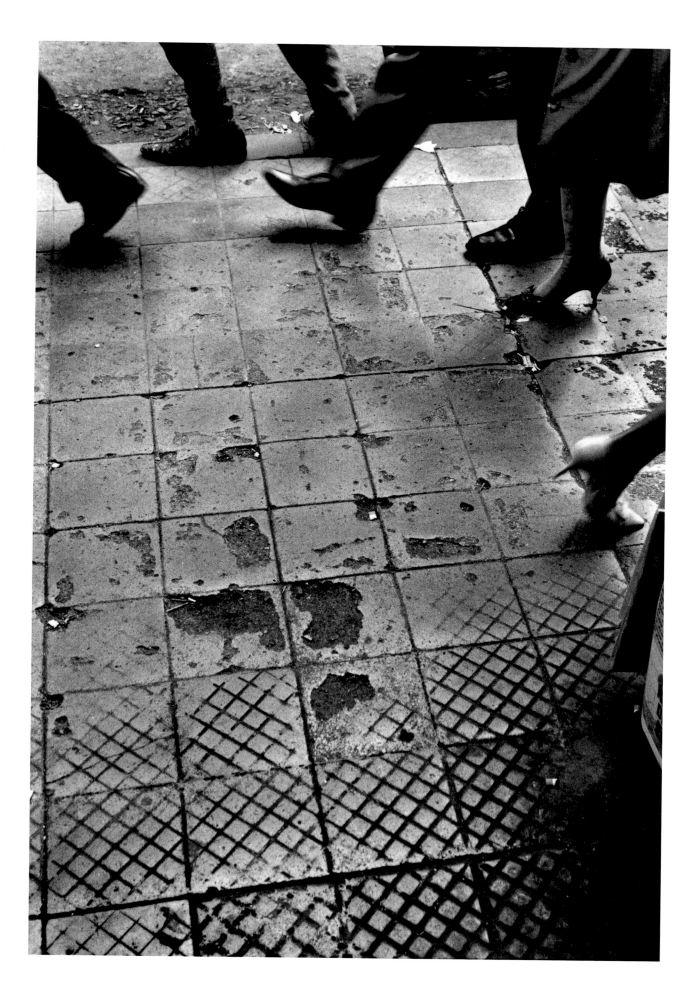

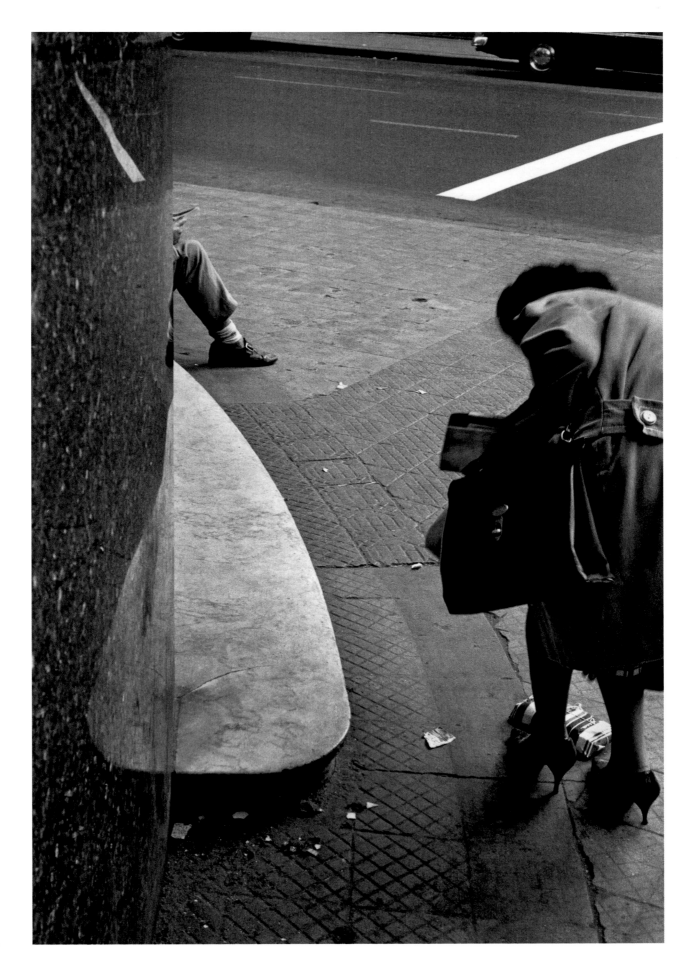

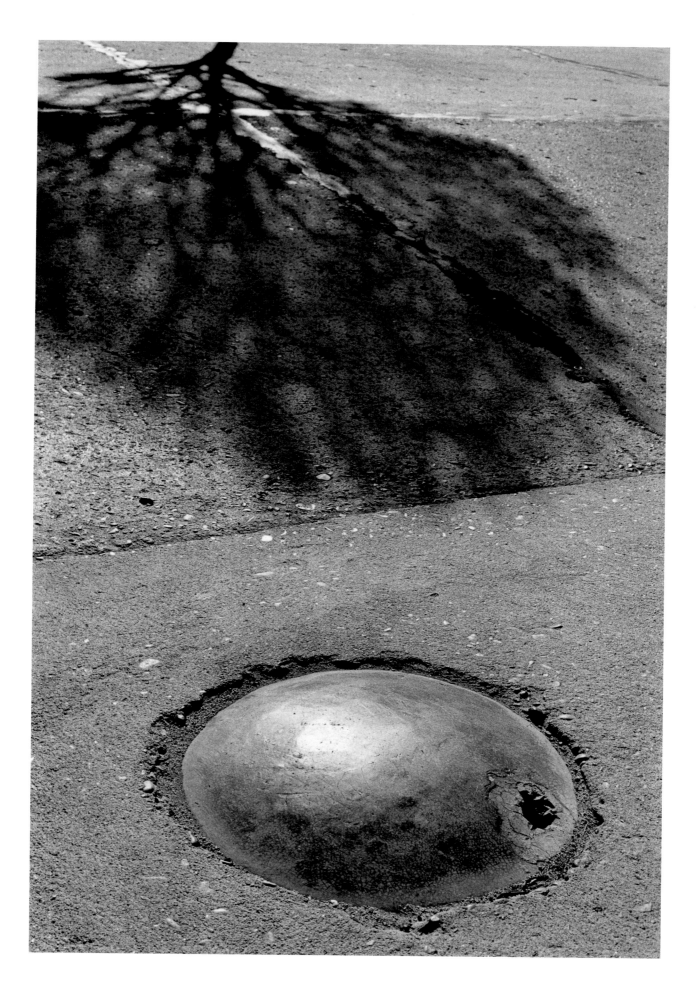

与其
去渴求
未得到，

何不
去珍惜
已有的？

S.L.

禅悟

从20世纪70年代开始，塞尔吉奥·拉莱与世隔绝隐居在小镇图拉约恩（*Tulahuén*）。他放弃了新闻摄影，开始教授瑜伽，与朋友们保持书信往来。他的信里点缀着一些绘画和日常生活的照片，他把这些称为"禅悟"——对外在世界产生强烈感受的一些瞬间。

1995年，他出版了一部原创作品集，其中收录了他的文字、绘画和摄影作品——意在阐述他个人的"宇宙观"，以下就是部分影印稿。

not to
photograph
news,
or inform.
But just
to photo-
graph
reality
as it
is,

horizontal,
vertical,
.. contem.
plation.

¡ Alham du lilah !

convent.

monastic life is solitary life.

mistakes can be corrected, and the
perfection we desire can inmediately
be created.

我赤脚
盘腿而坐，
只见当下
从地板
匆匆而过。

S.L.

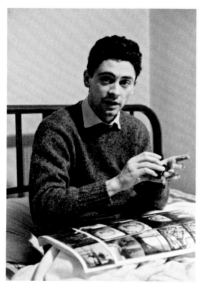

1.

迷宫之光

冈萨洛·雷瓦·基哈达（Gonzalo Leiva Quijada）

等着我，在海洋之门
等着我，我恒爱之物
冈萨洛·罗哈斯（Gonzalo Rojas）
《人之苦难》（**La Miseria del hombre**）
1948年

在生命的最后几年，塞尔吉奥·拉莱（Sergio　Larrain）出版了许多感赞上苍的小诗集，字里行间都展现了他对生命意义的终极探索：透过禅悟（satori）通往真理，用觉悟引领自我实现。

生命，
即当下的
每一天，
但
瞬息万变。[1]

从这些拉莱自己出版的诗中，我们能够读出他对人生的感悟。今天，许多智利乃至世界各地的摄影师都从拉莱的个人经历和作品中获得创作灵感。这足以说明，强大的感知力可以把单纯的摄影行为引入精神探索的视域。

拉莱甘愿成为腐质、泥土，他的谦卑令人感叹。他探索世界的过程，诉说着一个关于流浪的故事。这位流浪者发掘出藏于背后的意义，解析出遥远秘境的地图，并最终体会到，远在天边即是近在眼前。他的作品犹如神秘莫测的迷宫，留下阿里阿德涅的线团给后人探索。拉莱非凡的人生走在一条不寻常的路上，旅途中，他的朋友、亲人尤其那些报道和相片都是他作品魔幻力量的佐证，亦是其遗产价值之所在。不久前，高大山系带来风儿的低语，这位大师又开始了一段新的旅程：在2012年2月7日，拉莱在第二故乡去世，终年八十岁。

图注
图1 塞尔吉奥·拉莱在巴黎，1959年

注释
1. 塞尔吉奥·拉莱，自费出版诗集《赞美我主》（**Alham du Lilah**, El Manzano, Chile, 2008, p.14.）

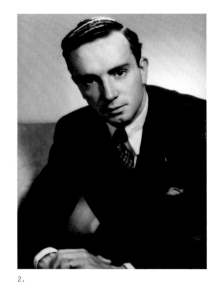

2.

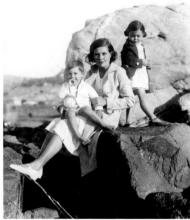

3.

4.

6.

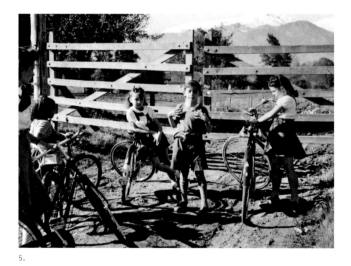

5.

图2 塞尔吉奥·拉莱·加西亚－莫雷诺
（Sergio Larrain Garcia-Moreno，塞
尔吉奥·拉莱的父亲），豪尔赫·奥帕佐
（Jorge Opazo）摄影，1938年
图3 梅丝黛·埃切尼克·科雷亚
（Mercedes Echenique Correa，"Pin"，
塞尔吉奥·拉莱的母亲），奎科（Queco，
塞尔吉奥·拉莱）和路查·拉莱（Lucha
Larrain，塞尔吉奥的姐姐）在萨帕里亚
尔，1934年
图4 塞尔吉奥·拉莱在萨帕里亚尔，
1935年
图5 Pin阿姨，芭芭拉·拉莱（Barbara
Larrain，塞尔吉奥的妹妹），露丝·拉莱
（Luz Larrain，塞尔吉奥的姐姐），奎科
和路查（路易莎）·拉莱[Lucha（Luisa）]
在骑车旅行中，战时
图6 Pin阿姨，豪尔赫·奥帕佐摄影，
约1938年
图7 露丝，塞尔吉奥，Pin和路查在塔瓜
塔瓜（Tagua Tagua），埃切尼克家族所
有，1933年

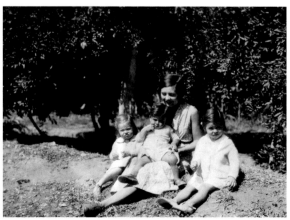

7.

家庭和社会背景

　　1931年，拉莱生于智利的圣地亚哥，一个具有贵族传统的巴斯克裔家庭。[2]拉莱的父亲塞尔吉奥·拉莱·加西亚-莫雷诺（图2）是名建筑师，他的艺术情趣在家中因妻子梅丝黛·埃切尼克·科雷亚（图6）的务实个性而收敛。梅丝黛，被家人和朋友称为"Pin阿姨"，是一个性格外向的强势女性。她富有责任心，多次组织慈善活动。而家里的五个孩子：路易莎，露丝，芭芭拉，塞尔吉奥和圣蒂亚戈（图3，4，5，7）的性格却与母亲截然相反。

　　拉莱一家经常从一处搬到另一处，这些地方也成为一个个结点，串联起每一位家庭成员的经历和记忆。而这幢奥萨大道（Ossa）上邻近卡洛斯运河（Canal San Carlos）的房子，对家人来说是最有感情的。老拉莱以勒·柯布西耶的风格建造了这栋房子。但几年后，老拉莱的美学观念发生了变化，经过审慎的理性思考得出"一定要尽善尽美，方能无可挑剔"。[3]一家人在这里平静、富足地生活了近十年。他们的房子坐落在市郊，沐浴在阳光下，被周围高大树林环抱，面朝东面广阔的田野和葡萄园。然而，这段美好的时光因小弟弟的不幸去世戛然而止。圣蒂亚戈1942年就出生在这幢房子里，一家人从此搬走再也没回去。

　　老拉莱是位文化名人，曾于1972年被授予智利国家建筑奖。起初在学校教授建筑学，后来创办了智利天主教大学艺术学院，还担任过建筑学院院长。[4]在此期间，他说服学校拿下罗康塔罗（Lo Contador），一片位于马波乔河对岸，圣克里斯托瓦尔山脚下有着悠久历史的房产。[5]在这片建筑的后一半，靠近大学的部分，老拉莱对其传统的殖民时期风格进行了改造，把它当作新家。这座位于佩德罗·瓦尔迪维亚（Pedro Valdivia）北区的房子还成为当时知识分子讨论现代主义的天然会议室。在老拉莱敏锐的艺术洞察力下，智利现代主义的观点与当时欧洲前卫派的观念不谋而合，都在这里得以呈现。受曼陀罗（La Mandragora）文学团体和画家罗伯托·马塔（Roberto Matta，图8）探索性作品强烈影响的智利超现实主义运动，也视这里为乐土。马塔是老拉莱的学生也是他们家的好朋友，他从各种拉丁美洲的文化象征中获得创作的灵感。老拉莱兴趣不仅局限于欧洲的前卫艺术，他家里还收藏了许多殖民时期的绘画和前哥伦布时代（pre-Columbian）的手工艺品，它们同当代艺术品相得益彰。

　　拉莱家中藏书丰富，不仅包括艺术、建筑和文学，还有各种报刊和工具书，让年轻的塞尔吉奥广泛地涉猎各方面知识。这其中包括杂志*Revue de L'Avant-Garde*，*Cahiers d'Art*，*Minotaure*，*L'Urbe*，以及有关马蒂斯和塞尚作品的书。拉莱还读到一些画报，如儿童周刊*El Peneca*、*El Tesoro de la Juventad*和*La Revista de Arte*。上面提到的这些刊物反映出当时国家精英们所建构的新的文化体系，这是极端重要和具有启发性的。

　　从日后这些藏书拍卖时的汇编书录来看，摄影图书只有很小一部分，主

2. 家族起源追溯到阿哈纳兹山谷（Valle de Aranatz），在西班牙巴斯克（Basque）地区，靠近潘普洛纳（Pamplona）。

3. 克里斯蒂安·博萨（Crisitian Boza）著，*Sergio LarraínGarcía Moreno, La vanguardia como propósito*（Bogota: Escala Ltda, 1990），p.35.

4. 《水星报》（*El Mercurio*），1953年5月19日，p.11.

5. 玛格丽塔·塞拉诺（Margarita Serrano），*Sergio Larrain*，引自*Mundo Diners*，1989，p76.

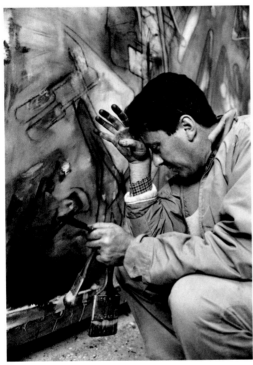

8.

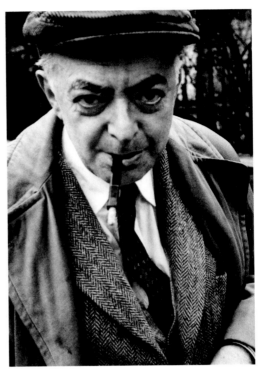

9.

要是关于先锋艺术作品和案例。两本展现19世纪智利摄影师作品的画册尤为值得注意,一本是《圣卢西亚影集》(*Album de Santa Lucia*),由本雅明·维库纳·麦肯纳(Benjamin Vicuna Mackenna)撰文。画册中,佩德罗·亚当斯(Pedro Adams)的照片回顾了19世纪的一次大规模城市建设工程。一片乱石岗最终被改造为城市中心地带的一条景观大道。家庭图书馆里还藏有菲利克斯·勒布朗(Felix Leblanc)一套照片的摹本:九册中的三册拍摄的是1906年以前瓦尔帕莱索引人入胜的城市风光,以及毁灭性地震后的景象,城中大部分19世纪的历史风貌被毁。除此之外,还有关于亨利·卡蒂埃-布列松的书,例如《布列松作品集》(1947年)、法文版的《决定性瞬间》(1952年,图10)、《巴厘的舞蹈》(1954年)和《莫斯科》(1955年),另有布拉塞(图9)的画册,如《塞维利亚的节日》(1954年,图11),这些书都充分表明了拉莱父子对欧洲杰出摄影师的喜爱。多年后,拉莱承认:"正是家中丰富的藏书燃起了我对美的追求"。[6]

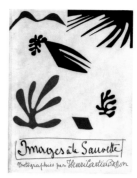

10.

11.

不过,拉莱家中随处可见的艺术收藏还要数前哥伦布时期的手工艺品。衣橱中挂着传统服饰,玛雅石柱立于古董柜旁,来自不同文化的花瓶点缀着书架、门厅和家具。对前哥伦布时期手工艺品的这种酷爱,或许能从拉莱父亲20世纪20年代末的旅欧经历中得到答案。他对当时立体派、超现实主义和纳比派等前卫艺术流派所追捧的"原始艺术"产生了浓郁兴趣。这些前卫艺术家们惊叹于这种原始艺术的表现力和形式运用,而它在几年前还鲜有人问津。"我曾有毕加索、马蒂斯和贾科梅蒂的作品,"老拉莱回忆,"为了买前哥伦布时期的艺术品,我决定在纽约把它们卖掉。"[7]痴迷于史前美洲的神秘世界,老拉莱完全沉浸在那些文化符号的象征寓意中,与它们朝夕相处,灵犀相通,简直爱不释手:"它们激发了我的想象,我的旅行、阅读和收藏都缘由于此。"[8]这些旅行,比如到玻利维亚的蒂瓦纳库(Tiwanaku)或是秘鲁的库斯科(Cusco)遗址,老拉莱总是与些个社会精英结伴而行,像历史学家莱奥波尔多·卡斯特多(Leopoldo Castedo)或是律师卡洛斯·阿尔塔米拉诺(Carlos Altamirano)。当然还有他的儿子,他负责用相机记录下行程。醉心于这些古老艺术品,老拉莱如此形容自己的感受:"探究这些星点、神秘的过去令我不可思议,那些关于我们的历史、国家或者身份的东西,如此真切地铺陈开来,感觉历史的回声就在心底回荡。"[9]

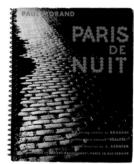

12.

这种痴迷完全是个人化的,当老拉莱距美洲的起源越来越近,与儿子的关系已渐行渐远。他们的关系时常紧张,分享感受的同时,彼此的误解也越来越深。尽管如此,当1999年6月27日老拉莱去世,塞尔吉奥前往萨帕里亚尔(Zapallar)参加了父亲的葬礼,他确信那周而复始的矛盾结束了。

拉莱的小学和中学都就读于圣乔治学院,一所传统的教区学校。他1941年入学,然而一次跌落河塘造成了严重背伤,长期打着石膏让他行动困难,不得不在1949年休学。学业的突然中断让拉莱只得以独立候考者的身份参加考试。他的一位同窗阿曼多·乌里韦(Armando Uribe,曾获智利国家文学奖)

6. 与帕斯·胡纽斯的访谈,2011年10月6日。除另有说明,所有访谈都由本文作者进行。

7. 玛格丽塔·塞拉诺,*Sergio Larrain*,同前注,p.77.

8. 卡塔丽娜·米娜(Catalina Mena),*Sergio Larrain*,引自*Paula*,2000年10月,p.86.

9. 塞尔吉奥·拉莱·加西亚-莫雷诺,引自前哥伦布时期艺术博物馆的开幕演说,圣地亚哥,1981年12月。

回忆起那段时光：“拉莱在圣乔治学院（小时候我们叫它圣豪尔赫）时常给上课的教士们捣乱。他们都彬彬有礼，但有文化的不多。有几位很突出，比如洛克·埃斯特万·斯卡帕（Roque Esteban Scarpa）和马里奥·贡戈拉（Mario Gongora），他们都在智利大学教育学院任教。”关于拉莱，他回忆：“拉莱那时很瘦，个子不高，走路大步流星。”[10]20世纪40年代，正上中学的拉莱身边，已包围着一批未来的艺术家和建筑师朋友。他们都被年轻的建筑师内梅西奥·安图内兹（Nemesio Antunez）组织到一起，而安图内兹在今后还将成为拉莱艺术道路上的同伴。

从学校回到家里，压抑的家庭环境让拉莱度日如年，心力交瘁。应接不暇的晚宴和舞会，无数的客套和轻浮的举止，家中无休止的社交活动让拉莱心烦意乱。对优越环境的觉醒意识引起了拉莱自省的困顿。难道做一个炫富者、势利眼？卡门·席尔瓦后来回忆：“他拒绝浮华的生活，父亲开着最新款的轿车兜风会令他不安——但父亲并不考虑他的感受。他内心充满冲突，在想要什么和抵制什么之间来回挣扎。”[11]

中学毕业，拉莱对家庭和那套繁文缛节的反感已不再掩饰。他的虚弱、糟糕的心境就像陀思妥耶夫斯基（Dostoevsky）和米盖尔·德·乌纳穆诺（Miguel de Unamuno）作品中的人物。1949年，他前往美国的加州大学伯克利分校学习林业工程。留学期间，他不太自在的生活在信中多有流露，未来的摄影师显然不大适应这个环境。拉莱在那儿没有朋友，无法理解这座大学城里“垮掉一代”的行为方式，那预示着一场嬉皮文化的青春骚动将在接下来的十年蔓延开来。

和其他学生一样，拉莱找了几份小时工来维持自己生活。他用刷盘子、做餐厅侍应生攒下的钱给自己买了一个相机和一支长笛。这些兼职多少能够让他感到经济独立。正如他回忆，“我四处转悠看看能买点儿什么，最棒的是我找到了一台徕卡ⅢC相机。我找来各种摄影杂志读，研究跟摄影有关的一切，并最终爱上了这架神奇的装置。我分期付款买了一台二手的，每个月还五美金。”[12]在另一个访谈他也谈到，“1949年的时候我买了第一台相机，当时没想过摄影会成为我的职业。”[13]1950年，为了追求新的向往，舒适的生活和内心的平静，拉莱转学到安阿伯的密歇根大学，在那里他可以用一个黑白暗房来冲洗自己最早的一批照片。在这座位于中西部的城市，清净的生活和连绵的大雪给拉莱的照片平添了一丝忧郁。儿时在埃米利奥·萨尔盖里（Emilio Salgari）书中读到的奇妙世界，得以在暗房中以微缩的形式出现。校园生活略显单调，却也有大把的时间不断地试验、憧憬并建造属于他的诗意世界。当决定成为摄影师和作家，拉莱跳上一条运煤的货轮返回了智利。[14]

然而，悲剧在1951年从天而降：拉莱的弟弟圣蒂亚戈在骑马时意外身亡。[15]弟弟的去世给整个家庭带来沉重的打击，为了能直面悲痛，接受现实，家人求助于上帝并决定一同前往欧洲。由此一来，拉莱只得终止美国的学业，陪同家人开始长途旅行。在欧洲和中东旅行的几个月时间里，父母和四个孩子间

10. 阿曼多·乌里韦，《与世隔绝》（El enclaustrado），引自Capital, no.213, 2007, p.116. 关于"埃尔·奎科"（El Queco）这个名字，芭芭拉·拉莱解释说："我们像爸爸那样叫塞尔吉奥·拉莱的小名'奎科'。最亲近的人一直都这么叫他。"来自与作者的访谈，2012年7月31日。

11. 卡门·席尔瓦，引用自维罗妮卡·托雷斯（Veronica Torres），Sergio Larrain fotógrafo, The Clinic, no.177, 2006年5月18日，p.24.

12. 引用自约瑟普·文森特·莫佐（Josep Vincent Monzo），The Way of Sergio Larrain, Sergio Larrain, 展览目录（巴伦西亚：IVAM Centre Julio Gonzalez, 1999年），英译本，p158.

13. 索尼娅·昆塔纳（Sonia Quintana），引自Serigio Larrain, su majestad el fotografo, En Viaje, no.417, 1968年7月，p.9.

14. 关于这期间塞尔吉奥·拉莱的生活细节已由作家何塞·多诺索记录，何塞·多诺索当时是智利一家主流杂志的记者。参见Un chileno entre los ases fotograficos, Ercilla, no.1317, 1960年8月17日。

15. "那年夏天，他从马上摔下来导致脾脏受损。但没有及时诊治，出现了内出血，很小就去世了。"与路易莎·拉莱的访谈，2011年9月7日。

的关系得到进一步巩固。尽管拉莱试图修复与家人的感情，但还是出现了不和谐的声音：当他的父母和姐妹们入住豪华酒店时，他选择了简单的家庭旅馆。分歧又变大了。

在意大利，确切地说是佛罗伦萨，拉莱观看了很多展览，阅读了各类杂志，还通过《八位意大利当代摄影师》（图15）这本书了解到朱塞佩·卡瓦利（Giuseppe Cavalli）（图13，14）的作品。拉莱被卡瓦利明快的摄影视角深深吸引，决心要回到最初的计划，成为一名摄影师。回到智利，拉莱住在圣地亚哥的拉雷纳区（La Reina），沉浸于诗歌和哲学，在他的小世界里继续关于视觉美学的思考。这期间，他在智利拍摄的第一批照片也冲洗了出来。正是在这个偏僻的地方，拉莱对东方哲学产生了兴趣。他开始长时间地练习静坐冥想，试图逃离这个与他不相干的环境。他剃光头发和眉毛，放弃了自己的财产，立下节欲的誓言，退居出世。后来，他回忆这段时期说"那是一段完美的时光，我尝试去观照自我。"

13.

14.

然而，这种虚幻的境界因为兵役而在1952年破灭了，拉莱前往洛斯安第斯的Guardia Vieja山地步兵营服役。"在部队，我感觉受到侮辱并被粗暴对待。我想要的不过是少许的清净和安宁。我的自信和精神追求都被毁了。"[16]弟弟的去世和不堪回首的兵役，让拉莱离开学校的日子与自己期望的平静生活南辕北辙。但是，这些意外遭遇也在一定程度上丰富了拉莱的人生阅历。

拉莱成了豪尔赫·奥帕佐的朋友，他是智利最著名的人像摄影师。事实上，奥帕佐成为拉莱最重要的老师，正是他引领拉莱进入摄影的世界，从此一发不可收拾。作为拉莱一家的好朋友，奥帕佐给每一位家庭成员都拍过肖像，包括拉莱的母亲和姐妹们，还有拉莱穿军装的照片。[17]

结束兵役之后，由于拉莱反叛、忧郁的气质，他转而关注社会生活的残酷，为了生存而忍辱负重的人们，还有受尽困难和冷漠的人们——流浪在圣地亚哥街头的孤儿。拉莱用照片记录下他们被人遗忘的生活。他成为他们的一员，他们的朋友和导师，又一个流浪的灵魂，与他们打成一片。1953年，他将街头流浪儿童的照片捐献给由基督之家基金会（Fundacion Hogar de Cristo）发起的，旨在呼吁公众对社会关注的慈善活动。这次活动由耶稣会运作，神父圣阿尔贝托·乌尔塔多（Saint Alberto Hurtado，图17，18）倡议。他们希望为弱势人群提供社会救助，给露宿者和老弱病残提供庇护。1953年的一次慈善活动，使用了拉莱的四幅照片来突出无家可归的问题。在宣传册的版面中心，请求读者"为了明天慷慨募捐"。[18]

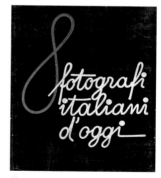

15.

这次作品发表之后，拉莱接受了"我的家基金会"（Fundacion Mi Casa）、基督之家等慈善组织的委托——去拍摄在圣地亚哥郊区无家可归的儿童。沿着贯穿城市的马波乔河的岸边，这些孩子生活在极度贫困之中，社会却视而不见。在智利他们被叫做"杂毛儿"（pelusas），这些小男孩和小女孩们往往抱团儿住在一起免受欺负。他们接纳了拉莱，彼此成为朋友，他拍摄了一系列黑白照片，也

16. 何塞·多诺索，*El escribidor intruso*，同前注。
17. 与塞西莉亚·布鲁纳（Cecilia Bruna）的访谈，2011年11月6日。
18.《水星报》，1953年4月29日，p.33.

图13 朱塞佩·卡瓦利摄影，出自 *Vela marchigiana*，1953～1958年
图14 朱塞佩·卡瓦利摄影，出自 *Natura morta*，1940年
图15《八位意大利当代摄影师》（*Otto Fotografi italiani d'oggi*）封面，1942年

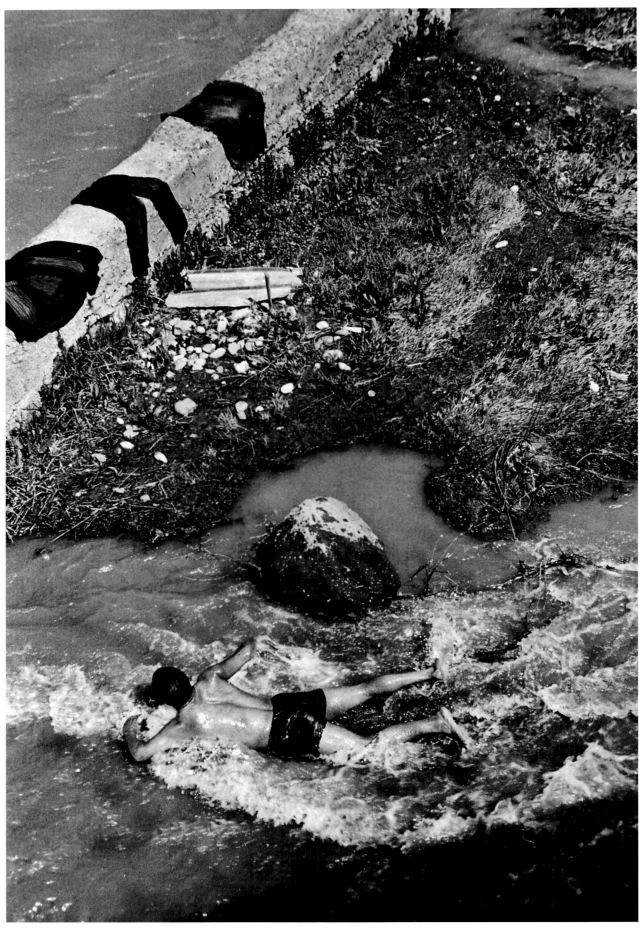

通过纪录片来反映孩子们严酷的生活状况。这些作品所具备的洞察力实际上是源于拉莱悲悯的凝视：孩子们就如同这位摄影师，是相纸上默默无闻的小草，残酷的世界中形单影只。

对许多人来说，这些关于街头儿童的照片是划时代的作品。正如一篇关于拉莱的文章说到的，这些照片代表了他对家庭和精英桎梏的突破。[19]在这次坚定的行动上，拉莱摈弃自己的社会背景，成为了那些弃儿的兄弟。

在这些照片中，有一张特别具有象征意味（图16）：一个小男孩独自在肮脏的水里游泳，那是被污染的马波乔河；小男孩正随波逐流，但还要足够的忿恨和热情来应对艰辛的生活：一种强有力的隐喻手法代表了拉莱式的心理状态。正如智利摄影协会一位成员所言："社会维度是拉莱作品的根本要素，它们第一次展示了此前人们忽视的东西。其实，流浪儿童并不存在，因为他们不曾出现在任何地方！"[20]然而，这一作品之后，拉莱面临两个难题：一方面来自家庭的不理解，家人期望他完成大学学业，并不接受他改变职业；另一方面，如同约塞普·莫佐（Josep Monzo）指出，是他对"智利乃至国际上，一种过时的教条摄影方式"的抵制。[21]换句话说，拉莱抵制那种只记录美的摄影。

19. 维罗妮卡·托雷斯，*Sergio Larrain fotografo*，同前注，p.26.

20. 与罗伯托·爱德华（Roberto Edwards）的访谈，2011年10月20日。

21. 约塞普·莫佐，*La escriturade la luz*，*The Clinic*，no.177，2006年5月18日，p.25.18日，第25页。

17.

18.

图16 塞尔吉奥·拉莱，在马波乔河肮脏的水里游泳的流浪儿童，圣地亚哥，1952年

图17,18 神父阿尔贝托·乌尔塔多，基督之家基金会的创建者，1953年

19.

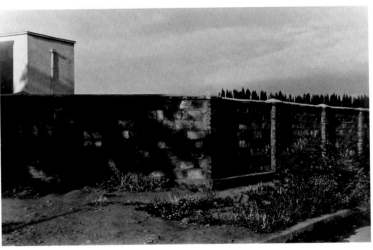

20.

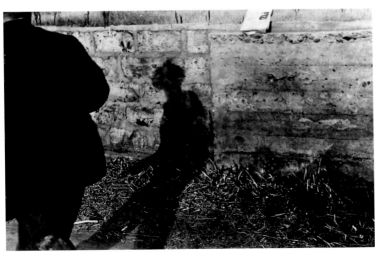

21.

图19, 20, 21 塞尔吉奥·拉莱, 智利,
1952年。MoMA收藏的照片, 纽约

早年艺术生涯（1954～1959）

1954年，拉莱成为了一名自由摄影师。他的第一个纪实报道聚焦在两个主题：圣地亚哥的流浪儿童与都市生活。作为加西亚·卡门·沃画廊（Galeria Carmen Waugh）的开幕展，拉莱的这些作品同他朋友内梅西奥·安图内兹的画作联合展出。这是智利的第一家私人画廊，以其主人的名字命名。画廊网罗了众多新兴艺术家，并在拉丁美洲的南锥（Latin America's Southern Cone）为人们提供了一种全新的艺术视界。[22]

1956年底，在记者和剧作家圣蒂亚戈·德尔·坎波（Santiago del Campo）的帮助下，拉莱顺利成为了巴西最著名的刊物《O克鲁塞罗》周刊西班牙语版（*O Cruzeiro Internacional*）的专职摄影师，在当时，这是拉美地区最受瞩目的摄影作品展示平台。两人至少有过六次合作，这并非偶然：坎波位于圣地亚哥的家中经常聚集着一群富有创造力的年轻人，其中不少是作家或者画家。出于对艺术的热爱，坎波经常在城市里的各种文化场所做演讲。同时，作为知名杂志*Pomaire*的编辑，他重视图像的作用，特别是摄影。在坎波的建议下，拉莱拜访了智利摄影师马科斯·却慕台斯（Marcos Chamudez），他是入选著名展览"人类大家庭"的唯一拉美摄影师。[23]经过他们的鼓励，拉莱决定寄给纽约现代艺术博物馆（MoMA）一些作品。1954年，他准备了一个自己代表作的选辑寄给MoMA的摄影部主任爱德华·史泰钦，对方买下其中四幅（图19，20，21）作为馆藏。这一结果，为拉莱在竞争激烈的摄影界开启了一个令人憧憬的未来。

20世纪50年代的圣地亚哥拥有培育新观念，鼓励学术和艺术讨论的良好氛围。年轻的艺术家聚集在城市的历史建筑、咖啡馆、酒吧、国家艺术宫、森林公园和画廊。对拉莱而言，最重要的地方当属他在默塞德街的小公寓，它紧邻艾琳·莫拉莱斯街，设计师杰米·加雷顿（Jaime Garreton）的工作室就在那儿。工作室的二楼是Singal画廊，拉莱在这里认识了马科斯·诺那（Marcos Llona）、劳尔·伊拉莱赛瓦[24]和来自北美的艺术家希拉·希克斯，她在耶鲁大学跟随约瑟夫·阿尔贝（Josef Albers）。[25]

1957年末，拉莱与哑剧院（Teatro de Mimos，图22）合作。这是一家很有声望的戏剧公司，是哑剧艺术的开拓者。他们挑选了一个重要的历史遗址——安第斯山脚下的阿列塔官邸（Casona Arrieta）作为这组图片的背景，以此来探索演员的肢体语言与场景之间的关系。拍摄结果令人出乎意料：画面中演员突兀的轮廓与充满生机的自然背景并置，15张超现实主义风格的作品诞生了。[26]

这一时期，拉莱最主要的艺术成就是与画家希拉·希克斯在智利国家美术馆举办的双人展。[27]展览的背景是1957年12月至1958年2月期间两人在智利南部的旅行。在这次长途跋涉中，他们穿过湖区从瓦拉斯港（Puerto Varas）到蒙特港（Puerto Montt），经奇洛埃岛向南，沿航道抵达蓬塔阿雷纳斯（Punta

22.

图22 塞尔吉奥·拉莱，哑剧院公司，阿列塔官邸（Casona de Lo Arrieta），圣地亚哥，智利，1957年

22. 这家画廊位于圣地亚哥商业中心的班德拉街（Calle Bandera），吸引了很多藏家和买主。参见法里德·泽兰（Faride Zeran），*Carmen Waugh, La vida por el arte*（Santiago: Editorial Lumen, 2012）。

23. 圣蒂亚戈·德尔·坎波，The Family of Man: a vision unitedby work, love and sorrow, *Pomaire*, no. 9, November–December 1957,pp. 8～9.

24. 与劳尔·伊拉莱赛瓦（Raul Irarrazaval）的访谈，2011年11月22日。

25. 希拉·希克斯曾前往智利与拉莱的父亲一同研究前哥伦布时期的建筑。

26. 参看智利国立图书馆的图片目录。

27. 本次展览从1958年4月25日持续到5月11日。在美术馆的档案里仅有艺术家和展期的记录。

23.

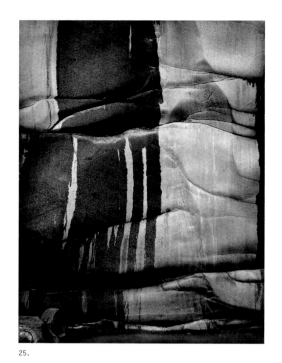

24.

25.

27.

26.

图23 希拉·希克斯和塞尔吉奥·拉莱在
艺术宫的展览,圣地亚哥,1958年4月
图24 从左至右:塞尔吉奥·拉莱、希拉·
希克斯、豪尔赫·萨纽埃萨（Jorge
Sanhueza）和内梅西奥·安图内兹在塞
尔吉奥·拉莱的一幅作品面前,艺术宫,
圣地亚哥,1958年
图25 塞尔吉奥·拉莱,智利,1957年
图26, 27, 28 智利艺术家卡门·席尔
瓦,塞尔吉奥·拉莱摄影,约1954年

28.

Arenas），然后进入麦哲伦海峡。再从蓬塔阿雷纳斯出发，穿过比格尔海峡（the Beagle Channel）到达纳瓦里诺岛（Navarino Island）。当时，美洲大陆最南端的人类定居点就在那里，威廉姆斯港（Puerto Williams）。[28]在写于1958年1月的信件中，拉莱提到了这次长途旅行中的一些细节："我们顺着航道前行，沿途景色十分壮美。我站在船上最高的地方，放下相机，集中精力观察。当捕捉到一个画面时，我会冲云层对焦片刻，然后再放下，花更多时间去观察。船顺着缓慢的水流航行，终于我们在蓬塔阿雷纳斯上岸。我原本只打算四处走走看看，但难以置信的奇境映入了眼帘。"[29]

这个展览由智利大学赞助，在国家美术馆最富盛名的智利厅举行（图23，24）。希克斯展出20幅绘画作品，拉莱展出18幅摄影作品，包括7张巨幅照片。作为一个整体，这些作品通过两种不同的艺术形式，提供了一个"真正的美学视角，即当今最具创新的艺术手法：抽象"。[30]当时主要的评论家安东尼奥·罗梅拉（Antonio Romera）把拉莱视为代表智利前卫文化的摄影师，他表示拉莱有着"一位昆虫学家的视角，他奇迹般地给人以出其不意，把平常的主题提升到艺术的层面"。罗梅拉不太涉及到摄影，但是他赞赏了拉莱的视觉敏锐力，他非具象的风格和"壁画般"（图25）的惊人品质。这种品质在于，拍摄时的细致观察与完成后放印的巨大尺幅之间的鲜明对比。同时期的另一位艺术评论家里卡多·宾迪什（Ricardo Bindis）写道："拉莱用大画幅探索了一条全新的美学路径，他放弃受到社会启发的新现实主义，而坚定地探索现实中细微的一面，再将细节放大。我们面前这些不起眼的事物是此前从未观察到的，这位极具天赋的摄影师则将它们转移到照片上。"[31]

同年6月，拉莱的双人展作品在布宜诺斯艾利斯的伽拉忒亚（Galatea）画廊再次展出。[32]在给好友卡门·席尔瓦（图26,27,28）的信中，他写道："我在布宜诺斯艾利斯十分悠闲，整天无所事事。独自一人，每天四处游荡，碰到很多人。（似乎）唯一能让我专注的事，就是用影像记录下这座城市。我花了一整天的时间穿街走巷，去郊外拍些照片，这一切真是惬意……我的展览在周一开幕，看起来进行得不错，这将是我作品在这里的第一次展出。"[33]这次展出也包括了希克斯的作品。值得注意的是，作品呈现在两个不同的展示空间里：一个致力于主流艺术，另一个则是前卫艺术，也举办在两个不同的南美国家。事实上这次巡展到阿根廷，来到一个具有浓厚文化氛围的城市，将成为拉莱作品国际视野形成的一个标志。

20世纪60年代的智利艺术家和作家们的形象，常常被拉莱的镜头收录。1996年出版的一部关于画家安图内兹作品的书里就有拉莱的6幅照片，分别在1966年和1967年，拍摄于奇洛埃岛和画家在圣地亚哥的工作室，这些私密的肖像都采用仰拍和非常规的景深。[34]诗人尼卡诺尔·帕拉（Nicanor Parra）著名的诗集《结构性作品》（Obra gruesa）里也附录了拉莱在拉雷纳区为其拍摄的肖像，时间大约在1965年。[35]

在1957年至1959年间，拉莱和围绕在安图内兹工作室的艺术家群体走得很

28. 与希拉·希克斯的访谈，2011年11月6日。

29. 卡门·席尔瓦，*Correspondencias Sergio Larrain*, Santiago: Inforarte,2001, p. 59.

30. 里卡多·宾迪什，"展览由智利大学组织"，《智利大学校史》，1958年，p.348.

31. 里卡多·宾迪什，"展览由智利大学组织"，见上注，第349页。

32. 伽拉忒亚画廊曾是阿根廷先锋摄影的中心，位于Viamonte街564号，这是20世纪50~60年代独立艺术界的里程碑。

33. 卡门·席尔瓦，引用自维罗妮卡·托雷斯，*Sergio Larrain fotograго*, 见前注，p.63.

34. 蒙特塞拉特·帕尔默·特尔斯和内梅西奥·安图内兹，N. Antúnez, *Obra Plástica* (Santiago: Ediciones ARQ,1997), pp.183~185.

35. 尼卡诺尔·帕拉（Nicanor Parra），*Obra gruesa* (Santiago: Editorial Universitaria, 1969), p. 2.

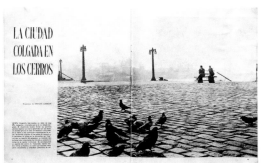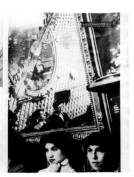

29.

近，这里俨然成为那些杰出艺术家们的聚会地点。在这里他自然结识了很多朋友，包括他的红颜知己卡门·席尔瓦，还有露丝·多诺索和宝琳娜·沃，他们都是工作室的创始成员。拉莱拍摄了许多他的朋友们在画画、写生时的照片。除了核心成员之外，还有其他的参与者包括罗塞·布鲁（Roser Bru）等人。[36]关于拉莱，他们其中的一位曾回忆到，"骑着他心爱的助动车悠悠地来到工作室"。[37]

拉莱发表的首篇报道，图文并茂地刊登在《O克鲁塞罗》国际版上，标题为《取景框即窗口》，作为送给他的缪斯卡门·席尔瓦的礼物。除了文字叙述，全文包括了7张不同尺寸的黑白照片和1张整版的彩色照片，内容是席尔瓦在她的工作室，周围都是她的油画。[38]意味深长的是，拉莱在文章里也第一次提到了对瓦尔帕莱索这座城市的迷恋："她去了，她，艺术家，从圣地亚哥，她居住的地方，去瓦尔帕莱索，罗曼蒂克，风景如画的海港，在这里她可以憧憬……可以画船。"[39]

拉莱赠给席尔瓦两本相簿，每一册里收录了40多张照片。其中一些照片以新闻报道的方式发表在《O克鲁塞罗》上，更多的则出现在随后的文章和出版的《手中的取景框》和《瓦尔帕莱索》两本画册里。这些个性化的画册让我们第一次感觉到两种迥然不同的作品，两种潜藏的观察方式。当然，相簿中还有流浪儿童的照片、他朋友们的肖像——包括席尔瓦自己的、露丝·多诺索的，以及拉莱在瓦尔帕莱索和智利南部的家。相簿中照片的编排有如一系列的偶遇，讲述了拉莱在往后时光中要解决的一些视觉难题。

1952年至1957年间，拉莱拍摄了第一批关于瓦尔帕莱索的照片，并发表在杂志上。对那些喜爱拉莱摄影作品的人来说，这篇文章极其重要：他自己负责排版，并撰写了题为《浮在山上的城市》的文章（图29）。[40]这是他对这座城市再一次的爱的宣言，怀着无比的敬意，拉莱称颂瓦尔帕莱索为"太平洋上的智利阳台，这里的黎明如此明朗，正午的阳光扑面而来"。在他看来，"瓦尔帕莱索不仅是拉丁美洲最漂亮、最有情趣的城市之一，还是太平洋和安第斯山脉之间一首美丽的诗"。6幅照片里有两张彩色的，其他的则正呈现在本书中。照片里拍摄的是一个装饰着巨大镜子的宽敞空间，年轻的女孩们羞怯地等待她们的舞伴，也许是其他事。这是照片的首次发表，"七面镜"是一家深受当地工薪阶层欢迎的酒吧，时常有妓女出入，摄影师装作不引人注目的样子出入，用镜头捕捉肆无忌惮的欢愉。

36. 佩德罗·米勒（Pedro Millar），*Período Fundacional 1956-1958* <www.taller99.cl>.

37. 与宝琳娜·沃的访谈，2011年11月17日。

38. 塞尔吉奥·拉莱，*El marco es una ventana*，《O克鲁塞罗》周刊，1958年12月16日。

39. 出上注，第83页。

40. 塞尔吉奥·拉莱，*La ciudad colgada en los cerros*，《O克鲁塞罗》周刊，1959年1月1日，pp. 92～97.

41. 这张广泛引用的照片最具魔幻色彩的展现是作为罗塞塔·卢瓦（Rosetta Loy）的荷兰版 *First Words, A Childhood in Fascist Italy* 一书的封面（translated as *Het Woord Jood* Amsterdam: Uitgeverij Meulenhoff, 1997）。这部小说描写了一个意大利犹太家庭在二战之前和战时的命运。

42. 塞尔吉奥·拉莱，*El rectangulo en la mano*，Cadernos Brasileiros (Santiago: Editorial Universitaria, 1963), p. 11.

43. 内丽·理查德（Nelly Richard），*Politicas y esteticas de la memoria* (Santiago: Editorial Cuarto Propio, 2006), p. 166.

拉莱的照片无疑充满了诗意般的魔幻。就好像我们看着他走在瓦尔帕莱索的巴韦斯特雷略廊道，这是一条连接着城市的山丘和街道的最具特色的小道，由建筑师埃米利奥·库尼奥（Emilio Cuneo）于1926～1927年设计建造。事实上，这个地方有数不清的台阶和许多互相连通的缓台，拉莱在这儿拍下了他最著名的照片之一：两个小女孩走下台阶（参看第253页）。光线中两个女孩的身影是点睛之笔，这张经典之作的暧昧意味正来自这近乎一模一样的身形和动作。她们是要上还是下楼梯呢？这是同一个女孩的复制吗？这是日常生活里的镜像迷宫吗？据拉莱讲："当时我是在绝对平静的状态下，做我真正感兴趣的事，这是为什么结果会如此完美的原因。然后，另一个女孩不知从哪里冒出来，这一切更加完美，一个魔幻的瞬间。"拉莱及时地捕捉到一个多维的瞬间。[41]两个女孩的存在，让我们意识到天使并非凡人，而是光影中转瞬即逝的存在。这张照片叫做《小女孩儿》，拉莱自己认为，"第一张魔幻的照片自己出现了"。它的重要性显而易见：拉莱将这张照片放在自己编写的第一本书——《手中的取景框》的开篇，成为他标志性的作品。[42]它的视觉结构看似矛盾其实完美，图像的魔幻主义意味来自于整体的影影绰绰和飘忽不定。存在与缺席、真实与虚幻混合在这个稍纵即逝的场景，以及同样的视觉记忆之中。[43]

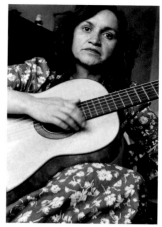

30.

1958年，拉莱得到英国文化委员会的资助，在伦敦生活了4个月，在那里他拍摄的一系列照片在后来的几十年里陆续出版。[44]他在伦敦正值1958～1959年的冬季，这给他带来了关于这座城市、她的居民及其生活方式的深刻反思。

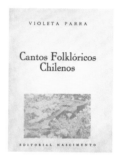

31.

回到智利，流行歌手比奥莱塔·帕拉（Violeta Parra）找到了拉莱（图30）。经她的哥哥诗人尼卡诺尔·帕拉（Nicanor Parra）的推荐，比奥莱塔邀请拉莱参加到一个新的项目，1956～1959年间智利民俗研究的汇编出版（图31）。这本书最终由Editorial Nascimento出版，其中包括了由拉莱和塞尔吉奥·布拉沃（Sergio Bravo）拍摄的照片，以及加斯顿·苏伯雷特（Gaston Soublette）对民歌的整理。这本书附有拉莱的9张照片，其中包括2张智利传统乐器guitarronde

图29 《O克鲁塞罗》周刊（*O Cruzeiro Internacional*），《浮在山上的城市》，1959年1月1日，塞尔吉奥·拉莱撰文、摄影
图30 比奥莱塔·帕拉，智利歌手，塞尔吉奥·拉莱摄影，约1959年
图31 《智利民间歌曲》（*Cantos Folklóricos Chilenos*）封面，比奥莱塔·帕拉著，塞尔吉奥·拉莱插图，1959年
图32 塞尔吉奥·拉莱，瓦尔帕莱索，1952年

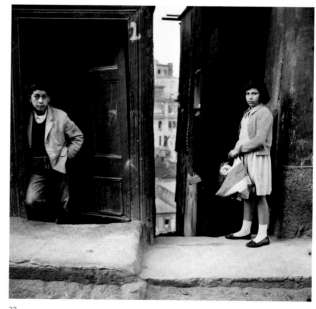

32.

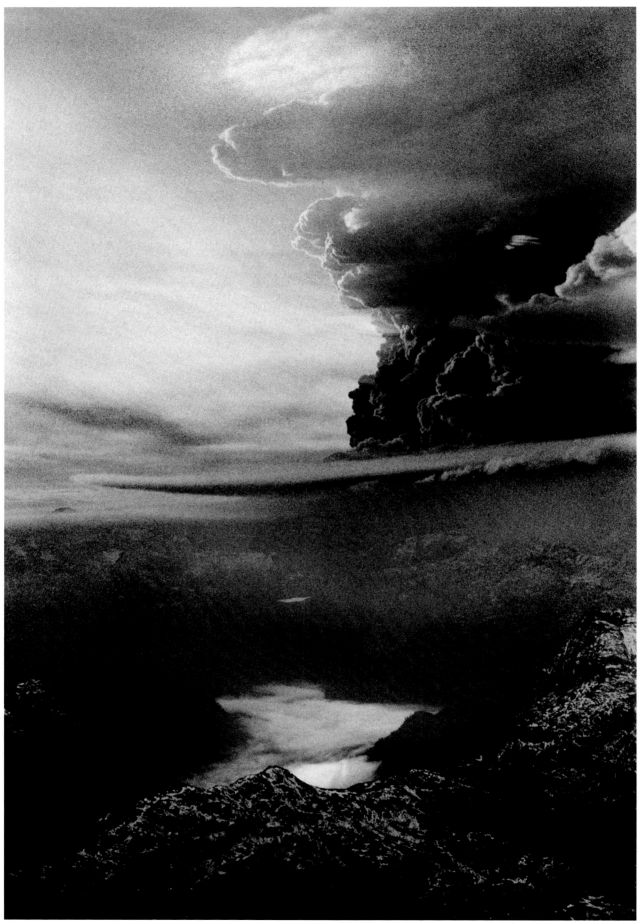

33.

的特写。今天，这本书被认为对保存智利民间传统有着重要贡献。书中有一张照片，仰拍角度下的比奥莱塔·帕拉拿着她的吉他靠在一些植物上，成为了展现智利文化遗产的影像作品。拉莱和比奥莱塔的友情逐渐加深，然而1967年比奥莱塔的自杀将这段友谊无情地终止。在她死后，拉莱在媒体上发表了一系列她的肖像，表达自己的哀思。

到1963年，拉莱的作品已日趋成熟。他的大部分个人作品都旨在建立一部影集，记录这个位于世界尽头的国家里神奇的画面。不仅有来自巴塔哥尼亚、复活节岛（图34）等偏远地区的图片报道，还有记录1960年智利南部大地震的灾难性影像。而他拍摄的瓦尔帕莱索，这个衰落的港口城市，它的残骸遍地、人情冷漠、满目荒芜在摄影师的镜头下展现出一种令人窒息的美。

同样地，在拉莱关于智利（和拉丁美洲）人民的图片作品中充斥着流浪的儿童、边缘化的本地居民、穷苦的妇女和沉默寡言的农民——简直是一个被遗弃的、隐秘的、地下的智利。通过他的照片，拉莱向我们诉说着一个受伤害的、忧郁的国家，就像他本人。拉莱震撼的、个性化的照片展现了那些微妙的片段、姿态、眼神、一个濒临深渊的世界、一个即将倾覆和消解的世界。[45]

20世纪中叶，作为表现媒介和艺术形式，摄影还没有完全取得地位。大部分的拉美艺术家对摄影持有一种复杂的态度，在艺术与技术间摇摆不定，既感叹其表现力上的巨大能量，又震惊其技术实现上的种种可能性。正如著名的哥伦比亚摄影师利奥·马蒂兹（Leo Matiz）所说："我发现摄影好似魔法，一件儿这样的设备，通过快门这个精巧的装置就能捕捉世间百态。"[46]在拉莱看来，魔法是通过光线和他朴素的主题来呈现的。他对技术装备丝毫不感兴趣，甚至会在拜访朋友时把相机落在那儿。[47]关键的东西藏在技术背后，拉莱认为，相机不过一个媒介，因此他追随这样的艺术家，他们摈弃最初观察到的现实而创造自己的世界。

为了理解拉莱作品的含义，我们必须追根溯源，了解这些作品如何从他隐秘的童年时光中获得力量和灵感。[48]拉莱的照片反映了他对弱势群体的关注，他对非具象构图的喜好，以及他对剖析现实的渴望。在当时的摄影的情境下，拉莱的作品是一种全新的、独特的融合体，拒绝任何的分门别类。而且，我们显然要着眼于他更个人化的作品，而非那些媒体的任务，他们只是编辑方针指挥棒下的产物。但是他的摄影视角如此敏锐，即使一篇图片报道，也设法不落窠臼。他不在乎模糊的画质和不利的光线，而利用多重对焦的取景器得到诗意的、超脱现实的画面。在生活和艺术中，拉莱不断地探寻存在的本质力量。广泛的游历使他能去发现和学习其他大师的作品，令自己的目光和作品的表现力更加敏锐。

34.

图33 塞尔吉奥·拉莱，普耶韦火山（Puyehue volcano）的爆发，1960年5月
图34 塞尔吉奥·拉莱，复活节岛，1961年

44. 《玛格南的玛格南》，布里吉特·拉蒂努瓦（Brigitte Lardinois）编著（Brigitte Lardinois, Londres,Thames & Hudson, 2007, p. 307.）

45. 这种关注摄影的摄影方式，自拉莱以降已经成为智利摄影的标志。参见利奥诺拉·维库纳关于这一主题的论述，*Contrasombras*（Santiago: Editorial Ocho Libros, 2010）.

46. 利奥·马蒂兹：*el ojo divino*，展览目录（马德里：货币之家博物馆，2000年），第30页。马蒂兹谈到了对相机的观念和成像的机械流程。

47. 摄影师帕斯·伊拉苏里斯如此回忆说："奎科到家里来看望我们，把相机忘在了角落。几天之后他返回来取，我很惊奇他看待设备这么冷淡。'原来在这里。'他对我说。"

48. 参见让-马利·舍费尔（Jean-Marie Schaeffer），*L'image précaire. Du dispositive photographique*（Paris: Le Seuil,1987), p. 13.

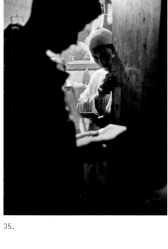

35.

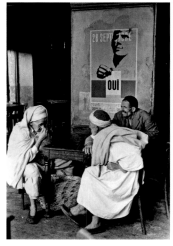

36.

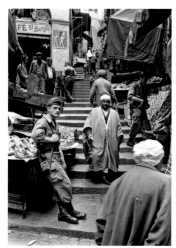

37.

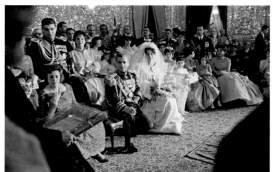

39.

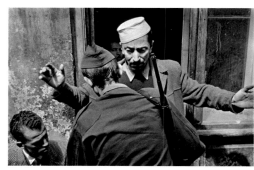

38.

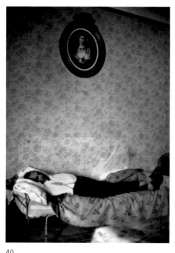

40.

41.

图35, 36, 37, 38 塞尔吉奥·拉莱，在阿尔及尔的旧城区，1959年
图39 塞尔吉奥·拉莱，法拉赫·迪巴和伊朗国王的婚礼，1959年12月21日
图40 塞尔吉奥·拉莱，卡尔塔尼塞塔，西西里，1959年
图41 《生活》杂志，《邪恶网络中的人》，1960年

玛格南岁月（1959~1967）

从塞尔吉奥·拉莱职业生涯的开始，他就梦想加入玛格南图片社。在一次访谈中，他表示自己是"《O克鲁塞罗》周刊的撰稿人，但更渴望加入的是玛格南"，因为他钦佩的那些伟大摄影师都来自玛格南。[49]幸运地是，他的梦想变为现实。时至今日，拉莱的作品仍然由玛格南负责处理，他本人向图片社提交小样和底片也持续到2002年，但是，拉莱在玛格南的工作经历主要还是集中在20世纪60年代初。1959年，拉莱应布列松的邀请加入玛格南，在他看过拉莱关于流浪儿童的作品之后。但两人的相遇仍是非常巧合的：据瑞士摄影师勒内·伯里后来回忆，1958年6月，他和拉莱在里约的科帕卡巴纳海滩偶遇。智利人交给他一些拍摄里约的胶卷希望他带回巴黎冲洗，同时附上了一封写给布列松的信。这是拉莱与玛格南联系的开始。玛格南是二战之后由一群摄影师创建的一个图片社，旨在通过相互合作维护成员对自己照片的权利，以此保证他们可以自由地支配自己的工作。[50]布列松的邀请不仅是对拉莱个人的认可，还意味着他能够发表署上自己名字的作品。1959年拉莱成为图片社的合作摄影师，1961年成为正式会员，他是进入玛格南的第一位拉丁美洲摄影师。[51]

为了工作方便，拉莱搬到巴黎住了两年。在此期间，他与其他成员一起合作为多家报纸和杂志提供图片报道。在玛格南的最初几个任务都是指派的，如给建筑杂志撰写一些关于意大利，特别是那不勒斯的新建博物馆的文章，或是关于威尼斯电影节，法国的艺术家聚居区的图片新闻。他还出色完成了阿尔及利亚的战地报道，记录了法国军队与阿民族解放阵线的冲突（图35，36，37，38）。1960年，拉莱与玛格南的另一位摄影师英格·莫拉奇（Inge Morach）合作为《巴黎竞赛》（*Paris Match*，图39）画报完成了伊朗国王大婚的专题报道。从此，拉莱得到了巨大的认可，作品开始在欧洲的媒体上经常出现。拉莱将注意力聚焦在国王未来的妻子法拉赫·迪巴（Farah Diba）的婚礼准备上，而其他摄影师则关注婚礼本身及喜庆的气氛。

1960年4月，拉莱与《生活》杂志编辑赫伯特·布里安（Herbert Brean）合作完成了关于意大利黑手党的专题报道，《邪恶网络中的人》。其中的两张照片尤为出色：一张是西西里黑手党大佬朱塞佩·罗素（Giuseppe Russo）的肖像特写，另一张反映了组织内火并的牺牲品。还有许多其他黑手党成员的照片，它们都与葬礼、尸体和警察等场景联系在了一起。拉莱的摄影报道把个人想法和拍摄任务有机地融合，从一张简单的黑手党成员的肖像中能够感到他的怜悯之心。同样地，在卡尔塔尼塞塔，他拍摄了"教父"在一幅圣心（Sacred Heart）和一张贵妇的画像下面午睡的场景。历经一系列的机缘巧合，拉莱设法打入了严密的黑手党家族，假以"智利游客"的身份游历那些受黑手党影响根深蒂固的西西里城镇和村庄。

同年，智利的标志性人物，活跃的纪实摄影师安东尼奥·金塔纳

49. 与希拉·希克斯双人展的评论，*El Mercurio*, 1958年4月30日，p. 21.

50. *Photojournalisme*,《摄影杂志》（*Magazine Photo*）第63期，1985年6月，p.54.

51. 威廉·曼切斯特，让·拉古特和弗雷德·里钦，《在我们的时代里，玛格南摄影师看到的世界》（*In Our Time, The World as Seen by Magnum Photographers*, Verona: Arnoldo Mondadori Editore, 1989).

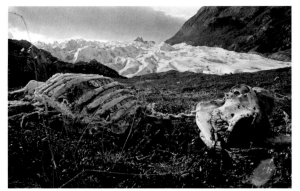

42.

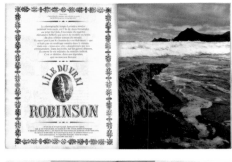

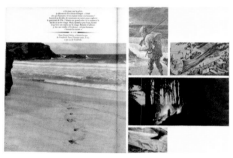

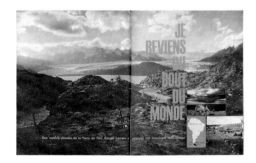

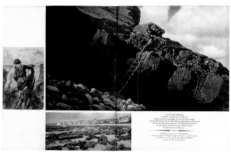

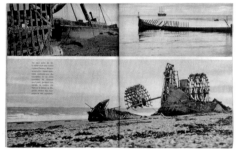

43.

44.

45.

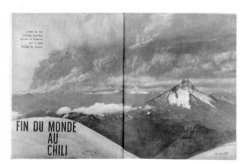

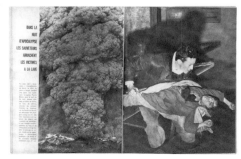

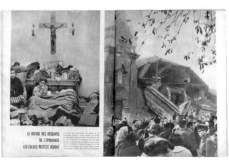

（Antonio Quintana）邀请拉莱参加"智利的面孔"（Rostro de Chile）展览。展览由智利最优秀的摄影师参加，并巡展到多个国家。

因其保守、沉默的本性，拉莱在这些玛格南的大师们身边不太舒适，并尽量躲避媒体的注意，认为媒体充满交易和功利："我很不安，由于《巴黎竞赛》上刊登了我的一个图片报道。飞机刚在罗马降落，这里的摄影师就热烈地欢迎我，非常友好。我和那些明星、大腕儿在一起……这个世界，这些漂亮的人，让我头晕目眩……我在发抖，感到头疼……成为焦点"。[52]

1960年5月21日，可怕的智利地震使得拉莱返回家乡。地震加上猛烈的海啸，摧毁了这个国家的整个南部地区。两个星期之后，《巴黎竞赛》以女明星碧姬·巴铎（Brigitte Bardot）为封面，并有一篇她新片的报道，但仍醒目地打出标题"智利，世界末日的图片"（图45）。拉莱的报道用了六个版面，5张大幅照片记录了5月4日晚发生在蒙特港的地震，此外还有一张火山爆发的震惊画面（图33，第350页）。为了这次报道，他不得不让自己陷入劫后积聚着死亡和毁灭的气氛中。[53]

拉莱拍摄的火地岛专题也刊登在《巴黎竞赛》上，表现了岛上反复无常的气候。这篇文章很有感染力，选用大尺幅的醒目彩色照片，配以第一人称叙述。拉莱动情地描述了这个遥远的南方地区，因为孤离和寒冷，当地居民面临各种困难。因此，《塞尔吉奥·拉莱的旅行日记》（图42，43）就表现了自然环境对个体施加的强大影响。报道中还包括智利和阿根廷最南端地区的原住民雅马纳人（Yamana）和瑟尔科南人（Selk'nam）的图片。"与文明世界的接触给他们带来灾难性的后果……疾病、酗酒和所有的罪恶都由他们承受。"拉莱发表评论："没有什么比得上他们的悲剧。他们死得毫无缘由，好像他们是石器时代的人羞于生活在我们这个时代。"[54]

几年的流浪后，艺术家朋友雨果·马林（Hugo Marin）将拉莱介绍给一名来自利马的姑娘：拉莱很快爱上了她，不久他们结婚了。[55]弗朗西斯卡·"帕基塔"·特吕埃尔（Francisca 'Paquita' Truel）回忆说："我被他的才华和细腻所吸引，还有那种真诚的探索，你在他的照片和创意中体会得到。"她补充道，"1960年11月23日我们在利马结婚了，第二年的8月22日我们收到一份上天的恩赐：我们的女儿波姬（Poki）。我们一直这样叫她，因为怀孕时我们正在复活节岛，'Poki'在当地土著语言中就是孩子的意思。她的大名叫格雷戈里娅（Gregoria），现在是名画家。"[56]（图46~50）

1961年，拉莱发表了一组萨帕里亚尔迷人景色的照片，也是他儿时喜爱的滨海度假胜地。文中，拉莱用一种微妙的讽刺，调侃了中产阶级的保守，"智利的多维尔，有着又大又豪华的房子和精心照料的花园，在那妻子和孩子们住上3个月，丈夫们则在周末的时候过来"。[57]另一篇题为《真实的鲁滨逊荒岛》（图44）的报道，确立了拉莱的摄影师地位。[58]这些记录自然环境的作品，让年轻的智利摄影师得以展示自己的才华和非凡的视角。与此同时，他的作品开始

图42 塞尔吉奥·拉莱，火地岛，智利，1960年
图43 《巴黎竞赛》，《塞尔吉奥·拉莱的旅行日记》，1960年9月24日
图44 《巴黎竞赛》，《真实的鲁滨逊荒岛》，1961年12月30日
图45 《巴黎竞赛》，《智利，世界末日的图片》，1960年6月4日

52. 卡门·席尔瓦，Correspondencias Sergio Larrain，如前注，p.65.
53. 塞尔吉奥·拉莱，Chili, photos d'une fin du monde'，Paris Match no. 582，1960年6月4日，pp.46~49
54. 塞尔吉奥·拉莱，Journal de voyage de Sergio Larrain, Paris Match no. 598，1960年9月24日，pp.74~77.
55. 与雨果·马林的访谈，2012年7月7日。
56. 与弗朗西斯卡·特吕埃尔的访谈，2011年10月5日。
57. 塞尔吉奥·拉莱，Tradiciones y lujos en Zapallar, Life magazine，Spanish edition，1961年2月6日，pp.60~63
58. 塞尔吉奥·拉莱，L'ile du vrai Robinson, no. 664，1961年12月30日，pp.36~35

46.

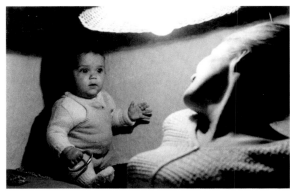

47.

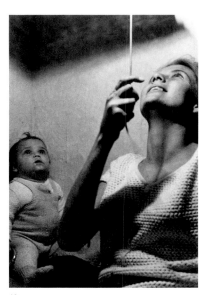

48.

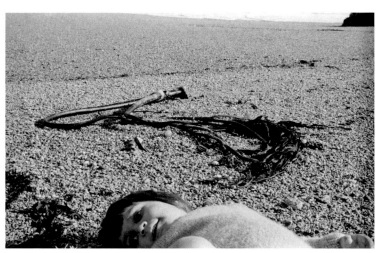

49.

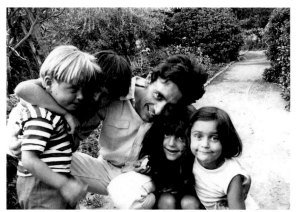

50.

图46 弗朗西斯卡·特吕埃尔与塞尔吉奥·拉莱的婚礼，1960年11月23日，利马，秘鲁。左：新郎的父亲
图47, 48 格雷戈里娅·"Poki"·拉莱和她的母亲，约1961年
图49 波姬在巴勃罗·聂鲁达的房子旁边，内格拉岛（Negra island），智利，1963年
图50 从左至右：克里斯托巴尔·多诺索·拉莱，塞巴斯蒂安·多诺索·拉莱，塞尔吉奥·拉莱，塞西莉亚·蒲格·拉莱，波姬·拉莱，约1966年
图51 让·迈耶编著的《智利》封面，塞尔吉奥·拉莱插图，"环球旅行"系列，Rencontre出版社，1968年

通过专业杂志得到更为广泛地传播。

除了布列松、勒内·伯里等一起工作的玛格南摄影师外，拉莱对布拉塞拍摄的巴黎也赞赏有加。拉莱参加了一些群展，展出了他在伊朗拍摄的作品。他的作品还收录在1961年的画册《巴黎及近郊》（*Paris et alentours*），展现了一座引人注目的城市，特别是他拍摄的具有构成主义色彩的塞纳河岸。他后来回忆，在玛格南他学到了保存照片档案的技术："……如何用接触印相法制作小样，如何把胶卷切成6条底片再放进一个信封里……"

1962年初，西班牙语版《生活》（*Life*）希望拉莱提供一组关于职业女性的照片。[59]这也是令每一位智利人都难忘的一年，他们举办了1962年世界杯，打出了"正因我们一无所有，所以我们要做一切"的口号。于是，西班牙语版《生活》再次委托拉莱前去报道。他提交的这次足球盛宴的专题占了12个版面，其中只有7张关注比赛本身，绝大多数则聚焦于球迷的反应、胜利的欢呼、主办方的表现等。[60]同一年，一部由让·卢塞罗（Jean Rousselot）编写的关于西西里旅游的图书，选用了拉莱和瑞士摄影师让·摩尔(Jean Mohr)拍摄的照片。[61]

1963年5月，拉莱出版了他的第一本书《手中的取景框》，对智利和拉美摄影具有重要影响。这本书由拉莱与诗人蒂亚戈·德·梅洛（Thiago de Mello）合作完成，梅洛当时是巴西驻智利大使馆的文化专员。[62]拉莱把这本书看做是第一次从理论的角度审视自己的作品。"摄影中，通过几何的原理获得拍摄的主题。"[63]这一定义，结构像一个三段论，所表达的精神思想将在他日后哲思的文字里再次出现。[64]

拉莱推崇画面的几何感，认为摄影是基于矩形的规则、黄金分割和不裁切图像。在《手中的取景框》中（图52），几何感的形式主义充分融合在17张照片当中。它以巴韦斯特雷略廊道上小女孩儿的照片为开始，以街头一个睡眼惺忪的流浪男孩儿做结束，附上发人深省的标题：《街头孩子，醒来》。与图书主题相应的展览在圣地亚哥开幕，拉莱将可怜的流浪儿童与繁荣的商业和证券市场并置。[65]

20世纪60年代，拉莱的照片出现在各种文章和各类媒体中。尤其是在一本不寻常的出版物上，刊载了一项受《读者文摘》（*Reader's Digest*）委托的消费调查，文中配有各种统计数据、图表和汇总表，竟然还包括拉莱、布列松和伯里的照片。拉莱的照片着重探究关于仪式环境中的女性消费。[66]1963年，拉莱大部分时间都生活在智利，常常给家人和艺术家朋友拍照。从这些私密的照片里，能够体会到他们对智利社会党的总统候选人萨尔瓦多·阿连德的坚定支持。拉莱拍摄了在圣地亚哥街上抗议的人群，他的艺术家朋友也参与其中。[67]

在1964年和1965年，拉莱多次前往哥伦比亚，他对当地居民和宗教仪式产生了兴趣。他还去巴西拍摄贝利，设法拍到了这位球星的私人近照。此外，拉莱安排了复活节岛的旅行，给德语版《相机》（*Camera*）做了一期岛上考古遗

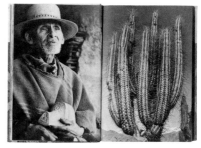

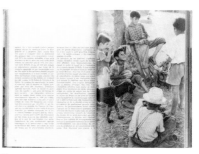

51.

59. 塞尔吉奥·拉莱，*Una mujer respetada en el Congreso*, Life magazine no.4, Spanish edition, 1962年3月5日, pp. 54～55。

60. 塞尔吉奥·拉莱，*Gol*, Life magazine no. 2, Spanish edition, 1962年7月23日, pp. 10～21。

61. 让·卢塞罗，*Sicile. Atlas des Voyages*（Lausanne: Éditions Rencontre, 1962）

62. 自1960年起，蒂亚戈·德·梅洛一直担任文化专员，直到1964年若昂·古拉特（Joao Goulart）被军事政变推翻。

63. 塞尔吉奥·拉莱，*El rectangulo en la mano*, 见前注, p.6。

64. 另需注意的是，这是拉莱受到布列松，尤其是德国哲学家奥根·赫利格尔（Eugen Herrigel）的《弓和禅》（*Zen in the Art of Archery*, 1948年）的影响。

65. 与克劳迪奥·巴达尔的访谈，2012年7月12日。

66. 《读者文摘精选：22亿1750万消费者》（*Selection du Reader's Digest: 221 750 000 comsommateurs*），巴黎，1964年10月。

67. 展览名为"Una accion hecha por otro es una obra de Luz Donoso"，现代艺术中心（CeAC）展出，时间为2011年10月26日～12月3日。

68. *Moai from Easter Island*，《相机》（*Camera Lucerne*）1964年第4期，pp. 19～22。

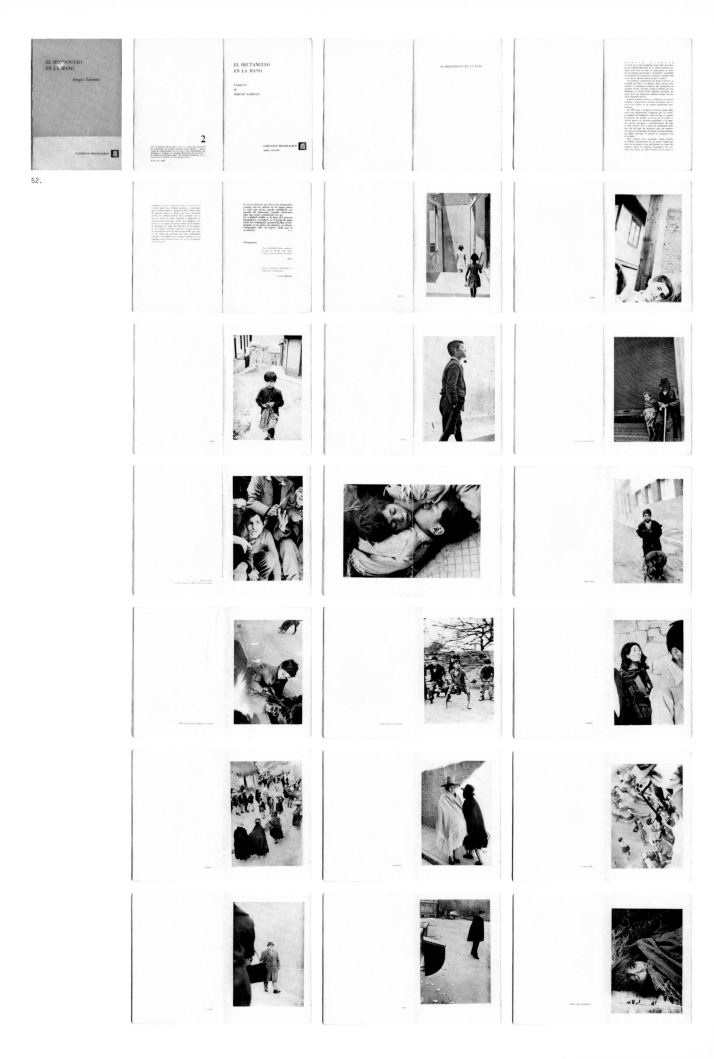

52.

迹和自然风光的彩色照片专题，杂志的封面是洞穴入口处一个人的逆光剪影。[68]

1965年，通过在芝加哥艺术学院的个展，拉莱的作品在国际上获得认可，也包括他的图书和新闻报道。[69]芝加哥艺术学院保管了大约20张底片作为档案。同一年，他为一本名为《在二十世纪》（图53）的宣传册提供了自己的照片和版式设计方案，这是拉莱关注社会问题的最佳例证。[70]宣传册由基督之家基金会赞助，寄希望于获得海外捐赠，以帮助无家可归的孩子们。因此，32张照片设计成不同尺幅，以强调那些流浪弃儿惨不忍睹的生活条件。

在画家朋友桑托斯·查维斯（Santos Chavez）的展览上，拉莱结识了年轻艺术家皮罗·卢兹科（Piro Luzco）并邀请他担任自己的助手。最初是做拉莱工作时间的司机，但很快就负责起摄影师的行程安排。卢兹科最重要的工作，还是在暗房冲印照片。暗房位于雷克斯戏院（Rex theatre）的二楼，距哈维尔·佩雷斯（Javier Perez）的工作室不远。两人曾一起合作过一个环保项目，由联合国粮农组织委托一家智利私营公司操作。这项工作在原始林地开展，拉莱对生态问题的关注尽人皆知，因此他顺道又接了另一个项目。受智利纸业公司的委托拍摄一片为造纸业开辟的再生林。作为他与年轻助手间友谊的标志，他给正在圣地亚哥举办展览的查维斯捎去一条短信：

取景框中，他想放进去什么，
他想给我们的是某些完美，
因为这是一种工艺，皮罗乐在其中。[71]

对卢兹科来说，1964～1966年与拉莱在一起的两年，快乐而紧张的生活令他难忘，印象尤为深刻的要算通过那些小药片儿寻求超脱体验的经历。那是一个焦躁不安的灵魂被迷幻剂引诱的时代。[72]拉莱和他的朋友也大胆地通过佩奥特掌和LSD来寻找自我。放纵本性和痴迷这药片儿既是一种深入感知世界的手段，又是敏锐体察当下的手段。在对卢兹科的照片分析时，拉莱自己解释过这种与宇宙的交流经历："作品表现了包围着他的整个宇宙，他发现了它，它在他的头脑中。"[73]

1966年，瑞士文化杂志《亚特兰蒂斯》[74]发表了拉莱关于瓦尔帕莱索的作品（图54），随附了聂鲁达（图55，56）即兴创作的小品文《瓦尔帕莱索的流浪者》。[75]两人彼此了解，带着聂鲁达《沙上的屋子》（Una casa en la arena）（图57）的初版，拉莱完成了拉丁美洲诗意之旅。[76]这位诗人邀请拉莱去他在内格拉岛上的家拍了一些照片，后来出版了两个版本，其中之一叫《图片和文字》（Imagen y Palabra），采用了拉莱的35张黑白照片作为配图。聂鲁达回忆："在家里，不知是什么时候他来找我。下午，我们骑着马，正在去那荒凉之地的路上……唐·埃拉迪奥（Don Eladio）在前面，穿越科尔多巴河口，我们激动不已……第一次，我意识到'海洋的冬季'的气味带来的剧痛，一种甜的药草和咸的海沙的混合物，海草和蓟。"[77]聂鲁达在1971年被授予诺贝尔文学奖，由于诗人的声望，《沙上的屋子》中的照片成为拉莱最著名的配图作品之一。聂鲁达形容这个摄影师是"一个复杂的男孩，他对收集贝壳和海

图52 摘录自塞尔吉奥·拉莱的《手中的取景框》，自"巴西笔记本"书系（Cadernos Brasileiros），1963年

69. 塞尔吉奥·拉莱作品展，芝加哥艺术学院，1965年7月24日～9月19日。

70. *In the 20th Century*, Fundación Mi Casa (Santiago: Editorial Lord Cochrane, 1965).

71. Vanguardia画廊目录中拉莱的前言，圣地亚哥，1965年。

72. 与皮罗·卢兹科的访谈，圣地亚哥，2011月10月20日。

73. 阿曼达·普兹和塞尔吉奥·拉莱，Paula第87期，1971年4月，p.86。

74. 《瓦尔帕莱索》，塞尔吉奥·拉莱摄影，巴勃罗·聂鲁达撰文，《亚特兰蒂斯》第300期，1966年2月，p.95～109。

75. 同样参见塞尔吉奥·拉莱，《瓦尔帕莱索》（Valparaiso, Paris:Hazan,1991）。

76. 《沙上的屋子》（*Barcelona: Editorial Lumen*, 1966; 1969; 1984）

77. 巴勃罗·聂鲁达，《沙上的屋子》，见前注，第43页。

78. 与路易斯·波洛的访谈，2011年10月20日。

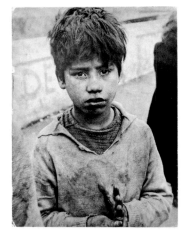

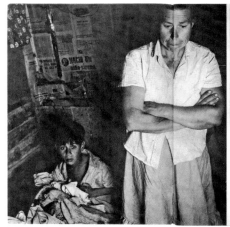

En el siglo XX

la calle para vivir

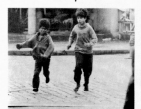

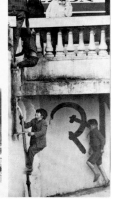

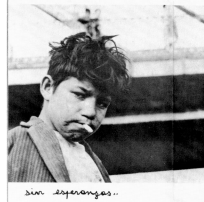

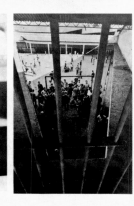

sin esperanzas..

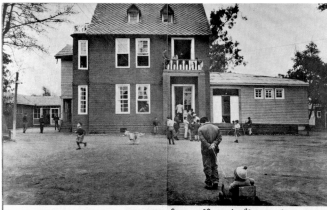

Un lugar llamado "Mi Casa"

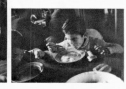

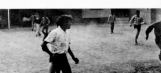

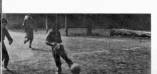

adonde los niños son felices

MI CASA

Existe en Chile un cierto número de niños y jóvenes que no tienen hogar, que viven en las calles dedicados al robo y a la mendicidad y que duermen adonde los encuentra la noche. Son las vagos, cuyo número fluctúa en los 20.000.

La mayoría de edad, que los impele continúa viviendo de la mendicidad, los transforma en delincuentes.

Partiendo de un simple impulso de misericordia, un pequeño grupo de personas comenzó, hace dieciséis años, la obra conocida hoy día como Fundación "Mi Casa".

La finalidad de la obra es la aceleración y recuperación del menor pre-delincuente.

Una casa, un hogar, organizado de manera que es él el muchacho encuentra un padre, una madre, hermanos, es definitiva, una familia. (Al frente de cada casa hay un matrimonio a cargo). El niño lleva en "Mi Casa" una vida esencial, en un régimen de puertas abiertas en que se hay muros rejas que el alumbra, y es la cual se queda por su propia voluntad.

"Mi Casa" trata de interpretar a cada niño sin presionar su voluntad.

Ahora, normalidad y "bienestar a su alcance" con el sistema. Ha disminuido alto y ha rehabilitado 200 niños vagos que actualmente son excelentes padres de familia, profesionales, obreros, ... y ha permitido desarrollar un método de trabajo y evidenciar una solución más integral al problema del niño vago en Chile.

Existe también el problema de las muchachas abandonadas, que aún no ha sido abordado, y que está en vías de hacerse. Para esto, se necesita crear unas 50 casas, con un costo total de US$ 2.287.000.

(1) No hay estudios ni estadísticas al respecto.

Tenemos sólo 3 casas y se necesita 49 más

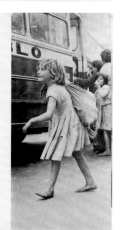

Las niñitas esperan

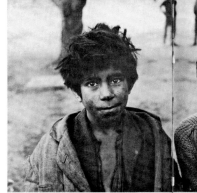

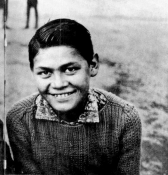

DEPENDE DE USTED

53.

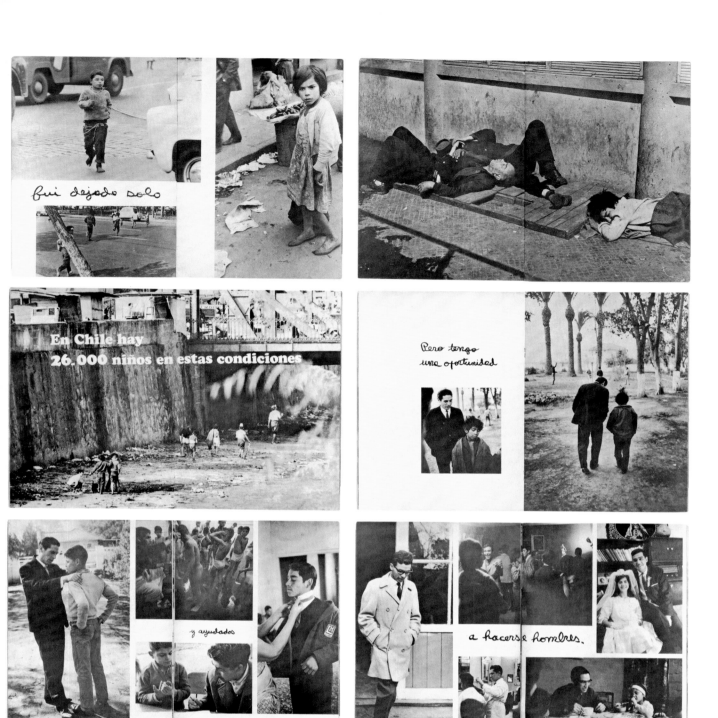

图53《在二十世纪》(En el siglo XX),
塞尔吉奥·拉莱策划、摄影, Lord
Cochrane出版社, 1965年

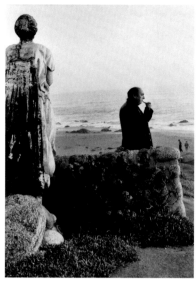

55.

54.

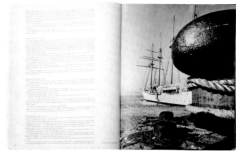

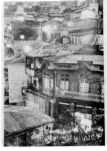

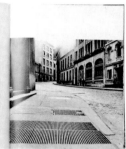

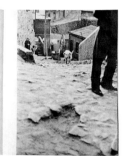

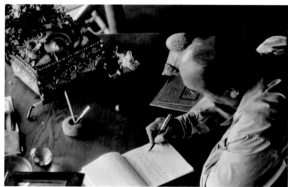

56.

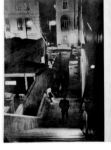

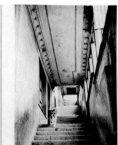

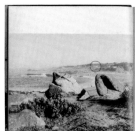

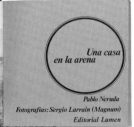

57.

图54《亚特兰蒂斯》杂志，《瓦尔帕莱索》，巴勃罗·聂鲁达撰文，塞尔吉奥·拉莱摄影，1966年
图55, 56 巴勃罗·聂鲁达，塞尔吉奥·拉莱摄影，内格拉岛，智利，1963年
图57《沙上的屋子》，巴勃罗·聂鲁达撰文，塞尔吉奥·拉莱摄影，Lumen出版社，1966年

带的兴趣比拍摄我的房子大得多"。[78]

在1962年至1964年间，拉莱是新闻记者团体（Circulo de Periodistas）的成员。拉莱和纳迪亚·卡尔卡莫（Nadia Carcamo）联合创办了一家艺术工作室Tecni-Kalyas，他有机会和一批顶级艺术家合作。[79]在尼尔森·雷瓦（Nelson Leiva）担任艺术总监期间，这儿成为创意的策划和发源之地。最后加入公司的诗人费德里克·索普福（Federico Schopf）提出了Tecni-Kalyas这个名字。一些平面艺术家如爱德华多·比尔切斯（Eduardo Vilches）在这里倾注了大量的心血，使它成为新平面艺术在智利的发源地。在这期间，拉莱还与艺术家阿道夫·库韦（Adolfo Couve）取得联系。雷瓦、库韦和拉莱成为这个机构的三驾马车，同时由卡尔卡莫负责财务和日常管理。

1967年，拉莱加入一项新的事业中，为智利《民族报》（La Nacion）每月增刊提供作品。可是他有一个更加雄心勃勃的计划：以他摄影师朋友的作品作为增刊的专题。在这个提议下，增刊为许多年轻摄影师提供了职业发展的跳板，而在此之前，这些摄影师的工作机会寥寥。增刊在5月到11月间共出版了7期。第一期是向他的朋友比奥莱塔·帕拉致敬，她在2月自杀去世，上面刊登了拉莱和哈维尔·佩雷斯拍摄的照片。第二期在6月出版，展现Quinta Normal，圣地亚哥西部的一种传统公园，由帕特里西奥·古兹曼·坎波斯（Patricio Guzman Campos）拍摄。第三期是一个关于现代标志性建筑——本笃会修道院（monasterio de los benedictions）的研究，由哈维尔·佩雷斯出色地拍摄完成。第四期在8月出版，刊登了版画家桑托斯·查维斯的作品，他关注智利本土文化，一起刊登的还有剧作家杰米·席尔瓦的作品。9月刊，拉莱发表了关于智利马戏的作品，通过一个人物，名叫托尼的小丑来表现。10月的增刊主打摄影师奥拉西奥·沃克（Horacio Walker）镜头下的瓦尔帕莱索，他的作品既有创造性又寓意深刻。最后一期，11月号，刊登的是尼尔森·雷瓦的杰出的平面艺术作品，并附有艺术家本人的作品说明。[80]

拉莱的项目中还包括一个风景版画风格的小册子——《我们》（Us，图58），由《民族报》免费发放。这个小册子由Tecni-Kalyas工作室设计，包括23张展示智利农业的7×10英寸的大画幅作品。[81]缘起是政府做出了巨大努力去劝服传统农民，宣传最近农业改革的诸多福利。拉莱的图片专题也提供了直观的方式。

玛格南期间，这些摄影大师的作品成为他的老师（图59），如爱德华·韦斯顿，他在阿尔弗雷德·斯蒂格里兹（Alfred Stieglitz）的影响下调整了自己的作品风格，用镜头超越了对日常事物的观察。他认为，无视规则是为了达到一种"纯粹摄影"，还认为旅行不仅提供了场景的改变，而同样是探索、发现机会。如同拉莱，韦斯顿认为摄影是一种媒介"……相机应该用来记录生活，挖掘事物的本质和精髓，无论是散发寒光的钢铁还是鲜活的生命。"[82]但是拉莱在欧洲最重要的老师仍是布列松，"一个卓尔不群的天才"，他把相机看作是眼睛的延伸。他捕获决定性瞬间、通过取景器组织画面，完全不是依靠碰巧和后期。与此同时，拉莱也钦佩罗伯特·杜瓦诺（Robert Doisneau），他们在

79. 这段时期，拉莱在圣地亚哥有两处住所：一处是在市中心靠近Tecni-Kalyas的简装公寓，另一处在El Arrayán附近，他将其视为避难所。

80. 与帕特里西奥·古兹曼的访谈，2012年3月5日。

81. Nosotros，土地改革开发公司（CORA），农场人员发展部，1967年。

82. 爱德华·韦斯顿, The Daybooksof Edward Weston, ed. Nancy Newhall, vol.1, Mexico (New York: Aperture, 1973).

nosotros

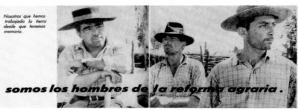

Nosotros que hemos trabajado la tierra desde que tenemos memoria.

somos los hombres de la reforma agraria.

Hay muchos campos en Chile: pequeños, medianos, fundos y haciendas.

¡Que linda es la tierra trabajada con empeño!

Las verduras, la leche, la carne y las papas, son los alimentos que matan el hambre. En las ciudades y pueblos necesitan los alimentos que vienen de los campos.

Los alimentos vienen de los campos que nosotros trabajamos,

hay campos inmensos abandonados;

Hay campos que están abandonados o a medio producir y hay mucha agua mal aprovechada. Por eso faltan los alimentos.

La tierra dice: "siémbrame"

hay tantos chilenos que esperan sus frutos

Somos cientos de miles los campesinos que vivimos en el campo, a la orilla de los caminos o en el faldeo de las lomas. Trabajamos para pocos dueños de mucha tierra.

Nosotros, los campesinos hacemos producir la tierra,

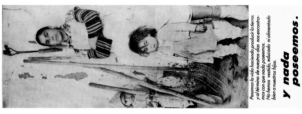

Pasamos la vida haciendo producir la tierra, y al término de nuestros días nos encontramos con que nada poseemos. No hemos vestido, educado ni alimentado bien a nuestros hijos.

y nada poseemos.

¡Tantos campesinos pobres toda la vida, tantas tierras en manos de tan pocos dueños, tanto abandono y producción a medias!

Esto tiene que cambiar.

Hemos trabajado la tierra desde niños; en paz con nuestros patrones. Somos pobres, en nosotros no hay violencia ni deseo de quitarle nada a nadie; queremos morir en paz de habernos ganado el pan con la honradez de nuestras manos.

En nosotros no hay violencia

Los campos grandes se dividirán en campos más pequeños. Al dueño se le pagará con justicia sus bienes. El ocioso no tendrá tierra. El que no sabe trabajarla, tampoco.

compraremos la tierra;

Corporación de la Reforma Agraria Departamento de Desarrollo Campesino. Difusión.

58.

图58 《我们》(Nosotros),《民族报》增刊,1967年
图59 玛格南成员的合影。从左至右：前排,英格·邦迪(Inge Bondi)、约翰·莫里斯(John Morris)、芭芭拉·米勒(Barbara Miller)、康奈尔·卡帕(Cornell Capa)、勒内·伯里和埃里希·莱辛(Erich Lessing);中间排左至,米歇尔·舍瓦利耶(Michel Chevalier);后排,艾略特·厄威特(Elliott Erwitt)、布列松、埃里希·哈特曼(Erich Hartmann)、罗塞里尼那·比肖夫(Rosellina Bischof)、英格·莫拉奇、克农·泰康利(Kryn Taconis)、恩斯特·哈斯(Ernst Haas)和布莱恩·布拉克(Brian Brake)

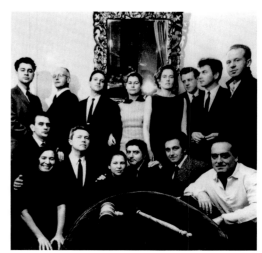

59.

玛格南有过一面之交。杜瓦诺的照片表现了他对人们的同情心，人物构成了他的作品。正如弗兰克·霍瓦特（Frank Horvat）评述杜瓦诺，他的每一张照片"好像发出能量的射线，他的作品是各种能量的相互作用"。[83]在那些描绘巴黎生活的小草图中，这些诗意的地点和时间瞬间地构建了这个世界，就像杜瓦诺所说，"我觉得不错，人们友善，我找到这种梦寐已久的亲切感。同样，美好的世界就在这里，我的照片就是证明。"[84]这三位大师对拉莱的作品都产生了重大影响。

多年来，拉莱脆弱的个性和内心的冲突被智利精神病学家伊格纳西奥·马特-布兰科（Ignacio Matte-Blanco）研究治疗。这位在国际精神分析领域的杰出人物治疗的病人有限，他将大部分时间奉献给了精神研究的科研事业，并在后来发表了重要著作。[85]马特-布兰科在1966年离开了智利，拉莱感到迷茫，开始转向圣地亚哥的心理学研究所，希望找到新的方法来平复折磨他的恐惧和幻想。那几年他正好在玛格南，从发表作品、各地旅行和拍摄任务三方面看，都是拉莱活动最为密集的一段时光，但是它们等同于一种深厚的精神上和心理上的慰藉和对情感平衡的寻求。

83. 弗兰克·霍瓦特，*Entre Vues* (Paris: Nathan Image, 1990), p. 204

84. 同上注，p.206.

85. 伊格纳西奥·马特-布兰科，*The Unconscious as Infinite Sets: An Essay in Bi-logic.* London: Duckworth, 1975

历史洪流之中（1968~1978）

60.

1968年，因其拍摄的玻利维亚和瓦尔帕莱索两个系列作品，拉莱入选了《摄影年鉴》（*Photography Annual*）的年度最杰出摄影师。[86]同年，瑞士的"环球旅行"（*L'Atlas des voyages*）书系出版了《智利》（图51，第357页），除了两张外，书中全部照片都由拉莱提供。[87]由于旨在向读者介绍智利这个国家，所以《智利》更偏重旅游而非艺术，但拉莱的图片摒弃了欧洲人对智利长久以来的认识和想象，提供了一种结合民间传统与身份认同的，与众不同的视角。当年7月，他结识了奥斯卡·伊察索，阿里卡学院的创始人，他研究东方文化和神秘主义，倡导他的共同生活的经验。[88]这将成为一个决定性的际遇，拉莱对他的朋友们宣布，他遇到了一位"大师"并开始通往一条智慧之路。当时，世界各地的青年革命正如火如荼，拉莱加入了阿里卡运动，并斩断了他与摄影的关系，全身心地致力于他的精神探索。

1969年2月，为了跟随伊察索学习，拉莱和他的朋友塞尔吉奥·胡纽思（Sergio Huneeus）搬到智利北部的阿里卡市。灵修活动在阿扎帕山谷的一个偏远地区进行，大家组成小的社区。社区里的居民完成各种各样的练习，从肢体的训练，到结合呼吸和动作的一种"精神操练"。[89]到11月，两个塞尔吉奥成为了伊察索的助手。同时，他们作为这种全新灵修的代言人，在圣地亚哥贝拉维塔斯区的应用心理学研究所做了一次非正式的演讲。帕斯·胡纽思（Paz Huneeus）和她的丈夫塞尔吉奥出席了演讲，他们在1970年4月搬到阿里卡，以便追随伊察索的教导。指导两人修行的是拉莱本人。几个月以后，根据伊察索关于男女应以夫妻的形式修行的教导，帕斯和拉莱决定住在一起。

1969年，拉莱再次入选《摄影年鉴》。在那个迷幻剂盛行的反主流文化时代，由杰出的摄影师们（包括恩斯特·哈斯、尤金·史密斯、罗伯特·杜瓦诺和哈里·卡拉汉）拍摄的越战照片随处可见。这一时期的拉莱，在奇洛埃岛的旅行中，拍摄了一对在海滩上拥吻的年轻夫妇。[90]

1972年，拉莱决定独自去追寻他的精神探索，离开了阿里卡社区。根据他自由奔放的方法，自己开发了一套修行方法，称为"瑜伽"，其中包括精神分析、身体练习、瑜伽体式和冥想。[91]为了筹措资金，拉莱和帕斯参与了很多智利北部的摄影项目，并同Tecni-Kalyis工作室保持联系。这对夫妇与阿里卡发展协会也合作了许多旅游项目，与智利大学合作了一些关于安第斯高原文化的图书。他们计划制作关于智利中部地区的殖民地建筑的图书，但是这个计划没有实现。[92]拉莱还作为通讯员为*Paula*（图61）工作，一本当时很有影响力的女性杂志，它对一些热点问题的探讨，像时尚话题一样有见地。[93]这本杂志的视角是女性和女权主义的，青春且叛逆。从1968年底到1969年底，拉莱作为专职摄影师之一，与劳尔·阿尔瓦雷斯（Raul Alvarez）、勒内·坎宝（Rene Combeau）等人一起工作。尼尔森·雷瓦，Tecni-Kalyis的艺术总监也把自己的精力同时放在*Paula*和

86. *Photography Annual 1968*, ed. John Durniak. New York: Ziff-Davis Publishing Company, 1968.

87. 让·迈耶尔，*Chile, Atlas des Voyages*.Lausanne: Editions Rencontre, 1968

88. 克劳迪奥·阿奎莱拉（Claudio Aguilera），*Sergio Larrain, el fotógrafo que decidió desaparecer*, La Tercera, 2001年10月7日, p. 52

89. 与塞尔吉奥·胡纽思的访谈，2011年10月14日。

90. *Photography Annual 1969*, ed. Sidney Holtz. New York: Ziff-Davis Publishing Company, 1969)

91. 与塞尔吉奥·胡纽思的访谈，2011年10月14日。

92. 与帕斯·胡纽思的访谈，2011年10月6日。

93. 由摄影师罗伯托·爱德华在1967年创办，早年由迪莉娅·瓦尔卡拉（Delia Vargara）经营，这本杂志提出了一种女权主义观点，并与杰出的新闻记者团队合作。

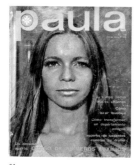

61.

工作室两边。作为阿道夫·库韦和拉莱共同的朋友，雷瓦要求他们定期为杂志的项目一起工作。[94]尽管拉莱表示自己对时尚摄影并不感兴趣（"我的观点是跟随镜头，我喜欢发现的感觉"），他对新鲜事物的敏锐观察，使他运作出精彩的专题"一座城市的夏天"。[95]

拉莱的时尚摄影是一种原始的风格，模特们穿着休闲装、日常便服，以悠闲的样式走在圣地亚哥的街上，与背景的马波乔河形成强烈的对比。[96]杂志还刊登了拉莱关于他艺术家朋友们的照片，其中包括拍摄何塞·萨米（Jose Samith）和塞斯纳·蒙萨尔维（Cecila Monsalve）精彩的彩色照片，就像他当年在给卡门·席尔瓦在她工作室拍摄的那样。[97]拉莱受Paula委托做一些关于自我发展和生活状况的调查。这其中特别包括两篇主要的文章：第一篇发表在1971年，关于阿里卡社区[98]，配以5张伊察索修行的黑白照片；第二篇，两年后才发表，关于舞蹈治疗。[99]1973年拉莱还拍摄了由Regazo慈善基金会资助的关于儿童的组照，对他最初的摄影作品——圣地亚哥的流浪儿童的回顾。[100]拉莱在杂志发表的最后一组照片，是关于Los Condes的，圣地亚哥城区一处殖民风格的建筑。[101]

有关拉莱的最重要的文章是由阿曼达·普兹（Amanda Puz）编写的，一篇结合照片的第一人称的作品。文中以4张照片作为主打来呈现他作为摄影师的诗意情感，集中讲述了他的"魔幻"瞬间的理论，一束阳光爱抚一片树叶的画面被描述为"一个非常美妙的瞬间……摄影是意识的浓缩，情感的转移。"[102]对于拉莱而言，摄影是拷问世界的方式，一种从骚乱和混沌中捕捉到真相的方式。这篇文章阐释了拉莱在20世纪70年代主要从事的活动，期间他是公认的摄影师和一群年轻艺术家的导师，这群年轻艺术家们在他的影响和指导下，接受了新的创作方式或手段。比如，他们其中一些，采用特定的焦距来达到抽象效果以表达他们的想象。路易斯·波洛（Luis Poirot）、卡门·奥萨（Carmen Ossa）等艺术家都是拉莱的主要追随者。

拉莱与Vea杂志的合作一直到1973年。在埃尔纳尼·班达（Hernani Banda）和助理编辑拉克尔·科雷亚（Raquel Correa）的编辑下，Vea以其杰出的平面设计和强大的撰稿人阵容著称，不少知名摄影师都给杂志拍摄照片。拉莱完成了各种专题，从"酒的战争""媒体的再生"到"坦克突击事件"（Tancazo）的专题，它标志着1973年7月29日政变的失败。[103]与其他的一些记者

图60 帕特里西奥·古兹曼的电影《萨尔瓦多·阿连德》的海报，2004年
图61 Paula，《简而言之，什么是优秀的摄影师？有人知道得更多》（What Is, in Short, a Good Photographer? Someone Who Notices More），第87期，1971年4月，第84页

94. 与路易斯·波洛的访谈，2011年10月14日。

95. 引用自索尼娅·昆塔纳，*Sergio Larraín, su Majestad el fotógrafo*, En Viaje no.**417**, 1968年7月, p. 9.

96. 塞尔吉奥·拉莱, *Un verano en la ciudad*, Paula, 1971年2月 pp. 52~63.

97. 塞尔吉奥·拉莱, *Los alumnus de Carmen Silva'*, Paula no. **54**,1970年4月, pp. 30~31.

98. 马卢·谢拉, *En busca de la felicidad total*, Paula no. **86**, April 1971, pp. 94-9.

99. 阿曼达·普兹, *La Psicodanza, bailar para alcanzar la felicidad*, Paula no. **135**, 1973年3月, pp. 62~69.

100. 马卢·谢拉, **140** *niñitas sin mamá encontraron en regazo en la Madre Cecilia'*, Paula no. **143**, 1973年6月 pp. 80~85.

101. 罗西塔·巴尔塞洛（Rosita Barcelo'）, *El pueblito se llama Las Condes'*, Paula no. **227**, **4** 1976年9月, pp. 74-9.

102. 阿曼达·普兹和塞尔吉奥·拉莱，见前注，p.86.

103. *La historia del tancazo*, Vea no. **1777**, 1973年6月.

一道，9月11日政变时，他出现在袭击总统府拉莫内达宫（La Moneda）的报道现场。关于"一段震惊智利的岁月"的一份综合性文献里收录了由记者和摄影师对这段历史性时刻的记录：萨尔瓦多·阿连德的去世、炮击拉莫内达宫，以及军事独裁下的新政府。尽管这些摄影图片的来源没有单独地标出，但拉莱被提到说是报道团队的成员之一。[104]

军政府时期，那些与拉莱合作的杂志开始从政治评论转向报道娱乐和经济。拉莱自己需要在政变后重新寻找一个生活和工作的地方。以搜查武器的名义，他在埃尔·艾瑞岩（El Arrayan）的家遭到了洗劫。由于处境的不安全，他来到了比尼亚德尔马，位于智利海岸线的中部，然后又到他钟爱的萨帕里亚尔，一个家庭的避难所。但他仍被恐怖气氛搞得精疲力竭，这来自军政府安全部门的严酷镇压。

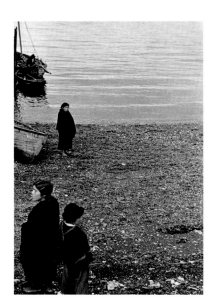

62.

1976年1月，法国杂志《新摄影电影》（Le Nouveau Photocinema）刊登了一篇由丽莉安娜·博伊尔（Lylianne Boyer）写的关于拉莱和瓦尔帕莱索的文章，标题很简单——《塞尔吉奥·拉莱》。文中，作者讲述了摄影师如何加入玛格南，并说明他对这段经历感到失望，他觉得这个机构失去了它的灵魂。相比诗意和真实的生活，金钱变得越来越重要，"摄影师的悲剧是，一旦他达到某种水平的品质或名气，他想要延续下去，就完全地迷失了。"这是一个进退两难境遇，也无法解决："是终生致力于摄影，还是去做一个流浪者？"[105]在拉莱看来，只有孩子的世界和大自然的世界能够从谎言和贪婪中幸免。文章里的最后两张照片此前从未发表过：其中一张是孩子们相互玩耍，背靠着背，在口岸上的场景；另一张是在智利南部奇洛埃岛的海滩上拍摄的。画面场景感十足，表现一个女人，赤着脚在海滨等待着，前景是一个母亲和她的儿子（图62）。这是一个非常诗意的画面，完美地捕捉了多雨的海岛上的那种气氛。从这篇文章中明确感觉到拉莱厌倦了旅行，他想要寻找一份宁静，去培育他的秘密花园。文章的最后一句如此写道："有没有一条道路能引领智利走向复苏呢？"[106]

同一年，比尔·布兰特的画册《大地：二十世纪的景观摄影》（The Land: Twentieth Century Landscape Photographs）出版，其中收录了拉莱拍摄的火山爆发壮观的画面，捕捉了层次丰富的灰度（图34，第350页）。[107]接下来的一年里出版了这本画册《阿尔蒂普拉诺高原的建筑：市郊住宅和阿里卡地区的村庄》（Arquitectura del Altiplano: Caserios y villorios ariquenos），基于拉莱与帕斯·胡纽思在1970年共同拍摄的作品。这本图书还包括许多建筑师的照片，1971年完成，六年后出版。

拉莱的儿子胡安·何塞（Juan Jose，图63，64，65）的出生彻底地改变了他的生活。儿子出生在1973年7月5日，小名叫"AO"因为他的父母对名字无法统一意见。他的母亲帕斯·胡纽思只照顾了他第一年，便把孩子留给父亲，自己和一个陌生人去了美国。她选择定居在北美，作为文职人员在科罗拉多和纽约为联合国工作。尽管她时常回来看望胡安·何塞，但因为工作，每一次的探望时间很短。[108]因此拉莱获得法定监护权，独自抚养儿子。拉莱关闭了

104. *Los dias que remecieron a Chile*, Vea no. 1785, 1973年9月29日。

105. 丽莉安娜·博伊尔, Sergio Larrain, *Le Nouveau Photocinéma Paris*, no. 42, 1976年1月, p. 51.

106. 同上。

107. 比尔·布兰特, *The Land: Twentieth Century Landscape Photographs* New York: Da Capo Press, 1976.

108. 与帕斯·胡纽思的访谈，2011年10月6日。

Tecni-Kalyas工作室，切断了他与外部世界的联系。起初他住在圣地亚哥，后来他搬到了中太平洋海岸。早在1977年，他定居在比尼亚德尔马，在这里他忍受着最低的物质享受，住在小镇托雷斯德尔马（Torres del Mar），房子由他的父亲建造。[109]同一年，他的朋友宝琳娜·沃的画廊遭受攻击，一场大火烧毁了画廊和许多的艺术品，尤其是罗伯托·马塔的作品。这次攻击激起了巨大的公众抗议。考虑到她的安全，拉莱前来看望沃，建议她离开圣地亚哥寻求庇护。对于帮助，她深受感动，但是她的孩子们都生活在首都，婉绝了这个建议。但不久之后，她和她的大女儿被永久驱逐。[110]与此同时，拉莱和他的儿子退居到萨帕里亚尔，并在几年后定居在智利近北地区（Norte Chico）的小镇图拉约恩。从他的朋友多明戈·朗波伊（Dominga Lomboy）那购买了一片2.5公顷的土地，拉莱把它打造成他的小伊甸园，一片他孜孜以求的平静乐土。[111]从这时开始，拉莱只偶尔地去看望一些朋友和家人，他很少出门甚至包括去看牙医。他开始隐居起来。[112]

过着平静的生活，拉莱不愿重返摄影的浮华世界，他拒绝愚笨和无处不在的金钱。他与之前的职业进行了了断，专心培养自己的儿子。他抵制社会和大众媒介，认为它们是促成人类贪婪的原因，也无益于提高人类的忧患意识。至于摄影本身，他意识到照片不是一种促进社会改变或转型的力量：他早期对圣地亚哥街头流浪儿童现状的谴责并没有结束他们的苦难。所以他放弃了摄影，因为它无法改变任何事情。他放弃摄影，只专注瑜伽和冥想。他还不得不接受军事独裁下遍及全国的严酷镇压和强制驱逐，特别是目睹了一些朋友的遭遇之后，军政府把知名艺术家作为主要目标。出于自我保护，摄影师从现实社会退回到他的私人世界，对所有文化理论——从宗教到政治都极度地失望。

图62 塞尔吉奥·拉莱，奇洛埃岛，1957年
图63 胡安·何塞·拉莱，约1978年
图64, 65 胡安·何塞·拉莱，约1976年

109. 与塞巴斯蒂安·多诺索的访谈，2011年11月10日。

110. 与宝琳娜·沃的访谈，2011年11月7日。

111. 安德鲁·切尔宁（Andrew Chemin），*Las sombras que dejó Sergio Larraín*, *La Tercera* 增刊，2012年2月19日，p. 14。

112. 与塞巴斯蒂安·多诺索的访谈，2011年11月10日。

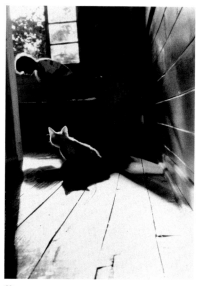

63.

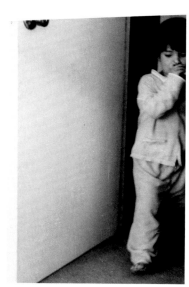

64.

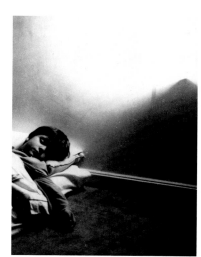

65.

66.

67.

评论: 拉莱图片的秘密（1978～2012）

这些年里，拉莱通过瑜伽和绘画继续从事他创造性的探索。考虑到绘画是更高深层次的心灵表达，拉莱追随画家巴勃罗·布尔查德（Pablo Burchard），他的朋友阿道夫·库韦对拉莱的绘画也有深刻的影响。他们两人在美术学院曾跟随布尔查德学习过。布尔查德——智利大学的绘画教授指出："绘画贯穿我的整个生涯，我一直痴迷于天空和光线。即使最微不足道的事物也能做出很好的主题，当他们有适当的光。"[113]布尔查德总结的美学法则——光线和对日常事物特别的重视——在追随者的作品中塑造出一个有意境的世界。

拉莱继续使用"库韦式方法"（Couve method），一种受苏菲主义启发的修行，以此向他的朋友和布尔查德致敬。[114]拉莱在奥瓦列的家用小油画装饰成库韦式风格。据他的女儿格雷戈里娅所说，"我父亲说库韦是唯一能够解释清楚现实主题油画的人。他的方法包括用暗色的油彩冲洗，用松节油稀释来形成阴影，然后再一层一层地覆盖颜色，最后用各种白色画出光亮处。"[115]

拉莱适应乡间生活节奏，日常生活也走上轨道。他的儿子胡安·何塞十八岁之前一直和他生活在一起，中学毕业后，他前往美国和他的母亲生活了七年。拉莱对他的儿子制定了严格的纪律：每天练习瑜伽，极少外出，通常是去邮局收寄信件。女儿格雷戈里娅在2002年搬来住在附近。她的父亲离开家，仅仅只是去消防站教授免费的瑜伽课程，或者去附近的圣艾丽西亚商店采购，他采购的仅限于谷物、水果和蔬菜。瑜伽是拉莱保持与当地人接触的主要方式，直到他生命的尽头。此外，他给村民开设课程，在附近的城镇组织工作坊。拉莱的一些朋友和追随者都定期来拜访，偶尔，他也去探望朋友。1996年从他的父母那继承了一笔遗产之后，拉莱开始印刷一些小册子来分享他的神秘学说（图66,67）。起初是用影印机来制作，还包括他的花园和附近风光的照片。后来，他联系了一家出版社，并建议以非盈利的方式出版这些沉思的作品。

如他所愿，拉莱的书在国外进行了出版，作品的展览也在国外举办。一边是他的生活和作品，另一边是关注他的大众，如果说他的摄影让两者之间的代沟日趋增大，那么他的图片证明了永恒，而他的诗歌表达了影像的持久。从20世纪70年代到90年代，拉莱早年拍摄的照片一直出现在国际性杂志和图书的封面上，同样也出现在玛格南图片社的作品集里，与其他伟大的艺术先驱的作品一起。[116]他的作品里包括一张1959年在圣路易斯岛拍摄的照片（第193页），并收录在影展和同名画册《巴黎玛格南》（*Paris Magnum*）中，另一张非常神秘的照片同年摄于香榭丽舍大街（第214至215页）。[117]1985年，玛格南在巴黎举办了一个重要的展览"玛格南眼中的拉丁美洲"（*L'Amerique Latin vue par Magnum*）。[118]由巴西人莱里亚·萨尔加多（Lelia Salgado）策展，拉莱展出了一些此前从没发表过的瓦尔帕莱索的照片，连同那张小女孩走在台阶上的著名照片。《摄影人》杂志（*Fotogente*）也刊登了拉莱的9张照片和一篇访谈。[119]

图**66, 67** 摘录自塞尔吉奥·拉莱的自费出版图书，1986年
图**68** 塞尔吉奥·拉莱的打字机，图拉约恩

68.

113. 伊莎贝·阿连德，*Pablo Burchard, Paula* no. 62, 1970年5月, p. 69

114. 与卡门·约翰逊的访谈，2011年7月10日。

115. 与格雷戈里娅·拉莱的访谈，2011年10月6日。

116. 例如，拉莱在1957年拍摄Noisvander滑稽戏剧团的一张照片，被用作安娜·巴斯克斯（Ana Vazquez）的一本书的封面（*Abel Rodriguez et ses frères*. Paris:Des Femmes, 1982）。

117. *Paris/Magnum: Photographs 1935～1981*, New York: Aperture,1981

118. 1984年由勒内·伯里和阿格尼丝·赛壬创建。

119. 塞尔吉奥·拉莱作品集，Fotogente Santiago, Talleres gráficos Corporación, no. 4, 1980, pp. 14～18.

69.

120. *Aperture*, New York, no. 109, 1987.

121. 阿格尼丝·赛壬在玛格南的工作被允许对拉莱所有档案经行整理，对影展等活动进行组织策划。

122. 这本画册随同名展览在二十多个国家与读者见面。

123. 同上注，第339页和347页。

124. 关于瓦尔帕莱索的作品集在阿尔勒摄影节期间展出，《相机国际》（*Camera International*）第29期（1991年7月），pp.40～49。

125. *Sergio Larrain in the Andes*, *Granta*, no. 36, 1991年春季刊, pp. 97～108。

126. 路易斯·波洛，*Fotografía de autor, una mirada personal*, *Diseño*, no.12, 1992年3至4月刊, pp. 120～123。

127. 曼纽尔·贝尔迪尔（Manuel Pertier），*Sergio Larrain, la cámara lúcida, Piel de Leopardo*, 1995。

128. 埃里卡·毕丽特，Canto a la realidad. Fotografía latinoamericana 1860～1993 (Barcelona: Lunwerg Editores,1998), pp. 262～263。

129. 这些讲座由贡萨洛·雷瓦组织，在智利天主教大学举行。

130. 何塞·路易斯·格兰兹，*Fotografía chilena contemporánea*, Santiago: Kodak, 1985。

131. 塞尔吉奥·拉莱，*London 1958～1959* (London: Dewi Lewis, 1998). 展览从1998年11月8日持续到1999年1月13日。

132. 巴伦西亚现代艺术学院，儒利奥·冈萨雷斯中心，巴伦西亚，1999年7月1日～月26日。

1987年，全球著名的摄影杂志《光圈》（*Aperture*）刊登了一组关于拉丁美洲摄影师的特别专题，其中有关于拉莱的12个版面内容和一篇由阿格尼丝·赛壬撰写的文章。[120]14张照片里大部分是儿童题材的，还有几名诗人的肖像，如奥马尔·拉莱（Omar Lara）等。到了90年代，当他的几本书在欧洲相继出版，拉莱已被认为是最著名的摄影师之一，在拉丁美洲摄影界唯一一个做过回顾展的智利人。[121]然而，拉莱本人更专注于他的精神追求、瑜伽修习。远离摄影，他用影印机复制他的照片作为自助图书的封面，然后慷慨地分发出去。

虽然如此，拉莱在60年代拍摄的作品一直出现在玛格南关于各种主题的画册里，玛格南的出版是希望保持图片社的精神活力以面对经济危机和纸媒的困境。因此，《我们的时代，玛格南摄影师看世界》（*In our time, the world as seen by magnum photographers*）这本画册为庆祝图片社成立四十周年在不同的国家出版，书中收录综合了全球事件的评述和摄影师的职业生涯介绍。[122]书中包括拉莱的两张照片，一张鲜为人知，1959年在巴黎拍摄的狗；另一张是小女孩走下台阶的照片，这一版重新剪裁过，并已成为首选。[123]

1990年，玛格南出版了一批盒装的海报，旨在让摄影作品更为大众接受。每一位摄影师的作品被印成两张海报。随着1991年《瓦尔帕莱索》（图69）的出版，拉莱的照片取得了巨大的成功。画册的出版与阿尔勒国际摄影节上拉莱的影展同步，这本画册包括了1957年之前拍摄的作品和1963年他重返智利拍摄的其他作品。其中一些曾在他的第一本书《手中的取景框》和杂志《亚特兰蒂斯》1965年的第1期中，并随附有聂鲁达给杂志写的文章。这是向一个充满活力和令人陶醉的城市致敬，她历史悠久，被无数的艺术作品称颂。如今，这颗"太平洋的珍珠"入选了联合国科教文组织的世界遗产名录。在这本画册的封底，有一句引自拉莱回忆的话"我的摄影是从瓦尔帕莱索开始的，我与她朝夕相伴。"换而言之，瓦尔帕莱索是他摄影生涯的开端。至于摄影，他说："一张好的照片诞生于一种优雅的状态，当你远离习惯时它就浮现出来了，就像孩子第一次发现世界一样。"[124]整本画册里弥漫着忧郁的基调，反映了一种孩子般的寻觅、一种拍照般的直接：什么是孩子无法找到的？什么是驱使孩子去搜寻外在世界和内心世界的？什么是他一直寻找的？《瓦尔帕莱索》不仅是现代意义上的第一本智利人的写真集，而且还代表了一种绝望，大人内心里存留的孩子般的追寻，而那个孩子的父亲是遥远的、缺席的。

1991年，英国文学杂志《格兰塔》（*Granta*）（图70）刊登了拉莱关于安第斯山脉城市库斯科的图片，其中一些照片是此前从未发表过的。[125]拉莱的照片是远离观光的，相反他的途径是人类学的。1992年，一篇由路易斯·波洛（Luis Poirot）撰写的文章中，提到他收藏了一张拉莱鲜为人知的照片：一群神色严肃的老人在街道上。在众多摄影师的描述中，这篇文章提到拉莱的独特价值，并强调智利有如此一位摄影师——他"直面挑战，打破冷漠的藩篱，开创一片新的天地。"[126]

一篇罗兰·巴特（Roland Barthes）反思其在《明室》里的摄影观点的文

章刊登在智利文学杂志*Piel de Leopardo*上，他把拉莱与20世纪最伟大的摄影实践联系在一起。一篇长达5页的文章回顾了拉莱的生活和艺术活动，并从《瓦尔帕莱索》中选择配图。[127]另一本对拉丁美洲摄影进行综述的书，《现实的篇章，拉美摄影1860~1993》（*Canto a la realidad, Fotografia latinamericana 1860~1993*），收录了《瓦尔帕莱索》的3张图片和一篇由埃里卡·毕丽特（Erika Billeter）撰写的关于拉莱的文章。[128]

70.

1998年，圣地亚哥举办了一个名为"智利摄影的四个里程碑"（Four Landmarks of Chilean Photography）的系列讲座，其中一堂专门关于拉莱。[129]讲座上一张被用于宣传——一个小孩游荡在瓦尔帕莱索街头，他的手插在口袋里——来自卡门·席尔瓦的收藏，当时被授权使用。

拉莱最近的4张照片——1982年和1983年间在奥瓦耶和圣地亚哥所拍摄——出现在一份1985年的智利当代摄影调查里，涉及十三位摄影师。[130]1998年，作品《伦敦》（图71）发表在*Le Mois de la Photo in Paris*，包括在FNAC画廊的一个展览。[131]《伦敦》呈现了处于转型阵痛中的城市，反映在她的居民区和习俗中。这是一种与过去生活状态告别的方式，生活越来越现代但更加冷漠。摄影师的眼里，这是一个压抑的城市，孤独的、漫无目的的人们，沮丧的表情，悲伤的灵魂。在接下来的一年里，同名展览在伦敦的摄影师画廊（The Photographers' Gallery）开幕。

71.

同样在1999年，关于拉莱作品的一个重要展览在西班牙巴伦西亚开展，由巴伦西亚现代艺术学院（IVAM）组织。这个展览目录（图72）不仅能够让人更好地理解他的作品，更有助于拉莱被世人所熟知。[132]112张图片分为三个主要板块来呈现，旨在反映拉莱在视觉世界的美学见解。在一篇动人的文章里，智利作家罗伯托·博拉诺（Roberto Bolano）说道："我想说，我一直住在他的某张照片里。也许我有。无论如何，我相信我已经走过他的这些照片：我沿着拉莱拍摄的那些街道散步，我看到地面就像镜子（在镜子里是最不确定的反射，或者什么都没有）。"[133]换句话说，拉莱的凝视就是一面镜子，反射出命运和那些失去的瞬间，编织成故事的瞬间。采用更为文学的方式，诗人、摄影师丹尼斯·罗切（Denis Roche）敏锐地分析了拉莱的瓦尔帕莱索系列中的一张——一条鱼挂在钩子上。[134]我们如何才能拍到一张逐渐消失的快照，他问道，当我们知道我们抓住它和消灭这种美是在同时？

72.

1999年，圣地亚哥日报《最新消息》（*las Ultimas Noticias*）在周日增刊里出版了一个插页，关于三位智利摄影师马科斯·却慕台斯、安东尼奥·金塔纳和塞尔吉奥·拉莱。其中包括4张拉莱的照片，来自卡门·席尔瓦的收藏：两张选自街头流浪儿童系列，一张选自库斯科，一张是孩子们在海滩玩耍。[135]在这期间，玛格南组织了一个"瓦尔帕莱索"的巡回展，持续数年（布鲁塞尔、柏林、比亚里茨等地）。[136]

2003年出版的《意大利：六十年影像中的国家肖像》（*Italia: portrait of*

图69 塞尔吉奥·拉莱，《瓦尔帕莱索》，Hazan出版社，1991年
图70 《格兰塔》杂志，《塞尔吉奥·拉莱在安第斯山》，1991年
图71 塞尔吉奥·拉莱，《伦敦》，Hazan出版社，1998年
图72 塞尔吉奥·拉莱在IVAM的展览目录封面，巴伦西亚，1999年

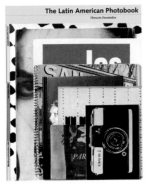

73.

133. 罗伯托·博拉诺，*Fateful Characters*, in *Sergio Larrain*, p. 164.

134. 丹尼斯·罗切，*Le boîtier de mélancholie*, Paris:Editions Hazan, 1999, pp. 176～177.

135. 索尼娅·洛佩兹，*La vision de Larraín*,引自*Tres Maestros chilenos*'*, *Las Últimas Noticias*, 1999年6月7日, pp. 8～9.

136. 布鲁塞尔，比利时国家剧院，1999年1月5日～2月25日；柏林，图像摄影艺术中心（Imago Photokunst）1999年7月1日～9月17日；比亚里茨，地球摄影节（Terre d'Images）2000年5～6月。

137. 乔瓦娜·卡尔文西（Giovanna Calvenzi）编辑，*Photographing Italy*.

138. 玛丽·潘塞（Mary Panzer）和克里斯蒂安·戈约尔（Christian Caujolle），Things as They are: Photojournalism in Context Since 1955，London and Amsterdam: Chris Boot/World Press Photo, 2005, pp. 126～9.

139. 安娜·玛丽娜·贝洛，El fotógrafo Sergio Larraín Echeñique 和恩涅斯托·穆涅兹（Ernesto Muñoz），Las huellas de Sergio Larrain, Arte al Límite, Arte al Límite, 2006年9月～10月。

140. Magnum Magnum, 见前注。

141. 同上注。该书有英语版、法语版和西班牙语版。

142. 豪尔赫·乐卡思·弗洛雷斯（Jorge Rohas Flores），*La infancia en el Chile republicano, 200 años en imágenes* (Santiago: Ochos Libros Editores/Junta Nacional de Jardines Infantiles [JUNJI], 2010), pp. 174, 175, 184.

143. 奥拉西奥·费尔南德斯，*The Latin American Photobook*, New York: Aperture Foundation, 2011.

144. 巴黎，2012年2月26日~4月8日。

145. "别样伦敦"（Another London），泰特美术馆，伦敦，2012年7月27日~9月16日。

146. 赛特斯特·奥拉切阿格（Celeste Olalquiaga），The Artifi cial Kingdom, New York: Pantheon, 1998.

a country throughout 60 years of photography）收录了2张拉莱的照片，一张拍摄于西西里，另一张在那不勒斯。[137]这两张照片里都有一个令人不安的元素：一个西西里小女孩看着天空；在那不勒斯，一片来势汹汹的黑暗正迫近一个老人的脸。同一年，在巴黎的亨利·卡蒂埃-布列松基金会举办了首个展览，"布列松的选择"展出了布列松挑选的90张照片，其中包括拉莱的一张作品。

两年后，神父阿尔贝托·乌尔塔多，基督之家基金会的创始人，出版了一部图书。尽管他们没有注明，6张拉莱早期为基金会拍摄的照片——几幅街头流浪儿童的照片出现在这本书中。在他们被拍摄的五十多年后，他们失去了本身的生命力和永恒的现代性，深刻地提醒我们那些被遗弃的孩子们的命运。同样在2005年，关于新闻摄影的一本极好的书，《真相：照片背后的传播语境》（*Things as they are: photojournalism in context since 1955*），转载了整个瓦尔帕莱索的《亚特兰蒂斯》系列。[138]第二年，智利艺术杂志《艺术极限》（*Arte al Limite*）刊登了两篇关于拉莱摄影的文章，一篇梳理了他的艺术道路，另一篇评价了他的艺术贡献。[139]

2008年，《玛格南的玛格南》（*Magnum, Magnum*）出版以庆祝图片社成立六十周年。这是一本里程碑式的画册，展现了迄今为止所有在玛格南的发展过程中留下印记的摄影师们。[140]这本书非常有趣，每一位摄影师作为策展人为另一位成员挑选作品。在拉莱的案例里，居伊·勒·盖莱克（Guy Le Querrec）挑选了7张照片，其中4张来自《瓦尔帕莱索》，2张来自《伦敦》，并且写下一篇随感："很长一段时间我认为塞尔吉奥·拉莱犹如一簇恒久的星辰，高高地悬挂在摄影天空，一直延伸到地平线，迎接梦幻的无限。"[141]

拉莱的照片还出现在《智利的儿童》上，由政府推出的一部关于全国儿童的官方图册：2张照片来自马波乔河畔的流浪儿童，另外2张来自我的家基金会项目，表现了无家可归的孩子们不得不在街头过夜的画面。[142]他的作品也被另外一部重要的出版物收录，《拉丁美洲的摄影》（*The Latin American Photobook*）（图73），由奥拉西奥·费尔南德斯（Horacio Fernandez）编著，记载着拉丁美洲贡献给全球的摄影。[143]那些由拉莱拍摄的作品选自我的家基金会的宣传册《在二十世纪》和《手中的取景框》。配合巴黎、西班牙、巴西和美国的巡展，《摄影/平面设计，拉丁美洲新时期的摄影》（*Foto/Grafica, a New History of the Latin American Photobook*）一书中展出了拉莱拍摄流浪儿童的5张照片。[144]

瓦尔帕莱索国际摄影节（FIFV）定期举办纪念活动向塞尔吉奥·拉莱以及他关于这座城市的作品致敬。2012年，英国泰特美术馆主题关于伦敦及城市摄影的一个重要展览也收录了一些拉莱的照片，来自一位私人藏家。[145]

摄影自诞生以来的持续产业化，催生了更多令人印象深刻的照片，这其中有"波澜壮阔的，矫揉造作的，还有令人悲伤的"。[146]然而，有时更需要的是

沉淀、沉默和沉思，正如拉莱的作品带给我们的那种单纯、清澈还有一直以来的坚定。

无论以任何形式来呈现，他的照片里总是蕴涵着魔幻、永恒和不朽。[147]通过他的镜头，摄影师构造了一个"视觉的美学"，这打破了我们常规的观看方式，代之以完全的原创。个人经历加之独特的审美，塞尔吉奥·拉莱大胆地与既定规则决裂。他的照片试图超越眼睛看到的世界，形成一种拍摄角度与几何结构的张力。他在寻找视觉综合体，用一种充满深情的、仍旧警觉的目光看待这个世界：用他自己的话来说，摄影师只有"热爱生活与现实世界，人们才会喜欢他和他的作品，他将人们带出梦境，并给予他们真实"。[148]他的建议就像柏拉图的洞穴隐喻。我们寻找的现实在哪里？无论是在洞穴的深处或是在外面，哲学家的存在是必要的，就像拉莱的作品，去启发，去找寻那珍贵的、值得信赖的真与美。他的照片诉说着一个关于他和他的家庭、朋友和同胞们的故事。透过他的人生和作品，拉莱，光线大师，提供给我们阿里阿德涅之线，让我们得以深入迷宫并从容走出。他的照片及其传达的信息就像一盏明灯，为我们照亮内心的力量，指引通往新生的道路。

图73 奥拉西奥·费尔南德斯，《拉丁美洲的摄影》（纽约：光圈基金会，2011年）

图74 塞尔吉奥·拉莱，萨帕里亚尔，1954年

147. 让-马克·肖波利（Jean-Marc Chapoulie），Alchimicinéma. Enquête sur une image invisible, Dijon: Les Presses du Réel, 2008.

148. 阿曼达·普兹和塞尔吉奥·拉莱，《如何才是好摄影师》（Qué es en buenas cuentas fotógrafo），见前注，p.89.

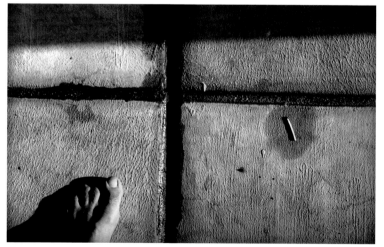

74.

完美的
珍珠，
一轮
满月，
灿烂的
光芒，
在开阔的
草原上。

S.L.

书信转录

本页起为全书正文前信稿原文转录
方括号内文字为编者所加，以便读者理解信稿内容。

塞尔吉奥　拉莱写给侄子塞巴斯蒂安　多诺索的信，1982年

最重要的事情，就是拥有一台自己喜欢的相机，一定要是自己最钟爱的。将它拿在手中，触摸机身，体会重量时的感觉一定要对。

工欲善其事，必先利其器。工具应当十分干练，刚刚好满足了你的所有需求，不多也不少[一架好机身，宾得相机（Pentax）配备1:1微距镜头；我记得潘奇托（Panchito）有这么一架，你可以去他那看看]。

然后，你还需要一台得心应手地用于35毫米的放大机，这台机器要运作高效、操作简单。我认为，莱茨（Leitz）的最小款是最棒的，你可以终生使用。（莱茨在圣地亚哥有一家，可以进口。）

接下来，你必须要走出去，像升起满帆的船儿破浪向前；去往瓦尔帕莱索或者奇洛埃群岛，也可上街溜达。漫游，记得总要在不熟悉的地方四处漫游，当你感到疲倦的时候，可以背靠大树坐下休息，买根香蕉或者吃块面包……就是这样，坐上火车，去你喜欢的地方看看，离开你熟悉的世界，寻找道路前往你从未到过的地方，接触你从不知晓的事物，让心引领着你……于是渐渐地，你会发现许多东西。美丽的画面就会突然向你袭来，如同幽灵一般；你要做的就是拍下它们。

稍后你回到家，冲洗这些照片。冲印出其中某些作品后，就可以开始审视你捕获的画面——那些在渔网中活蹦乱跳的鱼儿……用胶条把它们粘到墙上，将作品冲印成明信片大小，仔细观察……进行一场视觉游戏，寻找可以收入矩形框的美景，你将学会使用几何结构和构图，将照片放大，并且挂在墙上。

与这些照片生活在一起，每次走过这面墙的时候，都要看看。

如果你确定一张照片拍得不好——马上扔掉它！

找出拍得更好的照片，并将它们挂在墙上更高的位置。用这样的方式，最终你只会留下那些真正好的照片，别无他法。保留平庸，只会让你流于平庸。只保留最出彩的——那些真正引人注目的画面，扔掉所有其他照片，因为你留下的每个画面都将印在你的潜意识中。

然后做做运动，忙些其他事务，换换脑子。你可以研究下其他摄影师的作品，在你随手看到的书和杂志中，寻找高质量的画面。选出其中的最佳作品，如果可以的话，将它们剪下并贴在墙上，紧挨着你自己拍的。如果你不想把它们剪下来，也可以把书或者杂志展开到有你喜爱的照片那页，就那么放着，随时都能看到。

让这些美妙的照片潜移默化地滋养着你——最后，你通过这种观摩受益匪浅。这些照片的奥秘会逐渐向你展开，你将明白什么是好照片，并理解更加深刻。

持续宁静地生活，闲暇时画画。

到外面去散步，但别强迫自己拍照，那会丧失诗意（poetry），其承载的灵动生命也将被冻结。就好比强求爱情和友情，是得不到的。

当你再次做好准备，就可以开启另一段旅程了；你可以前往阿基雷港（Puerto Aguirre），从艾森（Aisén）骑马一路奔驰直冲冰川；瓦尔帕莱索总是神奇美妙，令人迷失，你可以花上几天探寻这里的山丘和小巷，然后随意在哪放下睡袋，度过夜晚……发掘现实世界，好比在海底游泳，令你心无旁骛，感觉超出想象，你穿着帆布便鞋，慢慢地试着迈出一步，你整个人已经被净化，只想要看清楚一切……想要轻吟低唱。

你会拍下精心发现的画面，学会如何构图，就拿起你的相机吧……一点一点地，你的行囊就装满鱼儿，满载而归。（学会调整光圈，变换景深、饱和度和快门速度等。尽可能发掘相机的潜力。）

在他人出色作品的激发和启示下（MoMA出版了一系列图书，我父亲的藏书里有几本），你将会越来越接近诗意，收藏优雅的图像，在你的文件夹中建起小型的博物馆。专心做想做的事，相信自己的品味。

有什么选择，就有什么生活。别被旁事分心。专注自己的选择，也要学会借鉴、学习。

你终将进步。

当你拍下几张真正的好照片之后，将它们放大并且在小型展览中展示——或者做成一本小书。将它们装订在一起，（我学徒时期所做的小书可供参考，家父把它们放在藏书中）。藉此你就建立了基本的标准：通过展出作品，你在挑选好照片、放弃坏照片——你能感觉得到。

举办摄影展意味着某种付出，就如同准备一餐美食，向众人展示品味颇高的作品很好，这并非自我陶醉，而是对大家都有好处。对正确评价自己也大有裨益。

所以，现在你已经知道了如何开始。

你只需要走出去，去流浪，坐在某棵树下……在宇宙间进行一场孤独的旅行，突然之间，你会第一次感到自己真的会看了。

充满规则的世界像一块屏风，你必须从屏风后面走出来——当你在拍照的时候。

AD

再见

我会在稍后的信中谈得更多。
发现你自己的真理，是打开一切谜题的钥匙。

塞尔吉奥　拉莱写给阿格尼丝　赛壬的信，1987年7月6日

前信甚好，阿格尼丝。

我们就好像爱斯基摩人（Eskimos）在冰屋里收拾好工具和衣物，坐着皮艇去捕鲸……

您问我从事和放弃摄影的原因。我会给您解释……虽然我觉得自己大概回答过了。

17岁那年，我在美国的加州大学伯克利分校学习林业。因为我想回智利时去南方生活，那里生态完好，气候适宜，就像阿尔卑斯山……如此美丽的地方，如今已被人类摧残、蹂躏。我[在加州]洗盘子，攒下了第一笔钱，买了我人生中第一部徕卡相机。买它并不是想拍照，而是觉得它是我所见过世上最美的东西（打字机也是）……第一次，我能有钱买到自己想要的东西。

19岁时，我又转学到密歇根州的安阿伯。在寻找真理的过程中我愈发困惑，开始过着流浪汉般的生活……[于是我]开始学吹长笛，可以靠这个在咖啡馆赚点儿钱……我[想]在周末租用一间暗房，可以在那里放片和冲印，学习摄影的技艺。

我始终没有付清买下长笛的账单，最后把它退了。[我]坐上一艘货轮，回了智利……我的大学时光区区两年。[接下来，我]跟随全家去近东和欧洲旅行了一年。

在意大利,我拍了些照片,也体会到了视觉艺术的魅力，发现摄影中存在着另一个维度。在佛罗伦萨，我[看到了]摄影师卡瓦利（Cavalli）[和]蒂齐亚诺（Tiziano）的作品。

回到智利，我[决定]一个人住在乡下的土坯房里，于是租上一年……我希望独处，找寻自我……（此时的我已经21岁）……一年里，我都赤着脚练习瑜伽，事实上当时的我并不真正了解瑜伽……阅读了所有关于瑜伽的书籍……一年的孤独时光理清了我的思绪，最终达到了"禅悟"（satori）的境界（尽管当时没意识到）。我重回凡尘，如同无邪的孩童，宁静祥和。

在此期间，我有了间暗房，并且不时前往瓦尔帕莱索拍照。由于心境清明，奇迹开始发生，我的摄影作品开始变得充满魔力。独处一年[之后]，我参军服役（噩梦一场），交了第一个女友，她告诉我成年人对于婚姻都不忠诚，而我的父亲是一个花花公子，就像我父母的大部分朋友。我觉得一切都是谎言……我不知道应该怎么办。我的同学们都有了体面的工作，结婚生子，而我的人生却找不到方向……只有摄影还依旧美好，但是对于一名智利年轻人而言，干摄影的严肃程度基本等同于大街上卖花生的……我不相信任何人……我依然拍照，但感觉自己[与世隔绝]……

有一天，我在绝望之中向纽约现代艺术博物馆（MoMA）寄去了我的[黑白]摄影作品集，收到了史泰钦的回信，[他想要买下]我的两张照片作为博物馆的藏品（就像圣母玛利亚显灵）。

于是，成为一名职业摄影师的想法慢慢在我脑中成形……我在圣地亚哥和布宜诺斯艾利斯举办了展览，[结交了]许多画家朋友……我开始积累优秀的摄影作品，我带着它们去了欧洲，并最终被玛格南接受。我以摄影为生，人生中第一次自食其力（大约28岁）。我第一次在父母面前重

拾尊严，挣钱在圣地亚哥附近的科迪勒拉（Cordillera）买了房子（另一处隐居地）。我结了婚，却感到被束缚牵绊，于是我离开家一个人生活。[我经历过]精神分析法、团体治疗，在迷幻药（LSD）刚出现时就试过（当时LSD就不合法，后来明令禁止）。当时我还在玛格南工作，我大部分作品都是在那儿完成的……

1967年，我的生命里出现了一位导师。[他]在（智利北部的城市）阿里卡，向我们传授东方哲学和宇宙的知识，这些奇妙的信息，改变了我对于现实世界的认识。我意识到人类必须超脱食物链，因为它令人们彼此仇恨、争斗……我们必须上升到另一层次（对此，我曾在写给你和其他玛格南同事的信中提及）。

智利正在没落，像中东国家和波兰那样，我们将在无序和混乱中失去祖国……我竭尽所能试图改变人们对世界的理解，去构建一个健康的社会和星球。

为了达成这个目的，我[搬]到了乡下，在那里买了一栋农舍，院子里长着果树，我在这里获得了独处的时间，找到了内心的平静……我开始写作，写了几本小书，并出版了三本（自己印刷并且免费分发给大家），以期改变人们的想法……这是我后期多年主要从事的工作……我在乡间重新[构筑了]我的生活，有了一个儿子。所以我们的确拥有了一座宁静的孤岛。我在乡下也做一些手工艺品。[我]有自己的工作室，可以冲印黑白照片，也在那里作画（保持一名摄影师的敏锐）。除此之外也做些农活，虽然我这里有一个男孩在干。

所以……这就是今天我的生活，隐居在一家小农舍里，我儿子（他昨天刚满14岁）在这里的学校读书，他可以亲眼看到绵羊、母鸡、[山羊]、猫、驴子、马和兔子等，对他来说，简直像天堂……我们没有搬家，因为孩子在这儿上学，我在这儿也心灵清明，有助于写作……但是，我还想摄影，但必须在最好的状态。高标准才是有意义的生活。

我正在考虑明年前往智利南部的奇洛埃岛，并且计划在那里待上一年，拍摄照片和画画。让儿子在岛上学，我在当地可以全年搞自己的视觉艺术……

我的确还有其他想法，但当事情不期而遇，我总是顺其自然，否则欲速则不达。

那么……我想您已厌烦了我的话（总是老生常谈）。如果您需要我做什么，乐意效劳，只要别催我，不会影响我循规蹈矩的生活，因为我感觉自己目前的状态刚好。（这状态失易得难。）

所以，您看，我战战兢兢，只求大家往好的方向努力……如事遂我愿，摄影即可舒我心怀……但是我并不强求，一切顺其自然……

至于您要给我寄些书或杂志，我非常乐意，在这儿我几乎没有什么可读的。
——尤金·史密斯（Eugene Smith）的，如果有关于他作品的好书。
——布鲁斯·戴维森的，（除了他刚来玛格南的时我看过的那些小样，他最好的作品还是多年前 *Du* 杂志上发表的），如果有关于他的好书……我很愿意来上一本。
——日本的俳句诗……
如您能给我寄来上述三种书，将有助于提高我的水平，或许我就从中

结出美丽的果实。（费用请记在我的账上。）

今天，我们采了葡萄，那儿能俯瞰着群山，葡萄串串从房前的门廊吊下来……葡萄将被晒干，制成果酱，我们留好到冬天食用，再送给周围的朋友……所以，您看，我们正不断缔造美好的东西，并一直如此……摄影也是这样，恰当的时刻，加之纯熟的技艺。

再见了，阿格尼丝。还要再说一次，与您的通信让我找到了激情。让我们继续，这过程美好、艰辛，有时险象环生，就像人生一般……请保持这种享受、幸福和敏感，这样年轻一代才能接过火种，令薪火永传……途中会有暴风夹雪，会有瓢泼大雨，也会有阳光明媚的日子，如您享受的煦暖的春天。

再见，写了这么多，烦扰您了……

再见

塞尔吉奥

请将我的爱带给勒内（Réne Burri）和所有人……再见

II

我来进一步回答您的问题，阿格尼丝。

好的摄影作品，或者任何人类其他表达方式，都源于优雅。当你从惯例、责任、便利和竞争中解放出来的时候，就会达到优雅的状态，你变得自由，仿佛孩子初次发现这个世界。你在惊奇中四处漫游张望，仿佛[这是]你第一次看到真实世界……你还可以进一步深入挖掘，将自己全心奉献给这门技艺，如同塞尚（Cézanne）或者莫奈（Monet），布拉克（Braque）或者马蒂斯（Matisse）所做的那样……德加（Degas），或者任何一位向我们奉献了美和诗意的人……轻而易举地获得爱，这样低劣的意图无法与之并存，一旦如此，你就会失去优美。

这就是从事创意工作的人们必须离群索居、自我隔离的原因。从某种程度上讲，每一名艺术家都是方式不同的隐士。正如您所见，毕加索（Picasso）和他的女人和孩子们将会生活在幸福的世界中……必须远离丑陋和悲伤……历史上曾经有过一些时期，整个社会都向新奇事物张开双手，拥其入怀，比如意大利的文艺复兴时期；也有过和谐的时期，人类社会在优美和灵感的状态中运行，比如古希腊。当谎言和惯性占据了主导，诗意就消失了……

我们以玛格南的布鲁斯（Bruce　Davidson）为例，可以在某种程度上说明这个问题。刚来玛格南的时候，他拍摄的纽约黑帮作品和当时其他作品都充满了纯粹的诗意。由于仰慕这些作品，《时尚（美国版）》（Vogue NY）与他联系，我记得要求他在那一年制作出四个专题。他拿到了钱，但是从此以后，他照片中的魔力就永远离开，不复存在了……有时魔力也会短暂地恢复，但是再也无法达到最初的程度……那么，如何才能令这道魔力之光永存？

魏尔伦（Paul　Verlaine）曾经每日醉酒，悲惨地生活在旅馆里，但却依然坚持做一名诗人……[他向我们]奉献了诗作，就如同永恒闪耀的阳光……经过良好训练的钢琴家终生追求并维持高品质，他们全心全意奉献投入，活在作曲家缔造的世界里，这样才能使他们免于坠落……

使生命真正鲜活，不被便利、习俗和适应所控制，并不容易。巴赫（Johann　Sebastian　Bach）是一位维持了优雅的典范，他拥有正常的家庭和杰出的事业，两者平衡得十分完美，真是个奇迹。

约瑟夫·寇德卡极力避免落入生活的陷阱，过着隐居的生活，睡在睡袋中……但是如今他有了孩子，或许不得不做出妥协……而且，他或许也已经厌倦了自由和[流浪]。

我买下这栋小小的乡间农舍是为了提供最基本的生活保障，当田里有水果和蔬菜的时候，就不会挨饿，或者感到悲惨……甚至还可以养鸡下

蛋……于是，这样就拥有了维持生活和保持内心平和所需[的一切]——在苦修农舍，我享受着不会被生活陷害拖累的自由，就可以创作出真正忠于心灵和智识的作品。有时接受了任务后，跟随自己的节奏和幸福感，生活就会自动浮现其面貌，但是这一切非常微妙、精致而脆弱……

摄影艺术，就是在爱、真理和纯洁中幸福地生活，而不是被机械化设备所吞噬……亨利[卡蒂埃-布列松]多年来一直保留着这些美好的感情，这或许是由于他在摄影之路上不断探索，是他发现并一直采用35毫米相机，（以法国画家的传统方式）在视觉上的造诣极深。

他给予大家如此之多……他向每个人开启了摄影的大门……韦斯顿以其大画幅摄影和固定不变的主题也做到了同样的事情……这是巧合发生的时刻，在人类社会中，当一种全新形式出现的时候，总是会通过某个人，或者几个人来表达……所以……

您看，在我们猎取奇迹的作品中，我们感受到了魔力的幸福，同时也意识到它的无法控制……正如前人所说，我们必须对缪斯女神敞开心扉……与此同时，一直做着吃饭、穿衣、付房租等举动。我想，所有事情都是这样，当渔夫摇船出海，他们永远也不知道自己能否找到鲸鱼，还是会遭遇暴雨……当我们试图完全控制事情的时候，厌倦和乏味就占据了上风；于是我们的品质就降低了……其间，生活总是必须不断向前……这就是为什么我们必须好好利用我们的猎物的原因，[我们需要]智慧。我们必须给灯添油，获取制作鞋子和衣服的皮革，用骨头制作渔叉等。在幸福和温存中维持着生命的奇迹，生养孩子，照料老人，倾听长者教诲……

阿格尼丝，永恒的瞬间即是现实世界，你必须留出时间休息，去更新自己，就好比大地，如果永不停歇地向其索取水果，令其疲惫不堪，那么你就打破了节奏和韵律……呼吸……宁静、平和与孤独是接收灵感的必需，将自己放空，以接收新的信息……每天都为即将到来的灵感做好准备……再见。

塞尔吉奥·拉莱写给亨利·卡蒂埃-布列松的信，1962年6月5日

圣地亚哥

亲爱的亨利：

非常感谢您寄来短信。收到您的来信，总是让我非常高兴。

我在这里的大多数时间都在写作……拍上[几幅]照片。

我感到很困惑……

我热爱摄影这种视觉艺术……如同画家热爱绘画，而[我]喜欢以这种方式来实践……从事商业摄影（很容易卖出）对于我来说其实是一种适应。这就好比一个画家不得不制作招贴画……至少我认为此举是在浪费我的时间。

要想拍到一张好照片非常难，而且极其消耗时间。自从我参加了您的摄影团队后，我[尝试着调整]自己，以学习更多摄影技艺并且按时[出版作品]……但是，我如今又一次想要变得对自己认真起来……其中存在着市场的问题……按时出版的问题，赚钱的问题……正如我对您讲的一般，我对此感到困惑彷徨，我希望能够找到一条出路，可以为达到自己认为真正重要的程度而工作……我再也无法调整自己……于是我开始写作……于是我开始思考和冥想……等待内心慢慢滋生正确清明的方向……

再见，随信寄去我对您的爱

塞尔吉奥

塞尔吉奥　拉莱写给亨利　卡蒂埃-布列松的信，1965年4月28日

波托西，玻利维亚

亲爱的亨利：

收到您的来信，我非常高兴。我如此爱您。不能待在欧洲令我感到悲伤的事情之一，就是无法与您见面。但是我在这里的生活也许更好——至少现在如此（过往也一样）——这里的生活脚步更加缓慢，更加单纯，浸满了浓郁的乡村气息。我又重归田间——变得更加成熟，（而且幸福）。（在巴黎，在欧洲，我在房间、旅馆和餐厅里独自一人生活，那滋味实在是太艰难了）。

我的工作？我正怀着极大的"进取心"，专注于我极感兴趣的一个主题，我将全部精力都投诸于此——毫不吝惜时间（或者金钱）。我已经在瓦尔帕莱索工作了两年，那是一座残破不堪，但却十分美丽的港口城市。我拍到了一套十分震撼的照片。这里虽然穷苦困顿，颓废黯淡，但却充满了浪漫色彩。我做了一本[像*Du Magazine*]杂志尺寸大小的假书，来到纽约到处给人看。（聂鲁达已经就这一主题写了一些文字，不过并没有很多[描述性的]阐述。）人们[对此]都印象深刻，但是却没有人愿意出版这些照片（妓女啊，舞场啊，等等）。现在这些照片都在*Du*手上——原本这个拍摄计划就是为该杂志所做，但是什么时候才能刊登发表？我也不知道。

明年八九月间，他们准备在芝加哥艺术学院（Chicago Art Institute）展出我的100幅摄影作品（我要说，那恐怕是我所有的作品了）。如果您距离那里不远，可以去看看。

我现在玻利维亚的波托西，正在这座非常有趣的城市拍摄照片。我受《假日》（*Holidays*）杂志委托进行这次拍摄，不过我并不知道他们能否接受我的作品。是我提出了这个拍摄计划，并且在得到很少的预付金的情况下就着手进行。我很想做这篇报道。

我试图只接受那些我真正在意、真正想做的拍摄任务。从摄影的角度而言，这是唯一使我保持活力的方式，而且我不会吝惜时间，视需要来安排拍摄时间。我将自己控制在和缓而平静的状态之中，给自己留下足够的时间，也会做其他事情，静待摄影状态如何进展……如果它仍在持续发展之中，尽管对于我（在市场上的）生存带来更多不确定性，我也非常高兴。我可以做我想做的拍摄项目，并且以我喜爱的方式进行。我感受到新闻报道摄影的压力——这要求你必须随时做好准备，跳入故事中——完全摧毁了我在摄影时的全神贯注和我对摄影的热爱。

再见了，亨利。真希望能和您见面。

寄去我的爱

塞尔吉奥

塞尔吉奥·拉莱写给阿格尼丝·赛壬的信，1986年4月8日

阿格尼丝：

蜜蜂已经吃掉了大部分的葡萄，[收成]不好……但是生活依然美好，依然继续着。我的儿子就要上学了，学校还是在三月份开学。

我们依然是掠夺者（我指的是人类）。问题在于我们今天掌握的工具（科学和技术）——来自大脑皮层的馈赠（大脑，我们身体很小的一部分）。掠夺者的结局总是冲突和战争。

如今，通过数学统计我们得知，冲突只能以毁灭和死亡作为终结。[实际上，]宇宙会消灭所有与其统一性（Unity）相悖的事物。所以，（作为整个人类，）我们今天面临的挑战就是要上升到没有矛盾冲突的层次。没有矛盾冲突，就意味着和平，意味着幸福，意味着爱，意味着当下，意味着上帝。重返宇宙，重回现实。

您现在已经明白了这一切。攀升到那个等级，就意味着工作。所谓进化，无论在哪里，人类小团体获得的成就总是由个人完成的。现在，我们所有人都必须一起攀升上去。（我们被宇宙法则推动着。）

宇宙消灭那些不进化的事物，留在原地是不可能的，[实际上]，[我们]不进则退。

我们对于[采取]这一步，感到有些抗拒。我们害怕反驳和对抗强权。但是，如果我们小心谨慎地采取行动，并不紧逼，也不冒犯，带着善意，就不会产生冲突矛盾。[和谐地采取行动，当我们感到怀疑的时候，准备好接受帮助。]如果有人在这个过程中感到被冒犯，那么我们就停下动作。与此同时，[要指出道路]，提出建议。不要将意见强加他人或者利用他人。

接下来就是关于汲取金钱利益的问题。对这个世界，我们总是索取，但却从不想给予。但是，正如所有好农夫都知道的那样，为了获取丰收，首先必须播种。如果一味索取，那就是巧取豪夺（这就是我们今天对地球所做的事情。）

事实上，我们的能力十分有限。所以我们只能做一些小事。但是，如果那些小事是爱，我们就可以改变心灵，凭此甚至可以改变河流的走向。所以，如果带着关怀、爱和宁静，我们微薄的能力也可以改变许多事物的发展。（那意味着[带着]意识来做这些事。）技艺、美丽和简单。

然而[接下来的懒惰]，是最难以载动的[负担]。我们感到如同面对冷冰冰的岩石一般，我们不得不去做某事，而且这件事不会立刻[带来]满足感。于是，此时需要的就是决断，爱将使事情继续进展下去。

一直以来如此虚弱，如此受到压制，我们如何获取力量？这是从生命伊始，就不得不面对的老生常谈的问题。我们从秩序中、从方法中、从理智中，通过给予优先权而获取力量，获得平和与宁静。用这种方法，我们攀登几乎无法企及的山峰。所以我们在这里，担负着爬上山巅的使命，我们会消失在峰顶弥漫的云雾中，其上阳光永恒照耀，冷冰冰的岩石也终于完成了进化。我们终于达到没有矛盾冲突的和平状态。在那里，我们与所有存在合为一体。

我们知道，这种状态一定存在。我们还是孩子的时候，就不断听说。因为这是大人们告诉孩子们的唯一一件事。我们在心中存留了这一希望。所有的传统都与此有关，所有原始的文字都与此有关。历史上所有的文化都是如此表述。我们珍爱的所有事物都在其中：包括佛教、犹太教、老子、禅宗和巴赫等。现在，我们必须往前走了。

我们在现代发明中已经休憩太久。玩物、机器、电视、电器等，给我们带来乐趣和解决方案的同时，也带来了不少问题。如今，我们必须继续向上攀登。

所以，现在将你的注意力集中在丹田处（kath，肚脐下四厘米的地方）。将丹田与地面，进而与整个地球结合在一起。你回到现实世界中，回到了当下，（超越了时间）。注意你在祷告时的气息断续。Chutati-chumawi是不错的一条祈祷语。（你在心里来回默念这句咒语，为的是保证此时此刻意识坚实地留在这里，而不是精神上的喋喋不休。）通过这种方法，思想可以不受干扰。在需的时候，你就可以使用这个方法。

而且，就在此时此刻，你要开始积极主动的工作，哪怕只有一天中的部分时间如此。而且，如果你觉得可能创造出我们的小海报的话，那就去做。我认为这是很积极的举动，可以朝着宇宙间的"统一性"更进一步。要按照我寄给你的册子上的方法不断练习。即便你取得的（进步）很小（很显然）。它将缓慢地重新将您放回天地万物中，（而且是在不知不觉间）。

并且，将它们传递下去。

再见。

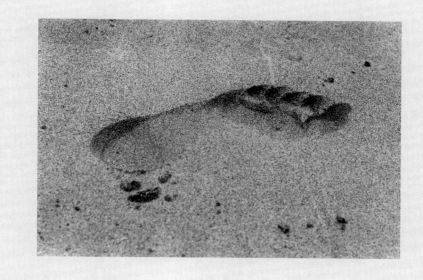

作品说明

17
伦敦，英国，1951年。

24
瓦尔帕莱索，智利，1963年。

27
圣地亚哥，智利，1953年。

28
瓦尔帕莱索，智利，1952年。

31
圣地亚哥，智利，1953年。

32
瓦尔帕莱索，智利，1953年。

35
奇洛埃岛与蒙特港之间，
智利，1957年。

36~37
奇洛埃岛，智利，1954~1955年。

39, 41
Chonchi，奇洛埃岛，
智利，1961年。

43
内格拉岛，智利，1957年。

44~48
奇洛埃岛，智利，1957年。

49
从艾森岛到奇洛埃岛的船上，
智利，1957年。

51
湖大区，奇洛埃岛，智利，
1960年。

52, 53
奇洛埃岛，智利，1957年。

54~55
渔夫的女儿们，洛斯奥科内斯，
智利，1956年。

57
在港口钓鱼的孩子们，
塔尔塔尔，智利，1963年。

59
Chonchi，奇洛埃岛，
智利，1961年。丹尼尔·笛福将
《鲁滨逊漂流记》中的一段故事
情节设置在这个岛上。

60~61
亚历山大·塞尔柯克塑像，鲁滨
逊·克鲁索的故事取材于他的经
历。Lower Largo，苏格兰，
1961年。

63
蓬塔阿雷纳斯，智利，1957年。

65
圣地亚哥，智利，1957年。

67, 68
圣地亚哥，智利，1955年。

69
马波乔河一座桥下的孩子们，
圣地亚哥，智利，1955年。

71~91
圣地亚哥，智利，1955年。

92, 93
圣地亚哥，智利，1963年。

94
圣地亚哥，智利，1955年。

95
在阿劳卡尼亚大区的
一座火车站，
智利，1963年。

97
当地的克丘亚人在吹传统乐器
tocoro，塔拉布科，
玻利维亚，1958年。

99~101
波托西，玻利维亚，1958年。

103
奥鲁罗，玻利维亚，1958年。

104
独立区，玻利维亚，1958年。

105
波托西，玻利维亚，1958年。

106
塔拉布科，玻利维亚，1958年。

107
波托西，玻利维亚，1958年。

108~109
奥鲁罗，玻利维亚，1958年。

111
恶魔之舞，独立区，
玻利维亚，1958年。

112~113
波托西，玻利维亚，1958年。

115
马丘比丘，库斯科，秘鲁，
1960年。

117
库斯科，秘鲁，1960年。

119
马丘比丘，库斯科，秘鲁，
1960年。

121
Qoyllor Rit'i（雪星节）
库斯科，秘鲁，1960年。

123
去往马丘比丘路上的村庄，
秘鲁，1957年。

125
圣母升天大教堂，库斯科，
秘鲁，1960年。

126~133
皮斯科，秘鲁，1960年。

135~137
库斯科，秘鲁，1960年。

139
面向国会的纪念碑，
布宜诺斯艾利斯，阿根廷，
1957年。

141~143
布宜诺斯艾利斯，阿根廷，
1957~1958年。

145
急着赶火车的人，
布宜诺斯艾利斯，阿根廷，
1957年。

146, 147
南美，1957年。

149
特拉法加广场，伦敦，
英国，1958~1959年。

150
伦敦桥，伦敦，英国，
1958~1959年。

151
伦敦，英国，1958~1959年。

153
城市一瞥，伦敦，英国，
1958~1959年。

154~155
伦敦，英国，1958~1959年。

156, 157
比林斯盖特海鲜市场，
伦敦，英国，1958~1959年。

159
伦敦，英国，1958~1959年。

160~161
波多贝罗集市，
伦敦，英国，1958~1959年。

162~163
海德公园，伦敦，
英国，1958~1959年。

165
贝克街地铁站，
伦敦，英国，1958~1959年。

166, 167
伦敦，英国，1958~1959年。

168
维多利亚火车站，伦敦，英国，
1958~1959年。

169~173
伦敦，英国，1958~1959年。

174~175
牛津街，伦敦，英国，
1958~1959年。

177
城市一瞥，伦敦，英国，
1958~1959年。

179
Soho区的一间酒吧，
伦敦，英国，1958~1959年。

180, 181
风车街上的一间爵士酒吧，
Soho区，
英国，1958~1959年。

182~183
城市一瞥，伦敦，英国，
1958~1959年。

184, 185
切尔西艺术舞会，
皇家阿尔伯特音乐厅，
伦敦，英国，1958~1959年。

187
伦敦，英国，1958~1959年。

189
巴黎的流浪者,
法国,1959年。

190~191
香榭丽舍大道尽头的塞纳河,
巴黎,法国,1959年。

193
"蜂巢"画廊,巴黎,
法国,1959年。

194
巴黎,法国,未知日期。

195
巴黎,法国,1959年。

196~197
伊朗,1959年。

199~200
巴黎,法国,1975年。

203~207
巴黎,法国,1959年。

209
圣菲利浦杜鲁莱,
巴黎,法国,1959年。

210~211
"蜂巢"画廊,巴黎,法国,
1959年。

213
巴黎,法国,1959年。

214~215
戴高乐广场,巴黎,
法国,1959年。

217
阿尔及尔,阿尔及利亚,
1959年。

219
巴勒莫,西西里,
意大利,1959年。

220~221
罗马,意大利,1959年。

223
巴勒莫,西西里,
意大利,1959年。

224~225
柯里昂主干道,
西西里,意大利,1959年。

227
巴拉罗区,巴勒莫,
西西里,意大利,1959年。

228~229
巴勒莫,西西里,
意大利,1959年。

230~231
波尔西,卡拉布里亚,
意大利,1959年。

232
柯里昂,西西里,
意大利,1959年。

233
莱尔卡拉弗里迪,西西里,
意大利,1959年。

234~235
那不勒斯,意大利,1959年。

236
一个小女孩的葬礼,
巴勒莫,西西里,
意大利,1959年。

237
葬礼队伍,巴勒莫,
西西里,意大利,1959年。

238
那不勒斯,意大利,1959年。

239
乌斯蒂卡,一所岛上监狱,
西西里,意大利,1959年。

240
意大利,1959年。

241
乌斯蒂卡,西西里,
意大利,1959年。

242~243
罗马,意大利,1959年。

245~247
瓦尔帕莱索,智利,1954年。

249
瓦尔帕莱索,智利,1953年。

251
瓦尔帕莱索,智利,1963年。

253
巴韦斯特雷略廊道,
瓦尔帕莱索,
智利,1952年。

254
在科迪勒拉的竖式缆索上俯瞰,
瓦尔帕莱索,
智利,1963年。

255~275
瓦尔帕莱索,智利,1963年。

277
科迪勒拉的竖式缆索,
瓦尔帕莱索,智利,1963年。

278~279
酒吧的入口,瓦尔帕莱索,
智利,1963年。

281
EI 43酒吧,瓦尔帕莱索,
智利,1963年。

282
"七面镜"酒吧,瓦尔帕莱索,
智利,1963年。

283
"七面镜"酒吧,瓦尔帕莱索,
智利,1963年。

284~287
瓦尔帕莱索的酒吧,智利,
1963年。

288,289
"七面镜"酒吧,瓦尔帕莱索,
智利,1963年。

290~291
瓦尔帕莱索的酒吧,
智利,1963年。

293~295
"七面镜"酒吧,瓦尔帕莱索,
智利,1963年。

296
瓦尔帕莱索,智利,1963年。

297,299
瓦尔帕莱索的一间酒吧,
智利,1963年。

301
港口,瓦尔帕莱索,
智利,1963年。

303
圣地亚哥,智利,1963年。

304
科皮亚波,智利,1963年。

305,306
圣地亚哥,智利,1963年。

307
圣地亚哥证券交易所,
圣地亚哥,智利,1955年。

309,311
圣地亚哥,智利,1963年。

313
比尼亚德尔马,智利,1977年。

391
智利,1957年。

封面
巴韦斯特雷略廊道,
瓦尔帕莱索,
智利,1952年。

封底
城市一瞥,伦敦,英国,
1958~1959年。

作者简介

在获得了哲学和美学博士学位之后，阿格尼丝·赛壬在巴黎的亚历山大·约拉画廊（Alexandre Iolas gallary）工作，后来加入玛格南图片社担任艺术总监。除与他人合著了几部图书外，赛壬还在玛格南的许多展览中担任策展人。2004年，赛壬出任亨利·卡蒂埃-布列松基金会总监，主管展览和展览目录出版工作，其中包括亨利·卡蒂埃-布列松所著的《剪贴簿》（*Scrapbook*）和哈利·卡拉汉所著的《变奏曲》（*Variations*）。她参与了塞尔吉奥·拉莱的《瓦尔帕莱索》和《伦敦》的出版工作，也是在巴伦西亚现代艺术学院举办的拉莱展览的助理策展人。

冈萨洛·雷瓦·基哈达是一名世界文明史的教授，就职于巴黎的社会科学高等学院（EHESS），同时也在圣地亚哥的智利天主教大学美学学院讲授哲学和美学课程。他曾出版过许多以摄影和拉丁美洲艺术为主题的专著。

致谢

我要将诚挚的谢意奉献给格雷戈里娅·拉莱（Poki），如果没有她的信心与热情，我将无力完成这段漫长的旅程。我还要感谢她的哥哥胡安·何塞（Juan José）以及她的丈夫弗朗西斯科·桑佩尔（Francisco Samper）。

冈萨罗·普加（Gonzalo Puga）和塞巴斯蒂安·多诺索（Sebastián Donoso）在本书的编辑过程中给予了我宝贵的意见，在此表示衷心的感谢。弗朗西斯卡·特吕埃尔·德巴伦（Francisca Truel de Barron）以及所有的家庭成员，将摄影师的作品保护得如此完好，对此我表示深深的谢意。

我还要感谢弗朗索瓦·赫伯尔、勒内·伯里、爱德华·格兰达、约瑟夫·寇德卡、斯蒂芬·吉尔、大卫·赫恩、马丁·帕尔、帕特里克·扎克曼、维罗妮卡·贝尼耶、希拉·希克斯、纪尧姆·热内斯特、何塞普·蒙佐和路易斯·温斯坦。

我还要诚挚地感谢玛格南图片社的工作团队，尤其是罗伦泽·布拉维特、安娜·伊莎贝拉·科鲁兹·亚瓦尔、玛丽·埃琳娜·米拉·古米科、艾曼纽·海斯科特以及恩里科·麻吉。

最后，如果没有哈维尔·巴拉尔（Xavier Barral）及其团队的热情和天赋，这本书完全无法展现出如此丰富和珍贵的面貌，真诚感谢他们的鼎力协助。从1991年开始，我们就在一同度过无数漫长的星期六下午，试图找到完美的方式来展现这本书的内容所带来的喜悦和启示。

我将本书奉献给永远的玛蒂妮·弗兰克（Martine Franck），她给予我的研究最大的鼓励，并使我相信塞尔吉奥·拉莱所传达的信息的重要性。

阿格尼丝·赛壬

我的
影子
穿梭于
林荫
高楼
道旁的大树

下面
是鞋子
上面
是头发
中间
就是
我所称的
"我"

S.L.

图书在版编目（CIP）数据

塞尔吉奥·拉莱 ：流浪的摄影师 /（智）拉莱摄 ；
（法）赛壬编；潘洋，郑菀蓁译. — 北京 ：北京美术摄
影出版社，2014.9
　　书名原文：Sergio Larrain
　　ISBN 978-7-80501-620-7

　　I. ①塞… II. ①拉… ②赛… ③潘… ④郑… III.
①摄影集—智利—现代 IV. ①J431

中国版本图书馆CIP数据核字（2014）第038060号

北京市版权局著作权合同登记号：01-2014-0823

责任编辑：董维东
执行编辑：马步匀
责任印制：彭军芳
书籍装帧：杨　峰

塞尔吉奥·拉莱
流浪的摄影师
SAI'ERJI'AO LALAI

[智]塞尔吉奥·拉莱　摄　　[法]阿格尼丝·赛壬　编
潘　洋　郑菀蓁　译

出　版　北京出版集团公司
　　　　北京美术摄影出版社
地　址　北京北三环中路6号
邮　编　100120
网　址　www.bph.com.cn
总发行　北京出版集团公司
发　行　京版北美（北京）文化艺术传媒有限公司
经　销　新华书店
印　刷　Editoriale Bortolazzi Stei (S.R.L.) in Italy
版　次　2014年9月第1版第1次印刷
开　本　210毫米×290毫米　1/16
印　张　25
字　数　65千字
书　号　ISBN 978-7-80501-620-7
定　价　768.00元
质量监督电话　010-58572393